U0119298

像藝術家一樣思考

SPACE BETW
EYES ON TY

WIDTH OF NOSE

MOUTH

NECK

The New Drawing on the Right Side of the Brain

by Betty Edwards

CONTENTS

CONTENTS

自序
人類活動的精髓

本書自一九七九年七月第一次出版以來，二十年過去了。一九八九年時，本書進行修訂並再版，加入了歷經十年學到的其他東西。到了一九九九年，我再次進行修訂，這次的修訂展現了我從事美術事業以來的全部所得，對我來說，藝術堪稱人類活動的精髓。

我為什麼寫這本書？

這些年來，不斷有人問說為什麼寫這本書。其實就跟大多數人的情況一樣，寫這本書純粹是眾多偶然中的一個偶然。首先，我的背景和所受的訓練主要在藝術方面，包括鉛筆畫和水彩畫，而不是在藝術教育。我認為這一點非常重要，因為這使我對教學懷抱完全不同的期望。

經歷畫家生活的保守嘗試後，為了生計，我開始在我的工作室開一些私人的美術課程。然後，為了能夠增加收入，我回到加州大學洛杉磯分校補修教育學分。取得學位後，我便到洛杉磯的維尼斯（Venice）高中教書。那個工作棒極了。學校有由五位老師組成的藝術學組和一群充滿活力、挑戰性、聰明又難教的學生。當時，美術課是學生最喜歡的課，他們經常一舉囊括全市風行的美術比賽獎項。

在維尼斯高中，我們在第一學年就開始上美術課，迅速地教學生如何畫好素描，然後像訓練運動員一樣地訓練他們，好讓他們能在高二和高三時參加美術比賽。（我現在對學生比賽持非常保留的態度，但當時這些比賽的確大大地激勵了學生

們。也許這是因為這些比賽有許多獲獎者，因此不會造成太大的傷害吧。）

在維尼斯高中的五年中，我對素描產生了困惑。身為教師群的最新成員，我的主要工作是提高學生的素描速度。我不認同大多數老師抱持的觀點，認為只有相當天賦的人才能畫得好，我希望所有學生都可以學會素描。然而，無論我多麼認真地教，學生多麼努力地學，他們還是覺得素描很難，我對此感到非常訝異。

我經常問自己：「這些學生同時在學其他技巧，為什麼會覺得畫自己眼前的事物如此的難呢？」我有時會考他們，問其中一位對畫靜物感到困難的學生：「你看得出桌上的靜物，柳橙是在瓶子的前面嗎？」「看得出來，」那位學生回答。「既然這樣，」我說，「在你的畫裡，柳橙和瓶子卻是在同一個空間位置裡。」那位學生回答：「是呀，我知道。但我不知道如何把它畫出來。」「好吧，」我會小心地說，「你看著靜物，並且把你看到的畫下來。」「我正在看啊，」那位學生回答，「可我就是不知道如何把它畫出來。」「好吧，」我會提高聲音說，「你看著它……」而學生會回答，「我是在看啊……」如此一而再，再而三。

另一個困惑是，學生們通常是突然「會」畫畫，而不是慢慢地獲得畫畫的技巧。然後我會問他們：「你怎麼這個星期會畫，而上個星期不會呢？」他們的回答經常是：「我也不知道，只不過是現在觀看的方法不同了。」「怎麼個不同法？」我會問。「我說不出來，就是不同了，」他們說。接著我會繼續討論這個問題，要求學生用語言表達出來，但是卻無法成功。學生們經常會這樣結束這個話題：「我就是描述不出來。」

在困惑中，我開始觀察自己：我自己畫畫時在做什麼？於是一些現象很快就顯現出來——例如我不能一邊說話一邊畫畫；還有，在畫畫時，我沒有時間觀念。因此，我的困惑一直

存在。

　　有一天，我心血來潮，要學生們倒著畫一幅畢卡索的畫。這個小實驗比起我做過的其他嘗試，明顯地顯示出畫畫的一些不尋常因素。讓我和學生們都很吃驚的是，完成後的作品非常好。於是我問學生：「為什麼你們倒著畫能夠畫得很好，但是卻不能正著畫呢？」學生們回答：「倒著畫時，我們不知道自己畫的是什麼。」這是所有困惑中最大的困惑，令我毫無頭緒。

　　在下一年，也就是一九六八年，媒體首次報導關於生理心理學家史培利（Roger W. Sperry）對人類大腦功能的研究，他後來更因此獲得諾貝爾獎。閱讀他的研究讓我茅塞頓開。他那令人震驚的發現，讓我在繪畫的問題上找到一線光明。他發現人類大腦使用兩種完全不同的思維模式：一種是語言的、分析的和連續的，而另一種是形象化的、感知的和刺激性的。任何人都可以轉換到另一種形象思維方式，這個觀點很符合我個人畫畫的經歷，也解釋了我對學生的觀察結果。

　　我努力地閱讀所有能夠找到的史培利的研究報告，並盡我最大所能向學生解釋這些理論與繪畫的關係。他們也對繪畫的問題產生興趣，並很快在繪畫技巧上獲得很大的進步。

　　我當時正在進修以取得藝術碩士學位。我意識到，如果我想將史培利的理論應用到繪畫領域的教育上，我還需要更深入地學習。儘管當時我已在洛杉磯工商學院（Trade Technical College）全職教書，我還是決定再回到加州大學洛杉磯分校進修博士學位。在接下來的三年，我去上結合藝術、心理學和教育的夜間課程。我的博士論文標題是〈繪畫的感知技巧〉，並將「倒反畫」（upside-down drawing）作為一個實驗變相。我在一九七六年獲得博士學位後，開始在加州大學長灘（Long Beach）分校教美術。我需要一本加入史培利研究成果的美術教科書。於是接下來三年間，我完成了《像藝術家一樣思考》這本書。

　　在世界發明史上，許多有創意的想法都是從一些小草圖開始的，以上的圖例分別來自伽利略、傑弗遜、法拉第和愛迪生。
——尼爾恩斯（Henning Nelms），《執筆聯想》（Thinking With a Pencil）

從這本書一九七九年首次出版後，我驚訝地發現，我提出的關於學習繪畫的理論擴散了開來。本書被翻譯成多國語言，我感到非常榮幸。更令人驚喜的是，一些與美術完全不相關的個人和團體，找到運用我書中理論的新方法。以下幾個例子顯示出其廣泛性：護士學校、劇坊、企業培訓課程、體育教練學校、不動產行銷協會、心理學家、問題少年的輔導員、作家、美髮師，甚至是一間訓練私家偵探的學校。全國大專和大學的美術老師也將許多技巧融入其教學中。

公立學校的老師們也使用我的書。在過去二十五年裡，學校不斷削減美術課程的預算，但我很高興指出，美國州政府的教育部門和公立學校的教育董事會，已利用美術來作為挽救失敗教育系統的工具之一。然而，教育行政官員還是傾向於反對將美術包括進來，而把美術教育當成是一種「附加」的教育。而「附加」的背後含意是「有價值但不是最重要的」。我的觀點正好相反，美術對於訓練明確的、形象的、感知的思維非常重要，就像「3R」（讀、寫、算）對訓練明確的、語言的、數字的、分析性的思維很重要一樣。我相信兩種思維模式對訓練邏輯性思考技巧、推測深層含意以及解決問題的能力都至關重要——一種用來了解細節，而另一種用來「看」整體。

為了協助公立學校的管理者了解美術教育的作用，我相信必須找到一種新方法，教學生把學到的美術技能，轉而應用到學業問題的解決上。知識的融匯貫通往往被認為是教學中最難的一項技巧，而且不幸的是，這種融匯貫通經常是偶然發生的。老師們總希望學生可以「抓住」學習繪畫和「了解」問題解決方案之間的聯繫，或者英文語法和邏輯性、連貫性思維之間的關係。

企業培訓課程

我與眾多企業合作的經歷說明了這些企業主管都在尋找將知識融匯貫通的方法，例如將繪畫技巧應用於解決問題上。一

般課程的長度是根據企業可提供的時間，通常是三天：一天半用於學習繪畫技巧，剩下的時間則致力於運用繪畫技巧來解決問題。

學習團體大小不一，一般在二十五人左右。需要解決的問題可能非常詳細，例如「什麼是＿＿＿＿＿＿？」這可能是某家公司好幾年都找不到答案的某個化學問題；也可能非常籠統，例如「我們與客戶之間的關係是什麼？」或者介於兩者之間，例如「怎樣才能使我們這個單位的所有成員更有效率地一起工作？」

前面一天半的繪畫訓練包括書中手部素描的課程。繪畫課程的雙重目的是，既要顯示本書中強調的五個透視技巧，又能呈現出每位參與者經過有效訓練後的潛在藝術能力。

接下來是問題解決課程，開始訓練用繪畫方式來思考。這些稱為「類比畫」（Analog drawing）的訓練，在我的另一本書《畫出心中的藝術家》（*Drawing on the Artist Within*）中，也有描述。參與者使用所謂的「線條語言」（language of line），首先把問題畫出來，然後從畫中找出顯而易見的解決方案。這些表現力很強的畫成為小組討論和分析的工具。在訓練中，參與者會使用邊緣（邊線）、陰形（negative space；一般商業語言中稱為「白色空間」）、相互關係（把問題的每個部分分開來看，並「透視」之間關係）、光線和陰影（從已知推測出未知），以及問題的整合（各個部分是否相互切合）等理論。

在問題解決課程的最後部分，每位參與者將選擇一樣與現有問題有關的東西，並把它畫下來，然後對這部分課程進行總結。這幅畫將感知技巧結合到問題解決中，並引發思維模式的轉變。我稱這種模式為「R模式」（R-mode）。當參與者處於這種模式時，同時把注意力集中在所討論的問題和畫上，小組便透過這個過程來探索深層含意。

這些課程的結果往往相當成功。有些得出的解決方案非常明顯，讓人覺得有點好笑，其中一個成功的例子，是化學研究

類比畫是純粹的表達性繪畫，畫面上沒有任何叫得出名字的主題，只是一條或幾條線來表達中心思想。令人意外的是，就連沒有受過美術訓練的人也能夠運用這種語言，能夠創造出這種表達性繪畫，並且看得懂這些畫所要表達的含意。繪畫課的第一部分主要是幫助學生增強對藝術的自信，以及對類比畫效果的信心。

小組充滿驚喜、出乎意料的經歷。那個小組發現他們十分享受現有特殊的、受重視的地位，而且他們對這個吸引人的問題非常好奇，以至於根本就不急著去解決。另外，解決這個問題也意味著這個小組必須解散，回到毫無變化的工作中。這些都非常清楚地呈現在他們的畫中。令人好奇的是，這個小組的領導人宣布：「我想過這些原因，但我就是無法相信這是事實！」解決方案是什麼呢？這個小組要意識到，他們需要並且接受嚴格的時間限制，還必須得到保證——會有其他同樣有趣的問題等著他們解決。

另一個驚喜的結果來自於客戶關係的問題。這些參與者的畫非常一致地顯現出既複雜又詳細。幾乎每幅畫都把客戶表現為飄浮在廣大空曠空間裡的小東西。而畫中複雜的區域都把那些小東西排除在外。透過討論，這群參與者了解到自己（潛意識裡）對客戶的無所謂和不關心。這又帶來其他問題：所有空曠的陰形裡有什麼，以及怎樣使那些複雜的區域（在討論中被認定為工作中較有趣的部分）與客戶的利益聯結起來？這個小組計劃對問題作更深入的探索。

希望更有效率地一起工作的小組得出了非常明顯的結論，他們自己都覺得好笑。結論是他們需要改善團隊之間的溝通。團隊成員幾乎全是擁有化學或物理高等學位的科學家。在整個任務中，每個人都有其明確的一部分工作，但他們按照自己的時間表，在不同的大廈裡與不同的助手一起工作。超過二十五年的時間，他們都沒有彼此見過面，一直到我們舉行了這個為期三天的課程。

我希望這些例子能讓大家粗略地了解我們為企業舉辦的課程。當然，參與者都是些受過高等教育的、成功的專業人士。就像訓練課程讓我成功地轉換了我的思維方式，它也使這些受過高度訓練的人改變了看待事物的方法。這些畫是參與者親手畫的，所以它們提供了真實可參考的證據。因此，深層含意很難被忽略，這些討論的焦點也很集中。

我只能透過推測來了解，爲什麼這個過程能夠有效地把被隱藏的、被忽略的或透過語言思維模式「解讀不出」的訊息，給挖掘出來。我認爲可能語言系統（我稱之爲L模式〔L-Mode〕）將繪畫——特別是類比畫——視爲不重要的，甚至只是一種塗鴉的方式。也許，在任務中L模式退出，使其審查的功能因而延後。很顯然的，人類意識中存在的、而語言無法表達的東西，可以透過繪畫傾洩出來。當然，傳統的主管可能將這個資訊視爲「軟弱的」，但我認爲，這些沒有說出來的反應，對企業最終的成功和失敗有一定的影響。廣泛地說，它對潛意識的揭示可能比看起來的還要重要。

導論
理論與經驗的整合

對我來說，學習繪畫這件事一直是個充滿吸引力的迷人主題。每當我自認爲已經能夠掌握這個主題時，一幅全新的景像或謎團就會在我眼前展現。因此這本書是一部進行中的作品，記錄我此時此刻的理解。

我相信《像藝術家一樣思考》是史培利的理論在教育領域最早的實際應用，他對人類思維的二元特質有先見之明：語言、分析的思維主要集中在左腦，而視覺、感官的思維則以右腦爲基地。從一九七九年開始，許多其他領域的研究者也藉由史培利的研究來發展實際應用，提出新方法來強化大腦的兩種思維模式，並增進有助於個人成長的潛能。

過去十年來，我與幾位同仁針對本書第一版中介紹的技巧，不斷精益求精，發揚光大。對於相關的步驟和作法，我們也做了改進增刪。而本書之所以要修訂並印行第三版，主要就是要讓讀者看到它的與時俱進。

第一版有許多歷久彌新的內容，在新版中都保留下來。但是第一版遺漏了一項重要的架構原則，不知爲何，我一直到出版之後才看出來。我要再次強調這項原則，因爲它建立起本書完整的架構，讓讀者藉此了解本書各個部分如何融爲一體。這個關鍵原則是：繪畫是一種「全面性」或「整體性」的技能，只需要一組爲數不多的基礎要素。

本書初版問世約半年後，我突然體悟出這個看法。當時我正在爲一群學生上課，上到一半時，靈光一現。那是一種典型的「啊哈！」經驗，伴隨著奇特的身體感受，諸如心跳加速、

請讀者注意，我所指涉的是基本的、寫實的素描學習階段，對象是一個被感知的圖像。素描其實還包括各種形態：抽象畫、非寫實畫、想像畫、機械畫等。此外，定義素描的方式也不一而足——媒介、歷史風格、藝術家創作意圖等。

呼吸急促、因爲事理妥貼圓滿而欣喜若狂。當時我正在和學生討論書中介紹的技巧，突然間領悟道理就是如此、如此而已，這本書有一層隱而不顯的意涵，只是我一直未察覺。後來我與同仁以及繪畫專家討論，他們也都同意我的見解。

繪畫就和其他全面性技能一樣，例如閱讀、駕車、滑雪與走路，其中包含一組相互融合的要素技巧（component skills）。你一旦學會這些要素並融匯貫通，也就能學會繪畫——正如同你一旦學會閱讀，終身都能開卷；一旦學會走路，終身都能邁步。你不需要學習額外的基本技巧，而所謂進步，則是技巧的練習與精進，以及探索運用技巧的目的。

這個發現令我興奮不已，因爲它意謂著人可以在短短的時間之內學會畫畫。事實上，我和同仁目前正開授一種爲期五天的學習課程，暱稱之爲我們的「殺手訓練班」（Killer Class），讓學生在五天的密集學習之後，學會各項繪畫的要素技巧。

五種基本繪畫技巧

描畫你感知到的事物、人物、景觀（你看到的「外界」事物），這種全面性的技巧只包含五種基本要素技巧，如此而已。五種基本技巧涉及的其實不是畫畫，而是感知，臚列如下：

繪畫的全面技巧

一、對邊緣的感知
二、對空間的感知
三、對相互關係的感知
四、對光與影的感知
五、對整體或完形（gestalt）的感知

我當然知道，想像力的、表現性的繪畫仍需要其他基本技巧，才能夠發展爲「道道地地的藝術」。我發現這方面的額外技巧只有兩種：憑記憶畫畫與憑想像畫畫。此外，繪畫的技術

自然有許多層面值得探討，例如各種運用媒介的方法，以及無數關於繪畫主題的事物。但是我要再次強調，你如果只是想用鉛筆和紙張，栩栩如生地畫出自身的感知經驗，那麼本書傳授的五種技巧已足夠提供你必需的感知訓練。

如果想要純熟運用兩種額外的「進階」技巧，五種基本技巧將是先決條件。總而言之，這七種技巧涵蓋了所有的基本性、全面性繪畫技巧。許多討論繪畫的書籍實際上較著重於後兩種進階技巧。因此在你完成本書的課程之後，你會發現有取之不盡的教學資源，可供你繼續學習。

我必須進一步強調：全面性或整體性的技能，像是閱讀、駕車與畫畫，假以時日都會變成自動自發的行為。前文曾經說過，基本的要素技巧會完全融入全面性技能，並且流暢展現。但是在學習任何一種全面性技能時，剛起步總是困難重重，首先得熟練每一種要素技巧，然後要融匯貫通。我的學生都曾經歷這個過程，你也不會例外。你每學過一種新技巧，就會將它與先前所學的技巧融合，直到某一天，你畫畫時會完全順其自然──就如同某一天你會發現，自己開車時完全不假思索。總有一天，一個人會渾然忘卻自己曾經學習過閱讀、駕車、畫畫。

為了讓繪畫技巧能夠融匯貫通，五種要素技巧都必須確實掌握。我很樂於告訴大家，第五種技巧──對整體或完型的感知──既不是受教而得，也非學習獲致，而是在掌握其他四種技巧之後自然浮現的。其他四種技巧都是不可或缺，這就像學習駕駛時，不能不學習如何控制煞車與操縱方向盤。

在本書的舊版中，我已經清楚詮釋前兩種技巧，亦即對邊緣的感知與對空間的感知。但是觀看（sighting，第三種技巧──對相互關係的感知）仍然需要進一步的強調與詮釋，因為學生在面對這種複雜的技巧時，很容易就會豎起白旗。第四種技巧──對光與影的感知──也必須引伸擴充。因此本書新版在內容上的異動，大部分集中在最後幾章。

你有兩個大腦：左腦與右腦。現代的腦部科學專家知道，你的左腦是語言與推理的大腦，進行序列性思考，將思緒歸納為數字、文字與話語……你的右腦則是非語言、直覺的大腦，透過形態或圖樣來思考，由「完整的事物」組成，無法領會任何一種歸納，包括數字、文字與話語。

──知名科學家與神經外科醫師柏格蘭（Richard Bergland），《心智的構造》（*The Fabric of Mind*）

掌握R模式的基本策略

在本書的新版，我要再度闡述自覺地掌握「R模式」（R-mode）的基本策略，我以這個術語來指稱大腦的視覺、感知模式。而且我認為，自從史培利卓越的科學研究衍生出「右腦半球學說」（right-hemisphere story）之後，這套基本策略是我對這個學說運用於教育層面的主要貢獻：

為了要掌握在大腦中屈居下風、職司視覺與感知的「R模式」，我們應該要讓大腦擔負某種工作，而且是職司語言、分析的「L模式」（L-mode）敬謝不敏的工作。

對大多數人而言，L模式的思維似乎較為容易、正常與熟悉（雖然對於許多兒童與閱讀困難症患者並非如此）。相較之下，另闢蹊徑的R模式顯得較為困難、陌生——甚至「異乎尋常」。因為大體上，語言總是占上風，所以人們必須違抗大腦偏愛L模式的「自然」傾向，才能夠學習掌握R模式。學會控制大腦的傾向之後，人們就可以體會到大腦中經常被語言遮蔽的強大功能。

正因如此，書中所有練習都奠基於兩種架構原則與主要目標：其一，傳授讀者五種繪畫的要素技巧；其二，提供因勢利導的條件，協助讀者在認知層面轉向R模式，亦即專為繪畫而發展的觀看／思維模式。

簡而言之，在學習繪畫的過程中，人們也會學到如何控制（或多或少）大腦處理資訊的模式。本書之所以能夠吸引各個領域的人士，一部分原因或許在此。這些人士藉由自覺地學習掌握R模式，體認到這個模式與其他心智活動的關聯，以及透過不同眼光看待事物的可能性。

繪畫的色彩

第十一章〈運用色彩之美來繪畫〉是本書一九八九年版新增的一章，目的是為了回應眾多讀者的要求。本章的焦點是如何在畫畫時運用色彩——這是轉向顏料畫的過渡階段。過去十年來，我與同仁研發出一套為期五天的密集課程，專門教授基本色彩理論，這套課程至今仍是一項「發展中的作品」。我到現在仍然會運用論色彩這一章的概念，因此在新版中，沒有任何修訂。

我認為，當一個人展開藝術表現之旅時，其邏輯進程應該如下：

從線條　　邁向價值　　邁向顏色　　邁向繪畫

首先必須學習素描的基本技巧，從而獲得關於線條的知識（透過邊線、空間與相互關係的輪廓描畫）、關於價值的知識（透過光與影的表現）。要想純熟地運用顏色，先決條件是將色彩視為價值；除非先從素描中體會出光與影的關係，否則這種能力將難以獲取，甚至是緣木求魚。我希望介紹繪畫與色彩的這一章能夠建起一道橋梁，引導那些想從素描進階到顏料畫的人。

書寫

本書最後仍然保留了論書寫（handwriting）的一章。許多文化都將文字書寫視為一種藝術。美國人經常感嘆自己的字跡拙劣，但是苦無改進之道。其實書寫也是一種素描，而且有精益求精的可能。我很遺憾地指出，現今加州許多學校施行的書寫教學方法，早在一九八九年就已證明失敗，如今看來依舊破綻百出。我對這方面問題的建議，請讀者參看本書〈尾聲〉。

理論的經驗基礎

本書修訂新版的理論依據並沒有改變：運用基本術語，闡釋繪畫以及腦部的視覺與感知運作過程，並引介能夠掌握與控

制這類過程的方法。好幾位科學家先後指出，大腦一直千方百計想了解自身，這使得關於人類大腦的研究更加複雜。大腦這個三磅重的器官可能是——就我們目前所知——宇宙中唯一會不斷觀察自身、思索自身、試圖分析自身、嘗試強化掌控自身能力的事物。毫無疑問，這個弔詭的情況（至少部分原因在此），會導致某些根深柢固的迷思更加風行，儘管人類關於大腦的科學知識一日千里。

目前科學家正在全力探討的問題是：兩種思維模式是否與人腦的特定部位相關連，以及思維模式的組織是否因人而異。儘管所謂的定位爭議（location controversy）以及無數的大腦研究領域至今仍令科學家論戰不休，但是大腦中必定存在兩種迥然不同的認知模式，這已是不易之論。史培利提出其開創性理論之後，印證其觀點的研究汗牛充棟。更有甚者，在關於大腦部位的爭議中，大部分科學家都認為：就大多數人而言，以線性、序列性資料為主的訊息處理過程，必須倚重左腦；而處理整體性、感知性的資料，則以右腦為主力。

對於像我這樣的教育工作者，精確界定思維模式在大腦的位置並非當務之急。真正重要的是，腦部能夠以兩種截然不同的方式來處理紛至沓來的訊息，而且兩種思維模式可以藉由層出不窮的組合方式來協同工作。從一九七〇年代晚期開始，我一直用「L模式」與「R模式」兩個術語，以避開關於大腦功能定位爭議。這兩個術語刻意與主要的認知模式有所區隔，對大腦部位的關聯性問題置而不論。

過去十年來，一個針對腦部功能的科際整合研究新領域，已經正式定名為「認知神經科學」（cognitive neuroscience）。除了傳統的神經醫學訓練，認知神經科學還涵蓋其他更高層次的認知作用，諸如語言、記憶與知覺。電腦科學專家、語言學家、神經影像學專家、認知心理學家與神經生物學家都能夠在這方面貢獻心力，增進我們對於人類腦部功能的了解。

從史培利首度發表其研究成果迄今，教育界與公眾對於

「右腦、左腦」的興趣已稍見消褪。然而人類腦部影響深遠的不對稱性，依然是不爭的事實，甚至還愈發重要，例如對於試圖模擬人類心智作用的電腦科學專家。臉部特徵辨認（facial recognition）這種由右腦管轄的功能，已經令各方專家致力追求了幾十年，但至今仍是可望而不可及。科茲威爾（Ray Kurzweil）在《心靈機器時代》（*The Age of Spiritual Machines*）一書中，從圖樣尋找（pattern seeking，例如對事實的認知）與序列處理（sequential processing，例如計算）兩個層面，來對照人類與電腦的能力：

> 人腦大約有一千億個神經元，每一個神經元與其近鄰之間平均有一千個連結，加總起來共有一百兆個連結，每一個都能夠進行同步運算。這是規模相當龐大的平行處理，也是人類強大思維力量的關鍵所在。然而人腦也有一個嚴重的缺點，就是神經電路的速度實在太過緩慢，每秒鐘只能進行兩百次運算。對於側重大規模平行處理，例如以神經網絡為基礎的圖樣認知問題，人類大腦表現優異；但是對於需要廣泛序列思考的問題，人類大腦只能說是表現平平。

一九七九年我提出一種說法，學習繪畫必須在認知層面從L模式（序列處理模式），轉移到R模式（平行處理模式）。當時我並沒有堅實的證據來支持這種觀點，只有做為一位藝術家與教師的親身體驗。多年來，我不時會遭遇神經科學家的指摘，說我逾越了自家專業領域，不過史培利倒是不曾如此批評，他認為我對於他研究成果的運用是合情合理。

我之所以一直堅守這個「通俗」理論（見旁注引文），原因在於其實際應用的成果斐然。各個年齡層學生的素描能力都能夠突飛猛進，而且還惠及他們的感知能力，因為「畫得好」的前提是「看得好」。長久以來，畫畫一直被認為是一種難以

近來有一篇教育學期刊上的文章，總括了神經科學專家對於「大腦基礎教育」的質疑：

「教育文獻中論及的右腦／左腦截然二分論點，最根本的問題在於其依據只是人們對大腦的直覺與通俗理論，而非腦部科學的實際知識。這類通俗理論過於粗糙、模稜，因此不具任何科學預測性與教學價值。當代腦部科學告訴我們的是，將渾然一體、未經分析的行為與技巧，諸如閱讀、算數、空間推理，歸屬於某一個腦半球，這種作法在科學上並無意義可言；但是大腦基礎教育鼓吹者未能領會這一點。」

不過這篇文章的作者也指出：

「決定大腦基礎教育的作法是否值得採行，最主要的依據應該是這套作法對學生學習過程的影響。」

——布魯爾（John T. Bruer），〈尋找大腦基礎教育〉（*In Search of Brain-Based Education*）

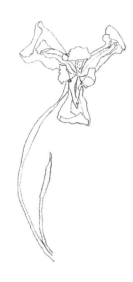

藝術家是大自然的密友。花朵透過枝枒的優雅彎垂，與花瓣的和諧細緻色澤，不斷與藝術家進行對話。每一朵花都包含一句大自然要傳達給藝術家的真心話。

——羅丹（Auguste Rodin）

獲致的能力，一種非比尋常的技巧，這其實是受到觀念的拖累。現在我要問的是：如果我的教學方法能夠讓人學到一種原本可望不可及的技巧，那麼其成功關鍵到底是神經科學上的詮釋，抑或某種我尚未察覺的事物？

我深知這套教學方法之所以卓然有成，原因並不單純只是我的教學風格，因為數以百計教法各有千秋的老師，在用過我的方法之後，也都傳回佳音好評。如果沒有神經科學的理論依據，這套練習是否還能達到效果？有可能，然而缺乏合理的解釋說明，將很難說服別人練習倒反畫之類的困難技巧。那麼，是不是賦予理論依據——任何依據都可以——就已足夠？也許是如此，但一直令我念茲在茲的是，我的詮釋似乎相當符合人們主觀的感受，理論似乎與人們的經驗若合符節，當然也與我自身關於繪畫的主觀經驗契合。

在本書歷來的每一版中，我都會做如下的宣示：

這本書提出的經驗與方法，其功能都曾經過實際驗證。簡而言之，無論未來科學界如何精確測定腦部功能與兩個腦半球的關係，以及不同功能的區分程度，本書這套方法都有其功效。

我也期待運用傳統研究方法的學者，能夠協助解答我在本書中提及的眾多問題。近來一些研究成果似乎印證了我的基本信念；例如對於連接腦部兩個半球的胼胝體神經纖維的功能，新研究顯示，當某項工作是由個別腦半球獨立執行時，胼胝體能夠抑制腦半球之間的訊息傳遞。

在此同時，無論我們是否理解其背後的運作過程，這本書都為我的學生帶來極大的樂趣。

進一步說明

我們還要對「觀看」做進一步說明。眼睛透過不斷掃瞄周

遭環境來收集視覺資訊。然而觀看並不僅止於從「外界」收集視覺的資料，這些資料之中，至少有一部分甚或大部分都經過改變、詮釋或概念化，其方式則視個人的素養、心態與過往經驗而定。我們傾向於透過期待與判斷來看事物，而且這些期待與判斷通常都不是自覺的過程。相反地，大腦常常在我們不知不覺中，做出期待與判斷，然後改變、重組——甚至棄置——視網膜接收的視覺資訊。透過繪畫來學習感知，似乎能夠改變這個過程，從而催生一種獨特的、更為直截的觀看方式。大腦的編輯作用會暫時喊停，好讓一個人的觀看經驗能夠更完整，或許也更接近真實。

這樣的經驗經常是感人至深。我的學生在學習素描之後，最常表達的感想就是：「生命似乎變得更豐富了。」或者「我以前都不知道世上有那麼多事物讓我們看，而萬事萬物又是如此美麗。」僅只是為了這種新的觀看方式，就值得人們致力於學習素描。

（本文譯者為閻紀宇）

第一章　繪畫和騎單車的藝術

繪畫是一個求知的過程，它與視覺緊緊地糾纏在一起，兩者幾乎難以分開。繪畫能力主要是依賴像畫家一樣看事物的視覺能力，而這種觀看方式能讓你的生活奇妙地豐富起來。

教美術在很多方面來說，就像教人騎單車一樣，很難用語言來解釋。教人騎單車時，你可能會說：「好，你只要騎上去，踩著踏板，保持平衡，然後就出發了。」

當然，這根本算不上什麼解釋，你最後可能會說：「我上去騎給你看。注意看我是怎麼騎的。」

這種情況跟畫畫一樣。大多數美術教師和美術教科書的作者們會忠告初學者，「改變你們觀看的方法」以及「學習如何觀看」。問題是，這種看事物的不同方法很難解釋，就像很難解釋如何在單車上保持平衡一樣。結果，教師經常會以此作為結束：「看著那些範例並不斷嘗試。如果你多練習幾次，最後就可能學會。」儘管幾乎每個人都能學會騎單車，但是很多人卻永遠也解決不了學會繪畫的問題。準確地說，大多數人永遠也沒學會正確地觀看，因此不會畫畫。

繪畫是一種神奇的能力

由於只有很少一部分的人擁有用另一種方法看事物和畫畫的能力，因此畫家往往被認為是具有天賦才能的人。對很多人來說，繪畫的過程似乎非常神祕，有時甚至超越了人類的理解能力。

畫家本身也不太會去揭示這個祕密。一位畫家有可能是因為他接受了長時間的訓練，也或許是他偶然發現了畫家看事物的方法，而如果你問一位畫家：「你如何畫出看起來很真實的東西？比如說一張人物畫或風景畫。」他很可能回答：「嗯，我猜我有這方面的天賦，」或者「我真的不知道。我只是開始畫，然後隨著我越來越深入，問題也迎刃而解了，」或者「嗯，我只是看著那個人（或景物），然後把我看到的畫下來。」

圖 1-1 疾風一般的野牛
來自西班牙阿爾塔米拉（Altamira）地區的舊石器時代岩洞壁畫。由布里維爾（Brevil）複製。舊石器時代的藝術家被認為具有魔幻般的魅力。

最後一個回答顯得既合乎邏輯又直截了當。然而，仔細想想，它完全沒把方法解釋清楚，而人們還是會認為繪畫技能是一種模糊又不可思議的能力（圖1-1）。

儘管這種把美術技能看成是奇蹟的態度，使人們懂得欣賞畫家和他們的作品，但對於鼓勵人們嘗試學習繪畫，和協助老師向學生解釋繪畫的過程一點助益也沒有。實際上，人們甚至經常覺得他們不應該去上繪畫的課程，因為他們還不懂得如何畫畫。這就像你決定不應該去學法語，因為你還不會說法語；或者你不應該參加木工課程，因為你不會蓋房子。

一項可以學習的技能

你將很快發現，只要是有一般視力和一般眼手協調能力的人，都能學會繪畫技能，例如，只要能把線穿過針孔或接住投過來的棒球等等。繪畫並不是體力工作，這和一般的觀念不同。如果你的字跡讓人看得懂，或者你能夠抄寫得很清楚，那麼對於繪畫，你已具備足夠的靈巧了。

關於手，我們無須多說了，但關於眼睛絕對是要詳細說明的。學習繪畫不僅僅是學習其中的技巧；透過本書，你將學會「如何去看」，也就是說，你將學習如何像畫家那樣對視覺資訊進行特殊處理。這是一種與你平時處理視覺資訊方式完全不同的方法，並且要求你用與平常不同的方式使用大腦。

因此，你將了解你的大腦如何處理視覺資訊。關於人類大腦這個複雜的奇蹟，最新的研究有新的進展。我們正在學習的其中一點是，大腦的特殊屬性如何使我們能夠將感知畫出來。

繪畫和視覺

至少在某種程度上，神祕的繪畫能力似乎就是一種將大腦的狀態轉換到不同的視覺／感知模式的能力。當你能夠掌握畫家看事物的特殊方法時，你就能畫畫了。這並不是說當我們知道他們進行創作時的大腦過程後，偉大的藝術家例如達文西和

雪帕德（Roger N. Shepard）為史丹佛大學心理學教授，在描述自己的創造性思維模式時說，他的腦海中浮現非語言的、本質上非常完整，而且長久以來追尋問題答案的研究想法。他說：「從一些突然得來的啟發中，我的想法在沒有任何語言干擾、而且在我一直很喜歡的思維模式下，形成一個個至少在我看來是視覺立體的形狀……從我還是個小孩開始，那些最快樂的時光總是花在一心一意地繪畫、修補，或任何能夠產生精神畫面的活動上。」

一個畫家會用眼睛而不是用手來畫畫。他看到的任何東西，如果觀察得夠清楚，就可以把它畫下來。把這件物品畫下來的過程，也許需要大量的心思和勞動，但是不會需要比他寫自己的名字更多。清楚地看事物非常重要。

——格羅舍（Maurice Grosser），《畫家的眼光》（The Painter's Eye）

林布蘭（Rembrandt）的作品，就不再令人驚歎了。事實上，科學研究使那些經典作品看起來更加獨特，因為這讓觀賞者轉換到畫家的方式來欣賞作品。

用畫家的方式看事物

繪畫並不難。觀看事物，或者更確切地說，轉換到一種特殊的視覺模式，才是真正的問題。你可能現在不相信我。你可能覺得你的視力很好，而難的是畫畫。但其實反過來才是正確的，本書中的訓練就是為了幫助你完成思維轉換和獲得雙重利益而設計的。首先，為了能全神貫注，你需要透過意志力達到視覺的、感知的思維模式。其次，用不同的方式看事物。這兩項將能讓你把畫畫好。

許多畫家曾說過，他們在畫畫時看到的事物與原先不同，而且經常提到，繪畫把他們帶到一個不同的意識形態裡。在那種不同的主觀狀態裡，畫家表示他們的感覺轉移，「與作品合而為一」，並且能夠抓住平常掌握不了的相互關係。時間的觀念消失了，語言從意識中退出，畫家覺得自己很警醒，但同時也很放鬆，沒有焦慮，感受著一種愉悅的、有點神祕的大腦活動。

繪畫與大腦狀態

大多數畫家在進行素描、畫畫、雕塑或其他藝術工作時，都經歷過這種導致輕微感覺轉移的大腦改變。這種狀態對你也不陌生。你可能發現在進行比藝術工作更普通的活動時，體內意識狀態有輕微的轉換。比如說，許多人都知道他們有時會從普通的清醒狀態跳到白日夢狀態。另一個例子是，人們經常說閱讀讓他們「神遊」。其他能夠造成意識轉換的活動包括沈思、慢跑、縫紉、打字、聽音樂，當然還有繪畫。

另外，我認為在高速公路上開車也會導致一種不太一樣的主觀狀態，與繪畫的狀態很相似。畢竟，我們在高速公路上開

車時，主要是處理視覺資訊，追蹤相關的空間資訊，感覺整個交通結構的複雜成分。許多人發現他們在開車時，有很多創造力的思維，經常會忘了時間，並經歷一種沒有焦慮的享受感覺。這些精神活動也能啟動繪畫時所需的那部分大腦。

因此，學習繪畫的關鍵，是把大腦轉換到不同的資訊處理模式，即一種意識模式的輕微轉換，你會因此更能看清事物。在這個繪畫模式裡，就算從來沒學過繪畫，也能把你的感知畫下來。一旦你熟悉了繪畫模式，就可以有意識地控制這種精神的轉換。

用自己的創造力畫畫

我把你看作一位有創造潛力的人，你要透過繪畫來表現自己。我的目的是提供釋放那種潛力的方法，幫助你進入一個有創造力、直覺和想像力的意識層面，一個由於我們過分強調語言和技術的文化教育系統、而導致沒有被開發的意識層面。我將教你如何繪畫，但繪畫只是一種手段，並不是我的目標。繪畫將會啟動「適合」繪畫的特殊能力。透過學習繪畫，你將會學到用不同的方法看事物，就像畫家羅丹說的那樣，成為自然世界的知音，喚醒你的眼睛並看到可愛形態的語言，以及使用這種語言表達自己。

在繪畫時，你將會深入探尋被日常生活的細節隱藏住的那部分大腦。透過這種經歷，你得以全新感受到事物的整體，觀察事物原本的模樣和新組合的可能。透過新模式的思考和使用大腦能量的新方法，無論在個人或專業上，都能夠產生有創造力的問題解決方案。

儘管繪畫是一種愉快且非常有價值的經歷，它也只不過是一把打開其他大門的鑰匙。我希望當你讀完這本書後，能夠增強對自己大腦和其工作的認識，從而發展個人的能力。書中訓練的多重目的，是為了提高你作決定和解決問題時的自信。人類大腦進行創造和想像的潛能無窮無盡，繪畫可以幫你了解這

如果某種像繪畫一樣的活動變成一種習慣的表達方式，那麼一旦拿起繪畫工具開始作畫時，就會充滿靈感，而且馬上讓自己進入更高的精神狀態。

——亨利（Robert Henri），《藝術的精神》（*The Art Spirit*）

種能力，並使其他人知道你具備這種能力。透過繪畫，你將更能讓人了解。德國畫家杜勒（Albrecht Dürer）曾說：「在這裡，藏在你心中的寶藏透過創意的作品展示出來。」

記住我們真正的目的，並開始打造這把鑰匙。

通往創造力之路

本書的訓練和內容是特別為完全不會畫畫的人設計的。這些人可能覺得自己完全沒有繪畫的才能，懷疑自己能不能學會畫畫——但學學也無妨。與別的美術教科書不同的是，本書中所有訓練的主要目的是，獲得你已經具備而等待被釋放的才能。

藝術領域以外具有創意的人，如果希望更能控制自己的工作技巧，和學習克服創造力的瓶頸，也能透過本書所提的技巧而受益。老師和家長將發現，書中的理論和訓練對培養孩子的創造力非常有幫助。

十五年來，我一直在向不同年齡、不同職業的人教授一個為期五天的課程。這本書就是以這個課程為基礎。幾乎所有學生在課程開始時都不懂任何繪畫技巧，並且非常渴望自己的潛在繪畫能力能夠發揮出來。結果不出所料，學生們都獲得較高的繪畫技巧，並且充滿自信地去進修更高階的美術課程或自己練習，相信自己能加強繪畫表達技巧。

大多數學生都有顯著的收穫。其中一個迷人的收穫就是繪畫技巧的迅速進步。我認為，一旦沒有經過美術訓練的人學會如何轉換成畫家的視覺模式（即R模式）後，他們即使沒有進一步的教導，也會畫畫。換言之，你已經知道如何繪畫，但一些視覺的舊習慣干擾並阻礙了這種能力。本書的訓練主要是為了消除這些干擾和阻礙。

雖然你可能對於成為全職藝術工作者毫無興趣，但這些訓練為你提供了大腦——或左右兩個半腦——如何單獨地、協力地，或相互排斥地工作的知識。同時，就像我的眾多學生告訴

我的，由於更能看清事物和看到更多的東西，他們的生活似乎更豐富了。只要想想我們教人閱讀和寫作，並不只是爲了培養出詩人和作家，而是爲了改善思想。

現實主義是達到目標的手段

爲什麼是臉？

本書中一些訓練和教學步驟是爲了讓你能夠畫出可識別的肖像而設計的。讓我解釋一下爲什麼我會認爲肖像畫對美術初學者很有用。一般來說，除了複雜程度的不同，所有的畫都一樣，沒有什麼繪畫工作是特別難的。在畫靜物、風景、圖形、自由物體，甚至想像畫和肖像畫時，都需要相同的技巧和看事物的方式。全部都是相同的步驟：你看到外面的事物，然後將你看到的畫下來。

那麼，我爲什麼選擇肖像畫作爲其中的一部分訓練呢？有三個原因。首先，初學繪畫的學生經常認爲畫人的臉部是所有繪畫中最難的。因此，當學生了解到他們也可以畫肖像時，就變得很有自信，而這種自信使他們更加進步。其次，一個更重要的原因是，人類的右腦是專門用來識別臉部的。既然右腦是我們希望進入的腦半球，那麼選擇右腦習慣的工作作爲主題就更有意義了。再者，臉部讓人著迷！一旦你畫完一個人的肖像，你就眞正看到那個人的臉了。就如我的一個學生說的：「在繪畫之前，我從未眞正看過一個人的臉。現在，最奇怪的是，每個人對我來說都很美。」

總結

我描述了本書的基本前提——繪畫是一種可教授的、可學習的技能，並且能夠提供雙重好處。透過進入大腦中促進創造力和直覺的部分，你會學到視覺藝術的基本技巧：如何把你眼前的東西畫到紙上。另外，透過本書提出的方法來學習繪畫，

以前當你說我應該成爲畫家時，我總以爲這麼做不太實際，而且根本沒有聽進去。讓我停止懷疑自己的是一本觀點清晰的書，卡珊奇（Cassange）的《繪畫ABC指南》（*Guide to the ABC of Drawing*）。讀完一個星期後，我就把廚房裡的爐子、椅子、桌子和窗子都畫了下來——全部都在正確的位置好好地待著；然而，以前我總是認爲畫出有深度和正確透視關係的畫絕對需要某種魔力或完全碰運氣。

——梵谷，給弟弟西奧的一封信

你便能改善在生活中其他領域進行創造性思維的能力。

在這堂課結束以後，你能帶著這些技巧走多遠，將完全取決於你的精力和好奇心等其他因素。但所有事情都是由淺入深的！潛力永遠都在。在這裡我必須提醒大家，莎士比亞剛開始時，只會寫散文中的一個句子，而貝多芬是先學會了音符、梵谷先學會素描。

第二章　繪畫訓練：一步一步來

在教書的這段日子，我就訓練的步驟、次序和組合進行了無數次實驗。本書列出的訓練程序證實是對學生的學習進程最有效的。這一章我們將開始非常重要的第一項訓練，在教學前進行繪畫。

你開始本書第四章的繪畫訓練時，已經對一些大致背景有所了解，例如基本的理論、如何建立起訓練課程，以及為什麼這些訓練有用。這樣訓練的程序是為了保證每一步都走得穩，也為了在進入資訊處理的新模式時，儘量不要造成舊模式的混亂。因此，我要求你按照現有的順序，閱讀本書的章節和進行其中的訓練。

我已將推薦的訓練縮減到最少的數目，但如果時間允許，還是建議讀者多做繪畫訓練：自己尋找主題和設計練習。做的練習越多，你的進步就越快。為了這個目的，除了本文中提到的練習外，在旁注裡也附加了一些練習。透過這些練習，你的技巧和自信都能更為增強。

我建議你在開始練習之前，先把所有的說明看完，如果有學生的例子，也先看一遍。把你的所有作品放在一個檔案夾或大信封裡，當你學習完本書時，就能檢視自己的進步。

畫畫的工具

工具非常簡單：一些裝訂好的打字紙或一本不太貴的繪圖紙，一支鉛筆和一個橡皮擦。４Ｂ素描鉛筆非常好用，其中的鉛芯很滑順，而且可以畫出清晰的黑線，但普通的２Ｂ鉛筆也差不多好。此外，我建議增加一些輔助工具以幫助你更快學會畫畫。

● 你將需要一塊透明的塑膠顯像板，大約８吋乘以１０吋大小，１/１６吋厚。換成玻璃也行，不過玻璃邊得包好。然後用不脫色記號筆在塑膠板上畫兩條交叉線，一條水平線和一條垂直線，橫過平面的中心點（參照旁注中的簡圖）。

● 你還需要兩個用黑紙板做的大約8吋乘以10吋大小的「觀景器」（viewfinder）。其中一個在中間剪出4.25吋乘以5.25吋大小的長方形，另一個剪出6吋乘以7.625吋大小的長方形（參照圖2-1）。

● 一支可脫色的黑色標籤筆。

● 兩個小夾子，用來把兩個觀景器夾到塑膠畫板上。

● 一支4B的石墨棒，大多數美術用品店都有賣。

● 一些遮蔽膠帶。

● 一個削鉛筆器——一個普通的小削鉛筆器就夠了。

● 一個橡皮擦。

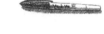

這些工具能幫你盡快學會畫畫，在任何美術材料店或工藝品店都買得到。我和其他教師不會在學生沒有準備觀景器和塑膠顯像板的情況下教他們畫畫，因為這兩樣東西真的幫助很大。這些工具對學生們了解繪畫的特性非常重要，所以多年來我們親手製作了專門為這五天密集課程設計的工具型錄，其中包含了所有特殊的學習工具。另外，這個型錄還包含所有繪畫必需的材料和一個輕巧的繪畫板。

學前作品：美術技巧的珍貴紀錄

現在讓我們開始吧！首先，你需要保留現有繪畫技巧的紀錄。這非常重要！你一定希望保留最原始的學習紀錄，以便將來與自己的最新作品來比較。我完全清楚其中的困難程度，但去做就是了！就像偉大的荷蘭畫家梵谷（在給他弟弟西奧〔Theo〕的信中）寫到：

如果你發現一塊空油布正用看低能兒的目光瞪著你，那麼就在上面塗上幾筆。你不知道，當一塊空油布瞪著畫家並說：「你什麼都不知道」時，多麼讓人無能為力呀！

按照以下的步驟製作觀景器：

1. 拿出一張與你的繪圖紙一樣大小的白紙或薄紙板。觀景器必須與你的繪圖紙格式相同，也就是兩者具有相同的比例關係。

2. 在紙上畫出兩條對角線，相交於中點。在紙的中央畫一個小長方形，長方形的四邊與邊線平行或垂直，並相交於對角線上的某一點。這個長方形的尺寸應該是1吋乘以1又1/4吋（參照圖2-1）。按照這個方式製作後，裡面的長方形長寬與紙邊是等比的。

3. 用剪刀把紙中央的小三角形剪出來。把這張紙舉起來，把中間剪掉部分的形狀與整張紙框架的形狀相比，你會發現兩個形狀是相同的，只是大小不同。這個透視工具叫觀景器，它能將形狀周圍的空間建立邊界，協助你更能感知陰形。

圖2-1

我保證，很快你就能「知道東西」，所以現在你要鼓勵自己完成學前作品。不久後，你就會慶幸自己的決定。這個創作過程是幫助學生觀看和發現自己進步的無價之寶。隨著繪畫技巧的提高，大家好像患了失憶症。學生們忘了在學習這個課程前，自己的畫是什麼樣子的。此外，整個進步的過程總是伴隨著他們自己苛刻的批評。甚至在有非常驚人的進步後，學生有時還會對自己的最新作品非常苛求，原因是「這還不像達文西那麼好」。學前的作品為學習的進程提供一個真實的標準。你畫完這些作品後，把它們放到一邊，之後我們將使用你新學會的技巧來重新審視這些作品。

你將需要：

- 用來作畫的紙——普通的白色裝訂紙就可以了。
- 2B寫字鉛筆。
- 削鉛筆器。
- 遮蓋膠帶。
- 一面小鏡子，大約5吋乘以7吋大小，把它貼放在牆上，或用牆鏡和門鏡。
- 可用作畫板的任何東西——一塊面板或一塊堅硬的紙板都行，大約15吋乘以18吋大小。
- 一小時或一小時十五分鐘不中斷的時間。

你需要完成的工作：

你要完成三幅作品。我的學生大約需要一小時來完成，但是你想在每幅畫上花多少時間就花多少時間。我先把作品的主題列出來，接下來是對每幅作品的一些文字指導。

1. 自畫像
2. 某位記憶中的人物
3. 自己的手

學前作品一：你的自畫像

　　1. 把兩三張紙疊放在你的畫板上，或者用一大疊紙。把紙疊在一起可以讓我們在一個「墊起來」的平面上作畫，這比在畫板堅硬的平面上好多了。

　　2. 坐在離鏡子一個手臂遠的地方（大約2到2.5呎遠）。將你的畫板斜靠著牆壁，下端放在你的大腿上。

　　3. 看著鏡子裡你的頭部和臉部，開始畫自畫像。

　　4. 畫完以後，在作品的右下角或左下角簽上你的名字、作品名稱和日期。

學前作品二：記憶中的某位人物

　　1. 回想腦中某位人物的圖像——可以是某位過去接觸過的人物或你現在認識的人。再或者，還可以參照你以前非常熟悉的人物的畫像或照片。

　　2. 盡你所能把那個人畫出來。你可以只畫頭部，也可以畫半身或全身。

　　3. 畫完以後，在作品上簽上你的名字、作品名稱和日期。

學前作品三：自己的手

　　1. 坐在可以畫畫的桌子前。

　　2. 如果你習慣用右手，可從任何角度畫出左手。如果你是左撇子，就畫右手。

　　3. 簽上你的名字、作品的名稱和日期。

當你完成所有學前作品後

　　確認你是否在三幅作品上都簽了名字、作品的名稱和日期。有些學生喜歡在每幅畫的背後寫上幾句評語，比如說作畫過程中令人愉快、讓人討厭的部分，或是比較容易或困難的地方。將來在重溫這些評語時，你會發現很有趣。

把三幅作品攤開近距離審視。如果我在場的話，我就會在作品中尋找那些表現出你仔細觀察過的小地方——也許是一條衣領的折痕，也許是眉毛優美的弧線。一旦發現這些仔細觀察過的信號，我就知道這個人學會繪畫不是難事。相反的，你可能會認為自己的作品毫無可取之處，而把它們稱為「幼稚的」、「業餘的」作品。請記住，這些作品是你在學習繪畫前畫的。在沒有接受任何指導前，你想自己能獨自解答出代數問題嗎？另一方面，有的作品也會讓你感到驚喜和欣慰，特別是那幅畫你自己手的作品。

畫記憶畫的理由

我相信對你來說，畫記憶中的人物一定非常困難，這就對了。就算有經驗的畫家也會覺得畫記憶中的人物很難。真實世界中，視覺資訊很豐富，也很複雜，而且每件我們看到的事物都是獨一無二的。然而視覺記憶卻是被簡化的和概括性的，這使畫家非常沮喪，因為畫家通常只有非常有限的圖像記憶。「那麼為什麼還要我們畫記憶畫呢？」你很可能會問。

理由很簡單：畫記憶中的人物能調出你小時候練習過一遍又一遍、現在牢牢記住的一組符號。當你努力畫出記憶中的事物時，是否發現自己的手彷彿自有主張？你明明知道自己並沒有在畫你想要畫的東西，但又阻止不了自己的手畫出那些簡單的形狀——比如說，鼻子的形狀。這就是所謂兒童畫的「符號系統」（symbol system），這是兒童早期經過無數次不斷地重複而形成並牢記的。在第五章，你將會學到這方面的詳細知識。

現在，把你的自畫像與你的記憶畫作個比較。你是不是發現這些符號在兩幅畫裡都出現了？也就是說，兩張畫中的眼睛（或鼻子、嘴巴）的形狀是不是非常相似，甚至一模一樣呢？如果是的話，這就證明了當你透過鏡子觀察實際形狀時，你的符號系統正在控制你的手。

兒童時期的符號系統

　　符號系統的「霸權」 大致上解釋了，爲什麼沒受過繪畫訓練的人一直到成年甚至老年還在製造「幼稚」的作品。你需要從本書中學到的就是如何撇開你的符號系統，並畫出你實際看到的東西。這種感知技能的訓練就像學習初級繪畫的「ＡＢＣ」一樣，在學習想像畫、素描、水彩和雕塑之前，必須先學會這個。

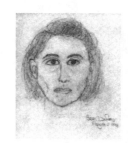
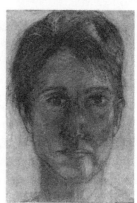

五天課程的西雅圖班學生繪畫作品
（學前和學後）。

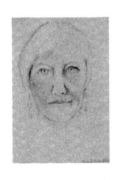 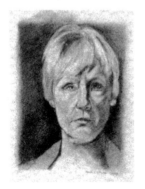 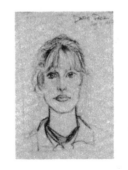

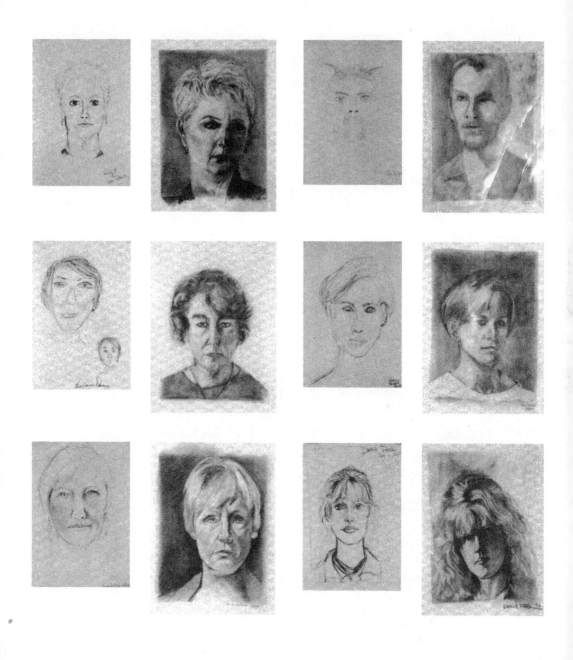

了解了自己大腦中的符號系統後，你可能會想在自己作品的背面加上幾句話。然後，把這些作品放在一邊保存好。在你完成接下來的課程並學會觀看和繪畫之前，不要把它們拿出來。

學生畫展：學前和學成後作品的對比

現在我要給你看一些我的學生的作品（39至41頁）。這些作品展示了他們從第一堂課（學前）到最後一堂課之間繪畫能力的典型轉變。大多數學生參加了為期五天的課程，每天八個小時。兩張作品都是他們透過鏡子觀察自己後，畫出來的自畫像，正如你看到的，這一前一後的作品中透露出他們已經改變觀看和繪畫的方法。這些作品的變化如此大，看起來就像是兩個不同的人所畫的。

學會感知是學生獲得的基本技巧。他們繪畫技巧的變化也反映了視覺能力的巨大改變，所以應該這樣去看這些作品：這是學生感知技巧進步的明顯證據。

看著這些學生的「學前」作品，你會發現他們來上這五天的課程前，都具備參差不齊的繪畫技巧和美術背景。而五天後完成的「學成」作品，則展現出均質的、讓人驚歎的高水準技巧。我相信，這種全面的成功率印證了我們對學生的期望：無論現有水準怎樣，每位學生完成課程後，都能獲得高水準的繪畫技巧。

用繪畫表達自己：藝術的非詞彙性語言

本書的目的是教你觀看和繪畫的基本技巧，而不是如何表達自己。它提供了讓你從典型的表達方式中解脫的方式。這種解脫將幫助你用自己的方法，也就是你的繪畫風格，來表達你的獨立個性——你最獨特的地方。

如果說，我們把你的筆跡看作是表達性繪畫的一種形式，那麼你已經在用美術的基本因素——線，來表達自己。

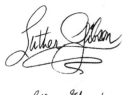

各種路德·吉普森的簽名。

在一張紙的中間，照你平常的習慣簽上你的名字。接下來，請以以下的角度看你的簽名：你正在欣賞的是自己的原創作品——它受到你所處文化的影響，但是，每位畫家的創作不都是受到文化的影響嗎？

每次你寫自己名字時，你就已經透過筆下線條表現自己。你的簽名經過多次「練習」後，已經成為你獨特的表達方式，就像畢卡索筆下的線條是他獨特的表達方式一樣。這些線條是可以被「解讀」的，因為你寫自己名字時，就是使用藝術的非詞彙性語言。讓我們試試看如何解讀線條。旁注裡有幾個簽名。它們寫的是同一個名字：路德・吉普森（Luther Gibson）。請告訴我第一個吉普森是個怎樣的人？

你可能會同意這個吉普森應該是個外向的人，很可能穿著顏色鮮豔而非沈悶的衣服，至少在表面上他應該是個開朗、健談，甚至相當戲劇性的人。當然，這些猜測不一定準確，但重點是，大多數人在解讀第一個簽名所反映出的非詞彙性含意時，這個吉普森告訴我們的就是這些。

讓我們看看旁注裡其他的路德・吉普森。你會如何描述這些人呢？

這兩幅日本版畫中，線條表現了兩種不同的舞蹈。試試看把這兩種舞蹈形象化，你的想像中是不是已經聽到搭配舞蹈的音樂了呢？試著觀察線條的不同特性是如何引發你對畫面的不同反應的。

現在看看你自己的簽名，並觀察這些線條反映出的非詞彙性資訊。把你的名字用三種不同的方式寫出來，再分別觀察其中透露的訊息。接著，想一想你對每個簽名做出什麼不同的反應。記住這些像「圖畫」一樣的簽名內容是相同的。那麼你是根據什麼做出反應的呢？

Torii Kiyotada，「跳舞的男演員」，和 Torii Kiyonobu I，「女舞蹈家」

你看到並使你做出反應的是質感（felt），是每根或每組線條的特性。你對線條的流暢做出了反應，對圖形的大小和記號間的距離做出了反應，對畫面是否緊湊做出了反應。所有的一切都透過線條規則或規則的缺失，精確地傳達出來——換句話說，透過整個簽名和其各個部分傳達出來。一個人的簽名是其個人獨特的表達方式，並不需要法律確定為只能由這個人、而非其他人所「擁有」。

伯美斯樂老師畫的艾倫

作者畫的艾倫

　　然而，你的簽名除了確定你的身分外，還有其他作用，它同時表達了你自己、你的個性以及你的創意。你的簽名是忠於自己的。從這個角度來說，你已經在使用藝術的非詞彙性語言來表達了。你正在使用繪畫的基本元素——線條，作為一種自己特殊的表達方式。

　　所以，在後面的章節中，我們不會長篇大論地談論你已經掌握的東西。相反的，我們的目的是教你如何觀察事物，使你能夠用獨特的表達線條畫出你的感知。

繪畫是藝術家的鏡子

　　繪畫的目的不僅僅是努力展現出你想要描繪的東西，還要展示你自己。為了讓你了解每幅畫都充滿個人的風格，我在本頁旁注的地方放了兩幅畫。這兩幅畫由兩個不同的人——我和畫家兼教師伯美斯樂（Brian Bomeisler）在同一時間完成。我們兩人分別坐在模特兒艾倫（Heather Allan）的兩旁。當時我們在向一群學生示範如何畫人像畫，你將在第九章學到這個內容。我們使用的材料完全一樣，花費的時間也差不多——都是三十到四十分鐘。一般觀賞者立刻會發現兩幅畫中的是同一個人。但伯美斯樂使用他那種「寫意式」的風格（即強調形狀），來表達他眼中的艾倫，而我用「線性」的風格（即強調線條）來表達。透過我所畫的艾倫，觀賞者對我會有所了解，而伯美斯樂的畫則提供了對他的了解。因此，你越能清晰地感受並畫出你眼中的外在世界，觀賞者就越能清楚地了解你，你也能更了解自己，儘管這聽起來有點矛盾。繪畫因此成為畫家的寫照。

　　由於這本書中練習的重點是加強你的感知能力，而不是繪畫的技巧，你的個人風格——你獨特又有價值的繪畫方式——將完整地呈現出來。雖然這些練習主要是實物素描，只要「畫得像」就可以了，但卻是事實（這可能只在本世紀行得通，因為我們已經對有巨大差異的藝術形式司空見慣，這些差異包括

林布蘭用剛硬的書法線條畫了這幅小風景畫。在這幅畫中,我們可以感覺到林布蘭對一片寂靜的冬日風景的視覺和情緒反應,因此我們不僅看到了風景,還透過畫看到了林布蘭的影子。

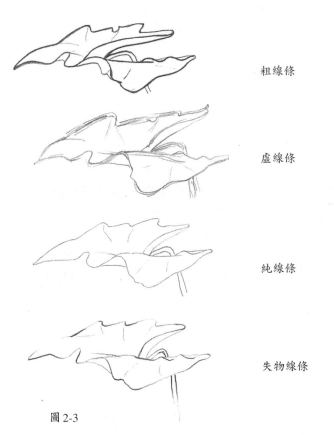

粗線條

虛線條

純線條

失物線條

圖2-3

每個藝術家都有其獨特的線條風格,而繪畫的行家經常會根據這些已知的線條特性,來鑑定這些藝術家的作品。線條的風格實際上已經被分成指定的類別。這些風格不少:粗線條;虛線條(有時被稱作「重複自己的線條」);純線條——纖細而精確;失物線條,開始時很粗,接著逐漸消失,然後又變得很粗。

初學的學生經常會羨慕那些具有快速又有自信風格的粗線條畫,例如畢卡索的畫。但我們要記住重要的一點,每一種風格的線條都有價值,沒有任何一種線條是特別好的。

了風格及文化上的不同）。不過，對寫實主義的近距離觀察，揭示出線條風格、重點和意圖的細微之處不同。在這個大量使用藝術表現自我的時代，相對細微的交流往往不被注意和重視。

　　隨著觀察能力的提高，你畫出眼前事物的能力也提高了，此外你還將發覺自己藝術風格的形成。你要保護它、培養它、關愛它，因為你的風格表達了自己。就像禪宗大師所說的那樣——弓箭手，你的目標是自己。

第三章 你的大腦：
左腦和右腦

L-mode

R-mode

人類的大腦究竟如何運作？這依然是所有人類研究中最令人疑惑、又最難以捉摸的問題。儘管幾個世紀以來，人們對大腦進行了無數研究，且提出無數想法，近年來相關的知識也快速地增加，但是大腦那令人驚歎的能力還是讓人敬畏和疑惑——大多數人把這種能力看成是與生俱有的。

科學家針對視覺感知進行許多高度精密的研究，然而大量的未解之謎依然存在。最普通的大腦活動也讓人敬畏，例如在最近的一項競賽中，六位母親和她們六個孩子的照片被打亂順序重新組合起來，所有的參賽者（他們完全不認識照片中的人）必須正確搭配出這六對母子或母女。有四十位參賽者參加競賽，出乎意料的是，所有參賽者都正確地完成了任務。

只要一想到這項任務的複雜程度，你的頭可能都暈了。我們的臉其實非常相似：都有兩隻眼睛、一個鼻子、一個嘴巴、兩隻耳朵和一把頭髮。所有的器官大小大致相同，位於頭部的位置相差不遠。而把兩個人區分開來所需的細微識別能力，已經超越了所有電腦的能力。在上面提到的競賽中，參賽者必須先把每位大人與其他五位區分開來，再透過更細微的識別能力評估哪個小孩的五官／頭形／表情與哪位大人更相似。事實上，人們有能力完成這種驚人的任務，卻沒有意識到自己具備如此偉大的能力，從而造成人們低估自己視覺能力的現象。

繪畫是另一種非凡的大腦活動。就我們所知，地球上的所有生物中，人類是惟一能夠畫出自己所在環境中人和事物形象的物種。儘管猴子和大象也曾被馴服並學會繪畫，它們的作品還被展出和出售，而且這些作品似乎也帶有一些表達性的內容，但它們不能把動物的感知和形象畫出來。動物不會畫靜物畫、風景畫和人像畫。除非這個世界上某個森林的角落裡，存在著我們還沒發現的猴子會畫自己的同類，否則我們可以認定，感知形象繪畫是人類獨有的能力，而且是我們的大腦使之成為可能。

很少有人意識到自己完全能夠看見東西是多麼偉大的成就。人工智慧這個新領域帶來的主要貢獻不在於解決訊息處理的問題，而是向大家展示這些問題其實是多麼困難。當某人意識到，簡單如其他人橫過馬路這樣每天都能碰到的畫面，如果想要看清楚，大腦就必須經過不計其數的計算，這個人會對大腦能夠在如此短暫的時間內完成如此多詳細的操作步驟感到吃驚。
——克里克（F. H. C. Crick），《關於大腦的聯想》（*Thinking About the Brain*）

大腦的兩邊

圖 3-1

請看（圖 3-1）。人類的大腦像是胡桃的兩半邊──兩個外表相似、迴旋狀的半球形個體從中間相連。兩個半體被稱為「左腦」和「右腦」。

左腦控制身體的右側；右腦控制身體的左側。舉例來說，如果你的左腦中風或受到意外傷害，你身體的右側就會受到嚴重的影響，反之亦然。由於神經路徑交叉的關係，因此左手由右腦控制，右手由左腦控制，如圖 3-2 所示。

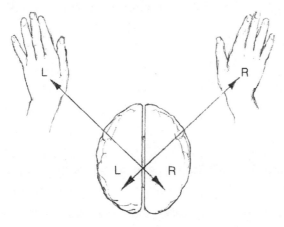

圖 3-2 大腦與手的交叉關係。左腦控制右手，右腦控制左手。

除了人類、鳴禽、猿以及某些哺乳動物以外，地球上其他動物的兩個腦半球（大腦的兩半邊）在外表上和功能上都是極相似或對稱的。而包含人類的例外動物，其兩個腦半球經過演化後，在功能上變得不對稱。人類大腦不對稱最引人注目的外在影響就是手的使用，這是人類和黑猩猩獨有的現象。

在過去的兩百年間，科學家發現語言和與語言相關的能力，主要位於左腦，絕大多數人都是這種情況──包括大約 98% 的右手使用者和三分之二的左撇子。人們觀察大腦損傷帶來的後果，從而得知左腦專門負責語言能力。比如說，左腦的損傷很明顯地比相同程度的右腦損傷更可能導致語音能力的喪失。

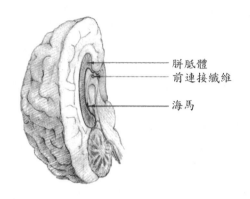

圖 3-3 人類腦半球的
圖解，展示了胼胝體
和連接纖維。

胼胝體
前連接纖維

海馬

　　由於語音和語言是很重要的能力，所以十九世紀的科學家
將左腦命名為「主導的」、「高級的」或「主要的」腦半球，
而右腦是「服從的」或「次要的」。一般認為大腦的右半邊沒
有左半邊那麼進步、成熟，就像一個沈默的、能力較低的孿生
哥哥或弟弟，被具備語言能力的左腦支配牽引著，這種說法直
到最近還很盛行。甚至一直到一九六一年，神經系統科學家楊
恩（J. Z. Young）還想搞清楚是否右腦只是一個「退化的器
官」，儘管他自己都覺得寧願保留自己的右腦而不是失去它。

　　長期以來，神經系統科學的研究焦點都在交叉連接兩個腦
半球的一束神經纖維的功能上。這束神經纖維稱為胼脂體
（corpus callosum），在圖3-3人類半邊大腦的素描中，可看見胼
胝體的位置。由於它的大尺寸、大量的神經纖維以及位於兩個
腦半球連接處的戰略位置，使它成為大腦中一個重要的結構。
然而不可思議的是，現有的證據指出，胼胝體可能完全沒有顯
見的巨大作用。在一九五〇年代，加州理工大學的史培利和他
的學生進行了一系列的動物研究，發現胼胝體的主要功能是提
供兩個半腦的交流，並用來傳輸記憶和知識。此外，可以確定
的是，如果連接體被切斷，兩個半腦將獨立地繼續運作，這就
解釋了為什麼它沒有實質的功能。

　　接著在一九六〇年代，對神經外科病人相同研究的延伸，
為胼胝體的功能提供更多資訊，同時也使科學家更改對大腦兩

個半球相關能力的判斷：那就是兩個半腦都具備更高層次的認知機能，它們分別專精於彼此互補的不同思維模式，它們都很複雜。

由於這種修正過的大腦認知對整個教育，特別是學習繪畫，有重要的啟示，我將簡單地描述一些經常被稱之為「大腦分裂」的研究。這些研究主要由史培利和他的學生共同完成。

一個個體，兩個大腦

這項研究的主要對象是一小群患有精神分裂症的病人。由於兩邊大腦癲癇性的發作，使他們成為嚴重的殘疾。當所有的治療都失敗後，瓦格爾（Phillip Vogel）和伯根（Joseph Bogen）最後嘗試經由手術來控制兩個半腦的發作。這項手術切斷了胼胝體和連接纖維，將兩個腦半球各自獨立起來。最後手術得到了他們希望的結果：疾病的發作獲得控制，並且病人重獲健康。我們暫且不論這項手術的本質，至少這些病人的外觀、習慣和協調性都沒有受到影響，偶爾的觀察也顯示他們的日常行為並沒有改變。

隨後這群加州理工的團隊對病人進行一系列獨創且非常精細的測試，分別揭示出兩個半腦各自的功能。這些測試提供了令人驚訝的新證據，表明在某種意義上，兩個腦半球獲得各自的真實感知——或者更貼切地說，用自己的方法來感知真實事物。在大多數情況下，無論在擁有健康大腦的人還是精神分裂症病人身上，左腦（控制語言的半邊）位居主導地位。然而，加州理工團隊運用獨創的步驟，針對病人孤立的右腦進行測試，他們發現右腦同樣也能夠體驗，它們對感覺有反應，並且能自行處理資訊。而一般人的大腦在完整的胼胝體的幫助下，合併了兩個半腦的資訊，並融合兩種感知，使我們產生作為獨立和完整個體的感覺。

除了研究手術後，左右腦隔離時產生的內在精神體驗，科學家還致力於考察兩個半腦處理資訊的不同方法。收集到的證

圖3-4 圖中所示的是用來測試精神分裂症患者視覺結構的儀器。

據顯示，左腦的模式是語言和分析性的，而右腦的模式是非語言和總括性的。心理學家勒維（Jerre Levy）在她的博士論文中提出的新證據顯示，右腦使用的處理模式非常迅速、複雜、立體，具有完整的式樣和知覺，這是與左腦語言的、分析性模式完全不同、但同樣複雜的處理模式。另外，勒維還找到跡象顯示兩種處理模式相互干擾，使其能力無法有最大的發揮。她提出這可能就是人類大腦演化發展成不對稱的基本原理——在兩個不同的大腦裡保留兩種不同的處理模式。

以神經分裂研究中得來的證據為基礎，以下觀點逐漸形成，亦即兩個半腦都使用高等的認知模式，儘管各不相同，但都包括思考、推理以及複雜的智力機能。從勒維和史培利一九六八年第一次發表他們的研究開始，在過去十年當中，科學家已不僅在大腦損傷的病人身上，還在擁有健全大腦的人身上，不斷發現更多支持這個觀點的證據。

我挑選幾個為精神分裂症患者特別設計的測試為例，它們將闡明兩個腦半球分別獲得的真實感知，和使用的特殊處理模式。在其中一個測試中，兩個不同的圖像在螢幕上一閃而過，精神分裂症患者的眼睛專注在正中央的一點，讓他無法瀏覽兩個圖像。那麼兩個半腦得到的便是不同的圖像。如圖3-4所示，右腦得到的是左邊那幅湯匙的圖像；而左腦得到的是右邊小刀的圖像。當詢問病人時，他說出了不同的答案。如果被問到螢幕上閃過的東西的名稱，左腦清楚而理所當然地使病人回答：「小刀。」然後病人被要求用左手（右腦）從門簾後面挑選出螢幕上閃過的東西，病人會從包括小刀和湯匙的一堆東西中，挑選出湯匙。如果實驗者問病人門簾後面的手上有什麼東西，病人起先可能會顯得有些疑惑，然後說：「一把小刀。」儘管右腦知道答案是錯誤的，但由於不具備語言詞彙去更正發音清晰的左腦，因此只能沈默地搖搖頭。這時，語言的左腦就會驚愕地大聲說：「我搖頭幹什麼？」

另一個測試則證明右腦更善於處理空間的問題。請一位男

性病人按照某個圖樣將幾個不同形狀的木塊組合起來。他企圖用右手（左腦）完成任務，卻一直失敗。他的左手不停地想幫忙，而右手會把左手推開；最後，他只好坐在自己的左手上以確保左手遠離拼圖。當科學家終於提醒他可以使用兩隻手時，對空間感「很強」的左手又要把對空間感「很弱」的右手推開，讓右手別來干擾。

過去十五年來，這些非凡的發現告訴我們，儘管平常總覺得我們是一個人——一個獨立的個體——但我們有兩個大腦，兩邊大腦都有自己的認知和感知外在真實事物的方式。從某種意義上來說，我們每個人都有兩種智力、兩個意識，透過兩個腦半球連接著的神經纖維不斷融合。

我們已經知道兩個腦半球可以透過很多方式一起工作。有時它們發揮各自的特長來合作，並選擇完成最適合自己處理模式的任務。有時它們各做各的，其中一個模式或多或少處於「主導」地位，而另一個模式處於「服從」地位。兩個腦半球似乎也可能發生衝突，一半會試圖取代更「善於」做這項工作的另一半。此外，有可能兩個腦半球都有辦法防範另一半獲取自己的認知，有可能像俗話所說的那樣，右手不知左手事。

但是你也許會問，這些跟學習繪畫有什麼關係呢？腦半球形象感知方面的研究顯示，繪畫能力取決於你能否進入那個「次要的」、處於第二位的右腦模式。而這又如何幫助一個人畫畫呢？其實右腦透過一種適合繪畫的模式進行感知（或者說處理視覺資訊），而左腦的功能模式對於進行複雜的寫實性繪畫並不合適。

語言的線索

事後我們才意識到，人類其實早已感覺到兩邊大腦的不同。全世界所有語言中，有不少詞彙和短語暗示左邊身體擁有與右邊身體不同的特點。這些習慣用語不僅指出它們在位置上的差異，還指出其特性和本質上的差異。例如，如果我們想比

黃昏降臨，納斯魯丁與一個朋友坐在一起。「點一根蠟燭吧，」那位朋友說，「天黑了。蠟燭就在你的左邊。」「在黑暗中我怎麼能分辨出左邊和右邊呢，你這個傻瓜？」納斯魯丁說。

—— 沙（Indries Shah），《無可比擬的納斯魯丁的故事》（*The Exploits of the Incomparable Mulla Nasrudin*）

較不同的想法，我們會說：「在一方面（on the one hand）……在另一方面（on the other hand）……」、「左撇子（言不由衷）的恭維」（a left-handed compliment），這些話並不代表詞面的意思，而是有更深層的含意。它們都揭示了左右不同的本質。

然而，我們需要謹記，儘管這些習慣用語普遍說的是手，但由於手和大腦的交叉關聯，我們可以推斷出這些短語其實是指控制手的那半邊大腦——右腦控制左手，左腦控制右手。

關於左右概念的詞彙和短語滲透在我們語言和思維的每個角落。右手（也就是左腦）總是與好的、公正的、道德的、適當的東西非常相關；左手（也就是右腦）則不知何故總是與混亂和情不自禁——也就是壞、不道德以及危險等概念關係密切。

直到最近，這些針對左手／右腦的古老偏見，還促使左撇子孩子的老師和家長不斷強制孩子使用右手寫字、吃飯等等——這種嘗試往往導致孩子發生持續到成年後的問題。

縱觀人類歷史，全世界許多語言中都有各種詞彙暗示右手／左腦代表好的事物，而左手／右腦代表壞的事物。在拉丁語中，左的單詞是sinister，這個詞還有「壞的」、「不吉利的」、「背信棄義的」等意思。而右的單詞是dexter，英文中dexterity這個詞就是從這來的，它還有「巧妙」或「熟練」等意思。

在英文中，左來自盎格魯撒克遜人的單詞lyft，意思是「軟弱的」或「無益的」。大多數用右手的人左手的確比右手弱，但原詞還藏有道德軟弱的意思。左作為貶意詞，也許反映了用右手的多數人對於與自己不同的左撇子這個少數群體懷有偏見。這些觀念也在我們的政治詞彙中反映出來。比如說，右派崇尚的是中央集權，並且很保守、抗拒變革。相反的，左派崇尚獨立自治並推動變革，有時甚至是激進的變革。在文化習俗方面，我們習慣用右手跟人握手；而用左手跟人握手則顯得彆扭。

英文字典中「left-handed」（用左手的）列舉的同義詞包括

認知的兩種方式

智力	直覺
匯聚	發散
數據化	模擬化
次要	主要
抽象	具象
直接	自由
建議	想像
分析性	關聯性
線性	非線性
理性	非理性
有順序的	成倍的
分析性	整體性
主觀	客觀
連續的	同時的

—— 伯根（J. E. Bogen），「大腦專屬功能的一些教育性意義」（Some Educational Aspects of Hemisphere Specialization）

「笨拙的」、「難使用的」、「虛假的」和「惡毒的」。然而，「right-handed」（用右手的）的同義詞包括「正確的」、「不可缺少的」和「可靠的」。我們要記住很重要的一點，這些詞語都是在剛開始有語言時，某些人的左腦捏造的——左腦試圖毀壞右腦的名譽！而被人貼上標籤、指指點點和小看了的右腦，卻沒有自己的語言來為自己辯護。

兩種認知的方式

除了語言中左和右完全相反的含意以外，歷史上來自不同文化的哲學家、導師和科學家多次對人性雙重性和兩面性的概念提出假設。其中最關鍵的想法是，人類有兩種平行的「認知方式」。

你可能對這些想法很熟悉。就像關於左／右的習慣用語那樣，這些想法根植於我們的語言和文化當中，例如，最主要的對立在於思維和感覺、智力和直覺、客觀分析和主觀判斷。政治作家常說人們總是分析問題的正反面，然後憑自己的「直覺」來表決。自然科學的歷史中充斥著關於研究者的軼事，這些研究者一直試圖解決問題，然後某天做了一個夢，他們的直覺告訴他們夢裡的事物象徵著問題的答案。

或者我們換個角度談這個問題，人們有時會形容某人：「他說得像那麼一回事，但我總覺得不應該相信他（或她）。」或者「我不能用語言說出來到底是怎麼一回事，但我就是喜歡（或不喜歡）那個人。」這些描述說明了我們的兩邊大腦都在工作，並且用兩種不同的方式處理相同的資訊，然後使我們產生以上的直覺。

釋放你的創意潛能

因此，在我們每個人的頭骨裡都有兩個大腦和兩種認知方式。大腦和身體兩邊雙重而又不一致的特性，透過我們的語言直覺地表達出來，對人類大腦的生理存在著確實的偏見。由於

陰陽雙形	
陰	陽
柔弱	強壯
負面	正面
月亮	太陽
黑暗	光亮
服從	好鬥
左邊	右邊
冷	暖
秋天	春天
冬天	夏天
潛意識的	有意識的
右腦	左腦
感性	理性
	——《易經》

普通大腦中的連接纖維是完好的，所以我們很少能夠像神經分裂症患者所接受的測試那樣，經歷意識層面的衝突。

然而，當我們的兩個腦半球聚集了相同的感官資訊後，各半邊腦會用不同的方式處理這些資訊：整個任務將由兩個腦半球分別完成，通常作爲主導的左腦將「接管」並抑制另一半。左腦會進行分析、提煉、計算、作時間記號、計劃逐步的程式、描述，以及根據邏輯作出理性的陳述。比如說，「現在有數字ａ、ｂ和ｃ——如果我們假設ａ大於ｂ，而ｂ大於ｃ，那麼ａ一定大於ｃ。」以上的陳述展現了Ｌ模式：分析性、詞彙性、解決性、連續性、象徵性、線性和主觀性的模式。

另一方面，我們有第二種認知的方式：Ｒ模式。這個模式使我們「看到」想像中的事物——只有在精神的海洋裡才存在。在上面舉出的例子中，你們是不是將「ａ、ｂ、ｃ」的相互關係形象化了呢？我們透過視覺模式可以看到事物如何在空間中存在，以及各個部分如何組成一個整體。透過右腦，我們能夠理解事物的象徵性意涵、做夢、產生新的想法。我們在無法描述一件過於複雜的事物時，往往透過肢體語言來表達。心理學家加林（David Galin）曾舉過一個他最喜歡的例子：如果不用肢體語言，你如何描述一個螺旋型樓梯？如果使用Ｒ模式，我們就能把我們的感知畫成圖畫。

我的學生告訴我學習繪畫讓他們覺得自己像個「藝術家」，並且變得更有創造力。創造力的其中一項定義就是能夠把手頭上的資訊——即所有人都能獲取到的普通感官資訊——用全新的方式處理。作家使用詞彙，音樂家使用音符，藝術家則是使用形象感知，他們都需要一些專業知識和技能。但有創造力的人能夠憑直覺找到方法，將普通資料變得有創意，遠遠超越其原來的模樣。

一直以來，有創意的人總是能意識到兩種資料處理的差異，並將資料轉化成更有創意的資訊。神經系統把這個過程彰顯出來。我認爲了解你的兩邊大腦，是釋放你創造性潛力的重

要步驟。

「我明白了！」

在使用 R 模式處理資訊時，我們擁有直覺和卓越的洞察力——這時我們不用按照邏輯順序解決問題，一切就「真相大白」了。這種情況發生時，人們往往出於本能地大叫：「我明白了！」或者「對啊，我現在知道是怎麼回事了。」其中最經典的驚呼出自阿基米德的那聲愉快的叫喊：「Eureka！」（我找到答案了！）據說，阿基米德在洗澡時，腦中靈光一閃，透過秤出溢出浴缸的水的重量，找到了辨別皇冠是純金還是摻銀的辦法。

那麼，這就是 R 模式：一個直覺性的、主觀的、相關的、整體的、沒有時間概念的模式。同時，這也是那個被我們的文明所忽略的、素有惡名的、虛弱的、笨拙的模式。我們的教育系統就是個很好的例子，每個學生語言、理性、守時的左腦受到培養，而他們的另一半大腦卻幾乎被遺忘了。

有一半大腦比沒有大腦強，有整個大腦更好

學校總是安排一系列語文和數學課程，完全沒有教授右腦模式的條件。畢竟 R 模式也很難用語言描述出來。你既不能推論出它，也不能把它描述成一個邏輯陳述，例如「由於 a 、b 、c 等原因，這是好的，那是壞的。」它象徵著左邊的一切，並具備所有左邊的特徵和古老含意。右腦不善於排序——先做什麼，再做什麼，然後是再下一步。它可以從任何地方開始，也可以一步到位。此外，右腦沒有什麼時間觀念，也無法理解「浪費時間」是什麼意思，完全不像那個優良的、明智的左腦。右腦不善於分類和命名。它看待事物時，當時當地是什麼樣，就是什麼樣。它能看見事物的本來面目，以及事物所有令人著迷的複雜性。它不善於分析和提煉事物的顯著特徵。

今天，教育家越來越關心直覺和創意的重要性。然而，學

快到四十歲時，我做了一個夢，在夢中我幾乎可以了解在過去浪費的時間中真正失去的東西的本質。
——科諾利（Cyril Connolly），《不平靜的墳墓：回文順序》（*The Unquiet Grave: A Word Cycle by Palinuris*）

校系統通常仍然建立在 L 模式的基礎上。上學就是一種排序：學生從一年級到二年級、三年級……一步一步呈線形往上升。學生的主修科目是語文和數學：閱讀、寫作、算術。不過，現在課桌椅大多擺成一個圓圈，而不是一排排的了，課程表也變得更具靈活性。但學生們仍然把精力花在一些並不明確的問題的「正確」答案上。老師們給出的分數也仍然與所謂的「拋物線」密切相關，這就證明了每個班三分之一的學生無論成績如何，都會被斷定爲「平均水準以下」。每個人都會覺得有什麼地方不對勁。

右腦這個夢想家、發明家和藝術家，已經在我們的學校系統中遺失了，並且幾乎未受重視。我們也許能找到幾節美術課、幾節手工藝課，以及所謂的「寫作創意」和音樂課程，但我們不會找到關於想像、形象化、感知的課程和空間技能，也不可能找到把創意、直覺和發明創造作爲獨立科目的課程。然而教育學家重視這些技能，並明顯希望透過對語言和分析技能的一系列培訓，能夠讓學生自然而然地學會想像、感知和直覺。

幸運的是，儘管教育系統發揮不了作用，還是不時有人掌握這些技能——這完全是生存在狹小空間裡的創造力的貢獻。但是我們的文化太傾向於獎勵左腦的技能，以至於我們的孩子喪失了大部分右腦的潛力。心理學家勒維曾經幽默地說，經歷過美式科學培訓的研究生有可能完全摧毀自己的右腦。我們當然曾注意到這些不恰當的語文和算術能力培訓所帶來的影響，語言的左腦似乎永遠不能完全復原，而帶來的影響卻有可能使學生終生受損。那麼，沒受過什麼訓練的右腦該怎麼辦？

現在，神經系統科學家已經爲右腦的培訓提供了理論基礎，我們可以開始建造一個訓練整個大腦的教育系統。這個系統能真正包括繪畫技巧的訓練——一個有效可行適合右腦思維的訓練方法。

為了生存，絕大多數的智識必須通過大腦的減壓閥和神經系統。而從另一端出來的，就是那些幫助我們在這個星球上生存的意識結晶。為了把這些簡化的意識有規律地表達出來，人們發明並無休無止地反覆使用一種符號系統和交流原理，就是我們所用的語言。
——赫胥黎，《感知的大門》

使用右手或左手的習慣

　　同學們可能會問關於使用右手或左手的問題。在開始教授繪畫的基本技巧之前，我們應該好好地談談這個問題。由於關於使用右手或左手習慣的廣泛研究既難懂又複雜，我只需澄清幾個要點。

　　首先，把人嚴格區分成左撇子和右手使用者並不十分正確。人們有可能完全使用左手或完全使用右手，也有可能兩隻手都非常靈活——也就是在做很多事情時，兩隻手都能用，使用哪隻手都無所謂。我們大多數人介於三者之間，大約90％的人更傾向於使用右手，10％的人更喜歡使用左手。

　　喜歡用左手寫字的人似乎越來越多，從一九三二年的2％上升到一九八〇年代的11％。上升的主要原因可能是老師和家長已經學會接受用左手書寫，並且不再強迫孩子們使用右手。這種最近才產生的接受度很有益處，因為強制性的改變有可能使孩子產生嚴重問題，例如口吃、左右不分和閱讀困難等。

　　如果你想正視使用右左手習慣，就必須認識到用手習慣其實是一個人大腦組織結構最外在、最明顯的標記。其他的外在標記是：使用左右眼的習慣（每個人都有一隻占優勢的眼睛，用於確定視野的邊線），和使用左右腳的習慣（上台階時和跳舞時習慣先抬起或跨出的那隻腳）。不能強迫孩子使用不習慣的那隻手，因為大腦的結構是由基因決定的，而強迫性的改變與天生的結構相悖。以往一些改變左撇子的努力，往往是以兩隻手都變得非常靈活收場：由於孩子們屈服於壓力（以前甚至是懲罰），於是學會用右手寫字，但還是用左手做其他所有的事。

　　而且，老師和家長們並沒有合理的理由來強制做這種改變。他們的理由是，「用左手寫字讓人看了不舒服」，或者「社會只接受用右手的人，我那左撇子孩子會處於不利地位」。這都不是好理由，我認為它們底下潛藏的是一種對左撇子的固

一些左撇子名人：
卓別林
喬治六世
愛因斯坦
維多利亞女皇
杜魯門
達文西
查理曼大帝
富蘭克林
凱薩大帝
瑪麗蓮夢露
布希
米開朗基羅
拉斐爾

倒寫是把每各字母的形狀倒轉過來，而且從右寫到左，也就是反過來寫。只有拿起一面鏡子，大多數讀者才能看懂寫的到底是什麼：

Jabberwocky

'Twas brillig, and the slithy toves

did gyre and gimble in the wabe.

All mimsy were the borogoves,

and the mome raths outgrabe.

歷史上最著名的倒寫手是義大利藝術家、發明家，而且是左撇子的達文西。另一個是卡羅爾（Lewis Carroll），這位左撇子作家是《愛麗絲夢遊仙境》的作者。他所倒寫的詩如上面所示。

大多數使用右手的人會覺得倒寫很困難，但對許多左撇子來說卻非常簡單。試一試倒寫你的名字。

有偏見。我非常高興看到這種偏見正慢慢地消失。

撇開偏見不論，左撇子和用右手的人的確有非常大的差異。一般用右手的人比左撇子更有偏側性；偏側性是指某種功能被某個腦半球專有的程度。比如說，左撇子比用右手的人更經常同時使用兩邊大腦處理語言和立體資訊。語言功能在90％的右手使用者和70％的左撇子的左腦中。在剩下的10％的右手使用者中，大概有2％的人的語言功能位於右腦，8％的人的語言功能同時存在兩個大腦中。在剩下的30％的左撇子中，大概有15％的人的語言功能位於右腦，15％的人在兩個大腦之間。你可能注意到那些語言功能位於右腦的人，即由右腦主控的人，他們經常把手「抬著」寫字，讓老師很不贊同。神經心理學家勒維提出，寫字時手的姿勢是另外一種大腦組織的外在跡象。

這些差異到底重要嗎？每個人或多或少都有些差別，籠統地一概而論是非常危險的。不過，專家一致認為，兩個大腦同時具備各式各樣的功能（也就是偏側程度相對比較低）會造成衝突和干擾的可能性。事實上，據統計，左撇子更容易患口吃和閱讀困難等病症。然而，另一些專家提出功能的雙重分佈可能引起高智力的產生。左撇子在數學、音樂和象棋等方面都極

瑪雅人是右的推崇者：占卜者的左腳如果開始顫抖，就預示著災難的來臨。

在墨西哥古代，阿茲特克人用左手攪拌藥治腎臟病，而治肝臟病時，用右手攪拌。

古代祕魯的印加人認為左撇子是好運的徵兆。

為出色。而且美術史也是左撇子占優勢的有力證據：達文西、米開朗基羅和拉斐爾都是名副其實的左撇子。

用右手或左手的習慣與繪畫

那麼，使用左手能夠改善一個人進入R模式的能力，使他的繪畫等技能得到進步嗎？從我當老師的經驗來看，幾乎察覺不出左撇子和使用右手的人在學習繪畫的能力上，哪一個占優勢。繪畫對我來說就輕而易舉，而我是個標準的右手使用者，儘管我像很多人那樣也經常左右不分，說不定我就是個功能雙重分佈者（左右不分的人在說「左轉」時總是會指著右邊）。但有一點需要說明的是，學習繪畫的過程將產生很多精神上的衝突。有可能左撇子比完全偏側的右手使用者更能夠適應這種衝突，並且更容易應付隨之而來的不適。無疑的，這個領域還有待研究。

前美國總統洛克菲勒是一個被更正過的左撇子，他在閱讀準備好演講稿時飽受困擾，因為他總是傾向於從右看到左。導致這種困擾的是他父親要求他改變用左手習慣的冷酷。布里司（J. Bliss）與莫雷娜（J. Morella）在《左撇子手冊》中記述這段故事：「當全家圍坐著吃飯時，老洛克菲勒會把兒子的左手腕用橡皮筋套起來，然後把一根繩子綁在橡皮筋上，每次洛克菲勒開始用他習慣的左手吃飯時，他父親就會猛拉繩子。」後來，洛克菲勒只好投降，變成笨拙的雙手使用者。但是他一生都因為他父親的嚴厲而飽受折磨。

L模式和R模式的特徵對比

	L模式		R模式
語言的	使用詞彙進行命名、描述和定義。	非語言的	使用非語言認識來處理感知。
分析性	有步驟地解決問題，一步一步來。	綜合性	把事物整合成一個整體。
象徵性	使用符號作為象徵，例如圖形☺代表笑臉，+代表加法。	真實性	涉及事物當時的原樣。
抽象性	找出局部的信息代表整件事物。	類似性	看到事物相同的地方，理解事物象徵性的含意。
時間性	有時間概念，將事物排序。	非時間性	沒有時間概念。
理性	根據理由和事實得出結論。	非理性	不需要以理由和事實為基礎，自動自發地不做出判斷。
數據性	使用數字進行計算。	空間立體性	看到事物與其他事物之間的關連以及如何由各個部分組成一個整體。
邏輯性	根據邏輯得出結論，把事物按邏輯順序排列，比如一個數學定律或一個理由充分的論據。	直覺性	根據不完整的規律、感覺或視覺圖像洞察出事物的真相。
線性	進行連貫性的思維，一個想法緊接著一個，往往引出一個集合性的結論。	整體性	一下子看到整個事物，感知整體規律和結構，往往引出分散性的結論。

有些美術老師建議右手使用者轉而用左手拿筆，大概是希
望他們能更直接地進入 R 模式。我不同意這種觀點。妨礙人們
學會繪畫的視覺問題，不會因爲換隻手就輕易消失，這只會使
畫作更笨拙。我非常遺憾地說，有些美術老師把笨拙視爲有創
意和有趣，我認爲這種態度是對學生的不負責任以及對藝術的
侮辱。我們並不會把笨拙的語言或不夠熟練的科學視爲有創意
或更好。

一小部分學生的確發現用左手畫畫能讓他們精於此道。然
而在我們追根究柢時，卻發現這些學生不是兩隻手都能用，就
是以前曾被硬生生地改過來的左撇子。像我這樣純粹的右手使
用者（或純然左撇子），絕對不會想到用平常不怎麼用的手來
畫畫。不過爲了不放過發現自己以前隱藏天性的機會，我鼓勵
大家嘗試用兩隻手作畫，然後固定用自己覺得更自然的那隻手
畫圖。

在下面的章節中，我的教學內容主要針對右手使用者，因
而略過了特別針對左撇子的重複內容，但我絕對沒有歧視左撇
子的意思。

從 L 模式轉換到 R 模式的條件

下一章的練習是特別爲把大腦從 L 模式轉換到 R 模式而設
計的。這些練習的基本假設是，哪個模式將「接受」任務並阻
止另外一邊大腦進行干涉，取決於任務本身。但到底哪些因素
決定其中一個模式占上風呢？

透過對動物、精神分裂症患者和大腦健全的人的研究，科
學家發現主要有兩個決定因素。第一是速度：哪半邊大腦能更
快接觸到任務？第二是動機：哪半邊大腦最關注或最喜愛這個
任務？相反地：哪半邊大腦最不關注或喜愛這個任務？

既然畫出感知形狀主要是右腦模式的一項功能，那麼把左
腦模式的干擾減到低將大有助益。問題是左腦一直處於主導地
位，它非常快速並且傾向於急忙用詞彙和符號進行表達，甚至

會接受一些它並不在行的工作。精神分裂症的研究指出，占主控地位的 L 模式不喜歡把任務放手交給它沈默的夥伴，除非它真的很不喜歡這項任務 —— 有可能因為這項任務占用太久時間，或者這項任務太過詳細，或太過緩慢，或左腦根本完成不了。那正是我們需要的，占主導地位的左腦將會拒絕的任務。接下來的練習都被設計成向大腦提交左腦無法或不想完成的任務。

第四章　超越：體驗從左到右的轉換

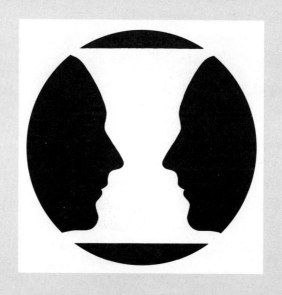

酒杯和人臉：雙重大腦的練習

一個未解之謎：
「如果一幅美景勝過千言
萬語，那麼千言萬語可
以說得清一幅美景嗎？」
——史蒂芬
（Michael Stephen），
《美學的轉換理論》（*A Transformational Theory of Aesthetics*）

接下來的練習是特別為幫助你了解從主導地位的 L 模式轉換到從屬地位的 R 模式而設計的。我可以一遍又一遍地向你描述這個過程，但只有你自己能感受這個認知的轉換，這個主觀狀態的輕微變化。藍調音樂家華勒（Fats Waller）曾說：「如果你一定要問爵士樂是什麼，那你永遠也不會知道它是什麼。」R 模式也是如此：你必須親自經歷從左腦到右腦的轉換，感受 R 模式的狀態，然後透過這種方式了解它。以下的練習是嘗試的第一步，是為了製造兩個模式的衝突而設計的。

你將需要：

- 繪圖紙。
- 2 B 鉛筆。
- 削鉛筆器。
- 繪畫板和遮蓋膠帶。

圖 4-1 是著名的視覺幻像圖，它被稱之為「酒杯／人臉」，因為它看起來就像：

- 兩個面對面的側面圖，或
- 一個中軸對稱的酒杯。

你要做的是：

你要畫出另一幅側面圖，當然也就不知不覺地完成一幅中軸對稱的酒杯圖畫。

在開始之前，先閱讀完所有這個練習的說明。

1. 模仿這個圖案（圖 4-2 或圖 4-3 中的任何一個）。如果你是右手使用者，在紙的左邊描出一個側面，面向中軸。如果你是左撇子，就在紙的右邊描出側面，面向中軸。例圖中展示了右手使用者和左撇子的畫法。你也可以按照自己的想法畫出你

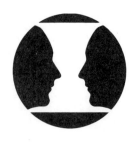

圖 4-1

的側面圖。

2. 接著，在側面圖的頂部和底部畫出兩條水平線，讓它們變成酒杯的頂部和底座（圖4-2或圖4-3）。

3. 現在把你「酒杯／人臉」圖案中的側面圖再畫一遍。拿著你的鉛筆重溫這條曲線，一邊畫一邊說出你畫出部分的名稱，像是「額頭……鼻子……上嘴唇……下嘴唇……下巴……脖子。」你還可以再畫第二次，重畫這條曲線，然後自己真正去琢磨這些名稱的意思。

圖4-2 左撇子的畫法

4. 然後，在紙的另一邊開始畫下剩下的側面圖，完成這個對稱的酒杯。

5. 當你畫到額頭或鼻子時，可能會開始產生困惑或衝突，這時，仔細觀察你的感覺。

6. 這個練習的目的是讓你觀察到：「我怎麼解決這個問題？」

現在開始練習。你大概需要花五到六分鐘的時間。

圖4-3 右手使用者的畫法

為什麼要做這個練習

幾乎我的所有學生在做這個練習時，都會遇到一些困惑或矛盾。一小部分人會感到巨大的衝突，甚至會有短暫的精神停滯的時刻。如果你也發生這樣的情況，那麼你應該到了非改變作畫方式不可的地步了，但卻不知要如何改變。這種衝突如此巨大，以至於你無法向左或向右移動你的鉛筆。

這就是練習的目的：製造矛盾，使每個人都能感覺到大腦中的精神被一點一點地撕碎。這種情況通常在所給的指示不適合手上的任務時發生。我認為這種矛盾可以解釋為：

我所給的指示堅定地「插入」大腦的語言系統。我堅持要你說出側面圖中每個部位的名稱，而且還說：「現在，真正去琢磨這些名稱是什麼意思。」然後我給你的任務（完成第二個側面，並同時完成那個酒杯），就只有把大腦轉換到視覺、立體的模式，才能完成。這是大腦中能夠感知大小、曲線、角度

順便一提，我必須告訴大家橡皮擦和鉛筆一樣，都是重要的繪畫工具。我不知道「用橡皮擦不好」這樣的觀念是哪裡來的。橡皮擦能幫你修正畫面，當我在課堂裡示範這些畫的練習時，我的學生絕對會看見我使用橡皮擦。

進行精神轉換的困難導致了矛盾和困惑的情緒，甚至是短暫的精神癱瘓。

你可能已經找到一個解決這個問題的方法，以讓自己完成第二個側面和對稱的酒杯。你如何解決這個問題的呢？

- 決定不去想這些臉部器官的名稱？
- 將你的注意力從側面的形狀轉移到酒杯的形狀？
- 透過使用格子（畫出垂直和水平直線好讓你弄清楚相互關係）？或是在側面曲線最凸出或最凹進去的地方點上記號？
- 從下往上畫而不是從上往下畫？
- 你決定不管酒杯是否對稱，從記憶中隨便找出一個側面畫上去，完成這個練習就好？（在最後這個決定中，語言系統得到「勝利」，而視覺系統「一敗塗地」。）

人類學家格萊德溫（Thomas Gladwin），把歐洲水手和楚克（Trukese）水手駕駛小船航行在太平洋各個小島之間的方式進行比較。

在航行之前，歐洲人總是先寫好航行方向、經度和緯度、到達航程中每一個地點的預計時間等計劃。一旦這個計劃構思好並完成了，水手只要按照計劃完成每一個步驟，一步接一步，確保按時到達計劃目的地就可以了。水手可以使用任何可用的工具，包括指南針、六分儀、地圖等，如果被問起，他們都能準確地描述如何到達目的地。

歐洲水手使用L模式。

相反的，楚克的土著水手在開始航程前，先想像自己目的地和其他島嶼的相對位置。在航海時，他不時根據自己直覺中迄今的位置調整方向。他會透過檢查自己相對於陸標、太陽、風向等的位置，不斷作出臨時的決定。他參考起點、終點和目的地與他當時所在位置的距離來駕駛。如果問他如何能在沒有工具和計劃的情況下準確無誤地駕駛，他根本說不出來。這並不是因為楚克人不善於用詞語表達，而是由於這個過程實在太複雜，而且太不固定，因此無法用詞語表達。

楚克水手使用R模式。

—— 帕勒德斯（J. A. Paredes）和赫本（M. J. Hepburn），〈神經分裂和文化認知的迷團〉（*The Split-Brain and the Culture-Cognition Paradox*）

讓我再問你幾個問題。你有沒有使用橡皮擦「修改」你的畫作？如果有，你有沒有罪惡感？如果有罪惡感，是為什麼？（語言系統有一系列被牢記的規定，其中一條可能是「你不能使用橡皮擦，除非老師說可以」。）幾乎沒有語言的視覺系統只是根據另一種邏輯——視覺邏輯，來不斷尋找解決問題的方法。

總而言之，看起來簡單的「酒杯／人臉」練習告訴我們：

為了畫好一件察覺到的物品或人物，也就是任何你用眼睛看到的事物，你必須把大腦轉換到專用於視覺和感知任務的模式。

進行從語言到視覺模式轉換的困難往往導致矛盾。你能感覺到它嗎？為了減少矛盾帶來的不適，你停了下來，然後重新開始。當你指示自己，也就是給你的大腦發出指令，進行「換檔」、「改變策略」、「不要做這個，做那個」或使用任何能夠引出認知轉換的說明時，你都會這樣。

對於「酒杯／人臉」練習所帶來的精神折磨，有很多解決方案。也許你找到了一種獨特或不尋常的解決方案。為了把你自己的解決方案用詞語表達出來，也許你該把發生的事情寫在你畫作的背面。

畫畫時用R模式導航

在畫「酒杯／人臉」的時候，你畫第一個側面時用的是L模式，就像歐洲水手那樣一步步完成，並且一個一個地說出各個部位的名稱。畫第二個側面時用的是R模式，就像來自楚克群島的水手那樣，你不斷透過審視來調整線條的方向。你可能發現說出諸如額頭、鼻子或嘴巴之類的名稱，讓你非常困惑。如果不把這幅畫想像成頭像，把兩個側面之間空白的形狀作為引導，可能更容易些。換一種說法，完全不去想詞語這件事最容易。要用R模式，也就是藝術家的模式來進行繪畫；如果你

我們從某種基本知覺的概念開始，這種知覺是某種「明白」、「感到」、「認知」，或「認可」某些事物正在發生的能力。這是一個基本的理論性和實驗性假設。我們不能合乎科學地了解知覺的最終真相是什麼，但我們可以從這裡開始。

——塔特（Charles T. Tart），《知覺的另一種狀態》（*Alternate states of Consciousness*）

繪畫的目的不是創作這幅畫，儘管這聽起來有點不講道理。每幅真正的藝術作品的目的是抓住存在的狀態（一再強調），一種更高的活動狀態，超越平凡的存在瞬間。（這幅畫本身）只不過是這種狀態的副產品，這種狀態的痕跡，這種狀態留下的腳印。

——美國藝術家亨利，《藝術的精神》

要用詞語進行思考，就只問自己這些事情：

「曲線從哪裡開始？」

「曲線有多深？」

「那個角度和紙邊的相對關係是什麼？」

「在我仔細看著另一邊時，那個點的相對位置在哪裡？那個點相對於這張紙頂邊和底邊的位置在哪裡？」

這是些屬於 R 模式的問題：空間的、相關性的，以及對比的。注意以上問題中，沒有任何部位的名稱。沒有作出任何陳述，也沒有得出任何結論，例如「下巴必須與鼻子一樣突出」，或者「鼻子是彎曲的」。

「學畫」變得不完全是學會畫畫

進行感知形狀的寫實畫時，大腦的視覺模式必不可少。這種模式主要位於右腦。這種思維的視覺模式與大腦的語言系統——我們在清醒時主要依賴的系統，有本質上的不同。

大多數任務在進行時結合了兩種模式。畫出察覺到的物品和人物可能是少數幾個只需要一個主導模式的任務：這時視覺模式並不太需要語言模式的幫助。這裡有些其他的例子，例如，運動員和舞蹈家表現最好的時候，似乎是在語言系統安靜時。此外，一個人在需要進行相反的模式轉換，即從視覺轉換到語言模式時，也會經歷到一些矛盾。一位外科醫生曾告訴我，他在對病人進行手術時（一旦外科醫生掌握了所需的知識並有一定經驗以後，這將成為一項視覺任務），他會發現自己無法說出手術工具的名稱。他會聽見自己對助手說：「給我那個……那個……你知道的，那個……某件東西！」

因此，學習繪畫變得並不完全是「學習繪畫」。也許你會覺得荒謬，學習繪畫意味著學習如何隨意進入大腦中那個適合繪畫的系統。換句話說，進入大腦的視覺模式，使你能夠像藝術家那樣使用特殊的方式觀看。藝術家看事物的方式與普通視覺不同，而且需要在意識層中進行精神轉換的能力。換種更準

確的說法是，藝術家能夠創造條件讓認知轉換得以「發生」。這就是一個受過美術訓練的人所要做的，也是你要學習去做的。

　　讓我再重複一遍，這種用不同方法觀看的能力除了能用在繪畫上外，還有很多其他用途——至少能夠用於有創意的問題解決。

　　牢記「酒杯／人臉」這一課，然後嘗試下一個練習，我設計用來減少兩個大腦模式矛盾的練習。這個練習的目的和上一個練習正好相反。

倒反畫：轉換至R模式

　　熟悉的事物顛倒過來就會看起來不一樣。我們會自動為察覺的事物指定頂部、底部和邊線，並且期望看到事物像平常那樣，朝正確的方向放置。由於朝正確方向放置時，我們能夠認出熟悉的事物，說出它們的名字，並歸類到與我們儲存的記憶和概念相符合的類別中。

　　當一個圖像被顛倒放置時，所有的視覺線索與已有的不符。由於得到的訊息很陌生，因此大腦迷糊了。我們可以看見形狀以及光線和陰影的區域。我們並不是故意拒絕看顛倒的圖畫，除非要求我們說出圖像的名稱，這時這個任務就會變得讓人生氣。

　　如果顛倒著看，就算是眾所周知的面孔也很難讓人認出來。例如圖4-4是一位非常有名的人的照片。你能認出他嗎？

　　你可能必須把照片按正確的方向放置，才能看出他就是愛因斯坦，著名的科學家。就算你知道這個人是誰，顛倒著的圖像可能還是讓你覺得很陌生。倒反的方向也會導致其他圖像的識別問題（看圖4-5）。如果你把自己寫的字倒過來放，也很難弄清楚到底寫了些什麼，就算你多年來一直都能看得懂。為了驗證這一點，找出你以前寫的一些購物單或信件，然後嘗試倒過來閱讀。

圖 4-5 在複製簽名時，偽造者把原件顛倒過來，以便清楚地看到字母準確的模樣，這其實是一種藝術家的模式。

圖 4-6 提耶波羅，「塞涅卡之死」（The Death of Seneca）

圖 4-4

一幅複雜的畫作，如圖4-6中倒過來的提耶波羅（Tiepolo）的作品，幾乎無法辨認。（左）腦完全放棄了這項工作。

減少內在矛盾的練習

我們要利用左腦這項能力的缺口來幫助右腦暫時掌控。

圖4-7是畢卡索的線條畫「作曲家史特拉汶斯基」的複製品。這幅畫是顛倒的。你要複製這幅顛倒的圖像，因此你的畫作也將顛倒著完成。換句話說，你要按照你現在看到的把畢卡

圖4-7 畢卡索，「作曲家史特拉汶斯基」

索的作品複製出來。請看圖4-8和圖4-9。

你將需要：

- 畢卡索作品的複製品，圖4-7。
- 已經削好的 2 B 鉛筆。
- 繪畫板和遮蓋膠帶。
- 四十分鐘到一個小時不受打擾的時間。

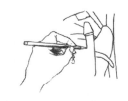

圖 4-8

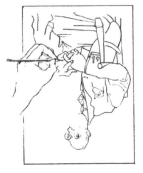

圖 4-9 倒反畫。強制
認知從主導的 L 模式
轉換到次要的 R 模
式。

你需要完成：

在你開始前，請閱讀完所有這個練習的說明。

1. 如果你喜歡，就放點音樂吧。當你逐漸轉換到 R 模式，會發現音樂漸漸消失了。坐著完成這幅畫，至少給你自己四十分鐘的時間——可能的話越多越好。更重要的是，在你完成之前，絕對不要把畫倒過來放。把畫倒過來將會使你回到 L 模式，這是我們在學習體驗集中的 R 模式狀態時，需要避免的。

2. 你可以在任何地方開始——底部、任何一邊或頂部。大多數人趨向於從頂部開始。試著不去弄清楚你看到的倒反圖像是什麼。不知道更好。僅僅複製那些線條就可以了。但記住：別把圖畫放回原來的模樣！

3. 我建議你先別嘗試畫形狀的大概輪廓，然後把各個部分「填進去」。因為如果你畫的輪廓有任何細小的差錯，裡面的部分就會放不進去。繪畫的其中一個很大的樂趣是，發現各個部分如何彼此契合。因此，我建議你從一個線條畫到相鄰的線條、從一個空間畫到相鄰的空間，兢兢業業地完成自己的作品，在作畫的過程中，把各個部分組合起來。

4. 如果你習慣自言自語，請只使用視覺語言，例如「這條線是這樣彎的」，或「這個形狀在那是彎曲的」，或「與（垂直的或水平的）紙邊相比，這個角度應該這樣」等等。你千萬不能說出各個部分的名稱。

5. 當你遇到這些部位硬把名稱塞給你時，例如手和臉，試著把注意力集中在這些部分的形狀上。你也可以用手或手指遮住其他部分，只露出你正在畫的線條，然後再露出下一條線。以此類推，再轉到下一個部分。

6. 到了某一個階段，畫作會看起來像一幅非常有趣的、甚至令人驚歎的拼圖。當這種情況發生時，你就是在「真正地畫畫」了，也就是說你已經成功地轉換到 R 模式，而且你也能清楚地觀看了。這種狀態非常容易被打亂，例如，如果有人進到

房裡並說：「你好嗎？」你的語言系統將馬上反應，集中的注意力也就消失了。

7. 你也許還會希望用另外一張紙蓋住那幅複製品的大部分區域，隨著你慢慢完成每個部分，再把下一個部分揭開。要注意：我有的學生覺得這樣有幫助，而有的學生認爲這是一種干擾，而且會幫倒忙。

8. 爲了畫好你眼前的這幅畫，記住你需要知道的每件事。所有的資訊就在那，盡量讓你自己覺得簡單。別把這個任務複雜化了，它眞的是易如反掌的一件事。

現在開始畫吧。

一九四七年由赫斯曼（Philippe Halsman）拍攝，這是第72頁顛倒照片的完整畫面。

在你完成後：

把兩幅畫——書上的參考圖和你的作品——翻轉朝上。我可以充滿自信地說，你看到自己的作品時一定很開心，尤其是你以前一直以爲自己不會畫畫。而且我更能自信地說，在最難的「透視縮短」（foreshortened）的地方，你畫得很漂亮，產生一種立體的錯覺。

不過，看看你完成的倒反畫的作品。如果你畫的是書上的「作曲家史特拉汶斯基」，你會畫出他交叉的腿的完美透視圖。就我的學生來說，儘管這是透視縮短的技巧，卻是他們畫得最棒的部分。他們怎麼畫得出「這麼困難」的部分？因爲他們不知道自己在畫什麼！他們只是把看到的畫出來，這是把畫畫好的最重要關鍵。圖4-13透視縮短的馬也是這麼畫出來的。

L模式的邏輯框架

圖4-11和圖4-12是一位大學生畫的兩幅畫。這個學生誤解了我在課堂上教的東西，而按正確的朝向把畫畫出來（圖4-11）。當他第二天來上課時，給我看了他的畫並說：「我弄錯了。我是按照普通方式把畫完成的。」我要求他再畫一次，這一次把畫顛倒過來。他照做了，圖4-12是這次的成果。

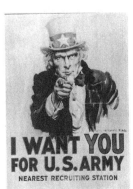

圖 4-10「美國陸軍需要你」，繪者為福萊格（James Montgomery Flagg）

在上面這張海報裡，山姆大叔手臂和手掌被「透視縮短」了。透視縮短是一個繪畫的術語，意思是為了造成物體在空間中推進或退後的視覺形象，必須按照這些物體呈現出的形態畫下來，而不是畫我們所知到物體的實際長度。對於初學者來說，學習透視縮短通常比較困難。

結果和我們一般的常識相反，倒著畫的作品比正著畫的作品好得多。連這個學生自己都大吃一驚。

這個困惑把 L 模式放在一個邏輯框架中：當語言模式退出這項任務時，要如何解釋突然獲得的良好繪畫能力呢？左腦讚賞工作順利完成了，而現在必須考慮被歧視的右腦善於繪畫的可能性了。

由於至今還不清楚的原因，語言系統馬上就會拒絕「閱讀」和命名倒反圖像的任務。L 模式似乎在說：「我不能完成顛倒的任務。為顛倒的事物命名太難了，而且，世界也不是顛倒著的。我為什麼要費力氣弄清楚這些事呢？」

不過，這正是我們需要的！另一方面，視覺系統似乎並不在意。不管是正著放，還是倒著放，R 模式都覺得很有趣，由於沒有語言模式的干擾，甚至可能會覺得倒著放更有趣。R 模式不會像語言模式那樣「急著做判斷」，或急著進行識別和把事物命名。

為什麼要做這個練習

因此，你需要完成這個練習的原因，是為了避開兩個模式的衝突，就像「酒杯／人臉」練習導致的那種矛盾，甚至精神停頓。當 L 模式自願放棄時，衝突就會避免，R 模式也很快地接受這個適合它的任務：畫出一個察覺到的形象。

圖 4-11 左圖。大學生錯誤地按照畢卡索作品的正確擺放位置而畫出的畫。

圖 4-12 右圖。同一位學生第二天把作品倒過來畫的結果。

了解從L轉換到R模式

倒反畫的練習揭示了兩個要點。第一個是在你完成從左腦到右腦的認知轉換後，你才會意識到自己的感覺。R模式狀態下的意識與在L模式下的不一樣。人們能察覺其中的差異，並發現到認知的轉換已經發生了。奇怪的是，人們在意識狀態轉換的時刻，總是不知道它已經發生了。例如，一個人能夠意識到自己變得很警惕，然後開始做白日夢，但在兩種狀態發生轉換時，卻沒有意識。同樣的，從左腦到右腦的認知轉換發生時，人們並不知道，但這種轉換完成後，人們卻可以會意到兩種狀態的不同。這種會意將幫助意識控制狀態的轉換，這就是這些課程的主要目的。

第二個從這個練習中得到的要點是，你的意識在轉換到R模式後，使你能像有經驗的藝術家那樣看事物，然後畫出你的感知。

現在，顯然我們不能總是把東西倒著放。你的模特兒不會用頭來支撐身體讓你作畫，風景也不可能自己倒過來。那麼我們的目的是教你如何在事物正放著時，進行認知的轉換。你將會學習藝術家的「小把戲」：把你的注意力放在L模式無法或不想處理的視覺資訊上。換句話說，你將經常向大腦提交語言系統會拒絕的任務，從而允許R模式使用自己的能力來畫畫。接下來章節中的練習將告訴你這麼做的方法。

R模式的回顧

回顧處於R模式時的感覺也許會有些幫助。回想一下。現在你已經完成好幾次這樣的轉換了——在完成「酒杯／人臉」練習時，可能有輕微的接觸，但剛剛在畫「作曲家史特拉汶斯基」時應該感受很強烈。

你有沒有發現自己處於R模式狀態時，有點沒有時間概念——你在作畫時花費的時間或長或短，但是到事後核對前，你

L模式是控制身體右側的模式。這裡L模式代表堅定、正直、明智、直接、真實、硬線條、實在和有力。

R模式是控制身體左側的模式。這裡R模式代表彎曲、靈活、柳暗花明、傾斜和想像。

根本就不知道花了多少時間。如果有人在你附近，你有沒有發現自己無法聽到他們所說的話，實際上，你根本也不想聽到？你可能聽到一些聲音，但你根本就不想弄清楚那些話的意思。此外，你是不是覺得警醒，但同時也很放鬆——對繪畫充滿信心、充滿興趣、全神貫注，並且大腦非常清醒。

我的大多數學生把R模式意識形態的特徵，總結成以上的描述，這些描述和我作為藝術家的經歷也很符合。有一位藝術家曾對我說：「當我很進入狀態時，就像進入了一個全新的境界。我覺得自己與作品合而為一：畫家、作品成為一個個體。我覺得很興奮，但又很平靜；很開心，但一切都在掌握中。不能完全把這些形容成高興。這更像是受到上帝的祝福。我認為這就是我一次又一次地回到繪畫世界的原因。」

R模式的狀態的確令人享受，並且讓你善於繪畫。除此之外，它還有一個優點：轉換到R模式，能讓你暫時從以語言和符號為主導的L腦模式中解脫，而這是個受歡迎的調劑。那些享受可能來自於左腦的休息，暫停它喋喋不休的運作，讓它安靜一會兒。這種L模式對安靜的嚮往，也稍微解釋了人們幾個世紀以來長盛不衰的嘗試，諸如冥想，以及透過自發的禁食、吸毒、吟唱和飲酒，而獲得意識形態的改變。繪畫引導出一種集中的、可持續幾個小時的意識形態轉變，帶來巨大的滿足。

在你繼續讀下去之前，至少再畫一到兩幅倒反畫。你可以使用圖4-13的複製畫，也可以自己複製一些線條畫。每次你畫畫時，試著有意識地感受R模式的轉換，讓你更熟悉那個模式帶給你的感覺。

回憶兒童時期的藝術作品

在下一章，我們將回顧你兒童時期作為小藝術家的發展。兒童美術作品的發展順序與大腦的發展變化有關。在最早的階段，嬰幼兒大腦裡的兩個半腦還沒有對不同功能進行清楚的分工。偏側性（把某個特定的功能合併到一個半腦或另一個半

腦）、語言技能的獲得和兒童藝術作品中的符號，一同在兒童時期慢慢發展出來。

人大約在十歲左右完全具備偏側性，兒童藝術作品的衝突大概也在這個時期發生，這時符號系統開始取代感知，並干擾這些感知以進行準確的繪畫。大家可以推測出這些孩子可能在使用「錯誤」的大腦模式，也就是L模式，來完成本來適合R模式的任務，因此造成矛盾。也許他們只不過是無法找到轉換成視覺模式的方法。同時，十歲時語言開始占上風，隨著名稱和符號壓倒了空間及整體的感知，情況變得更複雜了。

回顧你兒童時期的美術作品非常重要，主要是因為以下幾個原因：以成年人的身分回顧你那組繪畫符號是如何從嬰幼兒時期開始發展的；重新感受你青少年時完成的越來越複雜的畫作；回想自己的感知和繪畫技巧之間的不相稱；用比你當時更寬容的眼光看兒時的畫作；最後，把你兒時的符號系統放到一邊，並開始成年人的視覺表達，使用合適的大腦模式——R模式，來完成繪畫這項任務。

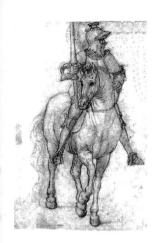

這幅十六世紀不知名
的德國藝術家的作品
是個練習倒反畫很好
的機會。

圖4-13 德國騎士和馬的線條複製品

第五章　用記憶畫畫：
藝術家的歷史

圖 5-1

圖 5-2

西方世界多數成年人的繪畫技巧總是停留在九到十歲時的水準，就不再有任何進步。在大多數精神和生理活動中，一個人的技能將隨著進入成年而進步：講話就是一個例子，寫字是另一個例子；但是繪畫技巧的進步似乎在多數人的早期階段就停頓不前。在我們的文化中，孩子畫畫當然像個孩子，但多數大人畫得也像孩子一樣，不論他們在其他領域取得了何種成就都是如此。例如，我們在圖 5-1 和圖 5-2 中可以看到，兩幅畫裡盡是幼稚的痕跡，它們都出自一位非常聰明並且正在著名大學攻讀博士學位的年輕專業人士之手。

這位男士畫這些畫時，我在一旁觀察，看到他一邊注意模特兒一邊畫，一會兒又擦掉重畫，一直持續了二十幾分鐘。在這段時間，他變得坐立不安，似乎非常緊張，而且很挫敗的感覺。後來他告訴我他討厭自己畫的畫，討厭繪畫本身，就這樣。

教育家把閱讀出現問題稱之為閱讀困難，如果我們像教育家那樣把繪畫能力的殘缺也取個學名的話，應該叫繪畫困難或繪畫障礙，諸如此類。但是並沒有人這麼做，原因是繪畫在我們的文化中算不上是非常重要的生存技能，然而講話和閱讀卻是。因此，很少有人注意到許多成年人的畫作很幼稚，以及許多孩子在九到十歲時就放棄了繪畫。這些孩子長大後變成那些說自己永遠也學不會畫畫、而且是一條線都畫不直的成年人。然而同樣是這些成年人，如果被問到時，卻經常表示自己為了得到滿足感，同時也為了解決從孩提時期就開始折磨他們的繪畫問題，因此非常想學好畫畫。但是他們覺得自己就是學不會，所以只好停止。

從小就停止藝術修養的培養所帶來的後果是，如果被要求畫出一個人的肖像或形體，那些充滿自信並很有能力的成年人突然會變得害羞、尷尬和非常擔心。在這種情況下，他們常會說：「不行，我不會！我畫的東西都很難看，看起來像小孩畫的，」或者「我不喜歡畫畫。那讓我覺得自己很愚蠢。」你自

己在畫學前作品時，可能也經歷過這種一陣陣的刺痛感。

轉折時期

　　青春期的開始對很多成年人來說，似乎標誌著在繪畫技巧這方面的藝術培養突然結束。當他們還是小孩時，遇到了藝術修養的危機，他們對周遭事物的感知越來越複雜，而他們現有的美術技巧卻達不到足以表達的水準。

　　許多九到十一歲之間的兒童非常熱中寫實畫的創作。他們變得對兒童時期的畫作不屑一顧，並開始一遍又一遍地畫某個自己喜歡的東西，試圖把圖像畫得更完美。任何不夠完美的寫實主義會被視爲失敗。

　　也許你想起了那時對自己畫得「不對勁」的東西試著進行修改，以及你對事後結果的失望。那些你在更早以前還覺得自豪的畫作似乎看起來無可救藥地離譜和令人難堪。就像無數青少年那樣，看著自己的畫作時，你可能會說：「這簡直太難看了！我根本沒有藝術天份。反正我也沒有眞正喜歡過畫畫，所以我再也不畫了。」

　　由於另外一個非常不幸但又經常會碰到的原因，孩子們經常會捨棄美術。不假思索的人有時會對兒童藝術進行嘲笑和貶損。這些不留神的人包括老師、家長、其他小孩，或者受到崇拜的大哥哥或大姐姐。很多成年人都向我講述過自己畫畫的嘗試被別人嘲笑的慘痛而清晰的記憶。可憐的是，孩子們總是認爲繪畫才是痛苦的根源，而不是那些粗心的批評。因此，爲了使自己的信心不受到更深的傷害，孩子產生了自衛的念頭：他們再也不去嘗試畫畫了。這也很容易理解。

學校的美術教育

　　學校的美術老師也許覺得兒童藝術受到不公的批評令人沮喪，因此願意提供幫助。但就算是這些充滿同情心的老師也受不了青少年喜歡的繪畫風格——複雜、詳細的佈局，對事物眞

舊金山藝術博物館的林斯壯描述青少年時期的美術學生：

　　由於對自己的成就不滿足，而且極渴望用自己的藝術來取悅別人，他會放棄自己原有的創作和自我表達方式……這時，視覺能力的進一步發展和他產生新想法的能力，以及他對周圍環境的感受能力，都受到阻礙。這是一個非常關鍵的階段，很多成年人都沒能越過它。

　　——兒童藝術專家林斯壯（Miriam Lindstrom）描述青少年時期的美術學生，《兒童的藝術》（Children's Art）

實的反映不遺餘力，無休無止地重複對賽車之類自己喜歡的主題。老師們不由得想喚回兒童作品中的毫無顧忌和魅力，也想知道到底發生了什麼事。他們對學生作品中被他們看做是「密不透風」和「毫無創意」的東西，表示深深的悲痛。孩子通常變成自己最不可饒恕的批評家。因此，老師們常常求助於手工藝，因為它們看起來更安全，也製造較少的痛苦——例如紙鑲嵌畫、繩子畫、水滴畫，以及用其他材料做出來的作品。

結果，大多數學生在高年級以前都沒有學會畫畫。他們的自我批評意識變成永久性的，在以後的生活中也很少嘗試去學習繪畫。他們也許在成長過程中熟練地掌握其他領域的技巧，但一旦被要求畫一個人，他們就會畫出與十歲水準差不多的幼稚圖像。

從嬰幼兒到青少年的畫作發展

從我大多數學生的經歷可以證明，如果能夠回頭看看從嬰幼兒到青少年時期自己畫作中視覺形象的發展，會很有幫助。確實掌握兒童畫作中符號系統的發展後，學生更容易「撇開」現有的幼稚藝術修養，更快獲得成熟的技巧。

塗鴉時期

人從一歲半左右開始能在紙上畫出東西。當你還是個嬰孩時，如果拿到一支鉛筆或蠟筆，你馬上能自己畫出一個記號。現在我們很難想像當小孩看見筆端出現一條黑線，而自己又能控制這條線時，他心裡是怎麼想的。不過我和你，以及所有的人，都有過這樣的經歷。

在試探一下以後，你可能很高興在任何空著的平面上亂塗亂畫，包括在你父母最喜歡的書裡和臥室的牆上。開始時，你的塗鴉之作顯得很隨意，像圖5-3的例子那樣，但很快就有些明確的形狀。一個最基本的塗鴉動作是圓形，可能是簡單地從肩膀、手臂、手腕、手掌和手指共同運動中得來的。圓形的動

任何形式的亂塗亂畫……孩子清楚地顯示出，他是多麼陶醉在一個表面上漫無目的地揮動自己的手和蠟筆，不斷在自己的軌道上累積線條的感覺。這裡面一定有某種神奇的東西。
——希爾（Edward Hill），《繪畫的語言》（*The Language of Drawing*）

作是一個非常自然的動作——比要求手臂畫出方形要自然得多。（在紙上試一試兩個動作，你就會明白我說的意思了。）

符號時期

經過了一段時間的亂塗亂畫以後，嬰幼兒，以及所有小孩，開始發現其中的藝術：一個畫好的符號可以代表外部環境中的某些東西。如果小孩畫出一個圓形的記號，看一看，再加上代表眼睛的兩個記號，並指著這幅畫說：「媽媽」或「爸爸」或「那是我」或「我的狗」或其他什麼都行。因此，我們都使用人類獨特的洞察力發現藝術的基本形式，從史前岩洞裡的壁畫一直發展到幾十個世紀以後達文西、林布蘭和畢卡索創造的藝術。

圖 5-3 兩歲半小孩的塗鴉

幼兒非常快樂地畫出圓圈代表眼睛和嘴巴，畫伸出來的線條代表胳膊和腿，就像圖 5-4 表現的那樣。這種對稱的、圓形的形狀，是嬰幼兒在繪畫時普遍使用的一種形狀。圓形幾乎可以用來代表任何事物：經過細微的變化，這種基本圖形可以代表人、貓、太陽、水母、大象、鱷魚、花或微生物。由於你還是個小孩，你說是什麼，那幅畫就是什麼，儘管可能還要對這些基本形狀進行精細而又迷人的加工，讓你的意圖被別人了解。

當小孩大約三歲半的時候，他們的肖像藝術變得越來越複雜，反映出他們對世界越來越成熟的意識和感知。畫中人物的頭部下面連著身體，而身體可能比頭部還小。手臂有可能也是從頭部長出來，也有可能連著身體，有時甚至跑到腰部以下。兩條腿也連著身體。

圖 5-4 三歲半小孩畫的人像畫

到四歲時，孩子非常敏銳地感覺到衣服的細節，扣子和拉鍊開始出現在他們的畫裡。在手臂和手掌的末端出現手指，大腿和腳掌的末端也出現了腳趾。手指和腳趾的數量會隨他們的想像或多或少。我曾在一隻手上最多數到過三十一隻手指，而最少每隻腳上一個腳趾（圖 5-4）。

儘管每個孩子的畫作有很多地方和其他孩子相似，但他們

兒童畫中重複出現的符號和圖像是廣大學生和老師們所熟悉的。圖為伯班克（Brenda Burbank）的可愛漫畫。

總是反覆實驗自己最喜歡的形象，不斷重複使畫面越來越精緻。孩子一次又一次地畫出他們那個特殊的形象，牢記住這個形象，並隨著時間流逝不斷增加細節。畫出形象中各個部分的首選方式最終嵌入記憶深處，並且無論多久都非常牢固（圖5-5）。

圖5-5 你可能已經注意到這幅畫中所有人物的外型幾乎相同，甚至包括那隻貓。而且畫中代表小手的符號也被用來代表貓咪的爪子。

說故事的圖畫

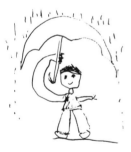

圖5-6

　　大概在四、五歲時，孩子開始用自己的圖畫講故事和解決問題，透過改變基本形狀的細微或整體，來表達他們的意圖。例如，在圖5-6中，小藝術家把撐傘的那隻手臂畫得比另一隻大很多，因為撐傘的那隻手臂是這幅畫中的重點。

　　另外一個用圖畫來描繪自己感覺的例子是一幅全家福，這是一位害羞的五歲小孩畫的。很明顯的，他生命中每一個清醒的時刻都由姐姐「統治」著。

　　就算是畢卡索也無法在自己作品中把感覺這麼強烈地表現出來。一旦感覺被畫出來，形狀就有了無形的情感，畫全家福的小孩也許就更能應付讓他受不了的姐姐。

他首先用他習慣使用的基本人形符號把自己畫出來。

然後把自己的母親加入畫面中，基本上用相同的人形結構，只不過加了長頭髮和裙子的改變。

然後把父親加入畫面，他父親是禿頭，戴眼鏡。

風景畫

最後把他的姊姊加入畫面，她的牙齒又長又尖。

　　到五、六歲時，孩子發明了一套製造風景的符號。他們再一次透過反覆實驗，確定一個用符號表示的風景版本，然後不斷重複這個版本。也許你能想起自己在五、六歲時畫的風景畫。

　　那個風景是由什麼組成？首先是天和地。小孩運用符號思維，知道地面應該在下面，而天空應該在上面。因此，下面的紙邊就成了地面，上面的紙邊成了天空，就像圖5-7那樣。如果小孩使用色彩，他們就會把下面塗上綠色的線條，而上面塗上藍色，來強調這一點。

　　很多小孩的風景畫中有一些房子的形式。試著在腦海中想像一下你以前畫的房子。房子上有沒有窗戶？窗戶上有沒有窗簾？還有什麼其他的東西？一扇門？門上有什麼？當然是門把，不然你怎麼進去呢。我還從來沒看過一幅真正的兒童畫裡的房子上沒有門把的。

　　你可以開始回憶風景畫中的其他東西：太陽（你是不是把太陽畫到角上，或畫成一個帶射線的圓圈？）、雲彩、煙囪、花朵、樹（你是不是故意畫出一根伸出來的樹枝好放上鞦韆？）、山（你的山像不像是顛倒著放的冰淇淋？）。還有什麼？一條回家的路？一些柵欄？小鳥？

　　讀到這裡，在你繼續下去之前，請拿出一張紙畫出你小時

圖 5-7 六歲兒童畫的風景畫。畫中的小房子距離欣賞者很近。紙的底邊被當成地面。對一個孩子來說，畫面中的每一個部分都有象徵意義，這幅畫中的空白部分是象徵陽光普照、清風蕩漾、小鳥飛翔的空間。

圖 5-8 同樣是六歲兒童畫的風景畫。這幅畫中的小房子距離欣賞者較遠，在一道彩虹的包圍下，顯得十分寫意。

候畫的風景畫。把你的作品命名爲「回憶小時候的風景」。你可能一開始就把整個圖像記得特別清楚，每一個部分都能畫得很好；也可能在繪畫的過程中，你才慢慢記起這個圖像。

在畫這幅風景畫的時候，試著回憶小時候畫畫帶給你的歡樂，當每個符號畫好後你的滿足感，以及在畫中放置每個符號時的理直氣壯。憶起任何東西都不能放棄的感覺，當每個符號都放到該放的位置後，你才感到畫畫完成了。

如果這時你還想不起那幅畫，也沒關係。你也可以以後再去回憶它。如果還不行，那也只是表示你因爲某些原因忘記了。一般來說，我那些成年學生中大概有 10％想不起幼時的畫作。

在繼續之前，讓我們花點時間看看一些大人透過回憶所畫的兒童風景畫。首先，你會發現那些風景畫是些個人化的圖案，每一幅都和其他的不一樣。同時你還可以看到每一幅的構圖，也就是每幅畫中各個元素組合的方式，或者似乎剛好分佈在四條邊線內；在某種意義上，在畫中增加或刪除任何一個元素都會破壞畫面整體的感覺（圖 5-9）。讓我在圖 5-10 示範一下，如果其中一個形狀（一棵樹）被拿掉後會出現什麼情況。在你自己回憶的風景畫裡實驗一下，每次蓋住其中一個形狀。你將發現，刪掉任何一個形狀都會破壞畫面的平衡感。

看完圖例以後，再觀察你自己的畫作。觀察一下構圖（形狀在四條邊線內排列組合和平衡的方式）。把距離作爲構圖的一個因素進行觀察，試著找出房子所表達的特徵，先別用詞彙，然後再試著用詞彙總結。遮住其中一個元素，然後看看對構圖產生什麼影響。回想一下你是如何完成這幅畫的。你是不是一開始就胸有成竹，知道每個部分該放在哪？對於每個部分，你是不是發現有一個明確的符號可以完美地代表它，並且可以恰如其份地放在其他符號之間？當每個形狀都被放置好，畫也完成了的時候，你可能也會感到小時候的那種滿足。

複雜化時期

現在，像狄更斯的《聖誕頌歌》（*A Christmas Carol*）裡那群幽靈那樣，我們繼續在時光隧道中前進，觀察你在一個大一點的年齡，九到十歲時的表現。你也許能記得一些你在那個年齡時畫的畫。

圖 5-9

在這個階段，孩子在自己的作品中加入更多的細節，希望這樣做能使畫面更真實，這是值得表揚的。對構圖的考慮消失了，各種形狀在紙上隨意地擺放。取代孩子對畫面中各種事物位置關心的是，對事物外表的關心，特別是對各種形狀的細節。大致來說，稍大一點孩子的畫作顯得更加複雜，同時，也比兒童早期的風景畫少了些自信。

圖 5-10

也是在這段期間，兒童畫在性別上也有了差異，也許是因為文化因素的影響。男孩子開始畫汽車——舊車改裝的高速馬力汽車和賽車、有俯衝轟炸機的戰爭畫面、潛水艇、坦克和火箭。他們畫傳說中的人物和英雄——有鬍子的海盜、維京船員

孩子近乎完美的構圖感覺似乎是與生俱來的，但是到了青少年時期，經常會喪失這種感覺，只有勤奮地學習才能重新獲得。我相信其中的原因可能是，年紀稍大的孩子把注意力集中在對未分化的空間中不同物體的感知，而年齡小的孩子則致力於在有限的紙面空間裡建構一個獨立的概念世界。對年紀稍大的孩子來說，紙面的邊界幾乎不存在，就像開放的、真實的空間沒有邊界一樣。

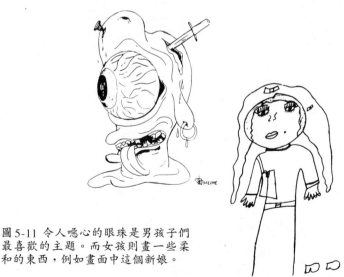

圖 5-11 令人噁心的眼珠是男孩子們最喜歡的主題。而女孩則畫一些柔和的東西，例如畫面中這個新娘。

圖 5-12 茉莉十歲時畫的一幅非常複雜的畫。相同類型的青少年的畫通常被老師評為過於緊湊和缺乏想像力。在畫此類型的電子儀器時，年輕的藝術家非常努力，希望能夠使畫面更加完美。請注意畫中電腦的鍵盤和滑鼠。然而，這個孩子很快就會覺得這幅畫顯得非常難看和不恰當。

圖 5-13 九歲女孩畫的非常複雜的畫。透明是這個年齡兒童畫作中經常出現的主題。他們喜歡畫水底下、透明窗子，或透明花瓶中的東西，就像這幅畫一樣。當然，人們也可以猜到此種舉動背後的心理，很可能這些年輕的藝術家只是想透過這一類型的主題，來試試看自己是否能讓畫面看起來「恰如其分」。

圖 5-14 十歲男孩畫的非常複雜的畫。在青少年的早期階段，卡通是最受愛戴的藝術形式。正如藝術教育家林斯壯在《兒童的藝術》一書中所提到的，這個年紀的品味是所有年紀中最低的。

（北歐海盜）和他們的船、影視明星、登山者和深海潛水員。他們對印刷體字母，特別是對字母的組合神魂顛倒；還對一些奇怪的圖形感興趣，例如一個眼球被短劍刺穿，下面流著一灘血（這幅是我最喜歡的）等。

另一方面，女孩子會畫一些柔和的東西——插在酒杯的花朵、瀑布、倒映在平靜湖面的群山、在草上飛奔或坐著的漂亮女孩，以及有令人難以置信長睫毛的超級模特兒，她會有精心設計的髮型、纖細的腰肢和腳，以及放在背後的小手，因為手「太難畫」了。

圖5-11到圖5-14是一些早期青少年畫作的例子。我加入了一張卡通畫：男孩和女孩都畫卡通，而且熱中於此。我認為卡通吸引這些孩子的原因是，它既使用了熟悉的符號形狀，又顯得非常世故，因此不會使青少年覺得自己的畫很「孩子氣」。

寫實主義時期

到十或十一歲時，孩子對寫實主義的熱情完全綻放（圖5-15和5-16）。如果他們的畫看起來不「準確」——意思是看起來不真實，孩子們經常會顯得沮喪並向老師求助。老師也許會說：「你必須看得更仔細些。」但這不會有幫助，因為孩子不知道為什麼要看得更仔細。讓我舉一個例子。

比方說，一個十歲的孩子想要畫一個立方體，也許是一塊立體的木頭。為了讓自己的畫看起來更「真實」，這個孩子試著從一個可以看到兩到三個平面的角度畫這個立方體，而不是正對著一個平面的角度，但這樣並不能顯示立方體的真正形狀。

為了達到目的，這個孩子必須按照看到的畫出奇怪角度的形狀，也就是說，按眼睛視網膜感知到的圖像那樣畫。那些形狀不是正方形。實際上，這孩子必須抑制住立方體是四正四方的認知，要畫出那些「滑稽的」的形狀。只有在畫出來的立方體是由帶著奇怪角度的形狀組成時，它才會像真正的立方體。

圖5-15 十二歲兒童的寫實畫。十歲到
十二歲的兒童正在尋找方法讓畫中事
物「看起來更真實」。人像畫特別令
青少年著迷。在這幅畫中，早期階段
遺留下來的符號與新的感知並存：側
面像中畫成正面的眼睛。還有，這個
孩子對椅背的認識代替了椅背側面看
起來的視覺形象。

圖5-16 十二歲兒童畫的寫實畫。在這
個時期，孩子主要想朝寫實主義風格
努力。對畫面邊界的意識逐漸消失，
注意力集中在單個不相關的形狀上，
隨意地放置在紙面的任何位置。每一
個部分都是獨立的元素，根本沒有統
一的構圖。

　　換個方式說，為了畫成四正四方的立方體，這個孩子必須畫一
些並非方形的形狀。他必須接受這個矛盾，這個非邏輯性的過
程，儘管它與語言的概念認知是相衝突的。（也許這就是畢卡
索的名言「繪畫是一個講述真相的謊言」的其中一個意思。）

　　如果對立方體真實形狀的語言認知壓倒了純粹的視覺感知，
結果就會導致「不正確」的畫作──讓青少年失望的、有問題的
畫作（請看圖5-17）。由於知道立方體有很多直角，學生往往創
作出一個帶有直角的立方體。由於知道立方體被放在一個平坦的
表面上，學生往往畫出一條直線穿過立方體的底部。這些錯誤在
畫畫的過程中不斷限制他們，使他們越來越困惑。

　　假如在一位對立體派和抽象派藝術很熟悉的行家手裡，他
可能會覺得圖5-17中那些「不正確」的作品，比圖5-18「正確」

的作品更有趣。儘管如此，年輕的學生還是無法理解對他們錯誤形狀的讚美。孩子原來的意圖是想讓立方體看起來「真實」一點，因此對孩子來說，這幅畫是失敗的。以上的說法就像告訴學生「二加二等於五」是一個有創意的、值得讚賞的解決方案，讓他們覺得荒謬。

由於創作了諸如立方體等「不正確」的畫作，學生可能會因此決定自己「不會畫畫」。但他們實際上是會畫的，因為這些形狀證明他們的手完全有能力進行繪畫。讓人進退兩難的是，以前儲存的知識——在其他方面很有用處的知識，阻礙了他們看到眼前事物的原貌。

有時老師由示範繪畫的過程來解決這個問題。透過示範來學習是教授美術久經考驗的一個方法，如果這位老師很善於畫畫，並有足夠的自信當著全班的面示範寫實畫，會很有效。不幸的是，在教授非常重要的初級方法時，大多數老師並沒有受過繪畫感知技巧的訓練。因此，面對他們要教的孩子們，老師經常會對自己的繪畫能力有所顧慮。

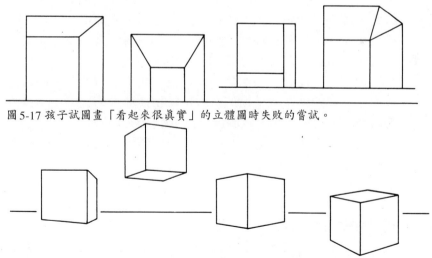

圖5-17 孩子試圖畫「看起來很真實」的立體圖時失敗的嘗試。

圖5-18 為了把立方體描繪得更真實，必須畫一些看起來不那麼四方四正的形狀。

從兒童時期開始，我們就已經學會根據語言詞彙看事物：我們為事物命名，了解關於事物的一切知識。處於主導地位的左腦語言系統必定不希望了解關於感知事物過多的訊息，只要足夠進行識別和分類就可以了。它的其中一個功能就是把內容豐富的大部分感知篩選出去。這是必要的程序，能夠幫助我們更集中注意力，而且通常這麼做很管用。這時，左腦學會迅速地瞄一眼並說：「沒錯，那是一張椅子。」但是，畫畫要求你長時間盯住某一個物體，感知大量的細節和每個細節之間的關係，並且能夠盡可能記錄下所有的訊息，就像杜勒在圖 5-19 所表現的那樣。

很多老師希望這個年齡的孩子可以變得更自由，不要老是想著自己作品的真實性。然而，儘管老師反對學生表現出對寫實主義的堅持，孩子卻毫不在意。他們還是繼續自己的寫實主義，不然就永遠放棄美術。他們希望自己的畫與看到的東西相符，而且希望了解如何才能做到。

我認為這個年齡的孩子喜歡寫實主義是因為他們正在學習如何觀看。如果得出的結果讓人鼓舞，他們便願意投入更多的精力和努力。只有為數不多的孩子能夠幸運而又偶然地發現其中的奧妙：如何用不同的方法（R 模式）觀看。我想我曾是偶有所得的孩子之一。但多數孩子需要別人教他們如何進行認知的轉換。幸運的是，我們根據最新的大腦研究發明新的教學方法，它能幫助老師滿足孩子對觀看和繪畫技巧的渴望。

兒時的符號系統如何影響視覺

現在我們離問題和其解決方案越來越近了。首先，是什麼妨礙了人清楚地看事物，然後把它們畫下來？

左腦對這種詳細的感知毫無耐性，實際上它會說：「我告訴你，那就是一張椅子。知道這些就夠了。實際上，別再花時間看它了，因為我已經為你準備了一個符號。就在這；如果你願意可以再加上細節，別麻煩我再去看了。」

這些符號從哪裡來呢？在畫兒童畫的那個時期，每個人都發展了一套符號系統。這個符號系統根植於你的記憶中，符號隨時準備被提取出來，就像畫兒童風景畫時那樣。

當你畫肖像時，這些符號也準備好隨時被提取出來。高效率的左腦說：「哦，是的，眼睛。這是一個代表眼睛的符號，就是你經常用到的那個。一個鼻子？好的，這是畫鼻子的方法。」嘴巴？頭髮？睫毛？每一個都有符號代表。椅子、桌子和手也有符號代表。

總的來說，成年學生在繪畫的初級階段並沒有真正看到他們眼前的東西，也就是說，他們沒有按照繪畫所必需的特殊方

法去感知事物。他們記下了需要畫的是什麼，然後根據自己小時侯發明的符號系統和對眼前事物的認識，快速地把感知翻譯成語言和符號。

　　要解決這種進退兩難情況的辦法是什麼呢？心理學家奧尼斯丁（Robert Ornstein）指出，為了畫得更好，藝術家必須「像鏡子般真實反映」事物，或精確地按照原樣去感知。因此，你必須把平常的那套詞彙分類法放到一邊，並把全部視覺注意力放在你所感知的事物上，注意所有的細節以及每個細節對整個結構的關聯。簡短地說，你必須像藝術家那樣看事物。

　　重複一遍，關鍵是如何將認知從 L 模式轉換到 R 模式。就像第四章所說的，最有效的方法是向大腦提交一項左腦不能或

當孩子到了不再亂塗亂畫的年齡，也就是三、四歲時，一個已經成形的、由語言組成的概念知識，支配了他的記憶，並控制他所有的繪畫工作……畫畫基本上變成了口頭語言過程的圖像處理。隨著本質上是語言的教育成為主導力量，孩子放棄了透過繪畫來表達的努力，轉而幾乎全部依賴詞語。語言先是擾亂了繪畫，然後全部吞噬了它。

——心理學家布勒

圖 5-19 杜勒，「研究聖費洛蒙」（Study for the Saint Ferome）

經過適當的訓練後，
年輕的孩子可以很輕
鬆地學會畫畫。這些
畫例來自小學三年級
的八歲兒童。

不想處理的任務。你已經經歷過幾項這種任務了：「酒杯／人臉」畫和倒反畫。在某種程度上，你已經經歷和認識到R模式的預備狀態。你開始知道當自己處於那個有點不同的大腦主觀狀態時，為了看得更清楚，你會把自己的腳步放慢下來。

回想本書開始到現在你做過的繪畫練習，再回想你經歷過的另一種意識狀態，這種狀態與其他活動（在高速路上開車、閱讀等）的狀態相同，最後回想一下這種不同狀態的特徵。繼續加深你對R模式狀態的意識和認識，這對你非常重要。

讓我們重新回顧R模式的特徵。首先，時間似乎停止了，你對時間的痕跡沒有任何概念。其次，你無法注意說出的話，你可能聽到講話的聲音，但無法把聲音解讀成有意義的詞語。如果有人對你說話，你似乎要花很大的精力去吸收這些話，並把它們變成語言，然後回答。此外，你正在做的事情顯得非常有趣。你全神貫注，並且覺得與你正在關注的東西「合為一體」。你覺得充滿精力但很平靜、非常活躍但不焦急。你覺得非常有自信，並有能力完成手頭上的工作。你的思維不是由語

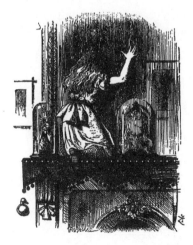
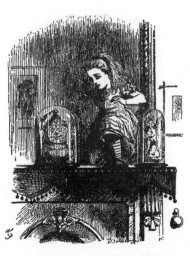

卡羅爾在《愛麗絲夢遊仙境》續集中描繪類似的轉換：「喔，貓咪，如果我們能夠穿過鏡子到另一邊的房子，該有多好啊！我想那邊一定有許多漂亮極了的東西。讓我們假裝我們知道穿越鏡子的方法，好不好，貓咪。讓我們假裝鏡子變得像一層薄霧，能讓我們穿過去。我宣布它正在變成薄霧！這樣我們就能輕鬆穿過去了……」

言詞彙組成，而是由形象組成，特別是進行繪畫的時候，你的思維「固定在」感知的物體上。離開 R 模式的時候，你不覺得累，而是精神非常振奮。

　　為了讓大家能夠把右腦處理視覺資訊的出眾能力發揮出來，並增強我們隨時完成 R 模式認知轉換的能力，現在我們的工作就是把這個狀態更清晰地呈現出來，並且使其更加在意識的控制之下。

第六章　繞過符號系統：
與邊線和輪廓相遇

我們已經回顧了你的兒童時期藝術作品，也回顧了構成你兒時繪畫語言那些符號的發展過程。這個過程和其他符號系統的發展過程平行，包括講話、閱讀、書寫和數學。儘管這些其他的符號系統爲後來發展的語言和計算技巧建立了有用的基礎，但兒童時期的繪畫符號卻干擾了以後幾個時期的美術創作。

因此，教十歲以上的人畫寫實畫的中心問題是，當那些符號不再適用於這個任務時，它們仍然揮之不去。在某種意義上來說，L模式不幸地繼續「認爲」自己能畫，儘管右腦已經具備處理立體和相互關係資訊的能力很久了。面對一項繪畫任務，語言模式帶著自己那些與詞彙相連的符號，急忙地據爲己有。諷刺的是，隨後如果畫出來的東西非常天眞幼稚，左腦又充分準備好丟下幾句貶損的話。

在上一章裡我說過，把處於主控地位的左腦「放到一旁」，並把處於從屬地位的右腦，以及它的視覺、立體和相互關聯的風格「提取」出來的一個有效方法是，向大腦提交一項左腦不能或不想完成的任務。我們已經使用過「酒杯／人臉」畫和倒反畫來說明這個過程。現在我們將試試另一種方法，這個更極端的辦法能夠造成更強大的認知轉換，把你的L模式完全丟到一邊。

尼可雷德斯，「戴帽子的女人」（Woman in a Hat）

尼可雷德斯的輪廓畫

我把下一個練習的方法論稱爲「純輪廓畫」，你的左腦可能一點也不欣賞它。令人尊敬的美術老師尼可雷德斯（Kimon Nicolaides）在他的書《自然的繪畫方式》（The Natural Way to Draw）中，介紹了這種方法。現在它被美術教師廣泛地運用。我認爲，關於大腦分割自己工作量的新知識，提供了理論基礎，讓我們了解爲何它能成爲有效的教學方法。在寫他那本書的時候，尼可雷德斯明顯地覺得輪廓方法改善學生繪畫的原因，是它讓同學們同時使用了視覺和觸覺。尼可雷德斯建議學

生在畫畫時，想像他們正在觸摸那些形狀。我提出另一個可能性：L模式拒絕對立體、相互關聯資訊進行小心翼翼和複雜的感知，因而使R模式得以進入。簡短而言，純輪廓畫不適合左腦的風格。它適合右腦的風格，這正是我們想要的。

使用純輪廓畫繞過符號系統

在課堂上，我對純輪廓畫進行示範，在我畫畫時還描述了如何使用這個方法——如果我能保持一邊講話（一個L模式的功能）、一邊進行繪畫創作的話。一般來說，我剛開始的時候還可以，但大約一分鐘以後聲音就越來越小。不過，到那時，我的學生已經清楚地知道是怎麼一回事了。

示範以後，我會展示一些以前學生的純輪廓畫。請看106頁的那些學生畫的例子。

你將需要：

● 幾張繪圖紙。你將在最上面那張紙上作畫，而其他兩到三張紙墊在下面。
 ● 削好的2B鉛筆。
 ● 遮蓋膠帶，用來把你的繪圖紙貼在繪畫板上。
 ● 一個鬧鐘或廚房計時器。
 ● 大約三十分鐘不受打擾的時間。

你需要完成：

請在你開始之前閱讀完以下說明。

1. 看著你的手掌。如果你是右手使用者就看左手，如果你是左撇子就看右手。把你的手指和大拇指握起來，使得你的掌心形成一大堆皺紋。你要畫的就是那些皺紋——所有的皺紋。我幾乎可以聽見你說：「你在開玩笑吧？」或「想都別想！」

2. 找一個舒服的坐姿，確保你畫畫的那隻手在繪圖紙上，拿著鉛筆，準備好開始畫了。然後把鉛筆放下，把紙貼在安排

圖6-1

好的位置上，讓它在畫畫時不要左右滑動。

3. 把計時器調到五分鐘。這樣你就不需要去看時間，因為那是一個L模式的功能。

4. 然後，轉過頭面對另一邊，保持你拿鉛筆的那隻手在繪圖紙上，並讓眼睛盯著另一隻手的掌心。確保那隻手有可以休息依靠的地方——椅背或你的膝蓋，因為你要保持這個難受的姿勢一直到五分鐘以後。記住，一旦開始，就不能回頭看你的畫，一直到計時器走完為止。請看圖6-1。

5. 盯著你手掌中的一條皺紋。把筆尖放到紙上開始畫那條線（皺紋）。隨著你的眼睛非常緩慢地跟蹤那條線的方向，大約每次移動一毫米，你的鉛筆也在記錄你的感知。如果那些線改變了方向，你的鉛筆也要改變方向。如果這條線與另一條線相交，一面用眼睛緩慢地跟隨新的訊息，同時用鉛筆記錄每個細節。重要的一點是：你的鉛筆只能記錄當時你看到的東西——不多也不少。你的手和鉛筆要像測震儀那樣工作，只反映你的真實感知。

你將會非常強烈地想要回頭看你畫的東西。忍住這種衝動！千萬別做！把眼睛的注意力集中在手上。

讓鉛筆的活動與眼睛的活動完全吻合。有時你會開始加速，但別讓這種情況發生。你必須即時記錄你看到的輪廓中的每一點。不要停下來，要保持緩慢均勻的速度。開始你會覺得很困難或不舒服：有些學生甚至突然覺得頭疼或感到無由地驚慌。

由於純輪廓畫能夠有效地產生這種強大的精神轉換，許多藝術家在每次作畫前，都用這種方式例行公事地進行一段簡短的練習，讓自己能夠轉會到R模式。

6. 不要想回頭查看畫成什麼樣子了，直到你的計時器發出五分鐘結束的信號。

7. 最重要的是，你必須持續作畫，一直到計時器告訴你可以停止了。

8. 如果你感到自己的語言模式提出痛苦的異議（「我為什麼要這麼做？這樣做太愚蠢了！它根本無法成為一幅好的畫，因為我看不到自己畫了什麼」等等），盡你最大的努力繼續作

畫。左邊的抗議會漸漸消失，你的大腦將變得寧靜。你會發現自己沈醉在看到的那些令人驚歎的複雜事物，並覺得自己可以越來越深入到複雜的事物中。允許這種情況發生。沒有什麼讓你害怕或心神不安的。你的畫會成為你深刻感知的美麗紀錄。我們並不關心這幅畫是否看起來像隻手。我們只要你的感知紀錄。

9. 很快的，精神的干擾將會消失，你會發覺自己對手掌中的複雜皺紋越來越感興趣，也更加意識到複雜感知的魅力。當變化發生時，你就要轉換到視覺模式，而且你也「真正在進行繪畫」了。

10. 當計時器顯示時間到時，回頭看一看你的畫作。

在你完成以後：

現在回想一下你剛開始進行純輪廓畫時的感覺，並把它與後來完全專心畫畫的感覺相比。後來那種狀態的感覺是怎樣的？你是不是沒有意識到時間的流逝呢？你是不是完全傾心於你看到的東西呢？如果你回到當時的狀態，你還能認出它來嗎？

看著你的畫作，一團亂七八糟的鉛筆印，你也許會說：「真亂啊！」但如果你更仔細地看它，會發現這些印記有種獨特的美。當然，它們不能代表手，只是手的細節，以及細節中的細節。你已經畫出真實感知中的複雜線條。這並不是把你手掌中的皺紋表現為抽象符號的素描，它們非常地精確詳細而又錯綜複雜——這正是我們想要的東西。我認為這些畫作是R模式意識狀態的視覺紀錄。我的一位作家朋友馬克絲（Judi Marks）第一次看到純輪廓畫時，詼諧地說：「任何有左腦的人都不會畫出這樣的畫來！」

為什麼要做這個練習

做這個練習最主要的原因是，純輪廓畫明顯地導致L模式「拒絕任務」，因而促使你轉換到R模式。也許對特別有限的、

在散文中，一個人能夠做的最壞的事就是向詞語投降。當你在思考一個具體事物時，詞語並不參與你的思考，然而，如果你想要描述你看到的事物時，可能要絞盡腦汁搜尋一個準確合適的詞語。當你思考一個抽象的事物時，會更傾向於一開始就使用詞彙，除非你有意識地努力防止它，現有的詞彙將會不斷湧現，代替你的大腦工作，甚至模糊或改變你原來的意思。也許盡可能長時間地丟掉詞彙，透過圖像和感覺來清楚地傳達你的意思會更好。
—— 歐威爾（George Orwell），《政治和英語》（*Politics and English*）

如果你第一次畫純輪廓畫時沒有轉換到 R 模式，請對自己有耐心。你可能有一個非常堅定的語言系統。我建議你再試一次。你可以畫一張弄皺的紙，一朵花，或任何能夠吸引你的物體。我的學生有時需要試兩到三次，才能「戰勝」他們強大的語言系統。

把鬧鐘或定時器設為八到十分鐘。剛開始通常需要比較長的時間轉換到 R 模式，很快的，就像美國藝術家竇利所說的，向「更高狀態」轉換在剛開始畫的時候就會發生。

「毫無用處的」，以及「令人厭煩的」資訊進行冗長而仔細的觀察，與 L 模式的思考風格不符；這些資訊同時也是非常抗拒使用詞彙去描述的。

注意：

● 你的語言模式會一次又一次地進行反對，直到最後「退出」，讓你得以「自由」地畫畫。這就是我為什麼讓你持續作畫一直到計時器發出響聲。

● 你在 R 模式狀態下畫出來的痕跡與在平常的 L 模式狀態下不同，甚至更漂亮。

● 任何東西都可以作為純輪廓畫的主題：一根羽毛、一塊樹皮、一捆頭髮。一旦你轉換到 R 模式，最普通的東西也變得不凡地美麗和有趣。你還記得小時候對一些小昆蟲和一朵蒲公英產生的巨大興趣嗎？

純輪廓畫練習的謎團

儘管還不清楚是什麼原因，但純輪廓畫是學習繪畫時相當重要的一個練習。這其實很矛盾：因為純輪廓畫練習並不能創造出一件「像樣」的作品（至少學生們如此認為），但卻是讓學生以後能夠創造出像樣作品最好、最有效的練習。更重要的是，這個練習重新啟動了我們小時候的好奇心，並重新對普通事物產生美的感覺。

一個可能的解釋

我們通常明顯地習慣使用的 L 模式，以挑選出部分細節來快速識別事物（以及命名和分類），而 R 模式則是透過非語言來感知事物的整體結構，並研究各個部分如何組成一個整體，或各個部分是否能組成一個整體。

我們拿手來舉個例子，指甲、皺紋和褶子是一些細節，而手本身是一個整體。在普通生活中，這種大腦的「分工合作」一點問題也沒有。但如果要把手畫出來，你必須把視覺注意力

同時放在整體結構和細節上，並了解它們是如何組成一個整體的。純輪廓畫可能被當作一種大腦的「震撼療法」（shock treatment），強制大腦用不同的方式工作。

我認為，純輪廓畫讓 L 模式覺得厭倦，只好「放棄」。（「我已經對它進行命名了——讓我告訴你，它就是皺紋。它們全都一個樣。為什麼還要花時間看它們呢。」）一旦 L 模式「放棄」了，R 模式就有可能對每條皺紋進行感知，儘管皺紋一般被當作細節，但這時 R 模式把它當作一個整體結構，並由一些更小的細節組成。然後每條皺紋的每個細節又變成一個整體，由更小的細節組成，如此周而復始，越來越深入，越來越複雜。我相信這與不規則碎片形的現象很相似，這個圖案由細小的整體組成，而這些小整體又由更細小的整體組成。

為什麼純輪廓畫很重要

不論真正的原因是什麼，我可以保證純輪廓畫能永久地改變你的感知能力。從這一刻開始，你將會像藝術家那樣看事物，你的視覺和繪畫能力也將快速提升。

再看一遍你畫的純輪廓畫，欣賞你在 R 模式狀態下留下的痕跡。再說一遍，這不是符號性的 L 模式快速留下來的一成不變產物。這些痕跡是感知的真實紀錄。

下一個練習要把我們至今學到的所有東西結合起來，你將完成一幅奇妙的「寫實」畫。

這些在一個洞穴牆上的奇怪記號是舊石器時代的人類留下來的。從它們的緊密程度上來看，這些記號與純輪廓畫相似。
—— 克洛特斯（J. Clottes）和路易威廉斯（D. Lewis-Williams），《史前的巫師》（*Shamans of Prehistory*）

學生作品展示：另一種狀態的紀錄

接下來是一些學生的純輪廓畫作品展示。它們多麼神奇啊！不要介意那些畫沒有完全展示出手的整體結構，我們已經預料到這一點了。我們將在下一個練習中注意整體結構，那就是「改良輪廓畫」。

在純輪廓畫中，我們只關心那些痕跡的品質和它們的特徵。那些痕跡就像活的象形文字，記錄著感知。在這些畫中完

全找不到由一帶而過的L模式完成的空洞、一成不變的符號。我們看見的是取而代之的豐富、深入、直覺的痕跡,反映事物的原樣、描繪事物的存在。迷途的船員終於看見了燈塔!他們看到了,因此他們畫下來。

在進入下一步改良輪廓畫之前,讓我們回顧一下美術中關於邊線的重要概念。

第一項基本技能:對邊線的感知

純輪廓畫向你介紹了繪畫的第一項基本技能:對邊線的感知。在繪畫術語裡,邊線(edge)有很特殊的含意,與通常定義的邊緣(border)和輪廓(outline)不太一樣。

在繪畫中,邊線是指兩個東西相遇的地方。例如,在你剛剛完成的純輪廓畫中,你畫的邊線在手掌中兩塊肌肉相遇並形成一道界線的地方(即形成的皺紋)。在圖畫中,兩邊共用的

界線被描繪成一條線，稱為輪廓線。因此，在繪畫中，一條線（一條輪廓線，或更簡單一點，一條輪廓）總是指兩個東西的共同邊線，也就是共用的界線。「酒杯／人臉」練習也闡明了這個概念。你畫的線條既是側面圖的邊線，也是酒杯的邊線。

圖 6-2

圖6-2是一個兒童的智力拼圖玩具，也闡述了這個重要的觀點。船和水面共享一條邊線。船帆的一邊也與天空和水面共享。換句話說，那條共同的邊線表明水面到此為止，而船身剛剛開始。天空和水面也在船帆開始的地方停住。

請注意拼圖四周的邊線——它的框架或格局，即整個架構的界限，也是天空形狀、陸地形狀和水面形狀的邊緣邊線。

五項繪畫感知技巧快速回顧

在這一課裡，我們專注在學習基本繪畫技能中的一種，對邊線的感知。記住還有其他四項技巧，這五項基本技巧合起來便組成整個繪畫技能：

關於「顯像板」的一個很好的定義，來自於《藝術包裹》（The Art Pack）：

「顯像板，經常被誤用來描述一幅畫的物質表面，而實際上顯像板是一種精神結構，就像一個假想的玻璃平面……阿爾伯帝（一位文藝復興時期的義大利藝術家）將其稱為把觀者從圖畫本身分隔開的一扇窗……」

1. 對邊線的感知（輪廓畫中「共享」的邊線）。
2. 對空間的感知（在繪畫中稱之為陰形）。
3. 對相互關係的感知（即大家熟知的透視和比例）。
4. 對光線和陰影的感知（即所謂的「描影法」）。
5. 對整體，或完形的感知（即完全形態，物體的「客觀狀態」）。

改良輪廓畫：先學會使用顯像板

你將需要：

- 塑膠顯像板
- 記號筆
- 兩個觀景器

在你開始畫畫前，請閱讀完所有相關說明。在下一個小節，我會對顯像板做充分地說明，並為其定義。現在，你只要使用它就行了。按照說明開始吧。

你需要完成：

1. 把你的手放在身體前方的書桌或工作台上（如果你是右手使用者就放左手，如果是左撇子就放右手），把手指向上彎曲，指向臉的方向。這時你看到的是手的透視切面。

圖 6-3

如果你與我的大多數學生一樣，就會覺得完全無從下手。看起來要畫這個立體的物體太難了，它的每個部分都在空間裡正對著你。你恐怕根本不知道該從哪裡開始。其實觀景器和顯像板可以幫助你開始，而且很有用。

2. 兩個觀景器都試一下，然後決定那個最適合你手的大小。你應該能夠透過這個觀景器完全看到所有手指朝你的方向指過來，並形成一個透視畫面。一般來說男人需要大一點的觀景器，而女人則需要小一點的。請任選一個。

3. 把你選擇的觀景器夾到透明塑膠顯像板的上面。

圖 6-4

4. 用記號筆繞著觀景器裡面的框邊畫上一圈，以便在塑膠顯像板上留下一個「框架」。這個框架也將成為你的畫的邊界。請參照圖 6-4。

5. 現在，把你的手按照剛才描述的那樣放著，形成一個透視畫面，然後把觀景器／塑膠顯像板平衡地放在你的指尖上，一點一點地左右移動，直到它完全放穩。

6. 拿出記號筆，盯著塑膠顯像板下的那隻手，並閉上一隻眼睛。（我會在下一個部分解釋為什麼要閉上眼睛。現在只管照做吧。）參照圖 6-5。

圖 6-5

7. 選擇一條邊線開始畫。任何邊線都可以。使用記號筆，按照你看到的在塑膠顯像板上開始畫手上所有形狀的邊線。對任何邊線都千萬別「遲疑」。別去想每個部分的名稱，也不要好奇為什麼這些邊線會是這個樣子。你的工作是，像在畫倒反

畫和純輪廓畫時那樣，使用記號筆（儘管沒有鉛筆那樣準確）把你看到的完全不變地畫下來，盡可能畫得詳細點。

8. 確保你的頭在原來的位置，一隻眼睛閉著。千萬不要移動你的頭試圖「看遍」整個物體的形狀。保持靜止的狀態。（我會在下一個部分解釋原因。）

9. 只要你願意，可以任意修改畫好的線條，只要用濕紙巾把它們擦掉就行了。要重新畫得更準確很容易。

在你完成以後：

把塑膠顯像板放在一張普通的紙上，你就可以很清楚地看到你畫出來的東西。我可以自信地預言你會非常驚訝。儘管只花了很小的努力，你卻完成了一件真的非常困難的繪畫任務 —— 畫出人類手掌的透視畫面。過去許多偉大的藝術家都曾反覆練習畫手，請看看杜勒和梵谷的例子，圖6-6和6-7。

你怎麼能那麼輕易就完成這個任務呢？答案當然是，你遵循了有經驗的藝術家的做法：你把看到的東西「複製」到一個圖像平面上，而在這裡是一塊顯像板。

為了更進一步練習：我建議你把用記號筆畫的畫用濕紙巾擦掉，再重複畫幾次，每次把手換成不同的姿勢。試一下那些真的「很難」的構圖，越複雜越好。最讓人覺得奇怪的是，平放著的手最難畫；複雜的姿勢反而比較好畫。因此，把你的手指捲起來，相互纏繞、交叉、握緊拳頭，做什麼都行，讓它們錯落有致就行了。記住，每一個練習你做的次數越多，進步也會越快。把你最後畫的（或最好的）那一張保存起來，下一個練習會需要它。

這為我們帶來一個關鍵的問題，也是對於你的了解至關重要的一個問題：什麼是繪畫？

一個簡略的回答是：繪畫就是「複製」你在圖像平面中看到的東西。在你剛才完成的畫作，手的透視切面圖中，你「複製」了在塑膠顯像板上「看到」的、「變平的」手的圖像。

圖6-6 杜勒，「崇拜的雙手」（Hands in Adoration）

圖6-6 梵谷，「兩張播種者的素描」（Sketches with Two Sowers）

如果你知道攝影其實源自繪畫，可能對你了解顯像板有幫助。在攝影發明以前，藝術家都運用顯像板的概念。你可以想像到藝術家看到照片能夠立刻就抓住顯像板上的圖像——那些需要藝術家花上幾個小時、幾天，甚至幾個星期來繪畫的圖像時，他們是多麼興奮（或沮喪）。藝術家很快就脫離了寫實性的素描，開始探索感知的其他方面，例如光線的作用（印象派）。攝影變得普遍後，顯像板的概念變得沒有必要，而且逐漸消失。

顯像板是一個假想的垂直平面，就像一扇窗，你透過這扇窗看到你要畫的物體。透過這種方式，你把周遭世界的立體圖像複製在繪圖紙的平面上。

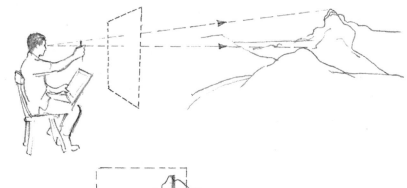

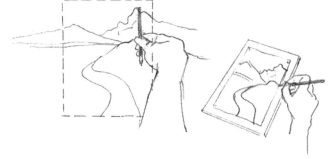

美國專利局記錄了數十種顯像板和透視裝置。這些是其中的兩個例子。

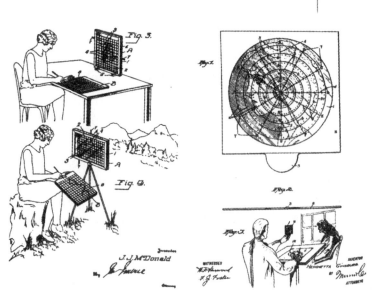

現在，我要給這個問題一個更完整的答案，「什麼是繪畫？」

在美術中，「顯像板」的概念非常的抽象，而且解釋起來很困難，要想理解它就更難了。但它是學習繪畫中一個最關鍵的概念。顯像板是一個精神概念。在你的腦海裡想像一下：顯像板是一個假想的透明平面，就像一扇框起來的窗子，總是在藝術家面前掛著，總是與藝術家兩隻眼睛構成的「平面」平行。如果藝術家轉變方向，平面也會隨著改變方向。藝術家在「平面」上看到的東西實際上延伸到一定的距離，但藝術家「看到」的畫面，是這個透明平面後頭的物體奇蹟般地壓平了，就像一張照片。換言之，在那個框好的「窗戶」後的３Ｄ圖像，轉化成２Ｄ圖像。然後藝術家把「在平面上」看到的圖像，「複製」到平整的繪圖紙上。

圖 6-8

這個藝術家大腦裡的小把戲太難描述了，要讓初學者自己去發現它更困難。因此，在這個課堂上，你需要一個真實的顯像板（也就是塑膠顯像板）和真實的窗戶框（觀景器）。

這些工具像是在變魔術，讓學生「了解」繪畫是什麼，也就是說，了解畫出感知到的物體或人物的本質。

圖 6-9

為了進一步幫助初學者學會繪畫，我要求你在你的塑膠板上畫上十字瞄準線。這兩條「交叉」線代表水平和垂直，它們是藝術家在評估相互關係時，最需要的兩個恆量。我剛開始教繪畫時，用的是佈滿方格的顯像板，結果發現學生老是在計算——「過去兩個格子，然後往下走三個格子」。這正好是我們不想要的那種Ｌ模式的活動。所以我把組成方格的線條減少到一條垂直線和一條水平線，結果也足夠了。

往後，你將不需要有方格的塑膠顯像板，也不需要觀景器。無論是有意還是無意地，你將用深藏於自己大腦中想像出來的顯像板代替這些科技裝置。而真實的平面（即你的塑膠顯像板）和觀景器只有在你學習繪畫時有幫助。

圖 6-10

試一試：用你的小夾子把大開口的觀景器夾到顯像板的頂

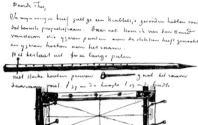

圖6-11 梵谷的透視裝置　　圖6-12 這位藝術家在海灘邊使用他的裝置

端。閉上一隻眼睛，並把顯像板／觀景器放到你的臉前。參照圖6-8。

透過鏡框看看你（一隻）眼睛前面的景象。你可以把觀景器拉近或遠離你的臉，來改變看到景象的「構成」，就像照相機觀景器的操作原理一樣。觀察天花板或桌子邊緣相對於十字瞄準線，也就是垂直線和水平線的角度。這些角度會讓你非常驚訝。接下來，想像一下你正在用記號筆把你在平面上看到的東西畫下來，就像畫你的手時那樣。請看圖6-9。

然後轉身觀察下一個景象，接著再下一個，讓顯像板和你的臉永遠保持平行。千萬不要向任何一個方向傾斜！一個讓顯像板不傾斜的辦法是先把塑膠顯像板放到你的臉前，然後快速地把手臂直直地向前伸去。

接下來，找一個你喜歡的景象，讓夾在塑膠顯像板上的觀景器把景象框起來。想像一下你把在平面上看到的東西「複製」到一張繪圖紙上。記住，所有的角度、大小、面積和相互關係必須和你看到的一樣。請看圖6-10。

這兩個圖像，亦即你想像中畫在繪圖紙上的圖像和在塑膠顯像板上顯現的圖像，應該（差不多）一樣。如果把它完美地畫出來，它們會一模一樣——儘管這樣做很困難。在最基本的層面上，繪畫應該就是這個樣子。重申一遍，基礎寫實畫就是把在顯像平面上看到東西「複製」下來。

「如果是這樣的話，」你可能會抗議說，「照相不就好了嗎？」我認爲進行寫實畫的目的不僅僅是記錄資料，而是記錄你獨特的感知——你個人是如何看待事物的。此外，還有你如何理解畫出來的事物。透過慢慢地近距離觀察事物，一些個人的表達方式和理解將會顯現出來，如果只是照一張照片，這些東西是不會出現的。（當然，我指的是平常的攝影，而不是藝術攝影家的作品。）

同時，你線條的風格、選擇的重點和潛意識中的大腦活動，也就是你的個性，會融入到你的畫作中。這樣，你那仔細的觀察和對物體的描繪，能使觀賞者不僅看到你畫出來的物體形象，也看到你的內心。一個最好的說法是，你表達了自己。

在藝術史上，顯像板的使用有很深厚的傳統。文藝復興時期的偉大藝術家阿爾伯帝（Leone Battista Alberti）發現，直接在他玻璃窗上畫出反映出的圖像，就能夠得到一幅窗後城市景象的透視圖。德國藝術家杜勒從達文西有關這方面的著作裡得到啓發，把顯像板的概念更推進了一步，並發明眞正的顯像板裝置。梵谷又從杜勒的著作和畫作中得到啓發，在他不眠不休地教自己畫畫時，建造了被他稱爲「透視裝置」的東西（圖6-11）。後來，當梵谷基本上掌握了如何畫畫後，就捨棄這個裝置，最終你也會和他一樣。

也許你不知道，其實梵谷的裝置差不多有二十多磅重。我的腦海裡幾乎可以看見他辛苦地把裝置的各個部分卸下來，然後用繩子捆起來，再背起這捆東西，以及他的其他繪畫工具，走一段很長的路到海邊，把這捆東西打開，然後將各部分組裝好，最後把整個步驟重複一遍往回走，回到家時已經是暮色將至。這讓我們看到梵谷爲了讓自己的繪畫水準提高，下了一番苦工（圖6-12）。

另一位著名的藝術家，十六世紀荷蘭大師荷貝恩（Hans Holbein）也使用眞正的顯像板，儘管他畫的畫已經很好了。藝術史學家最近發現，當他在英國亨利八世的宮廷中生活時，荷

貝恩必須完成非常多肖像畫，他直接把模特兒的形象畫在窗格玻璃上。藝術史學家猜測，這位藝術史上最具代表性的人物這麼做是為了節省時間，這樣已經透支的他可以把玻璃上的畫迅速複製到紙上，然後開始畫下一個人像。

你還必須知道的一個重點是：素描是指畫出一個單一的景象。

回憶一下，你在塑膠顯像板上直接畫你的手時，為了讓你在顯像板上只看見一個圖像，我要求你保持自己的手和頭部不動。如果你的手移動了一下，或者你稍微改變了頭部的姿勢，那麼你看到的手的圖像就會不一樣。我有時看到有些學生喜歡把頭彎來彎去，希望看見在他們頭部原來姿勢看不到的部分。千萬別這樣做！如果你看不見第四根手指，就不要畫它。讓我重申一遍：讓你的手和頭保持一個姿勢，不要改變，並把你當時看到的畫下來。

為了同樣的原因——只看見一個景象，你要讓一隻眼睛閉著。閉上一隻眼睛，你就捨棄了雙目並用的視覺。當我們在看東西時如果同時睜開雙眼，眼中圖像會與實際有輕微的不一致。這種現象稱為「雙眼視覺像差」（binocular disparity）。

雙眼視覺使我們看到的世界是立體的。這個能力有時也被稱作「深度透視」。當你閉上一隻眼睛，你看到的圖像是兩度空間的，也就是說，圖像看起來是平的，像一張照片。我們畫畫時用的紙也是平的。

這是繪畫的另一個謎團：

你在顯像板上（用一隻眼睛）看到的平坦的兩度空間圖像，複製到繪圖紙上時，對看到你的畫的人來說，卻神奇地變成立體的。學習繪畫的其中一個必然步驟，就是相信這種奇蹟會發生。正在努力學畫的學生經常會問：「我要怎樣才能讓這張桌子看起來是存在這個空間中呢？」或「我要怎樣使這隻手臂看起來像正對著我呢？」答案當然是把在平坦顯像板上看到的東西畫下來，或複製下來！只有這樣才能使你的畫讓人正確

加州大學洛杉磯分校藝術學院的艾爾葛特（Elliot Elgart）教授告訴我，他經常發現初學繪畫的學生在第一次畫躺著的模特兒時，會讓自己的頭倒向一邊。為什麼會這樣呢？原來他們都想照習慣的方式看模特兒，也就是站立的模特兒！

用透視畫來描繪立體空間需要經過學習，而且會受到文化的影響。那些來自遙遠的文明的人有時無法解讀照片或寫實畫。

圖 6-13

學生們經常對一幅畫的開始感到灰心——也許是由於那總是很困難。而且我想，剛剛開始畫畫的學生以為繪畫就是這麼從手底下「傾洩而出」。但實際情況並不是如此，在開始時，你必須進行無數密集的比例關係運算，只有在這幅畫順利開始後（實際上應該是幾近完成時），畫面才會「傾洩而出」。

地描繪出物體在三度空間的「動態」（請看圖 6-13）。

你可能想問：「是不是每次畫畫都必須把一隻眼睛閉上？」其實不一定，但大多數畫家都在自己畫畫時閉上一隻眼睛。看到的物體離你越近，就越要閉上一隻眼睛。物體離你越遠，你就比較不需要閉上眼睛，因為雙眼視覺會隨著距離的增大而消失。

在下一個練習中，你要使用你的科技裝置（塑膠顯像板和觀景器），來幫助你完成自己的手的寫實畫——在一張平坦的紙上「真正」描繪出立體形狀的畫。

手部的改良輪廓畫

你將需要：

- 幾張小一點的繪圖紙。
- 石墨棒，一些紙巾或餐巾紙。
- 2 B 鉛筆或 4 B 素描鉛筆，都必須削好。
- 橡皮擦。

圖6-14 畫改良輪廓畫的姿勢與平常的繪畫姿勢相同。

- 塑膠顯像板。
- 記號筆。
- 在顯像板上畫畫的觀景器。
- 大約一個鐘頭不受打擾的時間。

你需要完成：

請在你開始之前先閱讀完以下說明。

在這個練習中，我們要改變一下純輪廓畫的教學說明。你要保持平常的坐姿，這樣你就能看著自己的畫並監控進展（請看圖6-14）。然後，我希望你還是能夠像畫純輪廓畫時那樣全神貫注。

我的多數學生非常享受為自己畫紙上色的過程，而且「填充」顏色的舉動似乎能讓他們有個很好的開始。一個可能的解釋是，在紙上做記號在某種程度上，使這張紙變成他們自己的，這樣他們就不用害怕空白的紙「盯」著他們了。

1. 把幾張繪圖紙貼在你的繪畫板上。把四個角都貼緊，別讓紙來回滑動。你的其中一隻手需要「擺個姿勢」，並保持不動。另一隻手用來畫畫和擦橡皮擦。如果在你繪畫或擦橡皮擦時，手底下的紙動來動去，就會讓你分心。

2. 用觀景器的內側邊緣在你的繪圖紙上畫出一個框。

3. 下一步是幫你的紙上色。確保你的畫下墊著幾張紙，然後

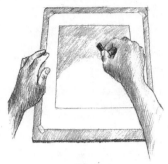

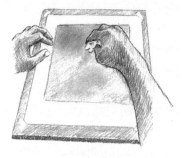

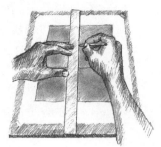

圖6-15　　　　　　　　圖6-16　　　　　　　　圖6-17

開始上色，用石墨棒的一邊在紙上輕輕畫過，最好在方框裡。你要讓紙呈現出一種暗淡而又均勻的顏色。別太擔心自己畫出了方框，因為你隨時可以把超出方框的痕跡擦掉。見圖6-15。

　4. 等你的紙上覆蓋了一層薄薄的石墨，就開始用紙巾把紙上的石墨擦勻。擦的時候手要一圈一圈地繞，力道要均勻，一直擦到框邊。你需要讓紙呈現出非常光滑的銀色。見圖6-16。

　5. 接下來，輕輕地在你上好色的紙上畫出垂直和水平的十字瞄準線。這些線條將會像你的塑膠顯像板上的那樣，剛好相交於框的正中央。使用塑膠板上的十字瞄準線對照紙上的十字瞄準線位置。注意：千萬別把兩條線畫得太黑。他們只是一個指引，之後你會把它們擦掉。見圖6-17。

圖6-18 把你的手放在顯像板的下面。

　6. 拿出你在本章開始時用過的觀景器，那上面有你在上一個練習時用記號筆畫的圖。如果你願意的話，也可以重新在上面畫一幅新的畫（圖6-18）。把觀景器放在一個明亮的平面上，可以是一張紙，這樣你就可以非常清楚地看到塑膠板上的圖畫了。接下來你不能用真正的顯像板畫自己的手，這個圖像只是你的參照物。見圖6-19。

　7. 有個重要的步驟：現在，把塑膠板上那幅畫中每條邊線的主要轉折點轉畫到繪圖紙上（圖6-20）。由於紙上的框架與觀景器內側的大小相同，所以轉換的比例是一比一。參照十字瞄準線，把手的邊線與框架相交的點畫下來。盡量多畫一點這

圖6-19 按照顯像板上看到的把所有邊線畫出來。

些點，然後把畫好的點連接起來，形成手腕、手指、手掌和皺紋的邊線。這只是幫助你把自己的手放進方框的一個簡略草圖。記住，畫畫就是把在顯像板上看到的複製下來。在這次練習中，爲了讓你習慣這個過程，你需要完成這個步驟。如果你要修改其中一條線，不用擔心要擦掉背景。想擦就擦，然後用你的手指或餐巾紙抹一抹被擦掉的部分，被擦過的痕跡就會消失。

圖 6-20 把顯像板上畫出的主要轉折點轉移到上色的繪圖紙上。

8. 一旦這個粗略的草圖躍然紙上，你就已經萬事俱備，可以開始畫了。

9. 重新把你的手「擺成」之前的那個姿勢，可以參照塑膠板上的畫來擺。然後把塑膠板上的畫放到一邊，但是記住，得放在你隨時可以參照的地方。

10. 然後，閉上一隻眼睛，把注意力集中在你手上某條邊線的一個點上。你可以從任何邊線開始畫。在繪圖紙上找到這一點，並把你的鉛筆放在上面。接著，重新盯著你手上的這一點，準備動筆。這會讓你的大腦轉換到 R 模式，並平息任何來自左腦的抗議聲。

11. 當你開始畫時，你的眼睛，更確切地說是一隻眼睛，慢慢地沿著輪廓移動，而你的鉛筆也用和你眼睛相同的速度慢慢記錄下你的感知。這就像在畫純輪廓畫時一樣，你試著感知和記錄每條邊線的所有輕微波動（圖 6-21）。如果你需要修改就使用橡皮擦，就算是對某條線做很細微的改動也可以。看著自己的手（記住，用一隻眼睛），這樣你就能參照十字瞄準線估計出任何一條邊線的任何一個角度。檢查一下你先前畫在塑膠板上畫裡的角度，同時想像你的手上墊著一塊顯像板，板子上的十字瞄準線和框架會幫助和指引你，這樣你就更能了解手上各個部分的相互關係。

圖 6-21

試著觀察光和影的形狀。我知道你還沒有得到任何關於第四項繪畫的技巧，對光和影的感知訓練。然而，我發現學生在沒有任何訓練的情況下也能做得很好，而且他們非常喜歡。

12. 你應該花大約 90 % 的時間看著自己的手。你會從這裡發現自己需要的資訊。實際上，畫手所需要的全部資訊就在你的眼前。只有在監控記錄你感知的鉛筆時，或檢查形狀和角度

的相互關係時，以及選擇一點重新開始畫新的輪廓線時，你才要掃一眼你的畫。把注意力集中在你看到的東西上，不使用語言、而是親自去感受：「這個部分與那個部分相比是寬還是窄？與那個相比，這個角度形成的坡度陡嗎？」等等。

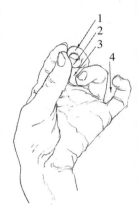

13. 從一個輪廓線畫到下一個鄰近的輪廓線。如果你看到兩指之間有一些空間，也同樣使用這個資訊：「那個形狀與這塊空間相比，哪個更寬？」（記住，我們不能把這些東西的名稱說出來——指甲、手指、拇指、手掌。它們對你來說，只是一些邊線、空間、形狀和相互關係。）確保在大部分時間裡，你的一隻眼睛是緊閉著的，否則，因為你的手離你的眼睛太近，雙眼視覺像差所產生的兩個圖像將會使你非常困惑。

圖 6-22 用形狀和空間來描繪手
1. 指甲上面的形狀
2. 指甲下面的形狀
3. 任何其他形狀
4. 手指之間的形狀

當你必須被動地接受某些部分的名稱時，比如說，指甲，試著不要用詞彙去形容它。一個很好的辦法是把注意力集中在指甲周圍那些肉體的形狀。這些肉體與指甲共享一條邊線，因此，如果你把指甲周圍那些肉體的形狀畫出來，也就把指甲的邊線畫出來了，而且兩個部分的形狀都是正確的。實際上，如果在畫任何部分時遇到大腦的衝突，就把注意力放到下一個相鄰的空間或形狀上，牢記「分享邊線」的概念。然後，用「新的眼光」回到剛才還顯得很難的部分。

14. 你也許想把手周圍的空間用橡皮擦擦乾淨。這樣會使你的手在陰形中更加「突出」一些。

你可以觀察擺姿勢的那隻手上出現的光線（強光）和陰影區域，並使用描影法讓你的畫更完美。具體的做法是在亮的地方用橡皮擦擦一下，在暗的地方打上一些陰影。

15. 最後，當這幅畫對你來說開始變得越來越有趣，就像一個複雜但美麗的智力拼圖玩具慢慢在你的筆下形成時，你就進入真正的繪畫狀態了。

在你完成後：這是你第一張「真正」的素描畫，我可以非常自信地預測你對結果很滿意。我希望你現在已經明白我所指的繪畫的奇蹟了。你畫出了在平坦的顯像板上看到的東西，因

此你的畫也自然而然地成為立體的。

此外，你的畫還會顯現出一些非常微妙的品質。比如說，一種對自己手的體積的了解，或顯現出一種立體厚度。同時，對某些肌肉張力的準確表現，或手指壓在拇指上的感覺，會在畫中一覽無遺。而所有這些都來自把你在顯像板上看到的東西畫下來。

在下面的一組畫中，那些手都顯得立體、讓人信服和原汁原味。它們看起來有血有肉、紋理清晰。即是是非常細微的特色也完全被表現出來，例如一個手指對另一個手指的壓力、某些肌肉的張力，或皮膚的準確紋理。

我將我和其他一些老師的畫拿來展示。你可以看到，這些畫的背景都有顏色，我們在下一個練習中也要這麼做。

在我們進入下一步之前，回想一下你在畫自己的手時的大腦狀態。你是不是喪失了時間的概念？這幅畫畫到某種程度時，是不是越來越有趣，甚至讓人著迷？你有沒有感受到語言模式對你進行的干擾？如果有，你如何阻止這種干擾的呢？

同時，回想一下顯像板的基本概念和我們對繪畫下的定義：把你在顯像板上看到的東西「複製」下來。從現在開始，每次你拿起鉛筆開始作畫時，你將會越來越能掌握從這次畫畫經歷中學到的方法，而且會「自動自發」地使用它。

你可能想再畫一次自己手的改良輪廓畫，也許這次手中拿著一些複雜的物體，例如一條皺巴巴的手帕、一朵花、一顆松果，或一副眼鏡。在這幅畫裡，你的物體還可以再次畫在一個稍微「上過色」的背景上。

下一步：用空白空間迷惑L模式

到目前為止，我們已經發現了左腦在能力上的一些缺陷。它不喜歡對稱的圖像（例如酒杯／人臉畫）。它不能應付顛倒過來的感知資訊（例如在顛倒的史特拉汶斯基的畫像中那樣）。它拒絕處理緩慢、複雜的感知（例如純輪廓畫和改良輪

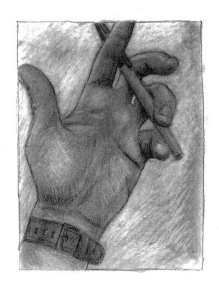

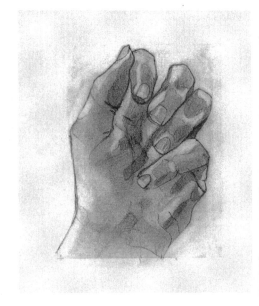

廓畫）。我們要利用這些缺陷，幫助 R 模式有機會在沒有 L 模式的干擾下處理視覺資訊。

下一節課主要是關於陰形。它是爲了讓你能像小時侯那樣，重新掌握空間的整體感和構圖形狀而設計的。

第七章 感知空間的形狀：
陰形與陽形

在這一章，我們要學習下一種繪畫的基本技能 —— 對陰形的感知。為了畫好陰形的邊線，你需要使用剛剛學會的技能 —— 看到和畫出複雜邊線。

這個練習對某些人來說是不必要的，而對另一些人來說，卻是件樂事。觀察陰形這件事本身就透露出滑稽和古怪的特質。換個方式來說，你不是在看有什麼，而是在看沒有什麼。在一般人的生活中，體認空間的重要性是一種全新的體驗。我們總是把精力集中在目標上；我們擁有目標性的文化。但是在其他文化中，致力於「尋找問題的活動空間和餘地」是非常普遍的習慣。我的目的是讓空間更「真實地」呈現在你面前，帶給你視覺的新體驗。

在這一章中，你還會學到如何尋找和使用「基本單位」，好讓你畫出來的第一個形狀有正確的尺寸。同時，你還要繼續在上過色的背景上畫，這能幫助你進一步研究光與影。

讓我們快速地回顧一下繪畫的五項基本技能。記住，它們都是感知技能：

1. 對邊線的感知（輪廓畫中的線條）。
2. 對空間的感知（陰形）。
3. 對相互關係的感知（透視和比例）。
4. 對光線和陰影的感知（描影法）。
5. 對整體，或完形的感知（物體的「客觀狀態」）。

什麼是陰形和陽形

「陰形」（negative space）和「陽形」（positive form）是美術的傳統術語。例如，在大角羊的圖像中，羊是畫面中的陽形，而天空和動物腳下的草地是畫面中的陰形。

陰形中的「陰」這個詞有點不太恰當，因為它帶著消極的含意。但我一直找不到更好、更恰當的詞，所以我們只能先用

它。陰形和陽形這兩個詞也有優點，就是它們很容易記，而且畢竟它們在美術和設計領域裡被廣泛使用。重點是，陰形與陽形一樣重要。對剛開始學習繪畫的人來說，陰形也許更爲重要！

為什麼學習看並且畫出陰形這麼重要

初學繪畫的人要畫一張椅子時，他的L模式已經對椅子太了解了。比如說，坐墊的尺寸必須足夠坐一個人；椅子的四隻腳一般來說都一樣長；椅腳必須立於平坦的表面上等等。在畫椅子的時候，這些知識不僅幫不上忙，而且會幫倒忙。原因是，當我們從不同的角度對事物進行觀測時，得到的視覺資訊可能與我們知道的事實不相符。

視覺上的，也就是在顯像板上看到的——椅子的坐墊可能看起來像窄窄的一條，根本就無法坐人。所有的椅腳可能是長短不一。椅背的弧線看起來也可能跟我們知道的完全不同（見圖7-1）。

那麼我們該怎麼辦呢？答案是：根本就不要畫椅子！相反的，你要把椅子周圍的空間畫出來。

爲什麼使用陰形能夠使畫畫更容易些？我認爲這是由於從語言的角度來說，我們對空間是一無所知。由於我們的記憶中並沒有代表這些空間形狀的符號存在，所以我們能夠清楚地看到它們，然後把它們準確地畫出來。同時，藉由把注意力集中到陰形，你可以再次逼迫L模式退出現有的任務，也許它還會稍微抗議一下：「你爲什麼要盯著空白的地方看呢？我不能應付空白的空間，我不能說出它的名字。它根本毫無用處……」但很快的，這些抱怨就會慢慢消失，我們再次得到想要的結果。

用比喻來澄清陰形的概念

在繪畫中，陰形是眞實的。它們並不是空白的「空氣」。

圖7-1

思維的表達不只是人臉上洋溢著的熱情或某個劇烈姿態。我畫中所有的安排都具有表現力。身體或物體占據的地方、它們周圍的空間、所有的比例關係，都有其意義所在。
——馬諦斯，《關於繪畫筆記》

下面這個比喻將幫助你了解這一點。想像一下你正在看兔寶寶（Bugs-Bunny）的卡通節目。兔寶寶正在用最快的速度跑過一個長長的走廊，在走廊的盡頭是一扇關起來的門。兔寶寶撞穿了那扇門，並且在門上留下一個兔寶寶形狀的洞，而門上剩下的地方就是陰形。注意這扇門有外側邊線（它的框架），這些邊線也是陰形的外側邊線。在這個比喻中，門上的洞就是陽形（兔寶寶）一掃而過的痕跡。

現在，拿出你的觀景器／塑膠顯像板，並看著一張椅子。閉上一隻眼睛，然後把觀景器前後上下移動，好像在用照相機取景一樣。當你發現一個你喜歡的構圖時，把觀景器拿穩。現在盯著這張椅子周圍的某個空間，可以是兩條椅背橫木之間的空隙，並想像椅子有如魔術般地變成粉末消失了，就像兔寶寶一掃而過那樣，只留下你正盯著的和其他的陰形。它們是真實的。它們有真實的形狀，就像上面那個比喻中殘留下的門一樣。這些陰形正是你要畫的。簡短地說，你只要畫這些空間，而不是這把椅子。

理由是什麼呢？回想一下我們對邊線的定義：所有的邊線都是兩個物體相交時共用的邊線。這些陰形與（現在不見了的）椅子共用邊線，如果你畫出這些空間的邊線，也就是畫出椅子了，因為椅子的邊線與空間的是相同的。而且椅子會「看起來沒錯」，因為你能夠準確地看到和畫出空間的形狀（請看列舉的那些椅子的陰形畫）。

注意整個畫面的框架也是椅子陰形的周圍邊線（另一條共用的邊線），椅子形狀和空間形狀完全填滿了整個框架。學術的說法是，這個圖像，包括陽形和陰形，可以稱之為構圖。藝術家在框架中創作出正、反兩面的形狀，把他們按照某些「規則」進行排列，這些規則就叫做藝術的原理。

美術教師總是不厭其煩地向學生教授「構圖的原理」，但是我發現，如果學生們能夠在他們的畫作中密切關注陰形，那麼許多構圖問題就自然而然地解決了。

伯美斯樂老師畫的示範畫

整合：藝術中最重要的法則：

　　如果給予陰形和陽形同樣的重要性，畫面的各個部分都顯得很有趣，而且各個部分創造一個整體的畫面。相反的，如果把全部注意力都放在陽形上，無論陽形被描繪得多麼美，畫面會顯得無趣和不統一，有時甚至會很沈悶。把主要注意力放在陰形上，將使這些基本繪畫練習有很好的構圖，而且看起來很美。

構圖的定義

在繪畫中，構圖這個詞的意思是，圖中各個成分按照藝術家的意圖排列的形式。一個構圖中的主要成分包括陽形（目標物體或人物），陰形（空白的區域），以及框架（一個平面周邊邊線的相對長度和寬度）。因此，爲了創作出一幅畫，藝術家以能讓陽形與陰形成爲一體的構圖目的，來擺放和安插它們。

框架控制構圖。換句話說，繪圖表面的形狀（一般應該是長方形的紙），將深深影響藝術家如何在所有界限以內分配各種形狀和空間。爲了澄清這一點，用你的 R 模式想像一棵樹，一棵榆樹或是松樹。現在把這棵樹放到圖 7-2 的那些框架中。你將發現——爲了「填充整個空間」，你必須爲每個框架改變樹和樹周圍空間的形狀。然後再進行一次測試，想像將同一棵樹放在每個框架裡。你會發現，適合一個框架的形狀並不適合其他框架。

有經驗的藝術家完全了解框架形狀的重要性。然而剛開始學繪畫的學生往往會忘記紙的形狀和邊線。這是因爲他們所有的注意力幾乎都用在他們正在畫的物體和人物上，而把紙的邊線當成不存在，就像圍繞物體周圍的空間完全沒有界限一樣。

紙的邊界限制了陰形和陽形的範圍。對於幾乎所有美術的初學者來說，對紙的邊界的忽視往往導致構圖問題。其中最嚴重的問題就是不能使空間和形狀成爲一體，然而這是一個好的構圖最基本的要求。

在框架內創作的重要性

在第五章裡，我們看到小孩往往非常清楚框架的重要性。兒童對框架界限的意識影響他們分佈形狀和空間的方式，小孩經常能夠創作出幾乎完美無瑕的構圖。圖 7-4 中一位六歲小孩的構圖，比圖 7-3 中西班牙藝術家米羅的構圖看起來更勝一籌。

圖 7-2 不同種類的框架

圖7-4

圖7-3 米羅，「人物和星星」（personages with Star）

　　不幸的是，這種能力隨著兒童進入青少年時期開始消失，這也許是由於偏側性、語言系統的日益強大，以及左腦傾向於對物體進行識別、命名和分類。孩子對世界的全面性看法，慢慢被對個別事物的注意力所取代，對孩子來說，所有的東西都很重要，包括天空、地面和空氣等陰形。要讓學生相信，而且像藝術家一樣深信，被框架限制的陰形也需要與陽形相同的注意和關心，這往往需要好幾年的時間。多數初學者浪費了太多的注意力在他們畫作中的物體、人物和形狀上，然後只是潦草地「填充一下背景」。也許現在你還不太相信，但是如果你把關心和注意力轉移到陰形上，物體的形狀就會自動呈現出來。我將會向你展示某些詳細而明確的例子。

　　引自劇作家貝克特（Samuel Beckett）和禪宗大師瓦茲（Alan Watts）的名言，非常準確地解釋了這個概念。在美術中，就像貝克特說的那樣，什麼也沒有（在某種意義上來說是指空白的空間）是真實的。同時，像瓦茲說的，內側和外側是

圖7-5 杜勒，「手持木棍的裸女」（Nude Woman with a Staff）。畫中身體周圍的陰形，無論是其大小，還是結構，都有豐富美麗的變化。

一體的。你已經在上一章中看到，在繪畫中，物體和物體周圍的空間像拼圖一樣緊密地銜接成為一體。每一塊拼圖（或空間）都很重要，而且它們共享邊線。它們將四條邊線內的區域完全填起來，也就是在框架之內。

圖7-6 塞尚，「裝著鬱金香的花瓶」（The Vase of Tulips）。塞尚讓陽形在好幾個地方延伸到畫面邊界，以包圍和分割陰形，讓構圖更有趣和平衡，使陰形和陽形一樣重要。

如果沒有杯子外面相配的空間，你永遠無法使用杯子裡面的空間。外面和裡面相配，它們是一體的。
——瓦茲（Alan Watts）

　　把塞尚（Paul Cézanne）的靜物畫和杜勒的人物畫作為例子來觀察。看看這兩幅畫中的空間是如何銜接起來的。你會留意到陰形是多麼變化多端和有趣。就算在杜勒的那幅幾乎對稱的畫中，陰形也是樣貌豐富。現在，讓我們回到繪畫課程中。

　　總而言之，陰形有兩個重要的功能：

　　1. 陰形讓「困難」的繪畫任務變得簡單。例如，以前那些透視縮短或複雜的形狀，以及那些「看起來」與你所知事實不一致的形狀，如今透過運用陰形，變得非常容易畫。旁注中椅

子的畫和前面大角羊的畫就是很好的例子。

2: 強調陰形可以整合你的畫面，並加強畫面的構圖，甚至更重要的是，改善你的感知能力。

把注意力集中在物體周圍的空間，將更能體現出你畫中的主體。我了解到，這種想法與直覺相違背，與常識衝突。但這只是繪畫的另一個謎團，也解釋了為什麼自學繪畫那麼困難。所以許多繪畫方法，比如說使用陰形，便永遠不會出現在任何人的「左腦」。

我們下面要準備的是，對「基本單位」下定義。它到底是什麼，以及它怎樣幫助我們畫畫？

選擇一個基本單位

看著已經完成的畫作，初學繪畫的學生經常會對藝術家從哪裡開始感到好奇。這也是困擾學生們最嚴重的問題。他們總是問：「在我決定畫什麼以後，我怎麼知道要從哪裡開始呢？」或者「我如果開始畫得太大或太小怎麼辦？」答案是，使用基本單位作為一幅畫的開始。這樣也能確保你完成這幅畫時，能得到你在動筆之前精心構思的畫面。

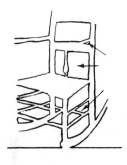

許多年來，我和其他教職員工在課堂上努力尋找合適的詞語，來解釋如何開始繪畫，結果找到了一個方法，可以讓學生了解有經驗藝術家的做法。我們必須對自己開始動筆時的情景進行非常細緻地觀察，然後再想出要如何向學生說明這個過程，儘管這個過程根本無法描述，而且是自動地「一步到位」。我把這個方法叫「選擇一個基本單位」。這個基本單位就像一個解答構圖中所有相互關係的密碼：把每個部分都與基本單位進行比較，就可以發現其相對大小。

基本單位的定義

在第六章中，我說過構圖中的每個部分（陽形與陰形）都有相互緊扣的關係，這種關係被限制在構圖框架的範圍裡。在

圖 7-7

寫實畫中，藝術家必須如實地表現出各個部分相互緊扣的關係：也就是說，藝術家不能自由地改變各個部分相對的比例大小。我相信你一定知道，如果你改變任何一個部分，那麼其他部分也會跟著改變。在第六章中，我用一個兒童智力拼圖玩具來解釋邊線共享的重要概念。在這裡，我要用同樣的兒童智力拼圖玩具來解釋基本單位的概念（圖 7-7）。

基本單位就是你從觀景器中看到的畫面（即水面上的帆船）中，選出來最先動筆畫的「起始形狀」或「起始單位」。你需要選出中等大小的基本單位，也就是相對於整個框架來說，既不會太大也不會太小。在這個例子中，你可以選擇船帆的直邊來當基本單位。一個基本單位既可以是一個完整的形狀（例如一扇窗或一個陰形的形狀），也可以僅僅是一條點到點的邊線（例如窗的一條邊線）。選擇的依據是，哪一個基本單位最容易看和使用。

在智力拼圖玩具中，我選擇船帆的直邊作為我的基本單位。

一旦選擇好，我們就按照基本單位的長度來決定其他各個部分的相對比例。這個基本單位永遠是「一個長度單位」。你可以把鉛筆放在拼圖上測量，和比較圖中各個部分的相互比例關係。例如，現在你可以問自己：「與我的基本單位，船帆的長邊相比較，船本身大概有多長？」（一比一又三分之一。）「與我的基本單位相比，船帆大概有多寬？」（一比三分之二。）「天空／大海的分界線離框架的底部有多高？」（一比一又四分之一。）需要注意的是，對每一個比例關係，你都必須再用鉛筆測量一次你的基本單位，然後再拿來與構圖中的其他部分進行對比。我相信你能夠理解這個方法的邏輯，以及它如何幫你把這種相互的比例關係畫出來。

在我教你如何選擇和使用基本單位的時候，這個開始動筆的方法起先會顯得有點繁瑣和機械化。但它能夠解決很多問題，包括如何開始動筆、構圖以及相互比例關係的問題。它很

快就會變成一種自發行為。實際上，這是大多數有經驗的藝術家使用的方法，但他們在使用時做得太快了，因此大家在觀測時，會以為藝術家「就這麼開始畫了」。

法國藝術家馬諦斯（Henri Matisse）的一個小故事證明了以上的說法，同時也向大家展示了下意識尋找基本單位的過程。紐約現代美術館的館長阿爾德菲德（John Elderfield），在一九九二年馬諦斯回顧展的精美宣傳手冊中提到：「有一個一九四六年關於馬諦斯在繪製『穿白裙的年輕女人，紅背景』（圖7-8）時的影片……當馬諦斯本人看到這個影片的慢鏡頭重播時，他說他覺得自己『突然變得赤裸裸的』，因為他看到自己的手在動筆畫模特兒的臉部前，是如何在空氣中『進行自己奇特的旅行』。他堅持說，這不代表猶豫，『我正在下意識地建立我要畫的主體和紙張大小的比例關係。』」阿爾德菲德繼續說：「這可以理解為他需要在動筆畫某個部分之前，先意識到構圖的整個畫面。」

圖7-8 馬諦斯，「穿著白衣服的女人，紅背景」

很明顯的，馬諦斯當時在尋找他的「起始形狀」，模特兒的臉部，好讓畫中整個形體的大小比例正確。我覺得，馬諦斯的解釋中最令人好奇的部分是，當他看見自己在計算第一個形狀得畫多大時，他覺得「突然變得赤裸裸的」。我認為這也顯示出這個過程完全是下意識的本質。

以後你也將迅速找到一個起始形狀、一個基本單位，或你的「一個長度單位」──不管你是如何稱呼它的。而任何看你畫畫的人都會以為你「就這麼開始畫了」。

有個好的開始

我希望你能習慣快速地選出一個基本單位，以確定能有好的構圖。在我的想像中，你已經掌握了用這種方式開始繪畫的（視覺）邏輯，但我還是重申一遍。

當學生開始學習繪畫時，他們都迫不及待地想在紙上留下點什麼。他們經常很快就全神投入，把眼前畫面中的某些東西

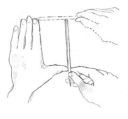

圖 7-9

畫下來，完全不顧第一個形狀的大小與整個框架大小的相互比例關係。

你畫的第一個形狀的大小決定著接下來畫中每一個形狀的大小。如果不注意，第一個形狀很容易畫得太大或太小，而接下來得出的畫面與你最初想像中的構圖就會大相逕庭。

學生覺得這會讓他們感到挫折，因為畫面中他們很感興趣的那個東西，結果總是跑到紙的「邊線以外」。他們根本就沒有機會畫那個部分，而這只因為他們畫的第一個形狀實在太大了。相反的，如果第一個形狀畫得太小，學生們發現為了「填充」整個框架，必須把很多自己絲毫不感興趣的東西囊括進來。

我向你介紹的這個方法，也就是正確地安排你所畫的第一個形狀（你的基本單位）的大小，能成功防止以上那種粗心大意的問題，而且經過稍微的練習，就能變成一種自發的舉動。以後，當你捨棄了所有繪畫輔助工具 —— 觀景器和塑膠顯像板，你會用自己的手形成一個粗略的「觀景器」（像圖 7-9 那樣），在選出的構圖中，正確地測量第一個形狀（你的基本單位）的大小。

椅子的陰形畫

你將需要：

- 大開口的觀景器。
- 顯像板。
- 記號筆。
- 遮蓋膠帶。
- 幾張繪圖紙。
- 繪畫板。
- 削好的鉛筆。
- 橡皮擦。

● 石墨棒和幾張乾的餐巾紙。

● 大約一小時不受打擾的時間，時間越長越好，但最少一小時。

畫前的準備工作

你需要完成幾個預備步驟，請在開始前先讀完以下所有說明。下面是每次繪畫時的預備步驟，一旦你學會這個過程，就只需要幾分鐘的時間。

● 選擇一個框架並把它畫到紙上。

● 把你的紙上色（如果你選擇在有色的背景上作畫）。

● 畫出你的十字瞄準線。

● 為你的畫構圖。

● 選擇一個基本單位。

● 用記號筆在顯像板上畫出選好的基本單位。

● 把基本單位轉移到你的紙上。

● 然後，開始畫。

我將詳細描述每個步驟：

1. 第一個步驟是將框架畫到你的繪圖紙上。就椅子的陰形畫來說，必須使用觀景器或塑膠顯像板的周邊邊線。因為這幅

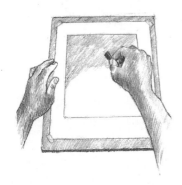
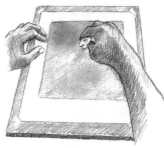
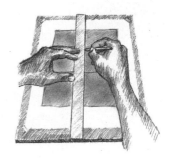

畫會比觀景器的開口還要大。

2. 第二個步驟是爲你的紙上色。確定有一疊紙墊在你的畫下面。開始時，用石墨棒的一邊在紙上輕輕地畫過，盡量保持在框架裡面。

3. 紙面上覆蓋了一層薄薄的石墨粉後，用餐巾紙在紙上把石墨粉擦勻。用打圈的方式擦，均勻地施加壓力一直到框架的邊線。你的紙要有一種柔和光澤。

4. 接下來，輕輕地在你上好顏色的紙上，畫出垂直和水平的十字瞄準線。兩條線必須經過紙的中心，就像你的顯像板那樣。用塑膠顯像板上的十字瞄準線標出繪畫紙上的十字瞄準線。注意：別把線畫得太黑。它們只是作爲參照標準，畫完後你會擦掉它。

5. 下一步是挑選一張椅子作爲你畫的主體。任何椅子都可以——一張辦公椅、普通的直椅、板凳、餐廳椅，什麼都行。如果你幸運的話，可以找到一張搖椅或者有彎曲木材的椅子，還有其他非常複雜和有趣的椅子。但最簡單的椅子就足夠作爲你的畫的主體了。

6. 把椅子放在比較簡單的背景前，也許在一個房間牆角處，或者有門的一面牆前。一面空白的牆就很好了，那可以形成一幅漂亮又簡單的畫，但如何佈置完全靠你自己的決定。把一盞燈放在椅子的附近，可以讓椅子在牆上或地上形成美麗的影子。這個影子也可以成爲你構圖的一部分。

7. 在你的「靜物」——椅子和你精心佈置的背景前坐好，離靜物大概八到十吋的距離，這樣會比較舒適。把記號筆的筆蓋拿開，放在你的旁邊。

8. 接下來，使用你的觀景器開始構圖。把觀景器貼在透明的塑膠顯像板上。把觀景器／顯像板舉在你的面前，離你的眼睛近一點，然後把這個裝置前後移動，把椅子「框在」你喜歡的構圖中。（學生往往很善於做這個，他們似乎對構圖有一種「直覺」。）如果你願意，椅子可以幾乎碰到框架，讓椅子差不

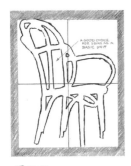

圖 7-10

圖 7-11

多「填滿整個空間」。

9. 平穩地舉著觀景器。現在,盯著椅子中間空白的地方,也許是兩條椅背之間,想像這張椅子奇蹟般地化爲粉末——像兔寶寶那樣,一掃而過!然後消失了。留下來的都是陰形。它們是眞實的。它們有眞實的形狀,就像前面提到的那個比喻:門的剩餘部分。這些陰形就是你要畫的。我重複一遍:你要畫出這些空間,而不是椅子。請看圖7-10。

選擇一個基本單位

1. 當你找到一個你喜歡的構圖,把觀景器╱塑膠顯像板保持在那個位置。拿起記號筆。接下來,選擇畫面中的一個陰形——也許是兩個橫木或椅背之間空隙的形狀。如果可能的話,這個空間形狀應該比較簡單,既不要太大也不要太小。你需要尋找易處理的,並且可以清楚看到其形狀和大小的單位。這就是你的基本單位、你的「起始形狀」,以及你的「一個長度單位」。請看圖7-10的示範。

2. 閉上一隻眼睛,把注意力集中在特定的陰形上,也就是你的基本單位上,直到它「呈現」爲一個形狀。(這總是需要一段時間,也許是L模式的反抗時間!)

3. 用你的記號筆把基本單位小心翼翼地畫在塑膠顯像板上。這個形狀將成爲你在上好色的紙上進行陰形畫的開始。

4. 下一步是把你的基本單位轉移到上了色的紙上。你會用到十字瞄準線把它放在準確的位置,並且使它的大小準確(這稱爲「按比例增減」。請看旁注的解釋)。看著塑膠板上的畫,對你自己說:「相對於框架和十字瞄準線,這條邊從哪裡開始?一直延伸到那邊多遠?相對於十字瞄準線有多遠?相對於底邊有多遠?」這些評估將幫助你正確地畫出基本單位。從三個方面檢查其正確性:繪圖紙上的形狀、椅子上實際空隙的形狀,和顯像板上畫出來的形狀應該大小比例相同。

5. 使用以上的方法,從三方面檢查基本單位中的每一個角

注意:
* 上過色的繪圖紙框架比觀景器開口的框架大。儘管尺寸不一樣,兩個框架的比例關係,也就是長寬比還是一樣的。
* 你的塑膠顯像板上用記號筆畫的基本單位形狀,與繪圖紙上的基本單位應該一樣,但在繪圖紙上要大一點。
* 換言之,所有的形狀應該是相同的,只是尺寸不一樣。注意在這個練習中,你紙上的形狀應該大一些,而在其他情況中,你可能要把尺寸縮小。

圖 7-12

度。為了確定某個角度的大小，對自己說：「與框架的邊線（垂直和水平邊線）相比，那個角度應該是怎樣？」你還可以使用十字瞄準線（垂直和水平）來評估基本單位中的任何角度。然後，按照你看到的角度，把空隙的邊線畫出來（當然，與此同時，你也是在畫椅子的某條邊線）。

6. 再檢查一遍你畫中的基本單位，首先檢查椅子的實際空隙，然後檢查塑膠顯像板上粗略的草圖。儘管每一個的大小不一樣，但相對尺寸的比例和角度應該是一樣的。

花時間檢查你的基本單位是否正確很有意義。只要畫的框架裡第一個陰形形狀的大小和位置是正確的，那麼畫中剩餘的部分與第一個形狀就會成比例。你會經歷到美好的繪畫邏輯，並在最終得到你開始精心挑選的構圖。

把椅子剩餘的陰形畫出來

1. 記住，把注意力全部集中到陰形的形狀上。試著說服自己那張椅子已經不見了，變成粉末消失了。只有那些空隙是真實的。同時，試著阻止自己自言自語，或避免問自己為什麼東西會像現在這個樣子。比如說，為什麼任何空間形狀是現在這個樣子。按照自己看到的那樣，把它畫出來。試著不要用 L 模式的邏輯去「想」它。記住，你需要的所有東西就在你的眼前，而且你不需要「把它弄清楚」。你要記住你可以隨時檢查任何有問題的區域，只要你拿出塑膠顯像板，記得閉上一隻眼睛，把有問題的部分直接畫到塑膠板上。

2. 一個接一個地把椅子的空隙畫出來。以你的基本單位為起點，向外依次畫出接下來的形狀，這樣所有形狀就能像拼圖智力玩具那樣相互緊扣。你不需要明白任何關於椅子的情況。實際上，你完全不需要想著這張椅子。而且別一直問為什麼一個空隙的邊線像這樣或像那樣延伸。只要把你看到的畫下來。請看圖 7-12。

3. 重複一遍，如果某條邊線形成一個角度，就對自己說：

「這個角度與垂直線相比是怎樣？」然後，把你看到的角度畫出來。

4. 用同樣的方法測量水平線：這個角度與水平線（也就是框架頂部和底部的邊線）相比是怎樣？

5. 在你畫的時候，記住要記錄畫畫時大腦模式的感覺——時間概念的消失、被畫面「鎖住」的感覺，以及對美好感知的驚喜感覺。在這個過程中，你會發現陰形的奇特性和複雜性都開始變得有趣。如果你對繪畫的任何部分有問題，提醒自己把完成這幅畫所需的所有東西都擺在面前，完整地呈現給你。

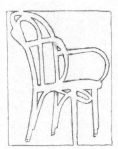

圖 7-13

6. 繼續畫畫，尋找相應的相互關係，包括所有角度（相對於垂直和水平線）和所有比例（相互之間的比例）。如果你在繪畫時自言自語的話，你只能使用相互關係的語言：「這個空隙的寬度與我剛才畫的那個相比怎樣？」、「這個角度與水平線相比怎樣？」、「與框架的整條邊相比，這個空間延伸到什麼地方？」很快的，你將會「真正在畫畫」。這幅畫也將開始變得像一個令人驚歎的拼圖，各個部分環環相扣，非常圓滿（圖 7-14）。

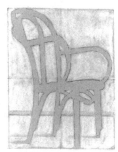

圖 7-14

7. 當你完成所有空間的邊線後，你可能希望「修飾」一下整個畫面，用你的橡皮擦把部分地方的色調擦乾淨，你可以把所有的陰形擦乾淨，使椅子帶有顏色（圖 7-15）。如果你看到地板上或後面牆上的影子，你可能想把它加到你的畫裡頭，用你的鉛筆加上一些色調，或者用橡皮擦把投影的陰形擦乾淨。你還可以把椅子本身的陽形「修飾」一下，加上一些內部輪廓。

在你完成以後

我相信你對自己的畫一定非常滿意。陰形畫的一個最明顯的特徵是，無論畫中的主體多麼平凡——一張椅子、一個打蛋器，或開瓶器，這幅畫都會非常漂亮。

也許陰形畫喚醒了我們對整合的渴望，或者我們與自己身

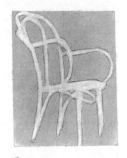

圖 7-15

邊世界的眞正整合。無論答案是什麼，我們就是喜歡看著陰形畫。難道你不同意嗎？

圖 7-16

在這個簡短的課程以後，你會在任何地方看到陰形。我的學生往往把這稱作是一個偉大而且可喜的發現。你在每天的日常事務當中，常常會練習去看陰形，並想像自己正在把這些漂亮的形狀畫出來。這種臨時的大腦訓練非常能夠幫助感知技巧「自動化」，並將之整合成爲一項你擁有的、已經掌握的技巧。

接下來是另一個證明陰形用處的例子。

感覺的認知衝突

圖 7-16 和圖 7-17 中的幻燈機展現了認知衝突的非常有趣的圖像紀錄，以及某個學生在完成兩幅畫時的決心。在圖 7-16 這幅畫中，這個學生很難將他既有的知識（即這個物體「本來應該看起來怎樣」）與他實際看到的達成一致。注意看，在畫中推車的腳都一樣長，而且用一個符號代表了所有輪子。當他轉換成使用觀景器，並只畫出所有陰形的形狀時，他比先前畫得更成功（圖 7-17）。視覺資訊明顯地變得更清晰；整幅畫看起來非常有自信，而且一氣呵成。實際上畫起來的確很容易，因爲使用陰形讓一個人在感知和觀念不相符時，避開大腦的抗議。

圖 7-17

而這並不是因爲反映空間而不反映物體的視覺資訊比較簡單，或更容易畫。畢竟這些空間與主體共享邊線。但是透過看著空間，我們可以把 R 模式從 L 模式的主導中脫離出來。用另外一句話說，把注意力集中到與語言系統風格不適應的資訊上，可以轉化到適合繪畫的模式上。因此，衝突結束了，而且在 R 模式中，大腦能夠輕鬆地處理立體和相互關聯的資訊。

展現各種陰形

這些畫看起來都很舒服，儘管有些陽形很簡單，例如教室裡的椅子。我們可以想到，其中一個原因是繪畫的方式提升到

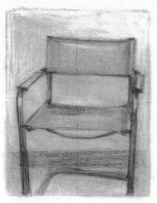

芙敏（Lisbeth Firmin）老師
的示範圖

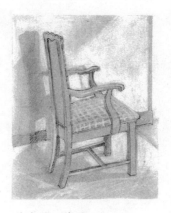

作者的示範圖

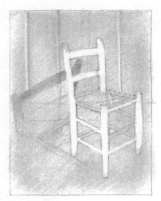

作者的示範圖

學生的畫作

學生德菲力普（Sandy DePhillippo）的畫作

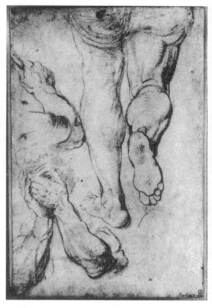

荷馬（Winslow Homer），「坐在柳條椅上的小孩」（Child Seated in a Wicker Chair）。觀察荷馬如何在他的作品中使用陰形畫出坐在椅子上的小孩，試著複製這幅畫。

魯本斯（Peter Paul Rubens），「對手臂和大腿的研究」（Studies of Arms and Legs）。複製這幅畫，把原畫顛倒過來，畫出所有的陰形。然後把畫正放，並完成所有形狀的細節。如果把注意力集中在形狀周圍的空間，那麼這些困難的透視形狀，就會變得很容易畫了。

意識的層面，而且陽形和陰形整合在一起。另一個原因是，這個手法能夠完成優美的構圖，這個構圖由框架裡每一個有趣的形狀和空間所組成。

　　透過繪畫學習更清楚地看事物，一定能夠加強我們清楚和立體地看問題的能力。在下一章，我們將談一談感知的相互關係，一項你可以在大腦所能及的所有範圍內使用的技能。

第八章　相互關係的新模式：
讓視覺產生透視

在這一章，你將學會繪畫的第三項基本技巧，如何觀看並畫出事物的相互關係。你將學會如何按照「透視關係」和「比例關係」來畫畫。換句話說，獲得這項技巧就是「學會如何觀測」。

學習這項技巧與學習讀寫中的語法規則非常相似。好的語法使文字和詞句按照邏輯的順序排列，並清楚明瞭地傳達出它們的含意；而熟練地觀察比例關係和透視關係的能力，也可以使邊線、空間、相互關係、光與影等，按照視覺邏輯組合起來。對相互關係的清楚感知，讓我們把看到的世界描繪在一個平面上。此外，學習熟練地使用語法能讓我們增強語感；而學習按照透視和比例關係來畫畫，能夠增強你的立體感。

這裡談到的語法是指語言的結構，不是指語音各個部分繁瑣的名稱。也就是說，透過使用語序的原則和語句的結構，使主語和動詞一致。今天，就算我竭盡全力，也無法從語法上分析一個複雜的句子（這也正好證明它的有效性和缺乏性），但是我經過長久以來不斷地學習和練習語言的結構，因此能讓有邏輯的句子脫口而出。這也正是這一章的目的：學習把透視關係和比例關係運用到你的畫中。你不會學習「消失點」、「聚合平行線」、「橢圓透視」等諸如此類繁瑣而又令人厭煩的術語。你要學的是多數藝術家使用的視覺技巧。

然而，我的一些學生還是會抱怨說，在經歷過畫邊線和陰形時 R 模式的樂趣後，學習觀測的練習似乎太「左腦化」了。確實如此，在開始時有非常多小步驟和說明。但幾乎所有技能都包含一些繁瑣的成分，就像繪畫的視覺技能一樣。例如，學開車時，到某個階段你必須學習交通規則。交通規則繁瑣嗎？當然。但如果不學，你很可能會被拘留或發生意外。值得注意的是，一旦學會這些規則並且對它們「了然於胸」，那麼你在開車過程中想都不用想就會遵守了。

畫畫也是如此。一旦你按照順序做完下一個練習，就可以學會繪畫的「交通規則」。如果再稍加練習，你就能自動地

「觀測」，而且幾乎意識不到自己在做透視和測量比例。最重要的是，你將獲得在自己的畫中描繪三度空間的能力。

作者示範畫

如果學習繪畫的學生具備了其他所有技能，但缺少觀察事物相互關係的能力，那麼他們的畫無論如何也不完整，而且還會發現自己經常出現一些莫名其妙的比例關係和透視上的問題。這個問題不僅會折磨初學者，一些程度很高的學生也深受其擾。

為什麼這項技巧感覺好像很難呢？首先，這項技巧分為兩個部分。第一個部分是根據垂直和水平線的觀察角度，第二個部分是觀察相互的比例關係。其次，這項技巧要求大家處理似乎是非常「左腦化」的比率和比較關係的問題。最後，它還要求大家面對和應付一些自相矛盾的事。例如，我們知道天花板應該是平的，而且它的每個牆角都是成直角；但是在顯像板上，天花板的邊線卻不是水平的，而且所有的牆角都完全不是直角。它們全是斜角。你可以猜到，L模式很快就會抗議：「這太不合理！」或「這太複雜了！我永遠也學不會！」或「這些東西很愚蠢！」

對我來說，學習如何觀察相互關係並不乏味；它非常有力，能夠顯露出立體空間。我同意這項技能很複雜，但你以前也學過其他複雜的技能，例如閱讀和寫字。觀測絕對不愚蠢；它是智慧的結晶——無數文藝復興時期偉大的思想家與這個問題糾纏，尋找在平面上描繪出立體空間的辦法。

圖8-1 把紙捲起來，從洞裡觀察附近某個物體的大小比例關係（例如某個人的頭部），然後再觀察距離較遠的相同物體，你會驚訝地發現尺寸明顯改變了。

只要把L模式的抱怨被放到一邊，我相信你會真正享受學習這項技巧的過程。你一定能夠明白看到和畫出眼前事物與成為一個「視野清晰又聰明」的人之間的關聯。這樣你就更能處理對立的資訊和應付這個世界中許多相互矛盾的事。準備好接受所有的反對之聲。讓你的L模式放假一天，然後跟我來吧！我將盡量說得清楚一些。

學習觀測角度和比例的技巧

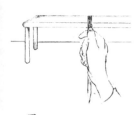

圖 8-2　注意從近到遠頭部尺寸的巨大改變。

圖 8-3

　　觀測也就是觀察事物的意思，但是必須按照藝術家的特殊方法——在顯像板上看出相互關係（請看圖 8-1 和 8-2）。所有的觀測其實就是進行比較：這個角度與垂直線相比是怎樣？蘋果與洋瓜相較有多大？與桌子的長度相比，桌子的寬度是多少？所有的比較都是與某個恆量相比：角度與水平和垂直恆量相比較。尺寸（比例）也與一個恆量相比較——這個恆量就是我們的基本單位。

　　對比率的處理方面：比率是「相互關係」的基礎。在數學中，比率用數字來表示——1：2 表示一個這個比上兩個那個。比率似乎是一個左腦的概念，因為它在我們的大腦中與數學關係密切。但在日常生活中，我們經常使用比率。例如，在烹飪中，冰糖由一份液體和兩份白糖所組成，也就是 1：2。在地圖上，城市甲比城市乙遠三倍，這個比率是 3：1。在繪畫中，比率成為一種便於使用的標記，用來評估構圖中各個部分的比例關係。藝術家選擇某樣東西為「一個單位」，即基本單位，這個單位使構圖中的其他部分以比例的形式合理地存在著。

　　讓我再加以說明，窗戶的寬度可以被定義為「一個單位」，即基本單位。在比較之後，我們發現窗戶的長度是寬度的兩倍，比率是 1：2。藝術家把寬度先畫出來，定義為「一個單位」，然後量出「一個單位」的長度，按照這個長度畫出兩個基本單位，比率為 1：2。將畫出來的標記和比例記住，這樣比較容易把它用到你的畫中。

　　對矛盾的處理方面：在平坦的顯像板上，我們看到桌子可能（透過觀察）顯得比你所知的更窄（請看圖 8-3）。例如，觀察到的比率可能是 1：8。你必須學會「接受」這個視覺上的矛盾，並且把你在顯像板上看到的畫下來。只有這樣，你畫中的桌子才會呈現出你所知道的那個大小和形狀，儘管這可能很

荒謬。此外，桌子的牆角可能顯得與你所知的直角不同。你也必須「接受」這個矛盾。

透視和比例關係

學習畫透視關係需要去觀察事物在外在世界的本來面目。我們必須撇開偏見、一成不變以及思考的習慣，必須克服錯誤的解釋，那些我們想當然爾的解釋，儘管我們以往可能一次也沒有真正看清楚過眼前的事物。

我相信你可以看到這與解決實際問題的關聯。在解決實際問題時，其中一個首要步驟是審視相關因素，然後按照「透視關係」和「比例關係」去看。這個過程要求我們能夠把問題各個部分的真實關係弄清楚。

透視的定義

「透視」（perspective）這個詞來源於拉丁語的 prospectus，意思是「向前看」。我們最熟悉的透視系統是直線透視圖，在文藝復興時期，它被歐洲藝術家不斷修改和使用。直線透視圖能讓藝術家在腦海中重現三度空間中線條和形狀的視覺變化。

不同的文化有不同的習俗或透視系統。比如說，埃及和東方的藝術家發明一種台階式或分層式透視方法，這種方法是在框架中從下至上的排列事物代表其在空間中的位置。這個系統經常被兒童直覺地使用，在一張紙中，其頂部的形狀——不論大小，都被認為是離得最遠的形狀。最近，藝術家開始抗拒使用嚴格的透視方法，並發明新的系統，充分利用顏色、紋理、線條和形狀的抽象立體特徵。

傳統文藝復興式的透視方法，與在西方文化熏陶下人們感知空間中物體的方法最接近。就我們所知，平行的線條將交匯於地平線（即觀者眼睛的水平面）上的消失點，而且形狀將隨著其與觀者距離的增加而變小。由於這些原因，寫實畫非常依賴這些原理。杜勒的銅版畫（圖8-8）展示了這個透視系統。

可以透過觀測來判斷所有形狀的長度和寬度的比例關係。例如，從某個傾斜的角度畫一張桌子時，藝術家首先經由觀測判斷某條邊線相對於垂直和水平線的角度，如圖8-4所示。

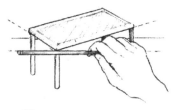

圖 8-4

接下來需要感知桌邊（在這個視角）的長寬比。不同視角的長寬比會變化，這完全取決於觀測者的眼睛水平線在哪裡。

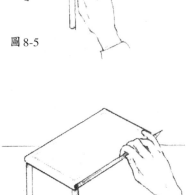

圖 8-5

1. 舉起你的鉛筆，讓它離你一個手臂遠，並在與你眼睛平行的平面上，固定你的手肘以確保比例大小不會改變，然後測量桌子的寬度。讓鉛筆橡皮擦的那頭與桌子其中一個角重合，然後把你的大拇指放在另一個角，這就是你基本單位（圖8-5）。

2. 仍然保持手肘的固定狀態，而且鉛筆依然與你的眼睛平行，把你剛才測量的長度移到桌子比較長的那一邊（圖8-5）。與桌子的寬度相比，這張桌子到底有多長？在這個例子裡，比率是1：1又1/2（圖8-6）。

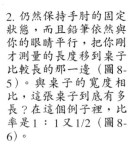

圖 8-6

3. 接下來，把你的鉛筆垂直舉起來繼續觀測桌腳，記錄其中一個桌腳與垂直線形成的角度。這些桌腳是完全垂直的，還是有某個角度？畫出離你最近的桌腳。你可以（再一次）觀測桌腳的長寬比，它們與基本單位的比例關係（圖8-7）。

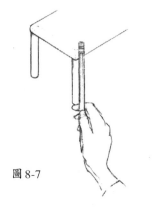

圖 8-7

圖8-8　杜勒，「助手在畫一個女人的透視像」

杜勒的裝置

　　十六世紀文藝復興時期偉大的藝術家杜勒，發明了一個幫助他畫出比例關係和透視關係的裝置。你的塑膠顯像板就是杜勒裝置的簡化版。讓我們看一看圖8-8中，杜勒如何描繪他的裝置。杜勒的助手讓自己的頭保持在固定的位置（注意他視線前端豎立的標記器），然後透過一個豎立的鐵絲網屏風向前看。這個藝術家從一個使他的視覺圖像產生透視縮短現象的視角，凝視模特兒，也就是說，這個視角能夠使模特兒身體從頭到腳的主軸，與藝術家的視線形成一條直線。這樣看到的身體較遠的部分（頭和肩膀），會顯得比實際尺寸小一些，而較近的部分（膝蓋和小腿）則顯得大一些。

　　杜勒助手前面的畫桌上放著一張與鐵絲網屏風同樣大小的紙，上面畫滿與鐵絲格子同樣大小的方格。這個藝術家把他透過方格感知到的畫在紙上，一絲不苟地把所有看到的角度、弧線和線條的長度，與方格的垂直和水平線相比較。實際上，他在複製顯像板上壓平後的圖像。如果他只把看到的複製下來，就可以在紙上畫出這個模特兒的透視縮短圖。所有的比例、形狀、大小都將與藝術家所知的人體實際比例、形狀和大小不同；但是只有畫出他感知到的不眞實比例，才能使這幅畫看起

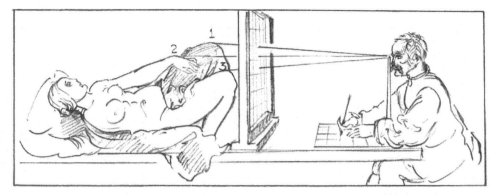

圖8-9 杜勒看到了什麼：一個部分一個部分地進行觀察

腿和腳的透視畫面，在顯像板上被展平了。

來更真實生動。

　　杜勒在那些方格上看到了什麼？（請看圖8-9）杜勒看到點一，左膝蓋的頂端，然後把這個點記在他畫滿方格的紙上。接下來，他看到點二，左手的頂端，然後是點三，右膝蓋的頂端。越過這些點他看到了模特兒的頭部。最後他把所有的點連接起來，組成了整個身體的透視縮短圖。

　　在畫透視縮短圖時經常會遇到的問題是，我們對畫中物體的知識往往會先入為主，使我們畫出已經知道的、而不是看到的物體。杜勒發明這個裝置的目的是，運用方格和固定的視覺點，強迫自己把看到的形狀準確地畫出來，儘管所有的比例都是「錯誤」的。然後，荒謬的是，他的畫「看起來很正確」。接著，這幅畫的觀賞者可能會好奇這個藝術家是怎麼讓他的畫看起來「如此真實」的。

　　因此，文藝復興式透視的成果是，把一種藝術家對形狀的了解置於不顧的方法規則化和系統化。「正式的」透視科學提供了讓大家把眼前顯現的形狀畫出來的方法，包括一個空間中的形狀，與觀察者眼睛的相對位置所產生的視覺變形。

　　這個系統非常有用，而且還解決了許多視覺上的問題，例如如何在一個平面上創造出有深度的立體空間形象，以及如何重現我們看到的世界。杜勒發明的簡單裝置逐漸發展成一個複

雜而又精確的系統，幫助從文藝復興時期以後的許多藝術家，接受自己大腦對事物真實形態的視覺變形，並把看到的東西真實地畫下來。

正式透視與「非正式」透視

　　正式透視系統也並不是沒有問題。如果一絲不苟地嚴格按照透視原理來創作，其結果往往是一幅呆板又僵硬的畫。正式透視系統中最嚴重的問題是，它太「左腦化」了。它使用的是左腦的處理過程：在一個預先指定的系統中，進行分析、有順序的邏輯思考以及精確的計算。這個系統包括消失點、水平線、圓形和橢圓形的透視等等。它非常的詳細和繁瑣，帶著既滑稽可笑又嚴肅的特徵，完全呈現出 R 模式風格的對立面。例如，在所謂最簡單的「一點透視圖」（one-point perspective，圖8-10）中，消失點有可能超過畫紙邊線一直延伸的幾呎之外，有時甚至需要大頭針和繩子來標出這一點。

　　幸運的是，一旦掌握了「非正式」的透視觀察，你就完全不需要進行正式透視。這並不是說學習透視毫無用處，而且一點也不有趣。我的觀點是，知識永遠沒有壞處，但是對掌握基本的繪畫技巧來說，觀測就已經足夠了。

簡單的觀測練習

你將需要：

- 繪畫板。
- 幾張草稿紙。
- 素描鉛筆和橡皮擦。
- 塑膠顯像板和記號筆。
- 大一點的觀景器。

圖 8-10 經典的透視示意圖。請注意其中所有的垂直線還是保持垂直，所有水平的邊線相交並消失在一個地平線焦點上（這個點總是在藝術家的眼睛水平線上）。這就是一點透視的簡單示範。兩點和三點透視都是非常複雜的系統，包括幾個焦點，而且往往延伸到繪圖紙的邊線以外，並需要很大的繪圖桌、丁字尺、畫線角尺等，才能把它畫好。非正式的觀測比較容易，而且對多數藝術家來說，都夠準確了。

圖 8-11 在你的塑膠顯像板上畫出門口的頂端。這就是你的基本單位。

圖 8-12 把基本單位轉移到上過色的繪圖紙上。由於紙的面積比顯像板大，因此你要把你的基本單位（按照比例）放大。

圖 8-13 測量「一個單位……」

你需要完成：

首先，你要用自己的鉛筆作為觀測工具，練習觀測事物的比例關係和相對角度。一旦你做過這些小的熱身練習，就可以開始進行「真正」的視覺透視畫了。現在讓我們開始吧，先找一個離門口大概十呎遠的地方坐下來。

舉起你的觀景器／顯像板，找到一個讓你看到整個門口的構圖。一動不動地舉著顯像板，同時用你的記號筆在塑膠板上畫出門的頂端。請看圖 8-11（這條線可能會有點抖動）。這就是你的基本單位。把這個單位轉移到你的紙上，略為估計一下它的大小和位置，讓它與顯像板上的線條一模一樣。把顯像板放到一旁。請看圖 8-12。

現在，拿起鉛筆。把它舉到一個手臂遠的地方，讓鉛筆尖對著門的頂端，平的那頭（有橡皮擦的那頭）向外，然後固定你的手肘。閉上一隻眼睛，移動你的鉛筆，讓鉛筆的末端及門頂端的一邊重合（你可以選擇門框的外邊，也可以選擇裡邊）。然後，一隻眼睛仍然緊閉，讓你的大拇指順著鉛筆移動，直到指尖和門頂端的另一邊重合。保持測量好的長度。你已經「觀測」了門口的寬度。

一個測驗：如果雙眼睜開或放鬆手肘會發生什麼情況？

把你的大拇指保持在剛才的那個位置，試著輕微地彎曲你的手肘，讓鉛筆朝你的方向彎過來一點點。什麼情況發生了？你剛才測量到的「寬度」改變了，對不對？因此，為了保持相同的比例關係，在觀測時，必須固定你的手肘。一旦你的手肘固定，就代表你總是在一個固定的位置上觀測。

重新固定你的手肘，然後重新用鉛筆測量門口的寬度（圖8-13）。我們將把這個寬度看成是你的基本單位，你的「一個長度單位」。現在把大拇指保持在相同的位置上，把你的鉛筆垂直豎起來，然後找出門口的寬度與高度的相互關係（即相對的

 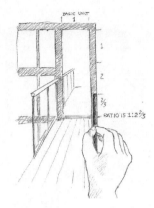

圖8-14 「……到一個單位……」

圖8-15 「……兩個單位……」

圖8-16 「……以及三分之二……」

比率或比例）。

　　仍舊把鉛筆舉到一個手臂遠，繼續閉著一隻眼睛，固定你的手肘，從門口頂端的牆角開始測量：「一（寬度）比一（高度）」（圖8-14），然後向下移，測量出「一比二」（圖8-15），再向下移，測量出剩下的高度，「一比二又三分之二」（圖8-16）。你現在已經「觀測」了門口寬度和高度的比例關係了。這個比例關係陳述爲一個比率——１：２又2/3。

現在，回到你的素描上

　　觀測過門口後，你確定了其寬度與高度的比例是１：２又2/3。這也是「在那邊」的門口眞正的比例。你的任務是把「在那邊」的比例，轉移到你的畫上。你畫中的門口明顯的應該比眞正的門口更小一些，或者說小很多。但是它必須具有和眞實物體相同的比例，寬度和高度的比例。

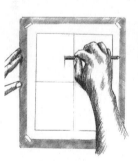

圖8-17 測量「一個單位……」

　　現在，用你的鉛筆和大拇指測量一個新的長度：你在紙上畫出來的寬度（圖8-17）。然後在紙上把鉛筆垂直放，並測量出「一比一、二、三分之二」（圖8-18，8-19和8-20）。在紙上畫上記號，並畫出門口的兩邊。你剛剛畫的門口應該與你看到的眞實門口有相同的比例——寬和高的比例。

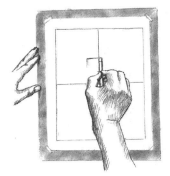 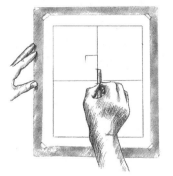 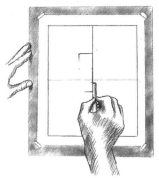

圖8-18 「……到一個單位……」　　　圖8-19 「……兩個單位……」　　　圖8-20 「……以及三分之二……」

　　爲了證明這個概念，畫出比剛才第一個更短一點的「一個長度單位」。現在，用你的鉛筆測量出其寬度，並再一次劃分出高度的比例。這一次的門口應該小一點，但是在比例上，和你第一次畫的以及真實的門口都是一樣的。

　　總而言之：在觀察比例時，你需要找出真實世界中的比例，然後在腦海裡用這個比例來形成一個比率（你的基本單位與其他東西的相對關係），在畫紙上，重新測量並重現這個比例。畫中事物的尺寸顯然都和你看到的不一樣（更小或更大），但無論如何，比例是相同的。

　　我的一個非常聰明的學生指出：「你使用自己的鉛筆找出『外界物體』的比率。你記住它，然後把鉛筆上的記號擦掉，在畫紙上重新用鉛筆測量一遍。」

下一步：觀測角度

　　記住，觀測是包含兩方面的技巧。你剛剛只學會了第一個部分：觀測比例關係。你的鉛筆是一個觀測工具，幫助你看清「這個東西與那個相比有多大？」、「那個東西的寬度與基本單位相比應該有多寬？」等等。比例關係是透過與其他物體或基本單位進行對比而觀測出的。

　　但觀測角度不一樣。角度是透過與垂直和水平線進行對比

而測量出的。記住，無論是角度還是比例關係，都必須是在平面上進行觀測。

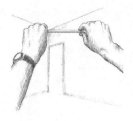

再次拿出你的觀景器／顯像板和記號筆。在一個房間的牆角前坐好。舉起你的顯像板，並看著天花板上兩面牆相交而形成的角度。確保顯像板垂直地放在你的面前，與你兩個眼睛形成的平面平行。千萬不要讓這個平面向任何方向傾斜。

重新進行畫面構圖，使用你的記號筆把這個牆角（一條垂直的線條）畫在顯像板上。然後在顯像板上畫出兩面牆和天花板相交的那幾條邊線，如果可能的話，把地板與幾面牆相交的邊線也畫出來。

圖 8-21

接著，把你的顯像板放在一張紙上，這樣你就能夠看到整個畫面，並把這幾條線轉移到繪圖紙上。

你剛剛完成的就是一個牆角的透視圖。現在，讓我們撇開顯像板的協助，自己來畫。

移動到另一個牆角或不同的位置。把紙放在你的繪畫板上。現在，觀察一下垂直的牆角。閉上一隻眼睛，並舉起你的鉛筆，使它與牆角完全垂直。核對完後，你就可以畫出牆角的那條垂直線了。

圖 8-22

接下來，把你的鉛筆舉到完全水平的位置，保持在一個平面上，看看天花板上的那些角度與水平線的關係（圖8-21）。你要把它們看成是鉛筆與天花板上的邊線所形成的角度。把這些角度記成一種形狀。然後，再略微估計一下，把這些角度畫到你的畫中。使用相同的步驟畫出地板上的角度（圖8-22）。

當你真正了解每個步驟的目的後，這些繪畫的基本觀察步驟或測量形式，就變得很容易掌握了。

● 就像我之前解釋的，閉上一隻眼睛的目的是為了只看到兩度空間的圖像，而不是立體的圖像。

● 固定你的手肘的目的，是為了確定用相同的刻度來觀測比例關係。手肘稍微放鬆一下都可能改變觀測的刻度，而導致錯誤的出現。在觀測角度時，沒有必要從一個手臂遠的地方進

人類建造的結構當中，垂直線還是保持垂直。水平線，也就是與地球表面平行的邊線，則會變成相聚於一點，而且必須透過觀測才能了解其透視關係。但是你基本上可以確定所有的垂直線都保持垂直。在你的畫中，它們會與繪圖紙的紙邊平行。當然，某些情況除外。如果你站在街道上向上看，畫一幢很高的大廈，這些垂直線會相聚在一點，而且也需要進行觀測。然而，這種情況在繪畫中很少出現。

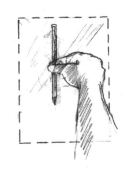

行觀測，但你必須保持在一個平面上。

● 把角度與垂直線和水平線進行比較的目的非常明顯。角度可以在360度裡進行無限的變化。只有眞實的垂直線和水平線是恆量，是可以信賴的。由於紙邊（以及你畫的框架邊）也可以代表垂直線和水平線，因此在平面上估計出來的任何角度，都可以參照這些恆量轉移到你的畫裡頭。

觀測角度的一些要點

● 所有的角度都是參照兩個恆量來進行觀測：垂直線和水平線。

● 在你的畫中，框架的邊線代表恆量垂直線和水平線。一旦你確定了眞實世界中角度的形狀，你將對照框架的邊線把它畫出來。

圖 8-23 往後，當你學會了觀測並把顯像板丟到一旁時，你必須記住要在一個平面上觀測，而且小心不要把想像的平面「刺穿」。

● 所有的角度都是在一個平面（顯像板）上進行觀測的。這是一個純粹的平面。當它在空間中移動時，你不能夠隨意用鉛筆「打破」或「刺穿」它。你要按照平面上顯現出的樣子確定角度的形狀（圖 8-23）。

● 你觀測角度時，可以把鉛筆垂直放置或水平放置，然後把角度與鉛筆的邊緣進行比較。你也可以使用透明塑膠顯像板上的十字瞄準線，或觀景器上的某條邊線。你只需要把觀景器上可以舉起來的垂直或水平邊線，來與你的目標角度進行對比。使用鉛筆僅僅是因為它唾手可得，而且不會干擾你的繪畫過程。

● 在平面上看到的視覺資訊幾乎都與你對事物的一般了解相違背，例如你所面對的房間某個牆角。你知道天花板應該是平的，也就是說，是水平的，而且和其他牆面形成直角。但是如果你把自己的鉛筆完全水平放置，閉上一隻眼睛，保持在一個平面上，讓牆角的角尖正對鉛筆的中點，你將發現天花板的所有邊線都形成奇怪的角度。也許其中一個角度比另一個大。請參照圖 8-22。

● 你必須按照所看到的，把這些角度畫下來。只有這樣，在你完成的作品中，天花板看起來才會是平的，幾面牆的角度才會是直角。這是繪畫當中一個非常大的謎團。

● 你必須按照自己的感知，把這些自相矛盾的角度放到你的畫中。爲了達到這個目的，你要記住由天花板的邊線和你水平放置的鉛筆所組成的三角形形狀。然後，想像你的畫中出現一條水平線（與框架頂端和底部的兩條邊線平行），並畫出相同的三角形。使用相同的步驟把天花板另外一條有角度的邊線畫下來。請參照圖 8-21，有進一步的說明。

我通常會建議學生不要指定某個角度的度數：一個 45 度角，一個 30 度角等等。最好是只記住與垂直線和水平線相比時，那個角度所形成的形狀，並在畫的時候想著腦海裡保留下來的視覺形狀。你可能需要多檢查幾遍這些角度，但我的學生都很快就學會這項技巧。

我的學生有時會在觀察某個角度時，對於究竟該選擇垂直線還是水平線進行對照而感到困惑。我的建議是，哪條線會產生最小的角度，就選擇哪條線。

一幅「眞正的」透視畫

你將需要：

- 繪畫板。
- 幾張繪圖紙，最好有一疊墊著。
- 遮蓋膠帶。
- 削好的素描鉛筆和橡皮擦。
- 石墨棒和幾張紙巾或餐巾紙。
- 塑膠顯像板和記號筆。
- 大一點的觀景器。

我意識到這時觀測聽起來非常「左腦化」。但是記住，我們在尋找比例關係。右腦是專門用來感知比例關係，也就是比較物體之間相互關係的大腦。觀測中的「加法」，只是一種「連接」我們感知的簡單方法。基本單位永遠都只代表「一個單位」，因為它是進行比較的最初單位。在你練習了一些觀測後，你會幾乎感覺不到整個過程，而且這個過程也會非常快速。同時，在練習繪畫時，你會進行很多「目測」，意思是估計，而不是測量所有的東西。但是對於所有困難的感知，例如透視縮短，有經驗的藝術家會很樂意使用觀測。就和陰形一樣，觀測能幫助使繪畫變得更輕鬆。

請試著記住，繪畫能夠製作出某件物品大致上的模樣，甚至對非常有經驗的藝術家也是如此。繪畫不是攝影，繪畫的人有意識或無意識地編輯、強調（或減少），或稍微改變物體的不同部分。學生往往會批評自己的作品，因為這些作品並不是準確的翻版；但是在畫畫過程中做出的潛意識選擇，也是繪畫代表性的一部分。

在你開始之前：

把一疊或幾張繪圖紙放在你的繪畫板上。在畫紙上畫出一個框架，並在整張紙的框架內塗上一層中灰色。在上好色的紙上畫出十字瞄準線。

1. 選定你的主題。學習按照「比例關係」和「透視關係」來畫畫是兩項巨大的挑戰——就好比大多數在藝術院校裡美術學生的滑鐵盧戰役。你將要證明自己可以成功地掌握這個技巧。因此，帶著這樣的目的選擇你的主題：選擇一個你認為真的非常難畫的風景或景象——有許多角度、或複雜的天花板、或長長的走廊。請看下面學生的習作。選擇景象的最好方法是帶著自己的觀景器在周圍走一走，找到一個你喜歡的構圖。這與用照相機的觀景器進行構圖的方法一樣。

一些可選擇的景象：

- 廚房的牆角
- 走廊
- 透過敞開的門口看到的景象
- 你家裡任何一個房間的牆角
- 門廊或陽台
- 任何街道的牆角，只要你能坐在自己的車裡或一張板凳上進行創作
- 公共建築物的大門，裡面或外面

在要畫的景象前，把你自己安置好。你需要兩張椅子，一張給你自己坐，一張用來放你的繪畫板。如果你在室外畫，折疊椅比較方便。確定自己正對著選好的景象。

2. 把你的大觀景器和塑膠顯像板夾在一起。用記號筆順著觀景器內部開口的邊線畫一圈，如此就在塑膠顯像板上留下了一個框架。閉上一隻眼睛，把觀景器／塑膠顯像板前後移動，找到最好的構圖，這也是你最喜歡的構圖。

3. 找到你喜歡的構圖後，選出你的基本單位。你的基本單

請記住，在公共場合你會吸引一大批圍觀者，他們都希望與你交談。這對你保持一種 R 模式、非語言的大腦狀態很不利。另一方面，如果你希望交一些新朋友，那麼在公共場所畫畫能幫你做到這件事。由於某種原因，那些一般不會與陌生人接近的人，會毫不猶豫地與正在繪畫的人交談。

學生畫的一幅有趣又
有挑戰性的畫面。

位應該是中等大小，而且沒有太複雜的形狀。它可以是一扇
窗，或牆上的一幅畫，或者一個門口。它既可以是一個陽形，
也可以是一個陰形。同時，它既可以是一條簡單的線，也可以
是一個形狀。用記號筆在塑膠板上直接畫出你的基本單位。

4. 把你的觀景器／塑膠顯像板放在一張白紙上，這樣你就
可以看見自己在上面畫了什麼東西。接著把這個基本單位畫到
你的紙上。它應該有相同的形狀，但大一點，因為你上色的框
架比觀景器的開口要大一些。

5. 讓十字瞄準線成為你的嚮導，把基本單位轉移到上了色
的紙上。不論是在顯像板上，還是在你的畫紙上，十字瞄準線
都把繪畫區域隔成四小塊。請參照圖8-11和圖8-12，它們可以
告訴你如何利用這四個小塊，把你的基本單位從顯像板轉移到
畫紙上。

當你在塑膠顯像板上畫出基本單位後，你還可以在顯像板上多畫一條或兩條重要的邊線，但是你要意識到這些線條會非常搖晃和不確定。最重要的資訊是你的基本單位，而且其實那也是你需要的所有資訊。

波－金斯頓（Cindy Ball-Kingston）的透視畫。你會在意想不到的地方發現有趣的構圖。

如何讓你的構圖盡善盡美：有時最好回到顯像板上，檢查某個角度或比例關係。為了讓你的構圖更完美，只要舉起你的觀景器／塑膠顯像板，閉上一隻眼睛，並把顯像板前後移動，直到「真正的」基本單位與你在塑膠板上畫出來的基本單位重合。然後檢查一下任何讓你感到困惑的角度或比例關係。

對大多數剛開始學畫的人來說，繪畫中最難的部分就是相信自己對角度和比例關係的觀測。不知有多少次，我注意到學生們觀測了一會兒，搖搖他們的頭，再觀測一會兒，又搖搖他們的頭，有時甚至大聲說：「它（某個角度）應該沒那麼尖吧，」或者「它（某個比例關係）應該沒那麼小吧。」

隨著繪畫經驗的增加，學生越來越能接受他們從觀測中獲得的資訊。可以說，你只要完全消化它，然後決定不會重新去估量就可以了。我對我的學生說：「如果你看到的是這樣，就把它畫成這樣。千萬不要自我推翻。」

當然，我們必須盡可能準確和小心地進行觀測。當我在課堂上進行示範時，學生們看到我非常小心而熟練地伸展自己的手臂，固定手肘，然後閉上一隻眼睛，這一切只是為了能小心準確地在平面（顯像板）上，測得某個角度或比例關係。但是這些動作都非常迅速和自動自發，就像大家能夠非常快速地學會如何平穩地停車。

完成你的透視畫

1. 現在，你又要像之前那樣，把畫中的各個部分像令人驚奇的拼圖一樣組合起來。工作的步驟是從一個部分到相連的下一個部分，檢查新的部分與你已經畫完的那個部分的相互關係。同時記住，邊線的概念是共享的邊線，陽形和陰形在框架中環環相扣形成構圖。記住你完成這幅畫所需的全部資訊都在你的眼前。你現在已經知道藝術家是如何理解視覺資訊的，而且你也有正確的工具幫助你達到目的。

2. 參考圖 8-24，記住把陰形作為你畫中的重要部分。如果

你運用陰形來觀測和畫出一些小物體，例如燈、桌子、字母標誌等等，那麼整個畫面的張力就會增強。如果你不這麼做，只把注意力集中在陽形上，那麼你的畫面張力就會減弱。特別是在你畫風景、樹木和植物時，如果強調它們的陰形，那麼整幅畫的畫面感就會強很多。

3. 一旦你完成了畫面的主要部分，就可以把精力放在光和影上面。你的眼睛稍微帶點「斜視」會讓細節變得模糊，並使你看到大面積的光線和陰影區域。再一次使用新學到的觀測技巧，你可以用橡皮擦擦出光線的部分，用鉛筆把陰影的部分加黑。對這些光影形狀的觀測方法與畫中其他部分的觀測方法是完全相同的：「那片陰影的角度水平線相比應該是怎樣？那條光線的寬度與窗子的寬度相比應該是怎樣？」

4. 如果畫中某些部分似乎有點「變形」或「畫得不精確」，用你的透明塑膠顯像板把有問題的區域檢查一遍（當然還是得閉上一隻眼睛），並同時打量一下畫中的角度和比例關係。然後在畫中作出比較容易完成的必要修改。

圖 8-24 記住要在你的畫面中強調陰形。

圖 8-25 懷特（Charles White），「傳教士」（Preacher）
這幅作品展示了一幅透視縮短的圖像。研究它，複製它，如果有必要的話，把這幅畫顛倒過來。你可以把畫中男人左手上從手腕到伸出來的手指間的距離，當作你的基本單位。也許你會驚訝地發現，頭部與模特兒左手的比率是 1：1 又 1/3。

每一次你感受到，事實上繪圖就是你看到的東西在紙上創造出空間和體積的幻象，這個方法會更能融入你的腦海中，變成你看事物的方式，也就是藝術家看事物的方式。

人像畫中觀測技巧的使用：

使用恆量、垂直和水平線的技巧，與測量角度的技巧一樣，都是畫人像和物體時重要的基本技巧。在許多藝術家的草圖上，依然可以看到觀測參考線的痕跡，例如迪卡斯的「正在調整舞鞋的舞蹈家」（圖8-26）。迪卡斯可能觀測過的幾個點包括左腳腳趾與耳朵的關係和手臂與垂直線的角度。

注意，迪卡斯的基本單位是從頭髮頂端到頸帶之間的距離。在第十一章的圖11-6中，這位藝術家使用了相同的基本單位。

圖 8-26 迪卡斯，「正在調整舞鞋的舞蹈家」（Dancer Adjusting Her Slipper）。

在你完成以後：

恭喜你！你剛剛已經完成了許多美術學院裡的學生都覺得不可能或可怕的任務。

觀測技巧是一個非常恰當的名稱。你在觀測時，看到的東西就像真正顯現在顯像板上的那樣。這項技巧能夠幫助你畫出眼睛所看到的所有事物。你根本不需要尋找「簡單」的物體，你能夠畫出所有事物。

如果希望掌握觀測技巧，就要做一些練習，但很快地，你就會發現自己「就這麼開始畫了」，自動進行觀測，有時甚至不需要測量比例關係，或評估某個角度。在我看來，這種叫「目測」的東西非常神奇。同時，當你遇到比較困難的透視縮

短的部分時，你已具備所需要的技巧，使繪畫變得更容易。

我們看到的世界充滿著人、樹木、街道和花朵的透視縮短圖。初學者有時會避免這些「困難的」景象，並找一些「簡單的」景象來代替它。有了你現在具備的技巧，對於畫畫主題的限制是不必要的。邊線、陰形和對相互關係的觀察相輔相成，不僅使畫出透視縮短圖成為可能，還使其成為一項讓人享受的舉動。不論學習何種技巧，學習「困難的部分」總是充滿挑戰和愉快的。

計劃未來

我剛剛教你的技巧，「非正式性透視」只需要在一個平面上進行觀測。大多數藝術家都使用非正式透視，儘管他們可能具備關於正式透視的完整知識。學習非正式透視的其中一個優點是，它可以用在任何主題上，你在下一個練習中也將看到這一點。你將要運用自己感知邊線、空間和比例關係的繪畫技

巧，畫出一個人的側面像。

　　記住，寫實畫永遠需要相同的基本感知技巧——那些你現在已經學會的技巧。當然，這也適用於其他R模式的總括性技巧。例如，一旦你學會開車，就很可能什麼樣的車都會開。

　　在下一個練習中，你會享受畫人像畫的過程，這是一個最迷人且最具挑戰性的主題。

第九章　向前看：輕鬆畫人像

人類的臉總是讓藝術家著迷。為了捕捉一些相似的東西，為了透過表現外在展現出人物的內心，使這項任務充滿挑戰且讓人動心。此外，一幅人像畫不僅能夠展現模特兒的外貌和性格（心態），還能夠展現藝術家的靈魂。有趣的是，藝術家對模特兒的觀察越仔細，觀賞者就越能透過惟妙惟肖的畫面，感受到藝術家的本質。藝術家並不是想以惟妙惟肖的畫面揭示什麼，它們只是一些近距離、持續的R模式觀察的結果。

因此，我們希望透過你畫的圖像找出你的影子，你將會在下一組練習中畫人的肖像。你觀察得越清楚，就會畫得越好，也就越能夠向其他人表現你自己。

為了重現人物的特徵，人像畫要求非常精確的感知，人物肖像對訓練初學者的觀察和繪畫能力非常有效。對感知正確性的回應是直接和肯定的，因為當一幅人像畫的大致比例正確時，我們馬上就能知道。如果我們認識被畫的人，就更能判斷感知的準確性。

但是人像畫創作的更重要目的是，它能促使我們有意識地進入右腦的功能。人類大腦中的右腦是專門用來識別肖像的。那些由於中風或其他導致右腦創傷的人，往往無法認出自己的朋友，有時甚至無法認出鏡子中自己的臉。左腦受到創傷的病人通常不會有這方面的問題。

初學者往往認為人像畫是各種類型的畫中最難的一種。實際上並非如此。就像其他任何類型的畫一樣，所需的視覺資訊都是現成的、可用的。追根究柢，主要問題還是看事物的方法。讓我再強調一次本書的前提，任何類型的繪畫所需的工作都是相同的，也就是說，每一幅畫都要求你學習這些基本感知技巧。除了複雜程度，沒有哪一種類型的畫是比較容易的。然而，某一些類型的畫經常看起來比其他類型難一點，也許是因為大腦深處的符號系統正阻止人們對事物進行清楚的感知，而且對某些類型的畫的干擾程度更強。

大多數人在畫人像時都有一個堅強頑固的符號系統。例

如，一個代表眼睛的普遍符號是，一個小圓圈（瞳孔）被兩條彎曲的線條包住。我們在第五章討論過，你有一組屬於自己非常獨特的符號，從你小時侯就開始形成和牢記這些符號，而且它們非常地牢固，不願意改變。這些符號實際上限制了你的視覺，因此很少有人能夠畫出真實的人類頭部。更少有人能夠畫出可以識別的人像。

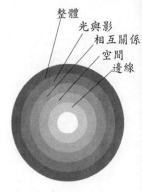

整體
光與影
相互關係
空間
邊線

一個提醒：繪畫的全部技巧包括五種基本技巧成分

總而言之，人像畫能非常有效地幫助我們達到目的，主要由於以下的原因：首先，右腦非常適合這項任務，它專門用來識別人類肖像，並進行視覺上的細微區分，為了讓藝術家的作品達到與現實人物的相似性，這些功能都是必需的。其次，肖像畫能夠幫助你穩固自己感知比例關係的能力，而這種比例關係對肖像畫法來說至關重要。第三，肖像畫可以讓我們繞過符號系統進行練習。最後，如果你能畫出惟妙惟肖的人像，對你那永遠在批評的左腦會很有說服力。向左腦示威並告訴它，我有繪畫的天才。這時你將發現，一旦你可以轉而使用藝術家的方法觀看，那麼人像畫一點也不難。

在畫側面人像時，你要使用到現在為止所有已經學會的技巧：

● 感知並畫出事物的邊線。

● 感知並畫出空間。

● 感知並畫出事物的相互關係。

● 感知並畫出（一些）光和影（第十章對光和影會有更詳細的說明）。

圖 9-1 四個人的體型其實是一樣大。

● 此外，你還會獲得一項新技巧，如何在專心致志地使用以上四種技巧時，感知並畫出模特兒的心態，亦即肖像背後隱藏的特質和性格。

我們進入 R 模式的主要策略還是一樣：向大腦提交一項會被 L 模式拒絕的任務。

比例關係在肖像畫中的重要性

圖9-2 在一張紙上標出其中一個人形體的大小。

不管主題是景物、風景、輪廓，還是肖像，所有的畫都包含比例關係。不論一件藝術品的風格是寫實的、抽象的，還是完全非寫實的（即沒有任何來自外在世界、可識別的形狀），比例關係都非常重要。其中，寫實畫更特別依賴比例關係的正確性。因此，寫實畫能有效地訓練眼睛按照比例關係觀察事物的本來模樣。那些在工作中需要對大量的比例關係進行評估的人——木匠、牙醫、裁縫、鋪地毯的工人和外科大夫，都發明了許多感知比例關係的偉大工具。在各個領域裡富有創意、善於思考的人，都能得益於對事物各個部分和整體相互關係的了解，能夠見樹又見林。

相信自己看見的事物

圖9-3 在紙上剪出一個與人形相同大小的凹槽，並用這個凹槽測量其他幾個人形的大小。

觀測時經常遇到的一個問題是，大腦總是強制剛剛接收到的視覺資訊，去適應已有的觀念和信仰。那些重要的部分（提供關鍵資訊的部分），也就是我們認定要更大一點的部分，或者我們希望要大一點的部分，我們會把它看成比實際大一點。相反的，那些不重要的部分，也就是我們認定要更小一點的部分，或者我們希望要小一點的部分，會把它看成比實際小一點。

讓我舉幾個說明這種感知現象的例子。圖9-1是一幅在景物中畫著四個男人的簡圖。在最右邊的男人看起來是四個中最大的，但實際上四個人應該是同樣大小。為了檢測這個說法的正確性，用一支鉛筆先橫靠在左手邊的男人身上進行測量，然後再測量一下右手邊的男人。然而，即使在測量完並說服自己所有的男人都一樣大後，你可能還是會覺得右邊的男人看起來比較大（圖9-2，9-3）。

這種對比例大小的感官錯誤很可能來自於我們以往的知識和經歷，也就是距離對形狀外觀大小產生的影響：假設有兩個

同樣大小的物體，一個就在附近，而另一個在很遠的地方，那麼比較遠的那個會顯得比較小。如果兩個物體看起來一樣大，那麼比較遠的物體實際上一定比近的物體大很多。這很容易理解，我們也不會對這個概念有所爭議。但是讓我們回到那一幅畫上，很明顯的，大腦為了讓這個概念比實際情況更真實，而把遠的物體放大了。這可能做得有點過火了；也正是這種用記憶中語言的概念覆蓋視覺感知的過頭舉動，導致剛開始學畫的學生遇到比例關係的問題。

即使我們已經測量過畫中男人的大小，並用不可辯駁的證據證明他們大小相同，但是我們仍然錯把右手邊的男人看成比左邊的大。讓我們換個方法說明這個問題。如果你把這本書倒過來，反方向看這幅畫，那麼語言的、概念性的模式就會明顯地拒絕這個任務，你會發現自己可以很輕鬆地看出這幾個男人是同樣大小。同樣的視覺資訊卻引發不同的反應。大腦現在沒有像先前那樣受到語言概念（隨著距離的增加，物體的尺寸減小）的影響，而允許我們看到正確的比例關係。

圖9-4 取自雪帕德的《大腦的視野》。

我再舉一個更顯著的感覺幻象的例子，請看圖9-4，兩張桌子的圖畫。如果我告訴你兩個桌面的大小和形狀完全一樣，你相信嗎？你可能需要使用塑膠顯像板先臨摹出其中一張桌子，然後把顯像板換個角度看另外一張桌子，才肯相信。這幅奇妙的、具有獨創性的幻象圖，是由雪帕德（Roger N. Shepard）所畫的，他是一位感覺和認知心理學家。

不相信自己所看到的

讓我再舉一個例子：站在離鏡子一個手臂遠的地方。你覺得鏡子裡你的頭部大概有多大？和它的實際大小相同嗎？伸出手用一支記號筆或粉筆在鏡子上做兩個記號—— 一個記號在反射出來的頭部的頂端（即你頭部的外部輪廓），一個在你下巴輪廓的底部（圖9-5）。走到一邊看看兩個記號之間大概有多長？你會發現大概是四吋半到五吋，或者說大概是你頭部實際

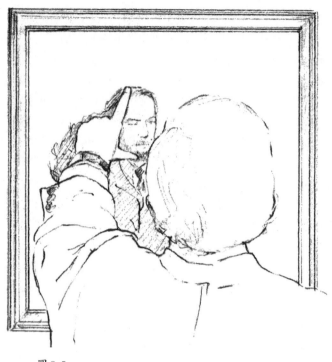

圖 9-5

大小的一半。然而，當你把記號擦掉，重新看著鏡子中的自己，頭部的圖像似乎與真實大小一模一樣；所以，你又一次看到自己想看到的事物，而不是相信自己真正看到的事物。

盡力描繪真實

一旦你相信大腦在改變資訊，而且不會告訴我們它所做的事情，那麼繪畫時遇到的一些問題就變得更清晰了，學習觀察真實世界中實實在在的事物變得越來越有趣。我要提醒你的是，這種感知現象對日常生活至關重要。它減少了引入資訊的複雜性，幫助我們具備穩固的概念。當我們為了核對事實、解決實際問題或進行寫實畫等目的，而試圖觀察外在事物的實際情況時，問題就來了。為了達到這些目的，我們應該試著用邏

輯方法來證明某些比例關係的真相。

被削掉的頭骨之謎

大多數人覺得感知五官和頭骨的比例關係非常困難。

在人物側面圖的簡介裡，我將著重介紹兩種關鍵的比例關係，對剛開始學習繪畫的學生來說，正確地感知這兩種比例關係常常都很困難：一種是相對於整個頭部長度，眼睛的水平位置；另一種是在側面圖中耳朵的位置。我認為它們是兩個很好的例子，證明大腦為了適應原有的概念而對視覺資訊進行改變，因而導致感知的錯誤。

圖9-6 這幅學生的作品展示了削掉頭骨的錯誤。

讓我解釋一下。對大多數人來說，眼睛的水平線（一條穿過眼角內部的虛構水平線）看起來像是在頭部頂端以下大概三分之一的位置。但實際上應該是在二分之一的位置。我認為這種感覺錯誤的產生，主要是由於我們傾向於把臉部特徵視為重要視覺資訊，而不是額頭和頭髮的部分。頭的上半部分很明顯的看起來沒有五官那麼引人注目，所以感覺小一些。這種感知錯誤所導致的結果，我稱為「頭骨被削掉的錯誤」。剛開始學畫的學生經常會犯這種感知錯誤（圖9-6，9-7）。

當我在大學為一群初學繪畫的學生上課時，他們被這個問題難住了。他們當時在進行人像畫創作，結果一個接一個地都把模特兒的頭部給「削掉了」一塊。我只好詢問他們：「難道你們沒看到，其實眼睛的水平線正好在頭頂和下巴尖這段距離的中點嗎？」學生們回答：「沒有，我們沒看到。」我讓他們先測量模特兒的頭部，然後測量自己的頭部，最後互相測量頭部。「測量到的比例是不是一比一？」我問。「是的，」他們回答。「這就對了，」我說，「現在你們明白模特兒頭部的比例關係是一比一，對不對？」「不對，」他們說，「我們還是看不出來。」其中一個學生甚至說：「我們只有在相信它的時候才能看出來。」

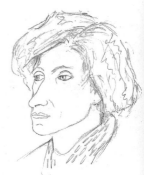

圖9-7 與學生畫中頭像的面部特徵相同，只是做了兩處修改：頭骨的大小和畫面右邊眼睛的位置。

我們在這個問題上糾纏不清，一直到天快要黑了。我說：

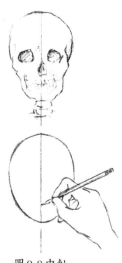

圖 9-8 中軸

「你們告訴我，真的看不出頭部的比例關係嗎？」「是的，」他們說，「真的看不出來。」那一刻我才意識到，大腦的運行其實在阻止準確地感知，並造成「頭骨被削掉」的錯誤。一旦我們認識到這個現象，學生們才接受了自己看到的比例關係，並很快地解決了問題。

現在我們必須把自己的大腦放進一個邏輯的框架中（透過向它出示不可辯駁的證據），幫助它接受我們觀察到的頭部比例關係。

畫一個參照物以看得更清楚

1. 畫一個「參照物」，一個被藝術家用來在圖中表示人類頭骨的橢圓形。這個所謂的參照物如圖 9-8 所示。在參照物的中央畫一條縱穿垂直的線，把橢圓形分成兩半。這條線叫做中軸。

2. 接下來，你要找出「眼睛的水平線」位置，它應該與中軸形成直角。用你的鉛筆在自己的頭上測量一下你的眼內角線到下巴的距離。把鉛筆中橡皮的那頭（為了保護你的眼睛）放在眼內角，然後用大拇指在鉛筆上標出下巴的位置，如圖 9-9 所示。現在，按照圖 9-10 所展示的那樣，一隻手抓住剛才在鉛筆上測量的位置，把鉛筆向上舉，讓第一個量好的距離（從眼內角線到下巴）與從眼內角線到頭頂的距離相比較。你會發現這兩個距離基本上一樣。

圖 9-9

3. 在鏡子前面重複一次上面的測量步驟。看著鏡子裡你的頭部。在測量之前，先用目測比較一下頭部的下半部和上半部。然後用你的鉛筆再重複一次眼睛位置的測量。

4. 如果你的手邊有報刊或雜誌，用上面刊登的人物照片，或者圖 9-11 中英國作家歐威爾的照片，檢查這個比例關係。使用你的鉛筆進行測量，你會發現：眼睛到下巴的距離與眼睛到頭頂的距離相等。這是一個幾乎沒有什麼變化的比例關係。

圖 9-10

5. 重新檢查一遍那些照片。在每個人的臉上，眼睛的位置

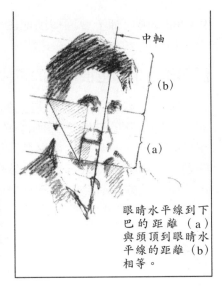

中軸

(b)

(a)

眼睛水平線到下巴的距離（a）與頭頂到眼睛水平線的距離（b）相等。

圖9-11 晚年歐威爾的畫像。

是不是在正中把頭部的整個形狀分成兩半？你是不是清楚地看出這個比例關係？如果你還是無法看出，打開電視轉到新聞節目，把你的鉛筆平放在電視螢幕上，測量螢幕上主播的頭部，先測量眼睛到下巴的距離，再測量眼睛到頭頂的距離。現在，把鉛筆放開，重新注視螢幕，你能清楚地看出比例關係了嗎？

當你最終相信自己的視覺時，將發現在觀察到的每個頭部上，眼睛的水平位置幾乎都是在頭部的中點。眼睛的位置幾乎不會小於一半，也就是說，幾乎不可能離頭頂近一點，而離下巴遠一點（請看圖9-12）。如果某人的頭髮很厚，那麼他頭部的上半部分——從眼睛到頭髮的最頂端——就會比下半部長。

我們經常會在兒童畫、抽象或表現主義畫，以及所謂的「原始」或「民族」藝術中，看到「削掉頭骨」的遮蔽效果。這種遮蔽效果使人的身體看起來被放大了，而頭部相對縮小了。當然，在一些其他文化的偉大作品中，這種效果蘊涵著巨大的表現力，例如畢卡索、馬諦斯和莫迪里亞尼（Modigliani）的作品。重點是，偉大的藝術大師，特別是我們這個時代和文

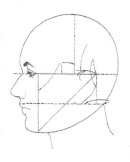

圖9-12 許多被稱爲「警察藝術家」的警官需要按照證人口述畫出嫌犯的畫像，最後完成的畫稿經常會犯我在這一節裡描述的感知錯誤。

化中的藝術大師，會選擇性地使用繪畫技巧，而不是錯誤地使用。讓我向大家展示感知錯誤所帶來的效果。

證明頭上半部也很重要的證據

　　首先，我畫了兩個模特兒的臉的下半部分，一幅是側面圖，一幅是臉的四分之三側面圖（圖9-13）。與人們所猜測的相反的是，大多數學生在學習觀察和畫出五官時，沒有太大的問題。問題不在於五官，而在於對頭骨的感知。我要向大家展示有個完整的頭骨來安置五官是多麼重要，而不是把頭頂削掉一塊，只因為你的大腦對它不感興趣，就迫使你小看它。

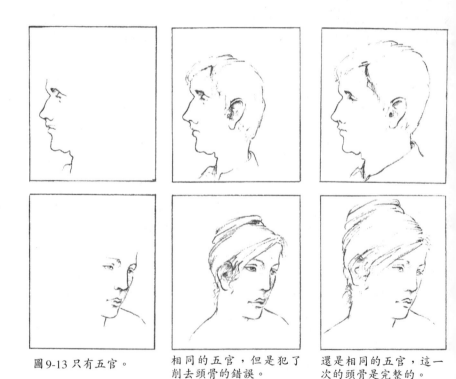

圖9-13 只有五官。

相同的五官，但是犯了削去頭骨的錯誤。

還是相同的五官，這一次的頭骨是完整的。

圖9-13包括兩組圖，每組有三幅畫：第一幅只有五官，沒有頭骨的其他部分；第二幅有相同的五官，但犯了頭骨被削掉的錯誤；第三幅也有相同的五官，但這一次有完整的頭骨，因此完成和支撐了所有五官。

　　你應該明白其實不是五官導致了感知問題，而是頭骨。現在翻到圖9-14，看看梵谷一八八八年的作品「木匠」，那位木匠的頭部明顯地犯了「頭骨被削掉」的錯誤。同時，看看圖9-16，杜勒的銅版畫。在畫中，杜勒展示了頭骨與五官的比例逐漸縮小時所造成的結果。你被說服了嗎？你那邏輯性的左腦被說服了嗎？很好。你將節省花在解決畫中問題上不計其數的時間。

圖9-14 梵谷，「木匠」。
梵谷在他生命中最後十年才致力於成爲畫家，到三十七歲他過世爲止。在那十年中的最初兩年，梵谷只會素描，教自己如何素描。如你在「木匠」這幅畫中所看到的，他也受比例關係和形狀位置問題的困擾。然後到一八八二年，也就是兩年後，在他的作品「服喪的女人」中，梵谷已經克服這些素描的困難，並提高了他作品的表達性。

圖 9-15 梵谷，「服喪的女人」（Woman Mourning）

在側面圖上畫另一個參照物

　　現在畫另外一個參照物，這一次用在側面圖上。側面的參照物是一個不太一樣的形狀 —— 像一個奇怪的雞蛋形狀。這是由於人類的頭骨（圖9-17）從側面來看，形狀和從正面來看不一樣。如果你看著形狀周圍的陰形（圖9-17）來畫這個參照物，會比較容易一些。注意，圖中每個角落的陰形都不一樣。

　　先畫出鼻子、眼睛、嘴巴和下巴象徵性的形狀，如果這樣能夠幫助你看得更清楚的話。先確定你已經把眼睛的水平線畫在參照物的中間。

圖 9-16 杜勒，「四個頭部」。

把耳朵放在側面人像中

　　下面的測量對你正確地感知耳朵的位置特別重要，因此也幫助你正確地感知頭部側面的寬度，並防止你把頭骨後面的一塊給削掉。

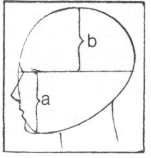

圖9-17 參照物的側面像。注意，（a）眼睛水平線到下巴的距離等於（b）眼睛水平線到頭骨最高點的距離。

　　幾乎在每個人的頭上，耳朵的位置都不會有太大的變動。在你自己的臉上，再用鉛筆測量一下眼內角線到下巴的長度（圖9-18）。現在，握住剛才測量的結果，把你的鉛筆橫靠在眼睛的水平線上，帶橡皮的那頭對著你的眼外角。你手握住的地

方會與耳朵的後邊重合。

　　換句話說，眼睛水平線到下巴的長度，與眼外角到耳朵背後的距離相等。在參照物裡的眼睛水平線上，標出眼睛的位置，如圖9-20所示。這個比例關係看起來有點複雜，但如果你把測量結果牢記於胸，你就能在畫人像時，從那些揮之不去的問題當中解脫：大多數初學者在畫側面像時，總是把耳朵畫得離五官太近。如果耳朵的位置離五官太近，頭骨就再一次被削掉了，只不過這一次被削掉的部分在後腦。其實，這個問題的原因還是由於臉頰和下顎的廣闊區域顯得既無趣又令人厭煩，因此導致初學者無法正確地感知這個空間的寬度。

圖 9-18

　　你可以把這個重要的測量結果記成一個習慣用語或公式，有點像在英文單詞中，「ｉ」總是在「ｅ」前面，除了這兩個字母出現在「ｃ」後面的時候。為了把耳朵放在側面人像的正確位置上，我們需要記住這個公式：眼睛到下巴的距離與眼外角到耳朵後面的距離相等。

　　我得提醒你的是，把五官放大，頭骨縮小，往往能夠使畫面產生強烈、具表現力和象徵力的效果，以後如果你願意，可以隨時這樣做。但是現在，在這個「基本訓練」中，我們希望你能夠看到事物本來的面目，和正確的比例關係。

圖 9-19

　　肉眼觀察耳朵的正確位置是另一個非常有用的技巧。由於你現在知道從眼睛到下巴，從眼外角到耳朵後面的距離是相等的，所以你應該能看到一個等腰直角三角形（等腰三角形）把這三個點連接起來，就像圖9-12中展示的那樣。為了把耳朵放在正確的位置，這個方法很簡單。我們可以在模特兒的臉上看到這個等腰三角形。請看圖9-20。

　　現在用照片或人物的側面像來練習觀察比例關係，並用肉眼觀察等腰三角形，請參照圖9-12。這個技巧能讓你在畫側面畫時，解決很多問題以及避免很多錯誤。

圖 9-20

　　我們還要在側面參照物上進行兩個測量。首先，把你的鉛筆橫放在耳朵下面，像圖9-21展示的那樣，把鉛筆往前伸。鉛

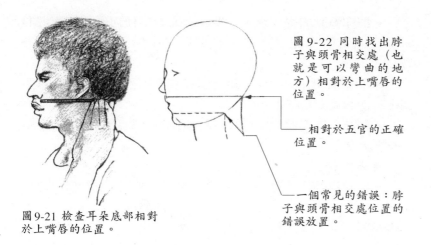

圖9-22 同時找出脖子與頭骨相交處（也就是可以彎曲的地方）相對於上嘴唇的位置。

相對於五官的正確位置。

一個常見的錯誤：脖子與頭骨相交處位置的錯誤放置。

圖9-21 檢查耳朵底部相對於上嘴唇的位置。

筆將會伸到你的嘴巴和鼻子之間的地方。這是你的耳朵底部的位置。在參照物上畫一個記號。

然後把你的鉛筆橫放在耳朵下面，這一次把鉛筆向後伸。鉛筆將會伸到你的頭骨和脖子相連接的地方——一個可以活動彎曲的地方，如圖9-22所示。在參照物上標出這個點。這個點比你想像的要高一些。在象徵畫法中，脖子通常被放在頭部那個圓圈的下面，而這個點就變得與下巴在同樣的水平位置。這會讓你的畫產生問題：脖子會變得太窄。請確保你自己正確地感知到模特兒的頭骨後面脖子開始的位置。

現在你需要練習一下對這些位置的感知。看一看周圍的人。試著感知臉孔，觀察相互關係和每個人臉上獨特的形狀。

你現在已經準備好要畫側面像了。你要使用至今為止學到的所有技巧：

● 把注意力集中在複雜的邊線和陰形上，直到你能感覺到自己的意識轉換至另一種狀態，這時你的右腦處於主導位置，而左腦安靜下來。記住，完成這個過程需要一段不受打擾的時間。

● 評估所有角度與繪圖紙上垂直和水平邊線的關係。

● 把你看到的畫下來，不要試圖去認出任何形狀，或把形狀加上語言的標記（你已經在倒反畫中學到爲什麼要這麼做）。

● 不要依賴你小時侯畫畫時儲存在大腦裡的舊符號，只要把你眼前的東西畫下來。

● 估計一下形狀大小關係——這個形狀與那個形狀相比應該有多大？

最後：

● 按照事物的眞實情況來感知其比例關係，不要因爲自己預想有些部分應該更重要一些，而改變或修改視覺資訊。它們都很重要，而且每一個部分在與其他部分相比時，都必須具備完整的比例。大腦傾向於改變接收到的資訊，並且不「告訴」你它的所作所爲，因此你必須克服這種傾向。你的觀察工具——鉛筆，將幫助你「得到」眞實的比例關係。

如果你覺得現在有必要回顧一下之前學到的那些技巧，那麼請翻到前面的那些章節更新記憶。實際上，回顧先前的那些練習將幫助你鞏固自己學到的新技巧。溫習純輪廓畫對於幫助你進入右腦，平息左腦的抱怨非常有效。

一個熱身練習

如果你的 L 模式在你開始畫畫以後依然活躍（這種情況偶爾會發生），最好的治療方式就是進行一小段時間的純輪廓畫，畫任何複雜的東西——一張皺巴巴的紙。純輪廓畫似乎能強制轉換至 R 模式，因此在畫任何主題時，是一種非常好的熱身練習。

爲了向自己更清楚地說明人像畫中邊線、空間和相互關係的關聯，我建議你複製（畫一幅）沙金（John Singer Sargent）那幅一八八三年畫的美麗側面像「皮埃爾·高特爾夫人」（Mme. Pierre Gautreau，圖9-23）。你可能需要把它倒過來畫。

在過去四十年，多數美術老師都不鼓勵透過複製名畫來輔助繪畫的學習。隨著現代藝術的出現，許多藝術院校拒絕使用傳統的教育方法，因此複製大師的作品顯得很過時。現在，複製各種畫作又重新開始流行，並作爲一種訓練藝術眼光非常有效的方法。

我認爲複製偉大的作品對初學者來說，大有益處。在複製

時，人們被強迫放慢速度，並眞正去觀察藝術家看到的事物。我可以打包票，如果你仔細複製任何大師級的作品，那幅圖像將永遠印在你的腦海裡。因此，由於被複製的作品將成爲大腦裡永遠的記憶，我建議你只複製那些重要的藝術大師作品。我們非常幸運，現在到處都是名作的複製品，而且還不太貴。

請在開始之前，閱讀所有的說明，這些說明告訴你如何複製沙金的「皮埃爾・高特爾夫人」，這幅畫也被稱作「Ｘ夫人」。

你將需要：

- 繪圖紙。
- ２Ｂ寫字鉛筆和４Ｂ素描鉛筆及橡皮擦。
- 塑膠顯像板。
- 一小時不受打擾的時間。

你需要完成：

以下的說明既適用於正放的沙金人像畫，也適用於顚倒著放的畫。

1. 與往常一樣，在開始時，你要先畫一個框架。把一個觀景器放在繪圖紙的中央，用你的鉛筆在紙上畫出觀景器周邊的邊線。然後，在紙上輕輕地畫上十字瞄準線。

2. 你要使用觀察畫中邊線、空間和相互關係的新技巧。由於原作是一幅線條畫，在這個練習裡你不需要考慮光和影。

3. 把你的塑膠顯像板直接放在沙金的畫上，注意十字瞄準線在人像畫中的位置。你會立刻明白，這對你選擇基本單位和開始進行複製非常有幫助。你可以直接在原作上檢查各部分的比例關係，並把這些部分轉移到你的複製品上。

向自己提出下面一系列的問題（注意，我是爲了做文字的說明，才迫不得已對這些五官進行命名，但是在你畫的時候，試著撇開這些詞彙）。看著沙金的作品，並像圖9-24那樣使用

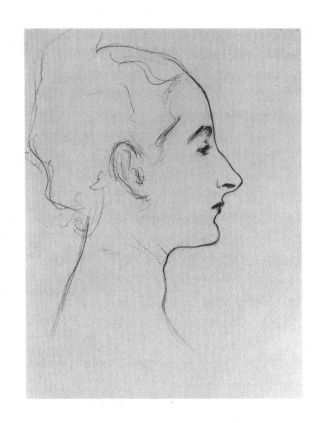

圖9-23 沙金，「皮
埃爾‧高特爾夫人」

圖9-24

十字瞄準線。問自己下列問題：

1. 額頭與頭髮相交的那一點在哪裡？

2. 鼻子曲線最凸出的點在哪裡？額頭形成的角度是怎樣？

3. 在這兩點之間的陰形是怎樣？

4. 如果你在鼻子和下巴最凸出的兩點之間畫一條直線，這條線與垂直（或水平）線形成的角度是怎樣？

5. 由這條線形成的陰形是怎樣？

6. 相對於十字瞄準線，脖子前面的那條曲線應該在哪裡？

7. 下巴和脖子之間的陰形是怎樣？

8，9，和10、檢查耳朵後面的位置，後腦脖子開始的位置和脖子傾斜的角度。

按照這個規則繼續下去，把這幅畫像兒童智力拼圖那樣拼出來：耳朵在哪裡？耳朵與你剛畫的側面相比有多大？脖子後面形成的角度是怎樣？脖子後面和頭髮形成的陰形是怎樣？諸如此類。只管把你看到的畫下來，其他什麼也別管。你是否注意到，眼睛與鼻子相比是多麼小，嘴巴與眼睛相比差不多大。當你透過觀察，找到真正的比例關係時，將會非常驚訝，我對此非常肯定。實際上，如果你用手觸摸沙金作品中的五官，會發現主要面部特徵在整個形狀中所占的比例很小。初學繪畫的學生對此經常是十分驚訝。

現在，來真的：畫一幅人物側面像

現在你已經準備好畫人物側面圖了。你將會看到面部輪廓的驚人複雜性，看到你的作品從一條由自己獨創的線條，慢慢變成一個人像，看到自己把學到的技巧整合到繪畫的過程中。你會用藝術家觀看的方法觀察事物的本來面目，而不只是看到事物那蒼白的、被分類、分析、記住的、象徵性的外殼。清楚地看到你眼前的事物，你的畫作將能讓我們更了解你。

如果我是親自示範側面人像的繪畫過程，我就不會說出每個部分的名稱。我會用手指著各式各樣的形狀，而且會把五官歸諸於「這個形狀、這個輪廓、這個角度和這個形狀的曲線」等等。不幸的是，為了在寫作中表現得更清楚，我必須說出這些部分的名稱。當我把這個過程寫成文字的說明時，恐怕會顯得有些繁瑣。事實上，你的繪畫過程會像一場沈默而又奇特的舞蹈，或是一次令人興奮的探索過程，每一次新的感知都將神奇地與上一次和下一次聯結起來。

在你開始之前，帶著這些想法閱讀完所有的說明，然後試著一口氣把畫畫完。

你將需要：

1. 最重要的是，你需要一個模特兒——任何一個可以擺姿

人有許多幻想，阻止他們為了自己身為人類和個人的最高利益而行動。在處理目前生活問題時，我們必須首先能看到我們生活的真相。

—— 沙克（Jonas Salk），《真相的剖析》（*The Anatomy of Reality*）

勢讓你畫側面像的人。找一個合適的模特兒並不容易。很多人都不喜歡坐著不動一段時間。一個解決的辦法是畫正在看電視的人。另一個辦法是找到一個正在睡覺的人，最好是坐在一張椅子上睡覺，儘管這似乎不太常發生。

2. 透明塑膠顯像板和記號筆。

3. 兩到三張繪圖紙，把整疊紙墊在繪畫板上。

4. 素描鉛筆和橡皮擦。

5. 兩張椅子，一張給你坐，另一張可以讓你的繪畫板斜靠著。請參照圖9-25來做畫前的準備。我得提醒你，如果還有一張小桌子或板凳，甚至另一張椅子，都會很有幫助，你可以把鉛筆、橡皮擦或其他工具放在上面。

6. 一小時或更多不受打擾的時間。

你需要完成：

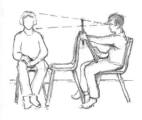

圖 9-25

1. 像往常一樣，開始時先畫一個框架。你可以把顯像板的周邊邊線作為模板。

2. 輕輕地把繪圖紙上色。如果你要畫光線，只要用橡皮擦擦一擦；如果你要畫陰影，只要在那個區域再加一些石墨粉就可以了。我會在下一章講解第四種技巧，感知光線和陰影的完整說明。其實你對「打陰影」已經有一些經驗了，而且我發現自己的學生非常喜歡在這個練習中加上一些光線和陰影。你也許還是喜歡在沒上色的紙上畫一幅線條畫，就像沙金畫的那幅美麗的側面像「皮埃爾‧高特爾夫人」一樣。不論你有沒有在紙上上色，都必須加上十字瞄準線。

圖 9-26

3. 讓你的模特兒擺好姿勢。這個模特兒既可以面向左邊也可以面向右邊，但在你的第一幅側面畫中，我建議，如果你是右手使用者就讓模特兒面向你的左邊，如果你是左撇子就讓模特兒面向你的右邊。這樣安排以後，你的手就不會在畫頭骨、頭髮、脖子和肩膀時遮住臉上的五官了。

4. 坐在離模特兒越近的地方越好。二到四呎最理想，即使

在中間放一把椅子支撐你的繪畫板，也可以保持這個距離。檢查一下圖9-25中的設置。

5. 接下來，用你的塑膠顯像板對你的畫進行構圖。閉上一隻眼睛，把夾著觀景器的顯像板舉起來；把它前後移動，直到你模特兒的頭部在框架中一個你很滿意的位置，也就是說，不要把畫面擠到任何一個角落裡，而且給脖子和肩膀留下足夠的空間來「支撐」頭部。你一定不願意見到的構圖是那種模特兒的下巴靠在框架底部的構圖。

6. 在你選定自己的構圖後，盡量把塑膠顯像板舉穩。接下來你要選擇一個基本單位——一個引導你繪畫時找出合適大小和形狀的部分。我通常會使用模特兒眼睛到下巴尖的距離作為基本單位。但你可能會喜歡用另外一個基本單位——也許是鼻子的長度或者鼻子底部到下巴底部的距離（圖9-27）。

圖9-27

7. 當你選擇好基本單位後，直接在你的塑膠顯像板上用記號筆標出這個單位。然後，按照你在以往練習中學到的步驟，把這個基本單位轉移到你的繪圖紙上。你可能需要回顧圖8-11和8-12。同時，你也許還會想標記出頭髮的最頂點和後腦與眼睛的水平線交界的那個點。你可以把這些記號轉移到你的紙上，作為畫畫的草稿（圖9-28）。

8. 這時，你就可以開始畫了，並且要對自己最後能夠畫出精心的構圖充滿自信。

我要再提醒你一次，儘管現在這個過程顯得很繁瑣，但以後它很快就會變成一種自然的舉動，到時你還沒察覺，就已經自己開始畫了。讓你的大腦輕鬆地跨過眾多複雜的步驟，完全不去想按部就班的做法：就好像在雙向的馬路上迴轉；敲開雞蛋並區分出蛋黃和蛋清；在沒有紅綠燈的街道上步行越過繁忙的馬路；在公共電話亭裡使用ＩＣ卡打電話一樣。想一想如果把以上的各個技巧用語言描繪出來，那要分多少個步驟加以說明？

很快的，隨著練習次數的增多，開始繪畫的步驟變得能夠自動完成，使你能把注意力更加集中在模特兒身上，以及完成

圖9-28

圖 9-29

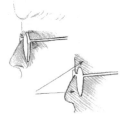

圖 9-30 使用陰形來畫眼鏡。

畫面構圖。你幾乎察覺不到自己選了一個基本單位，衡量它的尺寸，並把它放在畫中。我記得曾經發生過一件事，我的其中一個學生忽然意識到自己「就這麼開始畫」了。她驚呼道：「我學會了！」同樣的事情也會發生在你的身上──很快，在多練習幾次以後。

9. 盯著面部輪廓前面的陰形，並把這個陰形畫出來。參照垂直線，檢查鼻子上的角度。最好把你的鉛筆豎起來檢查這個形狀，用你其中一個觀景器也可以。記住，陰形的周邊邊線也就是框架的周邊邊線，但是為了更容易觀察陰形，你也可以畫一條新的、更接近的邊線。請看圖 9-29，當你把鉛筆放在平面上，一頭對著鼻子尖，一頭對著下巴最凸出的曲線，就可以檢查所形成的角度了。

10. 你可以選擇把頭部周圍的陰形用橡皮擦擦乾淨。這將幫助你把頭部以一個整體來觀察，使頭部從背景中區分開來。另外，你也可以選擇加深頭部周圍陰形的顏色，或者不管頭部周圍的顏色，只在頭部區域內創作。看看這一章結尾示範的那些例子，這只是一些美學的選擇。

11. 如果你的模特兒戴眼鏡，畫出眼鏡框邊線周圍的陰形（記住要閉上一隻眼睛來看你的模特兒的平面圖像）。請參照圖 9-30。

12. 參照鼻梁上最凹進去的曲線，找到眼睛的相對位置。參照水平線，檢查眼瞼的角度。

13. 把鼻孔的形狀作為陰形（圖 9-31）。

14. 檢查嘴巴的中心線形成的角度。只有中心線才是嘴巴真正的邊線──上嘴唇和下嘴唇的輪廓只有顏色的變化。一般

圖 9-31 尋找鼻孔下方空間的形狀。這個形狀在每個模特兒身上都不一樣，而且應該分別在每個人身上進行觀測。

來說，最好輕輕地畫出這個有顏色變化的邊界，尤其在畫男性人像畫時。注意，在側面像中，嘴巴的中心線——那條真正的邊線所形成的角度，與水平線相比一般應該是向下。不要猶豫，把你看到的畫下來。請看圖9-32。

圖9-32

15. 使用你的鉛筆來測量（圖9-33），你還可以檢查耳朵（只要你看得見）的位置。為了把耳朵放在畫面中正確的位置，回想一下我們的公式：眼睛到下巴的距離與眼外角到耳朵背面的距離相等。同時，你得記住這個測量結果還建立了一個等腰三角形，你可以用肉眼在模特兒身上觀察到。請看圖9-34。

16. 檢查耳朵的長度和寬度。耳朵總是比你想像的要大一些。把這個尺寸與側面像中的其他臉部特徵進行比較。

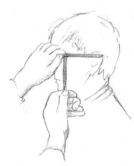

17. 檢查頭部最頂端曲線的高度，如果你的模特兒剛好把頭髮剃掉了，或只有很薄的一層頭髮，那就是頭髮或頭骨的最頂端。請看圖9-35。

18. 在畫頭部的背面時，請按照以下順序觀察：

● 閉上一隻眼睛，伸出你的手臂，把你的鉛筆完全垂直地豎著，固定你的手肘，並觀測眼睛到下巴的距離。

圖9-33

● 然後，握住剛才的測量結果，把鉛筆橫著水平放置，檢查眼睛到後腦的距離。這個距離應該也是比一個單位（到耳朵背面）多一點——也許是1：1.5，或者如果頭髮夠厚的話，甚至是1：2。記住這個比率。

● 然後，把這個比率轉畫到你的畫中。使用鉛筆在畫中重新測量一遍眼睛到下巴的距離。用大拇指按住剛才測量的結果，把你的鉛筆水平放置，測量眼外角到耳朵背面的距離，然後是到頭部（或頭髮）背面的距離。做一個記號。也許你不相信自己的觀察結果。如果你觀察得夠仔細，這些測量結果應該是正確的，你的任務是相信眼睛告訴你的事實。學會信任自己的感知是把畫畫好的關鍵。我相信你能夠把感知的重要性運用到生活中的其他領域中。

圖9-34

19. 在畫模特兒的頭髮時，你最不應該做的就是畫頭髮。學生們經常問我：「要如何畫頭髮？」我認為這個問題其實是在說：「教我一個畫頭髮的簡單快速方法，讓我能夠在短時間內把頭髮畫得很漂亮。」但是這個問題的答案是：「仔細地觀察模特兒（那獨特）的頭髮，並且把你看到的畫下來。」如果模特兒的頭髮是一團亂糟糟的髮捲，這位學生很可能會回答：「你不是認真的吧！把所有的一切都畫下來？」

其實真的沒有必要把每根頭髮和每個髮捲畫出來。你的觀賞者希望看到的是你表達出的頭髮特徵，特別是離臉最近的那些頭髮。找出頭髮中較黑的區域，把這些區域看成是陰形。找出頭髮運動的主要方向，每束頭髮或波浪拐彎的準確位置。右腦最喜歡複雜的事物，並會完全沈浸在對頭髮的感知中，而且在人像畫中，對這部分感知的紀錄可以營造出強烈的效果，例

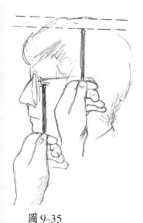

圖 9-35

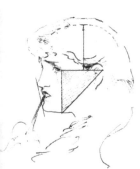

圖 9-37 注意耳朵的位置。這裡耳朵的位置與我們對於耳朵在側面像中位置的記憶一致：眼睛水平線到下巴的距離與眼角到耳背的距離相等。

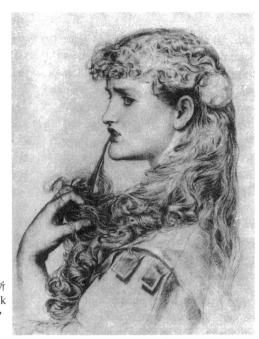

圖 9-36 桑迪斯（Anthony Frederick Augustus Sandys），「驕傲的梅西」

如人像畫「驕傲的梅西」（Proud Maisie，圖9-36）中一樣。需要避免的是那些象徵頭髮的記號，它們過於簡單又缺乏層次感，像一層淺淺的薄膜貼在頭骨上。在畫面具備足夠資訊的條件下，觀賞者會推測頭髮大致的紋理和質地，實際上，他們非常喜歡這樣做。請看這一章結尾部分的那些示範作品。

　　畫頭髮實際上主要是畫淡陰影的過程。在下一章裡，我們將深入地討論對光和影的感知。現在，我會制定一些簡單的步驟。在你畫模特兒的頭髮時，用眼睛斜斜地盯著頭髮區域，尋找那些模糊的細節，看看大片的明亮區在哪裡，大片的陰影區在哪裡。特別需要注意頭髮的特徵。模特兒的頭髮是捲曲而濃密的嗎？流暢有光澤的嗎？自然捲嗎？還是又短又硬？注意頭髮整體的形狀，確定自己畫在紙上的形狀與真實情況完全吻合。開始時先在頭髮與臉交界的地方畫出頭髮的細節，把淡陰影區域的形狀和角度，以及頭髮中各個部分的曲線轉錄到畫中。

　　20. 最後，為了使側面像的畫面更完整，畫出脖子和肩膀，好為頭部提供必要的支撐。到底必須畫多少衣服的細節是另外一個美學的選擇，並沒有什麼嚴格的規定。我們主要的目的是為畫中的人像提供足夠的細節，而且是合適的細節，也就是說，畫面中關於衣服的細節能夠凸顯頭部的形象，而不會搶了人像的風頭。請看圖9-36中的例子。

一些有用的小竅門

圖9-38

　　眼睛：你可能已經注意到，眼瞼也有厚度。眼球在眼瞼的後面（圖9-38）。在畫瞳孔時（也就是眼睛裡有顏色的部分），不要畫這個部分，而是畫出眼白的形狀（圖9-39）。眼白可以被看成是陰形，與瞳孔共享邊線。透過把眼白部分的形狀（陰形）畫出來，你就可以得到正確的瞳孔形狀，因為這時你繞過了自己記憶中瞳孔的符號。注意，這種繞行技巧對所有「難畫」的東西都有效。這個技巧實際上就是改為畫下一個相連的形

圖9-39

狀。你應該看到，眼睛上面的眼睫毛先是向下生長，然後（有時）向上翹。你應該看到，整個眼睛的形狀從側面的前端向下傾斜，形成一個角度（圖9-38）。這是由於眼球被放在周圍都是骨頭的結構中間。觀察模特兒眼睛中的這個角度，它是一個非常重要的細節。

圖9-40

脖子：為了更能感知下巴以下的輪廓和脖子的輪廓，觀察脖子前面的陰形（圖9-40）。觀察脖子前面的弧線與垂直線形成的角度。一定要檢查一下脖子後面與頭骨相交的那個點。它一般應該在鼻子或嘴巴的高度上（圖9-22）。

衣領：不要畫衣領。衣領也是一個非常根深柢固的符號。在畫衣領的頂端時，改為畫脖子上的陰形。用陰形來畫衣領的線條、衣服的開口以及脖子以下背部的輪廓，如圖9-40，9-41所示。（這個繞行技巧一定管用，因為衣領周圍的空間沒有名稱，也無法用已有的符號代替，所以不會干擾到感知。）

圖9-41

在你完成以後：

恭喜你畫出了平生第一幅真正側面人像畫。我相信，你現在應該在使用感知技巧時有一些自信了。別忘了反覆觀察你看到的角度的比例關係。電視為我們進行觀測提供了很多很好的模特兒，畢竟，電視螢幕也可以被看成是一個「顯像板」。就算你無法把電視中動來動去的模特兒畫下來，你還是可以練習目測邊線、空間、角度和比例關係。很快地，對這些元素的感知會成為一種自動行為，你就可以對事物進行真正意義上的觀察了。

側面像的展示

研究下一頁中的畫作。請注意那些畫作中各式各樣的風格。用你的鉛筆測量畫中的比例關係。

在下一章裡，你將會學習繪畫的第四種技巧，對光和影的感知。主要的練習是一幅具備完整的色調和體積的自畫像，它

將把我們帶回到「學前」自畫像，並進行比較。你的「學後」
自畫像既可以是「四分之三」的側面像，也可以是「正面」
像。我在教授光和影之前，會對三種角度的人像下定義。

雨種繪畫風格的另一個例子。伯美斯
樂老師和我坐在另一位教師甘迺迪的
兩旁，我們使用相同的工具和材料，
相同的模特兒，相同的光線。

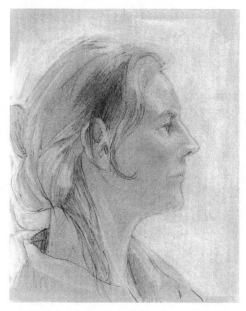

作者的示範畫

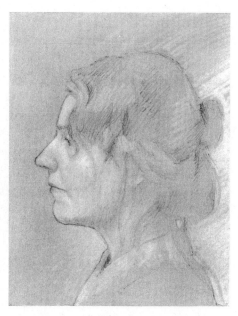

伯美斯樂老師的示範畫

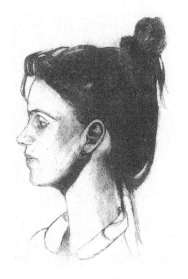

學生畫的「喬伊的頭像」

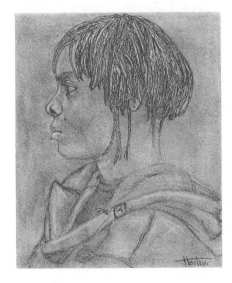

學生的作品

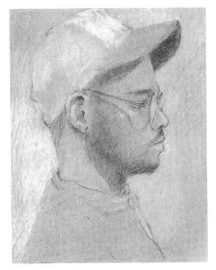

作者的示範畫

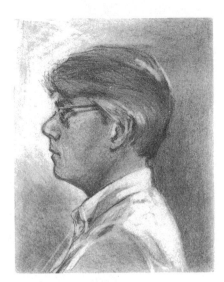

芙敏的示範畫「科特的頭像」

第十章 光線與陰影的邏輯

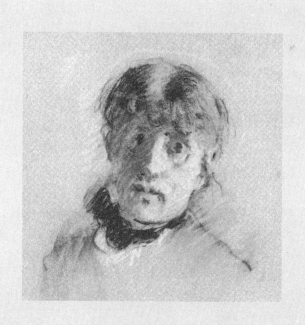

強光
端部陰影
反射光
投影

圖 10-1 學生阿諾德
(Elizabeth Arnold)
的畫作。

光線邏輯：光線落
在物體上，而形成四種
光和影：

1. 強光：最亮的
光，位於光源直接照射
在物體上的地方。

2. 投影：最暗的陰
影，由物體阻擋住光源
的光線而產生。

3. 反射光：一種較
暗淡的光線，照在物體
周圍表面的光線反射到
物體上去。

4. 端部陰影：位於
圓形物體端部的陰影，
在強光和反射光之間。
一開始比較難看見端部
陰影和反射光，但它們
是「聚集」物體並使其
在紙面上產生 3D 幻象的
關鍵因素。

現在你對繪畫的前三種感知技巧──邊線、空間和相互關係，有了一些經驗，你應該已經準備好把這三種技巧與第四種技巧，對光和影的感知，融合在一起。在經歷了一段時間的大腦伸展，以及對相互關係努力地觀測後，你將會發現畫光和影是件非常快樂的事。這項技巧也是美術學生最渴望的一項技巧，它能夠透過一種被學生們稱為「打陰影」的技巧，幫助他們畫出立體的事物。其實這種「打陰影」的技巧在美學上的術語是「光線邏輯」（light logic）。

這個術語的意思就和字面上一樣：光線落在物體形狀上，以合乎邏輯的方式創造出光和影。看一看佛謝利（Henry Fuseli）的自畫像（圖 10-2）。很明顯的，畫面應該有一個光源，也許是一盞燈，光線落在離光源最近的那邊臉上（畫面的左邊）。按照邏輯，在光線被擋住的地方就形成了陰影，例如鼻子後面。我們每天都不時會感知到這個 R 模式的視覺資訊，因為它可以使我們看到周圍物體的立體形狀。但是，與其他 R 模式的處理過程一樣，對光和影的觀察一直停留在下意識中；我們在使用感知能力時，並不「知道」自己看到了什麼。

如果我們想學會繪畫，就必須學習如何有意識地觀察光和影，並把它們本身存在的邏輯關係畫出來。這對大多數學生來說是一個新的學習過程，就像當初學習觀察複雜的邊線、陰形以及角度關係和比例關係一樣。

觀察明度

光線邏輯同時還要求你學習觀察明暗色調的差別。這些色調的差別我們稱為「明度」（value）。蒼白、明亮的色調有很「高」的明度，而暗色調有很「低」的明度。一個完整的明度刻度尺從純白一直到純黑，在兩個極端的刻度之間是上千種細微的層次差別。在第 245 頁後面的彩色頁中，圖 11-4 向大家展示了一個簡化的明度刻度尺，其中從白到黑有十二個由淺入深的層次。

圖 10-2 佛謝利 （Henry Fuseli）, 「藝術家的頭像」（Portrait of the Artist）

在福瑟利的自畫像中找出四種邏輯光線。

1. 高光：額頭、臉頰等。

2. 投影：鼻子、嘴唇和手的投影。

3. 反射光：一邊鼻梁上和一邊臉頰上。

4. 端部陰影：鼻子的頂端、臉頰的頂端、鬢角。

鉛筆素描中最亮的部分是紙的白色（請看佛謝利額頭、臉頰和鼻子上的白色部分）；最暗的顏色由鉛筆線條聚集而成，而且以石墨所畫出的最深顏色（請看佛謝利的鼻子和手掌所造成的黑暗陰影）。佛謝利以各種方法，例如立體陰影法、交叉排線法，以及把各種方法組合起來等，來表現最亮到最暗之間的不同色調。實際上他把橡皮擦當作一種繪畫工具，許多白色的形狀就是用橡皮擦擦出來的（請看佛謝利額頭上最亮的部分）。

在這一章，我將告訴你如何觀察和畫出有形狀的光和影，以及如何透過對明度關係的感知，來達到畫中的「深度」或立體效果。就像我在導論中提到的，這些技巧將直接引發我們對

色彩和油畫的好奇心。

在開始之前，記住下面這些要點：對邊線（線條）的感知引發對形狀的感知（陰形和陽形），以及畫出（觀察）正確的比例和透視關係。這些技巧又引發對明度（光線邏輯）的感知，接著明度再引導至色彩感知，最後引向油畫。

R模式在陰影感知中的作用

L模式明顯地對陰形和顛倒的資訊不感興趣，同樣的，它似乎也忽視了光和影。其實，L模式沒有意識到，R模式的感知對命名和分類也有輔助作用。

因此你必須學會如何用意識地觀察光和影。為了讓你更清楚地了解其實我們並沒有客觀地觀察光和影，而是主觀地理解它們，請你把這本書倒過來，然後看著圖10-3，庫爾貝

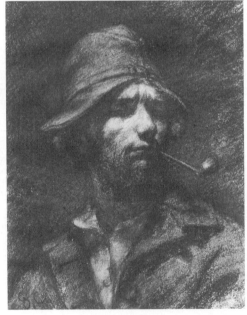

圖10-3 庫爾貝，「自畫像」

（Gustave Courbet）的自畫像。當你把畫倒過來，它看起來就完全不一樣了——只留下一些陰暗和光亮區域的圖案。

現在，把書倒回來。你會發現光和影的圖案似乎變了個樣，或者說，消失在頭部的立體形狀中。這正是繪畫的眾多謎團中的另一個謎團：如果你按照自己的感知把陰暗和光亮區域的形狀畫下來，那麼欣賞你的畫的人根本就注意不到這些形狀。而且，這些人還會好奇你怎麼讓你的畫看起來如此「真實」的，也就是說，顯得如此立體。

這些特殊的感知與其他所有繪畫的技巧一樣，一旦你把自己的認知轉換到藝術家觀看的模式，就能輕而易舉地獲得這些技巧。對大腦的研究結果表明，右腦除了能夠精確地感知到陰影的形狀，還能從這些陰影圖案中得出某種含意。接著，得出的含意被傳達到大腦的語言系統，並對其進行命名。

R模式究竟是怎樣靈機一動，了解到由光亮和陰暗區域組成圖案的真正含意呢？其實，R模式能夠透過對不完整資訊的推斷，想像出整個圖案的含意。右腦似乎不會被缺失的資訊唬住，而且就算資訊不完整，它還是會非常愉快地努力感知圖像的整體。

例如，請試著看一看圖10-4中那些圖案。在每一張畫中，你可能會注意到自己先看到其中的黑白圖案，然後才將它們當成一個整體來感知，最後再為它們命名。

如果向右腦受損的病人展示類似圖10-4中複雜而又斷斷續

圖10-4

沙金，「X夫人的草圖」

續的陰影圖案時，他們往往無法辨認那些圖案。他們只能看到不規則的光亮和陰影形狀。試著把這本書倒過來，你就可以大約看到那些病人看到的圖案了──無法辨認和命名的形狀。你在畫畫時要完成的任務，就是像這樣觀察陰影的形狀，儘管離你一個手臂遠的圖像並沒有被顛倒過來，而且你完全清楚那些形狀的整體含意。

這個「藝術家的小把戲」非常有趣。我相信你一定會非常喜歡我們接下來的一些練習，屆時你將把所有基本技巧綜合起來，包括邊線、空間、相互關係、光和影，以及把你對整體，即「事物實質」的獨特感覺表達出來。在這一章，我們將完成人像畫三個基本角度中剩下的兩個。

人像畫的三個基本角度

在傳統的人像畫中，藝術家通常讓他們的模特兒（如果是

沙金，「歐列皮奧‧法司寇」

羅塞提（Dante Gabriel Rossetti），「簡‧波頓，後來的莫理斯夫人，以及吉妮維爾皇后」

自畫像，則是他們自己）擺出以下三種姿勢的一種：

● 正面：模特兒直接面對藝術家，藝術家可以完全看到模特兒的兩邊臉。

● 側面：你在上一個練習畫的那個角度。模特兒面向藝術家的左側或右側，藝術家只能看到模特兒的半邊臉。

● 四分之三側面：模特兒面向藝術家左側或右側45度角左右的位置，藝術家可以看到模特兒整個臉的四分之三，也就是側面加上剩下半邊臉的一半。

請注意，正面和側面的姿勢基本上不會有什麼變化，四分之三側面卻可以有很多變化，有時候擺出的姿勢幾乎只剩下側面，有時候幾乎是整張臉，但這些姿勢都稱為「四分之三側面」。

熱身練習：複製庫爾貝的自畫像

想像一下，你有幸遇見十九世紀的法國藝術家庫爾貝，而且他同意戴上那頂讓他看起來洋洋得意的帽子，抽著他的煙斗，坐著讓人幫他畫像。這位藝術家沈浸在一種較為嚴肅的情境中，非常安靜，而且似乎在思考什麼。請看198頁圖10-3。

接著再想像一下，你把一盞聚光燈放在庫爾貝的正前方，光線照亮了他的上半邊臉，卻使他的眼睛、大部分臉和脖子陷在很深的陰影裡。花一點時間，注意看光和影如何根據光源的方向按照邏輯順序排列。然後把書顛倒過來，把陰影當作圖案形狀來看。背面的牆非常暗，勾勒出你的模特兒的輪廓。

你將需要：

1. 4B素描鉛筆。
2. 橡皮擦。
3. 透明塑膠顯像板。

4. 一疊繪圖紙，大約三到四張。

5. 石墨棒和一些餐巾紙。

你需要完成：

請在開始之前閱讀完所有說明。

1. 像先前做過的那樣，用其中一個觀景器的周邊邊線，在你的繪圖紙上描出框架的邊線。這個框架的寬度和高度與複製品有相同的比例關係。

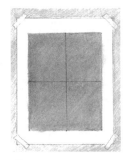

圖 10-5

2. 用石墨棒把你的繪圖紙上色，使其底色爲中等暗度的銀灰色——大約與庫爾貝背後那面牆的色調一樣。像圖 10-5 那樣，輕輕地畫上十字瞄準線。你可能更想把畫倒著畫。

3. 把你的顯像板放在書中庫爾貝畫像的複製品上。塑膠顯像板上的十字瞄準線會立刻告訴你該把畫中重要的點放在哪裡。我建議你至少倒著畫出光和影的草圖（圖 10-6）。

4. 選出一個基本單位，既可以是帽沿中間到上嘴唇尖的光亮區域，也可以是煙斗管，你也可以任意選擇其他的基本單位。記住，庫爾貝畫像中的每一個部分與其他部分都存在一種相互（比例）關係。正是因爲這樣，你可以任選一個基本單位，結束時都會得到正確的相互（比例）關係。然後，把你的基本單位轉移到繪圖紙上，這個步驟的具體操作可以按照圖 8-11 和 8-12 來做。

圖 10-6

注意：下面我提供的步驟程序只是一個參考建議。你可以按照自己的意願使用完全不同的步驟。同時還需注意的是，我是爲了教學目的才對畫中的各個部分來命名。在你觀察光和影的形狀時，盡量不要在腦海中出現詞彙。我知道這樣做並不容易，但是隨著你對繪畫的狀態越來越熟練，不用語言來思考將成爲你的第二天性。

5. 用橡皮擦來「畫畫」。把你的橡皮擦的一端削成楔子的形狀，如圖 10-7 所示，這樣你的橡皮擦就成了一個繪畫工具。

首先，把臉、帽子和襯衫胸部上的主要光亮區域擦出來，

檢查一下那些形狀和你的基本單位之間的相對大小和比例。你可以把這些光亮區域看成是與陰暗形狀共享邊線的陰形。透過正確的觀察和擦出光亮區域，你就能「自動」獲得畫中的所有陰暗形狀。

6. 接下來，仔細地擦出帽子、脖子的一邊和大衣上最亮的部分。紙上的背景色應該成為帽子和大衣上中等明度區域的色調（圖10-8）。

7. 使用你的4 B素描鉛筆，加深頭部周邊、帽沿下面的投影、眉毛、鼻子和下嘴唇下面的陰影、鬍子和鬍子的投影，以及襯衫和大衣領口下面的陰影等區域的顏色。仔細觀察這些陰影的形狀。你要保持色調的平緩過渡，既可以使用交叉線畫出陰影，也可以採取連續畫線的做法，或者兩種方法都採用。問一問你自己：陰暗區域中最暗的部分在哪裡？光亮區域中最亮的部分在哪裡？

同時你會注意到，陰影區域反映出的資訊幾乎大同小異，基本上只有一些均勻的色調變化。然而，當你把這本書倒回來正擺時，臉龐和五官就從這些陰影中浮現出來了。這些感知其實來自於你的大腦，大腦會對不完整的資訊加以想像和推測。在畫這幅畫時，最難做到的就是拒絕大腦的誘惑，能夠不去把太多的資訊堆到畫上！讓這些陰影保持它們的本來狀態，並相信那些觀賞者有能力推測出畫中人物的五官、表情、眼睛、鬍子，以及其他所有形狀所代表的意義吧（圖10-9）。

8. 當你完成以上的步驟後，你的畫就基本上「定型」了。剩下的幾乎都是些修飾工作，我們稱為「整理」畫面，以求更完美。你需要知道的是，由於這幅畫的原作是用木炭完成的，而你用的是鉛筆，鉛筆很難精確地重現出木炭的粗糙筆觸。另外，儘管你是在複製庫爾貝的自畫像，但你的畫應該帶有你自己的風格。你的獨特線條特質和選擇表現的重點，都應該與庫爾貝的不同。

9. 在完成每一個步驟後，往後退幾步，把你和畫之間的距

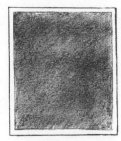

圖10-7 用橡皮擦畫畫
A. 中等灰度的石墨粉背景。
B. 修整過的橡皮擦，用來精確地擦出光線區域。然後使用4B或6B鉛筆，為陰影區域加深顏色。

圖10-8

離拉遠一點，眼睛帶點斜視，然後讓你的頭輕微地左右轉動，看看整個圖像是否已經開始浮現。努力觀察（或者用一個更準確的詞，想像）哪些地方還沒有畫出來。以這幅腦海中透過想像而浮現出來的畫面作為藍圖，不斷地增加、改變，並加強你畫中的形狀。你會發現自己的心思不時來回轉換：一會兒在自己的畫上，一會兒在想像，一會兒又回到自己的畫上。記住，簡約才是美！向觀賞者提供足夠資訊，讓正確的圖像出現在他們想像出的感知當中就可以了。千萬不要畫得太過。

圖 10-9

當你到這一步時，我希望你能夠真正地觀察、真正地畫畫、真正地感受到畫畫所帶來的快樂。未來，當你畫生活中的人物時，將會驚訝地想：為什麼自己以前從來沒有注意到人的

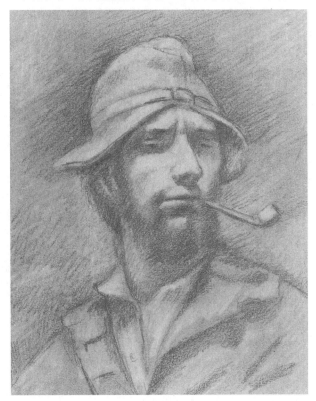

圖 10-10 伯美斯樂老師用鉛筆複製的庫爾貝「自畫像」

身體是這麼美好？而且你將會有生以來第一次注意到鼻子的形狀或者眼睛的表情（圖 10-10）。

10. 在你整理這幅畫時，試著把注意力集中到原作上。對於你遇到的任何問題，答案都在原作上。例如，你會想讓自己的畫有與原作相同的臉部表情：要達到這個目的的辦法就是，認真仔細地觀察原作中光和影的準確形狀。比方說，觀察嘴角邊陰影的準確角度（與垂直和水平線相比）。注意庫爾貝右眼下側陰影的準確曲線，以及右顴骨下側那一小塊陰影的正確形狀。試著不要用語言描述臉部表情的樣子。

11. 把自己看到的原原本本地畫下來，不要增加任何東西，也不要減少任何東西。你將發現眼白不會比眼睛周圍的陰影區域亮多少。你可能會覺得心裡癢癢的，想把眼白部分用橡皮擦擦出來，因為，畢竟你知道它們叫做「眼白」。千萬別這麼做！讓你作品的觀賞者「玩一玩大腦的遊戲」：「看看」畫面中「留白」處表現的是什麼。你的任務就是像庫爾貝做的那樣，幾乎不給提示。

你完成以後：

在畫庫爾貝的人像時，你一定會對這幅作品中的微妙和力量，以及那些陰影裡浮現的庫爾貝的個性和特徵，留下深刻印象。我相信，這個練習讓你嚐到了光／影畫的力量。當然，比這更大的滿足將來自於你畫一幅自畫像。

採取下一個步驟

我相信你已經充分意識到，我們的課程從純輪廓畫中如何觀察和畫出每一條詳細的邊線，進步到如何精確地觀察和畫陰形，再到觀察正確的比例關係，一直到準確觀察和畫出光和影的大小形狀。在完成這些課程以後，隨著你繪畫創作的繼續進行，你會發現自己使用這些基本技巧時的獨特風格。你的個人風格會演變成一種流暢、有力的筆跡（就像圖 10-11，莫莉索

圖 10-11 莫莉索，「自畫像」

圖 10-12 西勒，「貓
的幸福」（Feline
Felicity）

〔Berthe Morisot〕的自畫像），一種美麗而又柔弱精緻的繪畫風
格，或者一種濃重有力的繪畫風格。也許你的風格將變得越來
越精確，就像圖 10-12，西勒（Sheeler）的畫那樣。記住，你
總是在尋找自己觀看和繪畫的方式。然而，無論你的風格如何
演變，你都是使用邊線、空間、相互關係，以及（一般來說）
光和影，而且你會用你自己的方式表現事物的本質（完形）。

在這一課裡，要仰賴你學會的前三項技巧來學習第四項技
巧，光和影，這樣觀賞者就能準確地觀察出你留白部分的意
義。為了達成這個目的，把光和影當作陰形和陽形來觀察它們
的正確形狀，以及準確地觀察光和影的角度和比例關係，都將
很有幫助。

第四項技巧比其他技巧更能有力地引發大腦從不完整的資
訊中，想像出完整形狀的能力。你對一個形狀給予光和影的提

圖10-13 霍伯，「自畫像」。這位藝術家在為自己頭部左半邊上陰影時，完全使用均勻的色調。然而觀賞者還是能夠「看到」那半邊藏在陰影裡幾乎沒有任何提示的眼睛。

示，能讓觀賞者看出其實沒有畫出來的東西。而且觀賞者的大腦總是能夠正確地猜出來，只要你提供了準確的線索。例如，請看圖10-13，霍伯（Edward Hopper）的自畫像。

　　事實上，你能夠使自己看到實際上沒有畫出來的東西，而且你應該努力製造這種現象。學習這個「藝術家的小把戲」其實非常有意思。在你畫畫的時候，不時地斜視一下畫面，看看你是否能夠「看到」自己想要表達的形狀。而且當你「看到」它的時候，也就是說，當你達到預想的畫面時，馬上停下來！在課堂上，有無數次當我看著初學的學生畫畫時，發現自己急切地說：「停！已經行了。你已經畫出來了。千萬別畫過頭！」在藝術圈裡有一種有意思的說法，那就是每一位藝術家都需要有人拿著大錘站在身後，讓藝術家知道他的作品什麼時候已經

完成了。

用交叉線畫出淺一點的陰影

圖 10-14

在我們進入下一個練習，你的自畫像之前，我要向你展示「交叉排線法」（crosshatch）。這個術語是指：畫下一片如「地毯狀」的鉛筆痕，通常鉛筆痕帶有一定的角度並產生交叉，營造出畫作中色調和明度的變化。圖 10-14 就是一個幾乎全部用交叉排線法構成的色調畫例子。

在幾年前，我以為交叉排線法是一種天生就會的行為，根本就不用教。這種想法很明顯是錯誤的。實際上，我現在相信用交叉線來畫陰影的能力，是受過訓練藝術家的標誌。如果你瀏覽過本書中眾多畫作的複製品，你就會看到幾乎每一幅畫都帶有一些交叉陰影區域。你還會注意到，用交叉線畫陰影的方式非常多。看起來，每一位藝術家都有一種自己畫陰影的風格，就像個人的「簽名」一樣。過不了多久，你也會有自己的風格。

現在，我要向你展示這種技巧，以及幾種傳統的交叉排線畫法。你需要紙和一支削好的鉛筆。

1. 緊握你的鉛筆，並靈活運用手指，讓鉛筆尖斜著畫出一些平行的痕跡，這些痕跡統稱為一「組」（如圖 10-15 所示）。用整隻手的來回移動來畫出每一條痕跡。手腕保持固定的姿勢，每畫下一條線時，手指稍微把鉛筆往裡收一點。當你完成

圖 10-15

圖 10-16

圖 10-17

一「組」大約八到十條開口線時，把你的手掌和手腕移到一個新的位置，再畫出一組。先試著朝向自己的方向畫幾組，然後再試著朝外畫幾組，看看你比較習慣向哪個方向畫。另外，試一試改變線條的角度畫幾組。

2. 多練習幾組陰影線，直到你找到適合你的線條方向、間距和長度爲止。

3. 下一個步驟是畫出「交叉」組。在古典的交叉排線法裡，交叉組產生的角度只與原始組有輕微的不同，如圖 10-16 所示。這個輕微的角度製造出一個非常好看的波浪圖案，並使

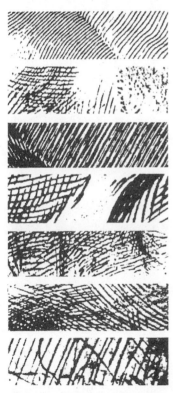

圖 10-18 數種不同風格的交叉排線法的例子

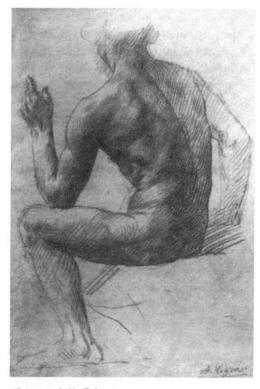

圖 10-19 勒格羅斯

圖 10-20

畫面產生微光和通透的效果。畫畫看。圖 10-17 展示了如何使用交叉排線法畫出一個立體的形狀。

4. 增加交叉的角度，能夠達到一種不同風格的交叉排線效果。在圖 10-18 裡，你可以看到各式各樣不同陰影畫法的例子：全交叉（線條交叉的角度是直角）、交叉輪廓（一般用有點彎曲的線條）和回弧線條（線條的尾部帶有輕微的、不經意的弧形），如圖 10-18 各種陰影畫法的例子中最上面的一個例子。交叉陰影的畫法無窮無盡。

5. 如果想增加色調的暗度，只要在其他陰影組上加上一組陰影線就可以了，如圖 10-19，勒格羅斯（Alphonse Legros）的人像畫中左臂的部分那樣。

6. 練習，練習，再練習。不要一邊講電話一邊亂寫亂畫，而是練習交叉排線法——可以練習透過陰影畫出幾何模形，例如球體或圓柱體（請看圖 10-20 中的例子）。對大多數人來說，交叉排線法不是一種天生的技巧，但是透過練習很快就能掌握。我向你保證，熟練地、有個性地使用一些交叉排線，能使你的作品賞心悅目。

使用描影法畫出過渡色調

過渡色調的區域並不是使用交叉排線法的不連貫線條組成的。在使用鉛筆時，力道要輕。鉛筆的運動既可以是來回重疊，也可以是橢圓形的，從較暗的區域一直運動到較亮的區域，如果有必要，還可以再回到較暗的區域。這樣就可以畫出均勻的色調了。大多數學生在畫過渡色調時，不會有太大的問題，但是為了能夠流暢地畫出緩和的色調，還是應該多練習。西勒那幅貓在椅子上睡覺的複雜光／影圖，成功地展示了這項技巧。

你很快就能集合所有學到的新技巧，所有繪畫的基本技巧：對邊線、空間、形狀、角度和比例關係、光和影，以及被畫物體整體的感知，另外還有交叉排線法和過渡色調的技巧。

運用光線邏輯畫一幅自畫像

在本書的課程裡，我們從最基本的線條畫開始，到完全的寫實畫結束。從這個練習開始，你將不斷地透過不同的主題來練習繪畫的五項感知技巧。這些基本技巧很快就會融合成一項綜括性的技能，而你會發現自己「不假思索地開始畫畫」了。你將能夠靈活地從對邊線的感知轉移到對空間的感知，然後到角度和比例關係、光和影等等。要不了多久，你就能自動使用這些技巧，而那些在一旁看著你繪畫的人根本無法發現你做到這一點的奧妙。我相信你將發現自己看事物的方式變得不同了，透過學習如何觀察事物和繪畫，生活也變得豐富多彩。

在你開始繪畫練習以前，我們需要稍微回顧一下正面像和四分之三側面像的一些比例關係。你的自畫像將在這兩者中選其一。

正面像

翻到圖10-24，然後拿著這本書、一張紙和一支鉛筆坐在鏡子前面。你要做的就是觀察，並按照練習中的每個步驟，把你頭部不同部分的相互關係畫下來。

1. 首先，在你的紙上畫一個橢圓形，以及畫分圖像的中軸。然後，觀察並測量自己眼睛的水平線。它應該在頭部一半的位置。在橢圓形裡畫一條眼睛的水平線。為了確保放置水平線位置的正確性，請多測量幾遍。

2. 現在，看著鏡中你的臉，想像一條中軸把你的臉分成兩半，而那條眼睛的水平線與中軸相交成直角。把你的頭往一邊稍微歪一點，如圖10-23所示。注意，無論你的頭向哪個方向歪，中軸和眼睛的水平線都要保持直角。（我知道，這樣才合乎邏輯，但許多初學者經常忽視這個事實，並使臉上的五官像圖10-22中那樣歪斜。）

3. 透過鏡子觀察：與一隻眼睛的寬度相比，你兩眼之間的

我認為這種精確感知的訓練是學習繪畫過程中最大的收穫。人們真的可以從繪畫中學習如何更會觀看，看得更精確，而且能夠看到事物細微的區別。我相信你一定能明白這對於一般思維技巧的重要性。我們經常把有創造性的聰明才智描述為「清楚透徹地觀看事物的能力」。

圖 10-21 梵谷。這個有趣的例子表現了傾斜五官所製造的效果。

圖 10-22

圖 10-23

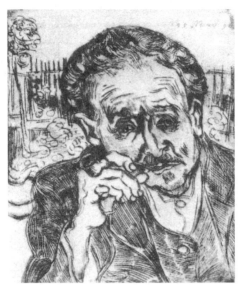

距離大概多寬？沒錯，兩眼之間的距離與一隻眼睛的寬度應該是相等的。把眼睛的水平線分成五等份，如圖 10-24 所示。標出兩隻眼睛外側角的位置。

4. 在鏡中觀察你的臉。眼睛水平線和下巴間，鼻子頂端的位置在哪裡？這是人類頭部所有器官中，位置最難確定的變數。你可以在自己的臉上想像一個顛倒的等腰三角形，兩隻眼睛的外側角是確定三角形底邊寬度的兩個點，而鼻子的頂端是三角形的頂點。這個辦法非常可靠。在橢圓形中標出你鼻子頂端的位置。請參照圖 10-24。

5. 嘴巴的中線（中間的唇線）應該在哪個水平位置？大約在鼻子和下巴之間三分之一之處。在橢圓形中標出其位置。

6. 再一次透過鏡子觀察：如果你從自己兩隻眼睛的內側角向下畫兩條直線，這兩條直線會與什麼相交？應該是鼻孔的外側。鼻子比你想像的要寬。請在橢圓形上標出來。

7. 如果從你眼睛瞳孔的正中央向下畫一條直線，這條直線會與什麼相交？應該是你的嘴角。嘴巴也比你的想像要寬。請

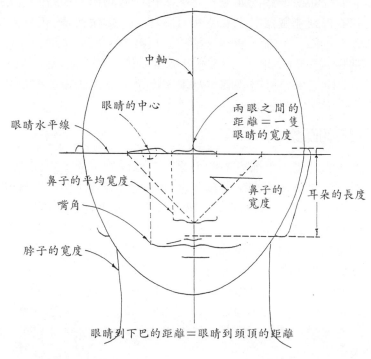

正面像

人類頭部的基本比例關係——可以用作比例關係的參考

中軸

眼睛的中心

眼睛水平線

兩眼之間的
距離＝一隻
眼睛的寬度

鼻子的平均寬度

嘴角

鼻子的
寬度

耳朵的長度

脖子的寬度

眼睛到下巴的距離＝眼睛到頭頂的距離

圖 10-24 正面像圖解。注意，這個圖解只是頭部比例關係概要性的參考，每個人頭的比例關係可能不盡相同。當然，所有的差別基本上非常細小，必須經過仔細地感知才能察覺，以畫得更加相似。

在橢圓形上標出。

8. 如果讓你的鉛筆在眼睛的水平線上向外移動，它將與什麼相交？應該是你耳朵的頂端。請在橢圓形上標出。

9. 從你耳朵的底部向內水平移動，你會到達哪個位置？對大多數臉孔來說，應該是鼻子和嘴巴之間。耳朵比你想像的要長。請在橢圓形上標出。

10. 在你自己的臉和脖子上感覺：與你耳朵前面下顎的寬度相比，你的脖子應該有多寬呢？你會看見脖子幾乎與下顎差不多寬——對一些男人來說，應該一樣寬或者更寬。在橢圓形上標出。注意，脖子比你想像的要寬。

11. 現在在其他人身上檢驗你的每一項感知，可以用人的

照片，或電視螢幕上人的圖像。經常練習，首先在沒有測量的情況下進行觀察，然後如果有必要，再透過測量來驗證；感知從這個器官到那個器官之間的相互關係；感知臉與臉之間獨特又細微的差異；不斷地觀察、觀察、再觀察。最後，你會記住以上常規測量的結果，而且你也不需要像我們一直在做的那樣，用L模式來分析這些測量結果。但是現在你最好多練習觀察那些特定的比例關係。

四分之三側面像

　　讓我們回想一下前文對四分之三側面像的定義：頭部的半邊加上四分之一。繼續坐在鏡子前面，先對著鏡子擺出完整的頭部正面像，然後將臉轉向一個方向（左邊或右邊都可以），只要你能夠看到臉部另一邊的一部分就可以了。你現在看到的是一個完整的半邊人像再加上另一邊的四分之一，換言之，一個四分之三側面像。

　　文藝復興時期的藝術家最終一旦解決了比例關係的問題，就開始熱中四分之三側面像。我也希望你能選擇這個側面像作為你的自畫像。儘管這個側面像有點複雜，但是畫起來時非常吸引人。

　　年齡小的孩子很少在畫人的時候選擇四分之三側面像。一般兒童只畫側面像或完整的正面像。到了大約十歲左右，孩子開始嘗試畫四分之三側面像，也許是因為這種側面像特別能夠表現出被畫模特兒的個性。年輕的藝術家們在畫這種側面像時，遇到的問題幾乎都大同小異：四分之三側面像使視覺感知與孩提時期發展出的符號形狀產生矛盾，這些對側面和正面像的符號形狀在孩子十歲時，就已根深柢固地存在記憶中。

　　這些矛盾到底是什麼？首先，如你在圖10-25看到的那樣，鼻子看起來與在側面像裡看到的鼻子不一樣。在四分之三側面像裡，你能看到鼻尖和鼻子的一邊，這樣就使鼻子看起來特別寬。其次，臉兩邊的寬度不一樣——一邊比較窄，一邊比

圖 10-25 作者畫的四分之三側面像草圖，模仿德國畫家克蘭納赫（Lucas Cranach），「戴紅帽子的年輕女人頭像」（Head of a Youth with a Red Cap）

較寬。還有，轉過去那邊臉上的眼睛會比另外一隻眼睛窄一點，而且形狀也有點不同。再來，在轉過去的那邊臉上，嘴唇從中點到嘴角的距離比另一半嘴唇的距離要短，而且形狀也不一樣。記憶中那些代表五官的符號通常較對稱，這與我們感知中這些不匹配的五官相矛盾。

　　解決這個矛盾的辦法當然是按照你看到的畫下來，既不要對為什麼是這個樣子心存疑惑，也不要改變感知到的形狀，以迎合記憶中儲存的那組代表五官的符號。按照事物的本來面目去看，看到其獨特性和不可思議的複雜性。這就是解決矛盾的關鍵。

圖10-26 首先，把整個區域當成一個形狀來看。

　　我的學生覺得，如果我能指出一些觀察四分之三側面像的小竅門，會很有幫助。那麼，讓我再一次一步步地指導你完成整個過程，並教你一些方法，幫助你清晰地進行感知。我再重申一遍，如果我親自示範如何畫四分之三側面像，我不會為每個部分命名，只會指向每一個區域。你自己在畫的時候也不要對任何部分命名。實際上，在畫畫的時候你應該嘗試不要和自己說話。

　　1. 再一次手拿紙和鉛筆坐在鏡子前面。現在，閉上一隻眼睛並擺出四分之三側面像，如圖10-25那樣，讓你的鼻尖幾乎碰到轉過去那邊臉頰的外輪廓。你可以把這個形狀看成是一個閉合的區域（請參照圖10-26）。

　　2. 觀察你的頭部。感知中軸的位置──那是一條穿過臉孔正中央的假想直線。在四分之三側面像裡，中軸穿過兩個點：一個點是鼻翼的中點，另一個點在上嘴唇的中間。把這條中軸想像成一條正好穿過鼻子內部結構的細鐵絲（圖10-27）。把你的鉛筆垂直舉到一個手臂遠的地方，對著鏡子裡反射出的影像，檢查你頭部中軸的角度和傾斜度。每一個人的頭部都可能擁有不同的傾斜特徵，或者這條軸也可能是完全垂直的。

圖10-27 觀察中軸與垂直線（即你的鉛筆）相比的傾斜程度。眼睛水平線與中軸形成直角關係。

　　3. 接下來，你可以觀察到眼睛的水平線與中軸形成直角。這個觀察結果能幫助你避免圖10-24的歪斜五官。

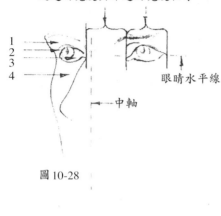

這邊的寬度與那邊的寬度相等

眼睛水平線

1
2
3
4

中軸

圖 10-28

圖 10-29

作者畫的四分之三側
面像，「班達魯」
（Bandalu）。注意頭
像中軸的傾斜。

4. 接著再測量你的頭部，你會發現眼睛的水平線正好在整個形狀一半的位置。

5. 現在，在你的草稿紙上練習畫出四分之三側面像的線條畫。你將使用改良輪廓畫的步驟：慢慢地畫，不要著急，把你的目光聚集到邊線上，並感知相關的尺寸和角度等等。同樣地，你可以從任何地方開始。我傾向於最先畫鼻子和轉過去那邊臉頰外輪廓之間的形狀，因為這個形狀很容易觀察，如圖10-25所示。注意，可以把這個形狀當成「內部的」陰形——一個沒有名字的形狀。我將按照固定的順序來說明繪畫步驟，但你可以根據自己的喜好以不同的順序來畫。

6. 盯著這個形狀，直到你可以清楚地看到它為止。畫出這個形狀的邊線。由於這些邊線是與其他部分共享的，你同時也畫出了鼻子的邊線。在你畫好的形狀裡有一隻眼睛，帶著奇特結構的四分之三側面的眼睛。為了畫好這隻眼睛，千萬不要直接畫眼睛，你要畫出眼睛周圍的形狀。你可以按照圖10-28所示的1、2、3、4順序來畫，當然採取任何順序的結果都是相

同的。首先是眼睛上方的形狀（1），然後是下一個形狀（2），接下來是眼白的形狀（3），最後是眼睛下方的形狀（4）。試著不要去想自己在畫什麼。只要簡單地畫出每一個形狀，然後接著畫下一個相連的形狀就行了。

7. 接下來，找出靠近你的那半邊臉上眼睛的正確位置。在你自己身上可以觀察到，眼睛的內側角在眼睛的水平線上。特別需要注意的是，這隻眼睛離鼻子的邊線有多遠。這個距離幾乎總是等於靠近你的那半邊臉上眼睛的寬度。記得多看看圖10-28的這個比例關係。初學的學生在畫這種四分之三側面像時，經常會犯的錯誤是把這隻眼睛畫得離鼻子太近。這個錯誤會影響到剩下的所有比例關係，會把整個畫面搞砸。確定你自己（透過觀察）看到這段距離的寬度，並按照你看到的把它畫下來。順便提一句，文藝復興早期的藝術家花了半個世紀來解決這個特別的比例關係問題。當然，我們現在受益於他們那得來不易的洞察力（圖10-28和10-29）。

8. 接下來畫鼻子。檢查你在鏡中的影像，看看鼻孔邊線的位置與眼睛內側角之間的關係：從眼內角向下畫一條直線，與中軸平行（圖10-29）。記住，鼻子比你想像的要大。

9. 觀察你嘴角與眼睛相比，它的位置應該在哪裡（圖10-29）。然後觀察嘴巴中線（中間的唇線）的位置和正確的弧度。這個弧線對抓住模特兒的面部表情非常重要。不要對自己自言自語。視覺感知就在那裡等著被發現。一定要看清楚，並把你看到的準確地畫出來。當你處於R模式時，你有反應，但你的反應不要透過語言表達出來。

10. 觀察你上嘴唇和下嘴唇的邊線，記住這兩條線通常並不明顯，因為它們並沒有實實在在的邊線或分明的輪廓。

11. 在轉過去的那半邊頭部，觀察嘴巴周圍空間的形狀。再注意一次這半邊嘴巴中線的準確弧度。

12. 畫耳朵。為了加上四分之三側面像中加進來的四分之一，我們對於側面像耳朵位置的記憶必須稍做修改。

圖 10-30 伯美斯樂老師畫的四分之三自畫像

側面像：

眼睛水平線到下巴的距離＝眼睛外側到耳朵背的距離

變成四分之三側面像：

眼睛水平線到下巴的距離＝眼睛內側到耳朵背的距離

你可以測量你在鏡中的倒影來感知這個比例關係。然後注意耳朵的頂端在什麼位置，以及耳朵的底端在什麼位置。請參照圖 10-30。

準備就緒！

現在我們已經回顧過交叉排線法，以及正面和四分之三側面像的一般比例關係，那麼你應該準備好開始你最好的一次繪畫練習，完全由光和影組成的自畫像。

你將需要：

圖 10-31

- 繪圖紙 —— 三到四張（作為鋪墊），並疊在繪畫板上。
- 削好的鉛筆和橡皮擦。
- 一面鏡子和把鏡子貼在牆上的膠布，或者你也可以坐在浴室裡的鏡子或更衣鏡前面。
- 記號筆。
- 石墨棒。
- 一些餐巾紙或手帕，用來擦出背景色。
- 一些濕紙巾，用來更改記號筆在塑膠板上留下的痕跡。
- 一盞落地燈或一盞檯燈，以照亮你頭部的半邊（圖 10-31 展示的是一盞便宜的地燈）。
- 一頂帽子、一條圍巾或飾頭巾，如果你認為這是好主意。

你需要完成：

1. 首先，在你的繪圖紙上畫上背景色。你可以選擇任何程度的色調。你可以從淺色調開始畫一幅「高調」（意即色調光亮）的作品，也可以從戲劇化的暗背景色開始畫一幅「軟調」

（意即色調灰暗）的作品。或者，你更願意使用中間色調。無論如何，一定要輕輕畫出十字瞄準線。

注意，在這個練習中，你不需要你的塑膠顯像板。鏡子本身就是一個顯像板。試著想一想，我相信你很快就能想清楚其中的邏輯。

2. 一旦你的背景色已經畫好，就可以開始畫畫了。參照圖 10-32 的擺設。你需要一張自己坐的椅子，和一張能夠放你的繪畫工具的椅子或小桌子。就像你在圖中看到的那樣，你要把繪畫板斜靠在牆上。等你一坐下來，開始調整牆上的鏡子，讓你能夠舒適地看到自己的倒影。另外，鏡子應該調整到離你坐的地方一個手臂遠。你要能夠同時觀察到鏡中的圖像，又能夠在鏡子上測量你的臉和頭骨上的相互比例關係。

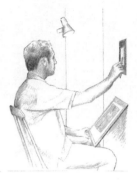

圖 10-32

3. 調整燈的位置，轉動你的頭部，抬高或壓低你的下巴，或整理你的帽子或頭飾來擺出各種姿勢，直到你在鏡子裡看見自己喜歡的光影構圖。你既可以選擇畫正面像，也可以選擇畫四分之三側面像。

4. 等你小心地選擇好鏡中的構圖，你的姿勢也已經「固定」後，那麼請把你的所有裝備保持在相同的位置，直到這幅畫完成。例如，如果你起身休息一會兒，不要移動你的椅子或燈的位置。學生在坐回去的時候，如果發現不能重新找到完全相同的畫面，總是會非常沮喪。

5. 現在你已經準備好開始畫了。接下來的說明只能當成一種採取步驟的建議，因為可以採取的步驟數不勝數。我建議你先閱讀完剩下的所有說明，然後按照建議的步驟開始畫。接下來，你要以自己的方式繼續畫下去。

鉛筆自畫像

圖 10-33

1. 盯著鏡中自己的倒影，尋找相關的陰形、有趣的邊線，和光與影的形狀。試著完全抑制自己的語言，特別是對你的臉和五官的口頭評價。這並不是一件容易做到的事，因為這是一

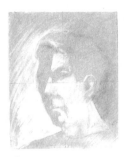

圖 10-34

種鏡子的全新使用方法——不是用來查看或更正，而是用來從非個人的角度反映一幅圖像。試著像看待一組靜物或陌生人的照片那樣看待自己。

2. 選擇一個基本單位。你要選擇什麼完全取決於你自己。我通常會選擇眼睛水平線到下巴的距離，而且我會畫一條中軸。接下來，畫出眼睛水平線。

這兩個參考物，中軸和眼睛水平線，必定相交形成直角，無論在正面像裡還是在四分之三側面像裡，無論頭部相對於垂直線是稍微傾斜，都是完全垂直。我建議你直接把中軸和眼睛水平線用記號筆畫在鏡子上。但是，你必須確定已經直接在鏡子上標出基本單位的頂端和末端。

3. 下一步當然是把你的基本單位轉移到已經上好色，並帶有十字瞄準線的繪圖紙上。只要標出基本單位的頂端和末端就可以了。你可能在鏡子上標出整個圖像的頂端和兩側的位置。請把這些標記轉移到你的畫上。

4. 接下來，讓你的眼睛產生斜視，框出鏡中圖像的一些細節，並找出大片的光亮區域。注意這些光亮區域與基本單位、鏡子上和畫中十字瞄準線，以及中軸／眼睛水平線相比的位置。

5. 開始畫時，先像圖 10-34 那樣，用橡皮擦擦出最大的光亮區域。試著避免任何小的形狀或邊線。現在你只需要觀察大片的光和影。

6. 你可以擦掉頭部周圍的背景色，把背景的色調作為頭部的中間色調。另外，你還可以把陰形的數值降低（也就是加深顏色，使它變暗）。這些都取決於個人的審美觀。圖 10-34 展示了以上兩種方法。

7. 你可以在有陰影的那半邊臉上加一些石墨。不過，我建議你使用 4 B 鉛筆，而不是石墨棒，因為石墨棒太難控制，如果在紙上太用力會讓畫面變得很髒。

8. 我相信你已經注意到，到現在為止，我完全沒提到眼

這堂課還涉及我在導論中提到的另外兩種基本技巧中的一種：畫面和想像之間進行的「對話」。這是一種更高層次的繪畫過程。你觀測到「外部世界」或想像畫面中的訊息，這些訊息隱約告訴你畫中第一筆的位置。這一筆引出了藝術家大腦中更多想像好的畫面，他只要把腦海中「看見」的畫面畫下來就可以了。因此繪畫變成一種藝術家意圖與紙上已有畫面之間的對話。藝術家畫出一個痕跡，這個痕跡引發更多的想像。藝術家把更多的想像畫好以後，又進一步引發想像，如此一直進行下去。

睛、鼻子或嘴巴。如果你能抗拒先畫五官的誘惑，照我在旁注中描述的那樣，讓它們自己「浮現」在光／影的圖案之間，你就可以挖掘出這種畫的全部潛力。

9. 例如，我建議你不要先畫眼睛，而是用 4 B 鉛筆在一小片廢紙上摩擦，然後用你的食指摩擦廢紙上鉛筆留下的鉛粉，接著，回到鏡子上查看眼睛的位置，把沾滿鉛粉的手指在兩隻眼睛所在的位置上摩擦。你馬上就能「看見」兩隻眼睛了，你只需要加強這種影子般的感知就可以了。

10. 等你畫好大片光和影的形狀，就可以開始尋找一些較小的形狀。例如，你會發現下嘴唇下面、下巴下面，或鼻子下面的陰影形狀。你可能會看見鼻子一邊或下眼瞼下面的陰影形狀。你可以用你的鉛筆稍微加深一點陰影形狀的色調，可以使用交叉排線法，如果你願意，也可以用手指在色調上摩擦，讓色調顯得更平滑流暢。一定要讓陰影形狀的色調和位置與你看到的完全一樣。這些形狀成爲現在這個樣子，主要是由於特定光線照在骨架結構上而產生的。

11. 進行到這一步，你就可以決定自己究竟想要讓畫面保持這種有點粗糙或「未完成」的狀態，還是要進一步整理畫面使其更加「完美」。你在本書裡到處都可以找到無數幅不同階段的「完成」畫作例子。

12. 我將簡略地列出一些需要注意的主要比例關係。記住，你的大腦可能不會幫你看到事物的眞實狀態，而這些提示能鼓勵你認眞觀察所有的東西！

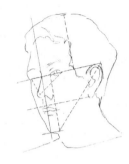

圖 10-35　10-37 中四分之三自畫像的圖解

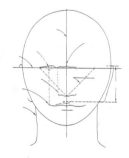

圖 10-36　正面像的圖解

● 對於正面的自畫像：眼睛水平線到下巴的距離＝眼睛水平線到頭骨頂端的距離。

● 如果你的頭髮很厚，眼睛水平線以上的部分應該比以下的部分長。

● 兩隻眼睛之間的距離基本上等於一隻眼睛的寬度。

● 想像一個顛倒的等腰三角形，兩隻眼睛的外側角是

確定三角形底邊寬度的兩個點，而鼻子的末端是三角形的頂點，以此來確定鼻子的長度。這是非固定的比例關係。每一位模特兒都有其獨特的倒三角形。

● 鼻孔的周邊邊線通常在眼睛內側角的垂直下方。這個比例關係也不是固定的。

● 嘴角通常在眼睛瞳孔的下方。這個比例關係不是一定的。對嘴角位置和形狀的觀察要特別仔細，因為這個地方是微妙的面部表情所在。

● 耳朵的頂端應該大約位於或稍高於眼睛的水平線。

● 耳朵底端應該大約位於上嘴唇線。注意，如果頭部向上或向下傾斜，耳朵相對於眼睛的水平線的位置會改變。

● 觀察脖子、衣領和肩膀與頭部相比較的位置。用臉的寬度來比較檢查，以確定脖子夠寬。在畫衣領時，使用陰形（畫出衣領周圍和下面的空間）。請注意肩膀有多寬，學生經常會錯誤地把肩膀畫得太窄。觀察它的寬度，與基本單位的寬度來比對。

● 在畫頭髮的時候，首先找出最大片的光和影區域，然後再依次畫出更小的一些細節。注意頭髮生長的主要方向，以及那些頭髮下面顯得較陰暗的區域。注意畫出頭髮生長方向的細節，以及離臉比較近的頭髮的質感。向你的觀賞者提供足夠的資訊，讓他們了解頭髮到底長成什麼模樣。

本書中所有的人像畫都展示了不同形狀頭髮的不同畫法。很明顯的，不會只有一種畫頭髮的方法，就像不會只有一種畫眼睛、鼻子，或嘴巴的方法。一般來說，任何繪畫問題的答案都是把你看到的畫下來。

如果你決定畫一幅四分之三側面像，請回顧我在這一章前面提到的關於這種側面像的比例關係。另外，請參照圖10-

35。你需要注意一點：初學繪畫的學生有時會把較窄的那邊臉畫得比較寬，這樣會使整張臉顯得太寬，然後他們把較寬的那半邊臉弄窄。結果，最後這幅畫變成了一幅正面像，儘管這個人擺出的是四分之三側面像的姿勢。這經常會讓學生感到灰心喪氣，因爲他們不明白到底發生了什麼事。這裡的關鍵在於接受自己的感知。只要畫出你看到的就行了！不要對你的觀察心存疑慮。

　　現在你已經閱讀完所有的說明，準備好開始畫了。我希望你發現自己很快就進入 R 模式。

圖 10-37 完成的作品：伯美斯樂老師的自畫像

在你完成以後：

　　在這幅畫完成後，你會發現，當你不採取行動時，看待這幅畫的方式與你在繪畫的工作狀態中看待它的方式不同。然後，你會用更刁鑽的、更爲分析性的眼光看待這幅畫，甚至注意到一些細微的誤差，以及你的畫與模特兒之間的小差異。這是藝術家的方式。從 R 模式的工作狀態中解脫出來，回到 L 模式，藝術家會進行下一項評估，用左腦的評判標準來檢驗這幅畫，計畫所需的更改，注意需要重做的區域。然後，藝術家拿起畫筆和鉛筆重新開始，又轉回到 R 模式的工作狀態。這種來來回回的步驟一直到工作完成時才會結束，也就是說，一直到藝術家確定這幅畫無須再進一步加工爲止。

學前和學後的對比

　　現在是找回你的學前作品，並與你剛剛完成的作品相比較的最好時機。請展開兩幅作品回顧一下。

　　我完全可以想像得到，你正在觀測自己繪畫技巧的改變。我的學生通常會很吃驚，有的人甚至懷疑自己曾經畫過他們眼前這幅學前作品嗎？錯誤的感知顯得那麼明顯、那麼幼稚，甚至看起來像另一個人畫的。這種說法也許沒錯。在繪畫時，L模式用自己的方式看待眞實世界的事物——往往從概念上和象

生命中最滿足的時刻發生在一瞬間，當熟悉的事物突然間變得嶄新，讓人眼花撩亂……這種突破太不常發生了，因此顯得如此罕見；而我們大部分時間好像都身陷在世俗和瑣事的困擾中。令人震驚的是，新的發現或發明就是在這些看起來很世俗的瑣事中產生的。唯一不同的就是我們的感知，我們是否準備好用一種全新的角度來看待它，在剛才還被陰影籠罩的地方看到某種規則或圖案。

—— 林德曼
（Edward B. Lindaman），
《用未來時態思考》
（ *Thinking in Future Tense*）

徵意義上與兒童時代觀看和繪畫的方式相關。這種繪畫方式是普遍的。

相反的，你最近在 R 模式狀態下畫的畫顯得更加複雜，並與對真實世界的實際感知資訊相關，按照當時的實際情況畫，而不是按照以前記憶中的符號來畫。這些作品當然就會顯得更真實。你的朋友在看了你的所有作品後，可能會評註你發掘了自己潛在的才能。從某種意義上來說，我認為這個評註是對的，儘管我認為這項才能並不是少數人所擁有的，而是像閱讀能力一樣非常普遍。

你最近的畫作並不一定比你的「學前」畫作更具有表現力。概念性的 L 模式畫作也可以具有很強的表現力。你的「學後」作品也是，但表現的方式不同：它們更詳細精確、更複雜，而且更生活化。它們是用不同的方式去觀看，以及從不同的視角進行繪畫後的產物。你獨特的線條，以及你對模特兒（這一次是你自己）特徵的獨特「捕捉」方式，讓你的作品對事物有更真實和更微妙的表現。

未來你可能會希望把簡化過的、概念性的形狀，重新整合到你的畫作中。但是這時你將透過精心設計來做到這一點，而不是錯誤地這樣做，或者由於無法進行寫實性的繪畫而這樣做。現在，我希望你為自己的畫作感到驕傲，並把它們看成是你努力學習基本感知技巧和控制大腦處理程序，並取得勝利的標誌。

現在你已經衝破重重關卡，看到並畫出你自己和其他人的臉孔，那麼你一定能夠了解為什麼藝術家會說，每個人的臉都是美麗的。

給你下一幅畫的建議

在你欣賞下一頁的人像畫時，請試著動腦筋想一想每幅畫是怎樣從開始發展到結束的。自己在腦海裡想一遍所有的測量結果。這將幫你鞏固現有的技巧，並訓練你的眼睛。三幅作品

都是我們為期五天課程的教學範例。

　　我對下一個繪畫練習的建議是，把你自己畫成藝術史中的某個角色，這種練習已被證明是非常有趣的。幾個這種練習的例子包括「把自己當成蒙娜麗莎的自畫像」、「把自己當成文藝復興時期年輕人的自畫像」、「把自己當成維納斯從海中升起的自畫像」。

　　每一件真正的藝術品背後的目標是達到一種存在的狀態，一種更高層次的狀態，一種比普通的存在更好的狀態……在這種狀態下我們發現事物，因為這對我們的頭腦（視覺）清晰。

　　── 亨利，《藝術的精神》

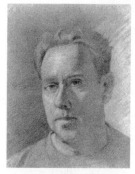

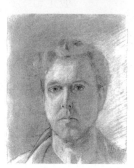

另外兩幅伯美斯樂老師畫的自畫像。注意它們之間的差別。你會發現所有你自己的自畫像也會有所不同，反映了當時你心情、感覺，以及每一次周圍發生的事物。記住，繪畫不是攝影。

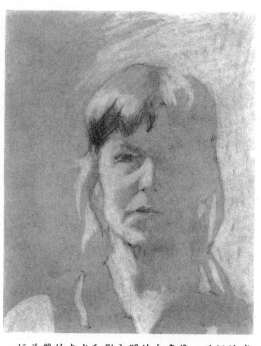

一幅美麗的在光和影之間的自畫像，甘迺迪老師的作品。

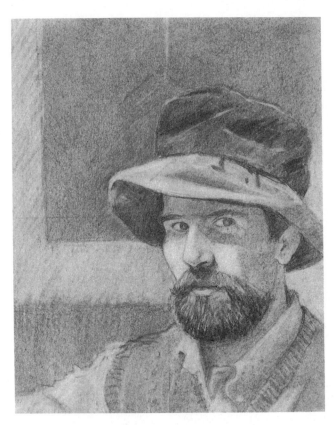

學生的四分之三側面自畫像，畫面的構圖很精美。

第十一章　運用色彩之美來畫畫

COLOR THEORIST
ALFRED H MUNSELL

在我們所處的這個時代，色彩已經不像過去那樣是個奢侈品。我們淹沒在各式各樣工業加工出來的色彩之中，被色彩的海洋包圍，並陶醉和遨遊在色彩的海洋裡。正是由於這種龐大的數量，色彩正面臨喪失其魔力的危機。我相信在畫圖和繪畫中運用色彩能幫助人們再一次體驗色彩之美，以及他們曾經有過的、對色彩的陶醉。

人類在遠古時期就已經製造出有色的物體，但從來沒有像現在這麼多。在過去幾世紀，只有少數有財有勢的人能擁有有色的物體。普通老百姓根本就接觸不到色彩，除非是在自然界中找到的，或是在禮拜堂或大教堂看見的色彩。村舍和家具陳設基本上是由自然的材料做成，例如泥巴、木頭和石頭。手織布料一般會保持原始纖維的自然色彩，如果用蔬菜染料加以染色，那種色澤很快就會變淡並褪色。對大多數人來說，有點鮮豔的絲帶、一條用珠子裝飾的帽邊緞帶，或是一條帶著鮮豔色彩刺繡的腰帶，都應該當成寶貝來保護和珍愛。

讓我們把以上這種情況與今天我們居住的七彩世界拿來對比。在任何地方，每次我們一回頭，就能看見人造的色彩：彩色的電影和電視、從裡到外都刷滿鮮明顏色的樓宇、霓虹燈和彩光、公路上的廣告牌、印滿豐富色彩的雜誌和書籍，甚至連報紙都以全彩展示。現在幾乎每個人，無論貧富，都能擁有在過去只有顯貴能擁有，且被愛如珍寶的鮮豔彩色織品。因此，我們可說已經喪失了過去那種對色彩好奇的特殊感覺。不過身為人類，我們似乎總是希望擁有更多色彩。是的，很少有人反對把過時的黑白片「上色」。對這件事情的爭論，由於其商業價值而被平息了；大多數人都喜歡上過色的版本。

但是，所有這些色彩到底是做什麼用的呢？在自然界中，對於動物、鳥類和植物，色彩總是帶有目的性——為了吸引、抵制、隱蔽、交流、警告，或確保安全。對於今日的人類來說，色彩是不是已經開始喪失它的目的性和意義了呢？現在我們擁有這麼多工業加工出來的色彩，它們的作用是不是變得可

有可無？作爲人類生理遺傳的殘留，色彩是否還有潛在的目的和意義？我用來寫字的鉛筆筆桿是不是出於某種目的而漆成黃色？今天我是不是出於某種原因穿一身藍衣服？

色彩到底是什麼？它是不是只是像科學家告訴我們的那樣，是一種主觀感受，只要以下三個條件都具備就能產生的一種精神感覺？這三個條件是：需要有一個觀測者、一個物體和具有一小段被稱爲「可見光譜」波長的充足光線。毫無疑問的，黃昏的微光使整個世界都籠罩在灰色的陰影下。這時的世界是不是眞的不帶有任何顏色，只有在我們打開燈光時，這個世界才又一次充滿色彩呢？

如果色彩是一種精神感覺，那麼它又是如何產生的？科學家告訴我們，當光線照在一個物體上，例如一個柳橙時，除了被反射回我們眼睛，並透過視覺系統處理最後導致我們的精神感覺，而被我們命名爲「橙色」的顏色以外，柳橙表面的獨特性質還能夠吸收光譜中所有的波長。我的寫字鉛筆被塗上一層化學物質（油漆），它能夠吸收所有的波長，除了被反射回我們眼睛的「黃色」以外。柳橙眞的是橙色的嗎？鉛筆眞的是黃色的嗎？我們無法得知，因爲我們無法擺脫我們的眼睛／大腦／精神系統來尋找答案。我們確實知道的是，當太陽下山時，顏色就消失了。

把色彩放入大腦

科學家還告訴我們，在足夠的光線下感知色彩時，大腦對顏色的反應似乎取決於大腦不同部分思維模式的差異。

非常鮮豔飽和的色彩（光亮閃耀的色彩），能使我們稱爲「原始」大腦的感覺邊緣系統產生反應。這種反應非常情緒化，也許與人類生理遺傳中把色彩當成一種交流方式有關。例如，很多人都說：「當我生氣的時候，我能看見紅色！」這個感嘆句的意思如果倒過來，就變成形容飽和度較高的紅色引起情緒化、好鬥反應的情況。

在中世紀，色彩被用來製作紋章（heraldry），這是一種為騎士設計的勳章，它能夠「傳達」或宣布配戴者的地位、家族血統和作為勇士的歷史。

色彩幫助傳達設計者的訊息：

白色＝運氣和純潔
金黃＝榮譽
紅色＝勇氣和熱情
藍色＝純淨和真誠
綠色＝青春和肥沃
黑色＝憂傷和悔罪
橘色＝力量和忍耐
紫色＝忠誠和貴族
　　　血統

對我來說，每次看到鮮明的藍色，我總是會感到模糊的快感。而一次旅行經驗使這種感覺提升到著迷的程度。那是當我第一次看到這個世界最壯觀的一片藍色——美麗的墨西哥灣流，它如此神奇和宏大，幾乎使我懷疑自己的感覺——這一片鮮活的蔚藍色，就像一千一萬個夏日晴朗的天空濃縮成一滴水珠的顏色。

——荷恩，《異國情調和回想》（*Exotics and Retrospectives*）

「他知道關於藝術的一切，卻不知道自己到底喜歡什麼。」

一些關於色彩的基本資訊：

色彩的三個主要組成要素：色相、明度、純度。

色相就只是色彩的名稱。這是一個 L 模式的要素。

明度是指一個色相相對於明度刻度尺的明暗程度。它是一個 R 模式的要素。

純度是指一個色相相對於最鮮明的色素——基本上就是直接從顏料中擠出來顏色的明亮和灰暗程度。純度是一個 R 模式的要素。

為了使色彩平衡，請記住以下幾點：

＊每種色相都有互補色。

＊每一種有一定純度的色相，都有相同的色相，但相反的純度。

＊每一種有一定明度的色相，都有一種相同的色相，但具有相反的明度。

一般位於左腦的 L 模式的主要角色是，標記出顏色的名字和特徵，例如「天藍色」、「檸檬黃」，或「燒赭石」，以及透過詞語把我們對色彩的情緒反應表達出來（舉例來說，旁注裡，愛爾蘭－希臘籍作家荷恩〔Lafcadio Hearn〕把自己對藍色的情緒反應用詞語表達出來）。

另外，L 模式還是設計混合顏色程序的專家——例如，「為了混合出橙色，加入黃色和紅色，」或者「為了讓藍色變暗，加入黑色。」

右腦（或 R 模式）專門用於感知色相的相互關係，特別是某種色相與另一種色相的微妙聯繫。R 模式偏向於尋找圖案的統一性，特別是能夠相互平衡的色相組，例如，紅／綠，藍／橙，明／暗，灰暗／明亮。

史密斯博士（Dr. Peter Smith）在他一九七六年出版的論文〈色彩的語言〉（*The Dialectics of Color*）中寫道：「由於右腦對事物相互適應並形成一個完整系統的方式非常感興趣，所以我們可以把它看成是感覺反應的決定性因素。」這個完整的系統可以是藝術家所說的統一、和諧的色彩，也就是那些相互平衡的色彩。R 模式能夠識別適當組合色彩所帶來的統一和滿足感，並愉快地回應道：「對，就是這樣。這樣沒錯。」

反之亦然：R 模式能夠識別不平衡或不統一的色彩組合，並且渴望色彩的統一，以及在完整的系統中缺失的部分。有些人可能會把這種渴望看作是一種模糊的厭惡感，就像少了點什麼，或是有什麼地方不對勁。

R 模式還在色彩中扮演另一個重要的角色：它能夠看出某種特定的顏色是由哪幾種顏色組合成的。例如，如果是一組不同的灰色，R 模式能夠看出哪種灰色偏向於溫暖的紅色，哪種灰色偏向於冰冷的藍色。

學習色彩的基本知識

幾乎每一個人都對色彩感興趣，然而大多數人對色彩的基

本知識所知甚少。我們經常慶幸地認爲自己對色彩已經知道得夠多了，我們知道什麼顏色是我們喜歡的，而且覺得這樣就夠了。然而當你知道了關於色彩的龐大知識系統的一些知識後，對色彩的愉快體驗就會增加。其實何止色彩，對於其他主題也一樣。接下來，你將在自己新學會的基本繪畫感知技巧中，加上幾項關於色彩的技巧。

當學生開始在灰、白、黑色的畫面中加上顏色時，奇怪的事情發生了。儘管我們已經習慣享受現代社會中色彩飽和的環境，但是學生還是像第一次接觸色彩一樣，甚至帶點兒童的天眞快樂。繪畫中的色彩的確能夠賦予畫面極大的情緒色彩。讓我舉一個例子，請把迪卡斯在粉紅色紙上畫的芭蕾舞蹈家（圖11-6）和圖8-26中另一幅幾乎相同的迪卡斯作品相比。我必須警告你：我並不是說色彩能夠使一幅畫變得更好。色彩不一定能做到這一點，但色彩能夠改變畫面，加入戲劇化的元素，並使其產生近似於油畫的活力。

在這一章中描述的基本練習裡，你會需要買一些新的畫畫工具。我會在介紹每一種技巧的時候加入所需工具的清單。

首先，買一盒彩色鉛筆。「Prismacolor」是很好的牌子，但其他牌子也可以。Prismacolor提供六十種彩色鉛筆的完整組合，或者你也可以買一些個別的顏色。我建議你買以下顏色：

黑色	赭色	朱紅色
白色	茶褐色	深藍色
棕褐色	哥本哈根藍	燒赭石
深綠色	黃赭色	淡黃色
檸檬黃	猩紅色	肉色
紅紫色	橄欖綠	

同時，買六張9吋乘以12吋或更大的彩色紙。建築用紙也可以，如果你想用其他類型的紙張也可以。任何不會太光滑或太有光澤的彩色紙都行。盡量避免使用顏色太鮮豔、飽和度太高的紙，而是選擇柔和的綠色、灰色、淺褐色、藍色、棕色，

或者像迪卡斯畫的舞蹈家那樣，用柔和的粉紅色。你需要一個硬一點的橡皮擦和一個最軟的橡皮擦（尤其用在木炭畫時）。買一個手動式的削鉛筆器，如果你願意自己用手削鉛筆，買一把小刀也可以。

色相環

從學習最基本的知識開始，用線畫一個色相環。想到色相環，你可能會覺得自己又回到小學六年級，有點太幼稚了。但我向你保證，人類歷史中最偉大的構想就是從色相環一步步開始的，例如，偉大的英國物理學家和數學家牛頓，以及德國詩人和哲學家歌德。

圖 11-2

圖 11-1 請參照圖 11-2 中的色彩安排

←牛頓發明的色相環

紅色
（紫紅色）

赭色　　　　　　　　　　　紫色

黃色　　　　　　　　　　　藍色

綠色

格伊斯發明的色相環→

　　建造一個色相環的目的是什麼？簡而言之，就是讓你了解色彩的構成。三個主要的色相（三原色）——黃、紅、藍是所有顏色的基石。理論上，其他所有的顏色來自於這三種顏色。接下來是三個次要的色相——橙色、紫羅蘭和綠色，來自於三種主色的混合。接下來是第三代產物，稱之為六個第三色相——橙黃、橙紅、紫紅、紫藍、藍綠和黃綠色。色相環共有十二種色相，像鐘錶面的數字一樣排列著。

　　盡量讓你彩色鉛筆的顏色與彩頁部分色相環（圖11-3）中的顏色相配。你可以把（圖11-1）中的圖案複製到銅版紙上，你也可以直接在書上的圖案裡上色。盡情用你的彩色鉛筆畫出最鮮豔明快的顏色吧！

　　熟悉色相環的人可能會發現，我是按照一般的順序來安排輪子裡的色彩：黃色在最頂端、紫色在最底端；冷色調的綠色、藍綠色、藍色和紫藍色被安排在右邊；暖色調的黃色、橙黃

　　接近紅色的色相普遍被當作暖色調顏色，而那些接近藍色的，則被當成冷色調顏色。火焰、陽光和循環的血液都與溫暖有關。

　　天空、遠處的山脈和冰冷流水的顏色大致上都偏藍。當身體感到冷時，皮膚的顏色會變得有點藍。所有這些原因自然使我們把紅、橙、黃與溫暖相連，而藍、藍綠、紫藍與冰冷相連。

　　——沙金，《色彩的作用與享受》（*The Enjoyment and Use of Color*）

色、橘紅色、紅色和朱紅色被安排在左邊（請參照圖11-2）。

我認為，對於那些複雜的大腦交換系統、視覺系統和藝術語言來說，這樣的安排比較妥當。圖像的左邊針對（一般來說）處於主導位置的右眼，而右眼又被左腦所控制。在藝術的語言裡，圖像的左邊傳達出主導、進攻和前進的含意。而圖像的右邊先被看到，它主要針對左眼，並被右腦所控制。在藝術的語言裡，圖像的右邊傳達出被動、防禦和間隔的含意。

呈Z字形狀態的左腦、右眼和色相環的左邊與太陽、日光和溫暖，同時也是和主導、進攻與前進相連接。相反的，右腦、左眼和輪子的右邊與月亮、黑夜和冷靜，同時也是和被動、防禦和間隔相連接。大多數色相環是按照這種方式，依靠純粹的直覺來安排。藝術史上偉大的色彩畫家，俄國藝術家康丁斯基（Wassily Kandinsky）把他的直覺表達出來，見235頁旁注的說明。

其實，建造色相環的目的是為了讓你了解在輪子上哪兩種顏色是相對的。藍色與橙色相對，紅色與綠色相對，黃綠色與紫紅色相對。這些對立的顏色被稱為互補色。「互補」（complement）這個詞的字根是「完整、全部」（complete）。史密斯博士在前面提出的完整系統中，能夠促使人們產生感覺反應的互補。當你按照合理的關係來感知互補色時，它們似乎能夠滿足R模式和視覺系統對完整性的要求。

你可以用自己的色相環來練習觀察哪些色相是互補的。這項知識必須要學懂學透，並把它變成像2＋2＝4那樣自動的知識。

邁出色彩繪畫的第一步

在你開始之前，請閱讀完所有說明。

我將把迪卡斯在粉紅色紙上的畫當作教學的基礎，但你可以選擇任何吸引你的主題：靜物畫中的一組物體、一個願意當人體或人像畫模特兒的人、另一幅大師名作的複製品、吸引你

大腦對互補色的「需求」由一種稱為「殘留影像」現象非常清楚地展現出來，我們對這種現象仍然沒有完全了解。

讓我們做一個殘留影像的小實驗，用純度很高的紅色畫一個直徑約一吋的圓形，圓圈中間全部填滿紅色，只在圓形的中央用黑色點一小點。你會「看到」紅色的互補色（綠色）在空白的那張紙上出現，而且互補色的色塊與紅色圓圈的形狀大小都一樣。

你可以用任何色相做這個實驗，你的大腦／視覺系統將會產生任何色相準確的互補色。這種互補色被稱為陰形殘留影像。如果你用兩種色相實驗，那麼兩種互補色都會出現。在有些情況下，最初的色相（被稱為陽形殘留影像）將會變成其中一種殘留影像顯現出來，但是在原來形狀的陰形裡，沒有任何色彩出現。

的一張照片，或者自畫像（藝術家不愁找不到模特兒！）。

1. 選一張彩色的紙，不一定要用粉紅色的。

2. 迪卡斯原作的尺寸是16又1/8吋乘以11又1/4吋。在紙上量出這個尺寸，並用鉛筆輕輕地畫出框架。

3. 選擇兩支彩色鉛筆，顏色一明一暗，而且要與紙張的顏色很協調。

到這一步有一些建議，例如，如果你的紙張是柔和的藍色，那麼就選擇與之相反色相（即互補）的鉛筆。因此你應該選橙色。然後，你可以選肉色（暗淡的橙色）和茶褐色（實際上就是深橙色）。如果你的紙張是柔和的紫色，你就可以選擇奶油色（暗淡的黃色）和深紫色（或者稍微帶一點紫色的燒赭石色）。迪卡斯把「柔和的黑石墨」（帶有一點綠色）作為暗色調，還用黑粉蠟筆加重了這個色調，另外還使用冷白色來與（溫暖的）粉紅色紙張互補。

其他提醒

有一點非常重要：你一定要對自己選擇的顏色很有自信！受到一些關於色彩構成的基本 L 模式知識的指引，你的 R 模式會知道什麼時候顏色剛剛好。遵守以上的規律，服從你的直覺。在紙的背面塗上你想選擇的顏色，然後問自己：「這個顏色感覺對不對？」並聽從你的感覺。不要與自己，或者我應該說，與 L 模式做對。我們已經把你的選擇限制在三個以內：紙的顏色和兩支鉛筆的顏色。在這些限制下，你一定能夠畫出協調的色彩。

記住，當學生在沒有色彩知識的情況下使用太多色相時，顏色經常會「變得不對勁」。他們往往把隨意從色相環中選擇的多種色相放在一起使用，這樣的組合會使畫面很難達到平衡和統一，有時甚至根本就不可能。就算是初學的學生也能感覺到有什麼不對勁。這就是我們為什麼在第一個練習裡把顏色限制在幾種或深或淺的色相裡的原因。同時，我建議你繼續限制

心理學家巴斯維爾（Guy T. Buswell）在一九三五年的研究「人們如何看圖像」中提到，儘管視線最初大約被鎖定在畫面中央的位置，但是眼睛通常會先移到左邊，然後移到右邊。巴斯維爾推測這可能是來自於閱讀的習慣。

俄國藝術家康丁斯基同意巴斯維爾所觀察到的觀點，但是不同意他推測的理由。他在《平面上的點和線》（*Point and Line to Plane*）一書中解釋道：「圖像面對著我們，因此它的左右被顛倒過來。就像當我們遇見某人，我們和他的右手握手——當我們面對面時這隻手在左邊。」康丁斯基繼續說：「因此，一幅圖像的左邊是它的主導方向，就像我們的右手（通常）處於主導位置、強而有力的手一樣。」

你的色彩選擇，直到你有更多的色彩經驗為止。

　　基於以上的建議，我還要違反我的思想，建議你在以後的階段對顏色瘋狂一下，把所有顏色放在一起，看看會發生什麼。買一張色彩鮮豔的紙，並在上面使用你的所有色彩。創造出不和諧的色彩，然後用更黑暗或更陰暗一些的色彩，試著把所有顏色拉在一起。你有可能改善現有的情況，或者你可能會喜歡這種不和諧的狀態。大多數現代藝術都非常有創意地使用不和諧的色彩。然後，我需要強調的是，你應該故意使用不和諧的色彩，而不是無意地使用它們。你的 R 模式總是能夠感知到其中的差異，也許是馬上察覺到，也許是過了一段時間以後。醜陋的顏色跟不和諧的顏色不同。不和諧的顏色跟和諧的顏色也不同。在最開始的練習階段，我們應該把精力集中在創造和諧的色彩上，因為這樣你才能夠更自然地學會色彩的基本知識。

　　現在，讓我們繼續。

　　4. 你會看到迪卡斯在畫中畫了很多水平和垂直的參考線，把畫面分成許多等份，就像他在圖8-26黑白的舞蹈家身上畫的那樣。對於你的畫面框架來說，畫上尺寸大約為2又 1/2 的方格應該就可以了。

　　試著思考迪卡斯使用方格的用意：他尋找的是哪些點？請注意那些明顯位在舞蹈家右腳趾和手肘上的方格線交叉點。

　　讓我們從畫方格開始，用深色的鉛筆輕輕地畫出這些線條。喚醒你剛學會的繪畫技巧：邊線、空間、角度和比例的相互關係和光線邏輯。把方格當成頭部、手臂、手掌和腳周圍那些陰形的邊界。透過陰形來畫出芭蕾舞鞋。仔細計算出頭部的比例關係：檢查眼睛的水平線和中軸。請注意占滿五官的頭部比例有多大，千萬不要把這些五官放大！檢查耳朵的位置。在畫「光亮」區域之前，請先畫完「陰暗」區域。

　　5. 現在，我們來進行有趣的部分，給畫面「加上光線」。「加上光線」是一個繪畫術語，是指使用顏色比較淡的粉筆或

對我來說，繪畫──所有的繪畫──不是使用色彩的智慧，而是使用明度的智慧。如果明度合適，那麼無論什麼色彩一定都合適。

──辛格（Joe Singer），《如何使用彩色蠟筆畫畫》（How to Paint in Pastels）

偉大的色彩學家阿爾伯斯（Josef Albers）以他在耶魯大學教授的內容為基礎寫道，色彩的協調沒有任何規則可言，色彩數量的比例關係才有規則：

「不依賴協調的規則，任何色彩都能與其他任何色彩進行搭配，只要預先假定它們的數量比例正好合適。」

──阿爾伯斯，《色彩的交互作用》（The Interaction of Color）

鉛筆描繪出物體上光線的技巧。

首先，想一想照在舞蹈者身上的光線邏輯。光源在哪裡？像你所看到的那樣，畫中的光源正好位於舞蹈者上方稍微偏左一點的位置。光線照在她的額頭和右臉頰上。她頭部的陰影打在她的右肩膀上，而且光線越過她的左肩照在她的前胸和左胸上。還有一些細碎的光照在她的左腳趾和右後腳跟。

現在用較淺色的鉛筆為畫面加上光線。你可能還需要使用顏色較暗的鉛筆加深陰影區域的顏色。牢牢記住，彩色紙的顏色可以作為畫面的中間色調。試著把紙張的顏色看成一個明度。這件事較不容易。想像一下當你的世界變成有層次的灰色，就像夜幕降臨，把你紙上的顏色吸光，只留下一種有明暗度的灰色。在明度的刻度尺上，相對於純白和純黑，這種灰色的明度值應該是多少。然後，相對於這種灰色的明度值，迪卡斯作品上最暗的地方應該在哪裡？最亮的地方應該在哪裡？你的任務就是在你的畫中畫出相應的明度。

當你完成以後：把你的畫釘在牆上，向後站，然後享受自己向色彩邁出的第一小步成果。彩頁裡有展示一些學生使用彩色鉛筆畫的作品。正如你看到的那樣，每一件作品都只使用了有限的幾種顏色。學生 Thu Ha Huyung 在她的作品「戴花帽子的女孩」（圖 11-22）中使用了很多顏色（四種顏色再加上黑和白）。她使用的顏色包括淡黃色和深藍色（近似互補色），洋紅色和深綠色（近似互補色），以及黑色和白色（對應色）。

她使用的顏色很協調，因為畫面很平衡，而且這些顏色從一個區域到另一個區域不斷重複。嘴唇上的淺洋紅色在粉紅色的花中得以重現。葉子的綠色又重新出現在頭髮上。寬鬆上衣的藍色重新出現在眼睛和帽子上。陰影區域使用的是黑色，而白色用作打光線。最後，頭髮的黃色比作為背景色和中間色調的赭色紙張要明亮一點（明度值高一些）。

如果你還沒有試過用彩色鉛筆在有顏色的背景上畫人像，那麼我建議你找一個模特兒或畫一幅自畫像，就按照旁注裡的

在孟塞爾（Albert Munsell）的著作中，這位色彩理論學家強調用平衡來製造協調色彩的概念，並建立一個區分色彩的數字系統，這個系統直到今天還被廣泛使用。

孟塞爾建議用互補色來平衡色相，用相反的明度來平衡現有的明度，用相反的純度來平衡現有的純度；用柔和（純度低）的色彩平衡激烈的色彩；用小區域的色彩平衡大片色彩；用冷色調的色彩來平衡暖色調的色彩。

——孟塞爾，《色彩符號》（A Color Notation）

一幅高調的自畫像
練習

這個練習的一個很
好的例子是圖11-7，德
國藝術家寇爾維茲的自
畫像。

1. 把光線和鏡子的
位置安排好。準備好繪
畫材料和工具，讓你能
夠同時畫畫和觀察你自
己。

2. 擺一個姿勢，並
花些時間研究由你設置
好的光源所產生的光影
邏輯。畫面中最亮的地
方在哪裡？最暗的地方
在哪裡？投影和端部陰
影在哪裡？強光和反射
光在哪裡？

3. 在彩色紙上輕輕
地畫出你的自畫像，仔
細檢查所有的比例關
係。

4. 使用摻了水的墨
汁和比較大的筆刷，快
速地畫出陰形。

5. 使用顏色較深的
彩色鉛筆勾勒出五官和
陰影。

6. 使用白色或奶油
色的鉛筆，把畫面色調
提高，運用排線法勾勒
臉和五官的曲線。

建議步驟畫。由於背景色彩已經漂亮地提供了中間色調，你一
定會喜歡這個練習。當背景色已經各居其位時，整個畫面在你
開始前看起來已經差不多完成了一半。讓我們回顧一下第十章
的練習，你用輕塗上石墨的背景作為中間色調，用橡皮擦擦出
明亮的區域，用鉛筆能畫出的最暗顏色作為陰影的區域。其實
那個練習與這個在彩色背景上所做的色彩練習，變化並不大。

另一個練習：把醜陋的牆角作為都市風景

你還有可能喜歡嘗試類似圖11-24，名為「箭頭酒店」的
學生都市風景畫。這幅畫是我給學生的作業，題目是「到外面
去找一個真的很醜陋的牆角」（我很遺憾地說，在我們的大多
數城市裡找這樣的醜陋牆角太容易了）。使用觀察邊線、空
間、角度和比例的相互關係的感知技巧，學生必須把他們看到
的東西照原樣畫下來，包括標誌、刻出的字母，以及所有東
西，不斷地強調陰形的使用。確實做完以下的說明，這個練習
就完成了。

我相信你一定會同意，在學生的作品裡，事物的醜陋被轉
化成一種幾近於美的東西。這又是一個說明藝術家觀看的方式
具備一種變形能力的絕佳例子。藝術的其中一個巨大矛盾就
是，事物本身並不能阻礙美的產生。

完成都市風景畫的說明：

1. 找到你的牆角，越醜越好。

2. 坐在你的車裡畫這幅畫，或者拿出一個可以折疊的小板
凳坐在人行道上畫。

3. 你需要一個18吋乘以24吋的繪畫板，和一張同樣大小
的普通白紙。在紙邊向內一吋的地方畫上框架的邊界。用一支
鉛筆畫都市風景。觀景器和透明的方格板能幫助你觀察角度和
比例關係。

4. 用陰形來構成整個畫面。使用陰形畫出所有的細節，例
如電話線、刻出的字母、街道標誌和電車軌。這是畫成這幅畫

的關鍵（對於你畫的每一幅作品，這個說法都成立！）。記住，如果能清楚地觀察並畫出陰形，就能向觀賞者傳達出大家都渴望的東西——對藝術作品最基本的要求：整合性。

5. 當你完成這幅畫後，回到家裡，找出一張18吋乘以24吋的彩色紙或彩色紙板。使用複寫紙或石墨紙把在現場畫的畫轉移到彩色紙上，這兩種紙在美術用品店都買得到。記住把框架的邊線也轉移到彩色的背景上。

6. 如果你想嘗試「箭頭酒店」裡使用的那種簡單互補色彩的安排，就選擇兩支彩色鉛筆，顏色一明一暗，而且與紙張的顏色協調。「箭頭酒店」之所以有令人滿意的色彩組合是因爲畫面的色彩很平衡：紙張的黃綠色與鉛筆陰暗的紫紅色產生和諧的對比，而另一支奶油色的鉛筆畫出了明亮的色調，奶油色與背景的黃綠色在同一個色系裡，而且是紫紅色的近似互補色。

發展和諧的色彩

在以上的練習當中，我們已經探究過互補的色彩組合。另外兩種安排和諧色彩的方式是使用單色系色彩組合和相似色彩組合。

單色系的意思是單個色相的不同變化，這也是對色彩的一個有趣實驗。找一張彩色紙，並使用所有與紙張顏色有相同色相的鉛筆。在學生懷特（Laura Wright）的作品「雨傘靜物」中，她使用了橙色系裡的不同變化——橙色的各種轉變，從茶褐色到淺橙色。

相似色彩是指在色相環上相近的一些色相，例如紅、橙、黃；藍、藍綠和綠。學生路德維格（Ken Ludwig）的作品「餵飽了的大老鷹」（圖11-18）就使用了相似色彩，在白紙上用粉蠟筆畫上了紅色、橙紅色、橙黃色和粉紅色（如何使用粉蠟筆將在下一節解釋）。路德維格使用鋼筆和黑墨汁一筆一筆地畫出簡短的陰影線，構成整個老鷹的畫面。你也可以嘗試一下用

這是個半認真的警告：如果在公共場所畫畫，你很快就會被圍觀者包圍，這些人都想知道你究竟在畫什麼以及爲什麼你要畫它。對這個問題我絲毫幫不上忙。

有件事可以肯定：一個孤單的人只要在公共場合開始畫畫，他就不會孤單了。

由於大多數人更願意相信自己喜歡明亮的顏色，下面的概念比較難被接受：

物體周圍的陰形與物體本身一樣重要，同樣地，灰暗的顏色（純度較低的顏色）也與明亮的顏色（純度較高的顏色）一樣重要。

減低任何已有顏色的純度最簡單的辦法就是加入中性灰或黑色。然而，這個方法會使這個顏色顯得被洗刷過一般，就像太陽下山後，所有顏色都變虛一樣。

第二種方法是在這個顏色中加入一些互補色。這個辦法不但不會使這個顏色的色相減弱，還會讓其呈現出豐富激烈的灰暗色，而不會變虛。用這種方法調出來的低純度色相，對協調的顏色組合很有幫助。

粉蠟背景（提供中間色調）和鋼筆線條這種組合，畫出不同的主題，例如動物、鳥類和花，以達到練習相似色彩的目的。

創造出粉蠟的世界

你接下來要買的是一套粉蠟筆，也就是一套有簡單包裝、被擠壓成圓形或方形條狀的純顏料（有時也被稱為「有色粉筆」）。你可以買一套基本的十二色粉蠟筆（十種色相再加上黑色和白色）或一大套多達一百種色相的粉蠟筆。但你可以放心的是，在接下來的練習中，一小套基本色彩筆就夠用了。

我必須警告你，其實粉蠟筆有很多非常嚴重的缺點。它們十分柔軟而且容易斷裂。它們會抹到你的手和衣服上，彩色的粉塵會在空氣裡飄蕩，而且畫出來的成品特別不易保護。

但是也有積極的一面。粉蠟幾乎是純粹的顏料，色彩令人愛不釋手，就像油畫的顏色那樣明亮和燦爛。實際上，粉蠟畫與油畫非常接近。粉蠟畫經常被稱作「粉蠟油畫」。

由於粉蠟筆有很廣泛的純色相和混合色相，初學色彩的學生可以體驗到類似於油畫的感覺，但是不會有在調色板上混合顏色、對付松節油、拉扯畫布的困難，以及解決其他畫油畫的技術問題。

因此，基於以上的所有原因，粉蠟筆是素描和油畫之間理想的媒介，並提供一個轉折的中間點。為了展現粉蠟畫與水彩畫的近似程度，請看圖11-9和11-10，由十八世紀法國藝術家夏丹（Jean-Baptiste-Simeon Chardin）畫的細膩粉蠟畫。被稱為「藝術家中的藝術家」的夏丹，在畫中展示了他自己戴著綠色遮光眼罩的樣子，以及他的夫人戴著端莊頭巾的樣子。仔細檢查夏丹對色彩的非凡運用，既大膽又保守。這兩幅畫既是人像畫中的傑作，也是粉蠟畫的傑作。

彩色鉛筆畫與粉蠟畫的一個主要區別在於，相對於背景運用的色彩數量。學生伯貝瑞特（Gary Berberet）的作品「自畫像」（圖11-16）展示了如何用更多色彩來構成整個畫面。

超現實主義藝術家喜歡沈醉在對色彩的心理暗示作用的研究中。奇怪的是，在大多數文化當中，每一種色相都有褒和貶兩種意涵。請看以下的例子：

白色：純真和幽靈
黑色：寧靜的力量和沮喪
黃色：高貴和背叛
紅色：激情和罪惡
藍色：真實和失望
紫色：尊嚴和憂傷
綠色：成長和嫉妒

在隨後的練習裡，我將使用我的模板，法國畫家魯東（Odilon Redon）的粉蠟作品「一位年輕女孩的頭部」（圖11-15）。魯東在畫面的陰形裡自由地使用粉蠟色彩必能鼓勵你盡情地使用這種材料。

魯東那神祕而又抒情的傑作跨越了十九世紀末期和二十世紀初期。人們總是把他的粉蠟畫和艾倫波（Allan Poe）、波特萊爾（Baudelaire）和馬拉美（Mallarme）等人的文字相提並論，並研究所有這些與「超現實主義」這個概念的聯繫。在二十世紀早期的一段時間裡，藝術總是圍繞著夢的象徵意義而展開。魯東畫中的黃色蜥蜴與朦朧靜謐的女孩頭部並列，是一個象徵回憶往事的超現實主義符號。

在你開始以前，請閱讀完所有說明。

1. 尋找模特兒或合適的主題。安排光線，使背景全部被照亮，這樣模特兒頭部後面陰形的顏色會比較淺。

2. 準備一張有柔和顏色的粉蠟紙。粉蠟紙面上有很多鋒利的「鋸齒」，可以吸附並留住乾了以後的顏料。魯東使用的是一張柔和的藍灰色紙。

3. 準備一支中等暗度的粉蠟筆，用來畫頭部的線條。準備三支色彩比較和諧且比較亮的粉蠟筆，用來畫出頭部後面顏色比較淺的陰形部分。

4. 讓你的模特兒擺好姿勢，畫出其頭部的半側面，也就是讓模特兒擺出完全的側面姿勢以後，再把頭稍微向一側偏一點。

5. 嫻熟地使用五項基本的繪畫技巧，用有一定暗度的粉蠟筆畫出模特兒的頭部（魯東使用的是一支棕褐色的粉蠟筆，屬於比較陰暗的紫色）。開展你的想像，或者運用房間內的物體，在畫面上加上這些物體或者物體的一部分，以使你的構圖更完整（魯東在畫面上加了鐘錶的一部分——一個象徵迴圈的超現實主義符號和一隻頭朝下的蜥蜴）。

6. 用你那三支顏色較淡的粉蠟筆，勾畫出頭部周圍的陰

如果需要修改彩色蠟筆畫，首先用畫筆的筆刷把錯誤的痕跡擦掉。然後用一塊揉捏橡皮擦（一種柔軟而有延展性的橡皮擦，工藝或美術用品店有售）把色彩「黏」起來，不要在紙上來回摩擦。你甚至可以用小刀小心地在紙面上刮，然後再黏，最後用畫筆修改。

形。不要用顏色把這個區域都填滿，而是運用交叉排線法，這樣你的畫面就能保持明快和放鬆。

特別提醒：看著自己準備好的三支淡顏色的粉蠟筆，找出哪一支的顏色最暗（明度值最低），哪一支顏色適中，哪一支顏色最亮。先用明度值最低的粉蠟筆畫出第一層陰影線，然後使用顏色適中的粉蠟筆畫第二層，最後使用顏色最亮的粉蠟筆畫出最後一層陰影線。對於大多數繪畫顏料來說，都必須遵從這種顏色從暗到亮的上色順序（只有水彩畫除外，它必須先從亮的顏色開始畫，最後才畫暗的顏色）。在使用粉蠟筆畫畫時，從暗到亮的上色順序能夠幫助你保持顏色的清晰和鮮豔。如果把這個順序倒過來，結果只會是一塊塊骯髒的顏色團。我希望在以上的說明後你能清楚地了解，不斷地練習粉蠟畫有助於你向油畫過渡。

7. 使用你準備好的大膽顏色完成整個畫面。你既可以選擇互補或類似的色相使色彩方案更和諧，也可以選擇不和諧的色相，但是要在畫面構圖中不斷地在各個區域重複或呼應每一種顏色（在魯東的畫中，你會發現每一種強烈的色相都在其他一個或幾個小區域裡得到呼應）。

現在你可以開始畫了。你大概需要一個小時或者更多時間來完成這幅畫。記住讓你的模特兒每半個小時休息一下！努力在不中斷的情況下工作，告訴你的模特兒在你繪畫的時候不要與你談話。你的R模式需要處在完全不受打擾的狀態。

當你完成以後：把你的畫釘在牆上，向後站，自我評價一下你的作品。檢查畫面的色彩是否平衡。然後把你的畫顛倒過來再一次檢查畫面的色彩。如果有任何色相看起來似乎要從畫面中跳出來，而且與其他的色彩安排不連貫，那麼你就需要做一些小更改。這個顏色可能需要在其他地方重複使用，也可能需要變深、變淺，或變暗（在現有色相的上面輕輕地加上一些互補色）。相信自己的判斷，相信R模式感知一致性和不一致性的能力。如果色彩用得對，你自己會知道的！

總結

　　我們在本書中涵蓋了所有繪畫的基本技巧：從邊線到陰形，從陰形到相互關係，從相互關係到光和影，最後再到繪畫色彩的使用。這些技巧將直接把你帶進繪畫的世界，幫助你透過藝術來尋找表達自己的新方法。

　　素描是繪畫藝術的一種，著色畫也是繪畫藝術的一種。但是素描也是著色畫的一部分，可以說是著色畫的基礎，就像語言技巧是詩歌和文學的基礎一樣。所以，把素描加入著色畫時，一個新的方向正在向你招手。你在繪畫上的路途才剛剛開始。

　　在探究繪畫的目的究竟是什麼時，十九世紀法國藝術家迪拉克羅（Eugene Delacroix）寫道：

　　「我已經告訴自己一百次，繪畫，或者說，被稱為繪畫的物質只不過是個託辭，其真正的目的是在畫家和觀者的大腦之間建立起一座橋樑。」

　　── 迪拉克羅，《藝術家之於藝術》（*Artists on Art*）

圖11-3 色相環。互補色是在色相環上相對應的兩種顏色。每一種主要色相（紅、黃、藍）的互補色是相對應的次要色相（紫、綠、橙）。每一種第三色相的互補色是另一種第三色相。

由於任何一種互補色，在這兩種色相之間，都包含三種主要色相，當把等量的兩種互補色混合在一起時，顏色相互刪除。這個互補色的重要特性是控制色相純度的關鍵。

練習：第232頁自製色相環練習的底圖。

圖11-4 色彩明度刻度尺。這個刻度尺展現了明暗對比之間的均勻過渡，從紙張的純白色一直到鉛筆所能畫出的最暗顏色。中間長條色塊的明度從頭到尾都是一樣的。你感覺到長條中的明度變化實際上是一種是感知幻覺。這是由於中間長條色塊的明度保持不變，而刻度尺上從亮到暗的色調與中間的明度形成對比差異，因此產生幻覺。

練習：使用鉛筆製作一個有十二色階的明度刻度尺。

圖11-5 賀爾曼（Heather Heilman），六歲，「公園」，12吋乘以18吋。

孩子傾向於使用有象徵意義的顏色和形狀。這些符號系統與語言關係密切：「樹有綠色的葉子和棕色的樹幹。」學習感知技巧有助於年齡稍大的兒童越過這些符號系統看事物。

練習：回顧第五章的那些兒童時期畫作，然後重新把你自己兒童時期的風景畫再畫一遍，不過這一次在畫中加上顏色。

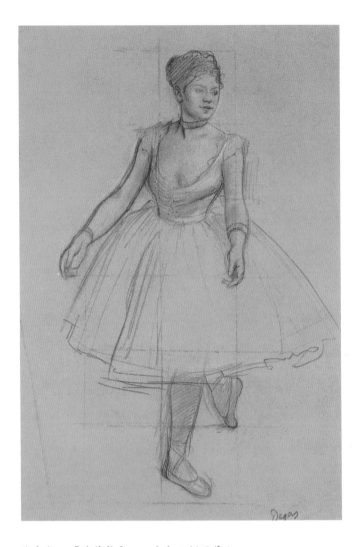

圖 11-6 迪卡斯，「芭蕾舞者，四分之三側面像」。
練習：為了讓你體驗色彩對畫面的影響，請把這畫與第164頁圖8-26迪卡斯的另一幅舞蹈家的畫來比較，請參照第234頁的繪畫練習。

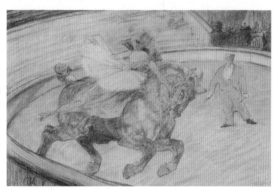

圖11-7 寇爾維茲（Kathe Kollwitz），「自
畫像」。在棕色布紋紙上使用鋼筆、沾墨
汁的毛筆畫像，用灰色刷塗背景，再用白
色粉蠟顏料提高整個畫面的色調。
寇爾維茲一生中創作了超過五十幅的自畫
像，這幅帶有嚴肅表情、似乎正在沈思的
自畫像是在她二十五歲時畫的，充分反映
了她早期所受的版畫訓練。
練習：使用以下描述的步驟，試著畫一幅
高色調的自畫像。

圖11-8 羅特瑞克（Henri Toulouse
Lautrec），「馬戲團：圍著環形場地
練習」。在象牙色布紋紙上使用粉蠟
筆、鉛筆和黑蠟筆。
練習：使用彩色鉛筆和粉蠟筆複製這
幅畫，練習觀察色彩、陰形和比例關
係。不過你可以自己選擇不同的顏
色，看看色彩對畫面的作用。

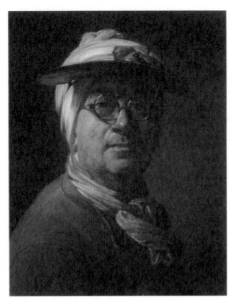

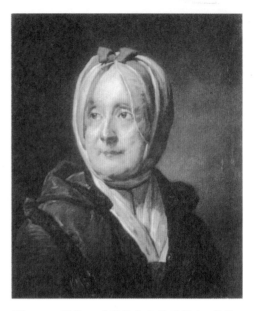

圖 11-9 夏丹，「戴著遮光眼罩的自畫
像」。藍紙上的粉蠟畫裱貼在帆布上。

圖 11-10 夏丹，「夏丹夫人的畫像」。藍紙
上的粉蠟畫裱貼在帆布上。

在成功地描繪了眾多靜物和生活畫以後，夏丹在他漫長職業生
涯的後期開始使用一種對他來說全新的顏料，粉蠟，來創作人
像畫。一個未經探索的主題。如今全世界只遺留下十二幅夏丹
的粉蠟畫。而這些畫中最著名的兩幅就是以上兩幅傑作。這些
人像畫成功地解釋了我在文字中提出的一個觀點：使用有限的
幾個色相也能達到豐富而深刻的色彩效果。在每幅人像畫中基
本色是互補的藍色和橙色，而每一種色相變換成無數具有平衡
的明度和純度的複雜但和諧的顏色。

練習：在彩紙上用兩種互補色，加上黑色和白色，畫一幅人像
或自畫像。以上的作品可以指導你如何使用和控制色彩。

圖11-12 魯東的照片。

練習：試著用彩色鉛筆畫一幅鏡子中的自畫像，把你的手也包括在畫面裡。

圖11-11 魯東，「鏡子中的自畫像」。紙上的彩色鉛筆畫。

魯東到了六十八歲才開始繪畫，當時是希望繪畫能幫她緩解中風後帶來的嚴重憂鬱症。事實證明繪畫的確有治療效果（她把它稱為「輪廓治療法」），而她繼續畫了下去。從那以後，她的作品在全國展出，被很多人欣賞和欽佩。她相信每個人都能學會如何畫畫，特別是對小孩子來說，應該從小就學習。

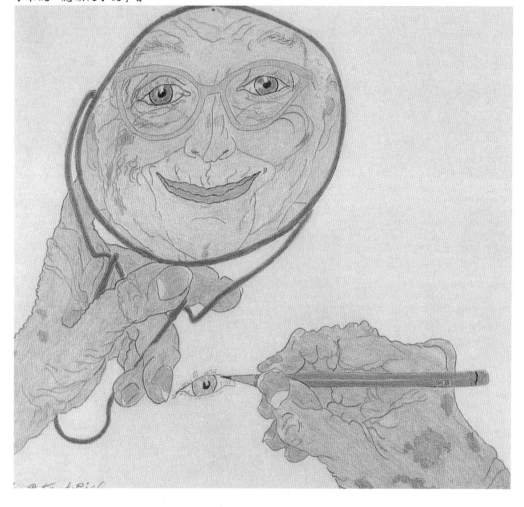

圖 11-13 迪本閣恩（Richard Diebenkorn），
「無題（海洋公園）」。剪貼紙上的丙烯酸、
水粉畫。

練習：在一個與眾不同的框架（又高又
窄、又短又寬、圓形、橢圓形）中作畫，
把空間分隔開，控制色相的數量以使每個
色彩區域之間達到令人愉快和和諧的平衡
與張力（即相互關係或「牽制」的感覺）。

圖 11-14 伯美斯樂，「亞當和夏娃」。混和
顏料畫。

這位紐約的藝術家以神話和文學中的主題
探索色彩、光線和大小比例關係。

練習：使用有對比性的尺寸作一些關於大
小比例的實驗——從大到小。做關於光線
的實驗，以改變色相的明度達到色彩的光
亮效果。觀察這位藝術家如何在亞當和夏
娃身上達到精緻的光照效果。

圖11-15 魯東，「一位年輕女孩的頭部」。藍灰色紙上的粉蠟畫。
練習：請參照第240頁的說明進行關於這幅偉大作品的練習。

圖11-16伯貝瑞特，「自畫像」。灰紙粉蠟畫。

練習：在彩紙上用粉蠟筆畫一幅純度很高的特寫自畫像。記住，你
不會找不到模特兒，你還有你自己。在每一幅新的自畫像裡加入一
些小道具，例如這幅畫中的帽子，可以刺激你對自畫像更感興趣。

圖 11-17 學生懷特的作品「雨傘靜物」。不同的明度和純度的橙色組成這幅非常和諧的單色畫。
練習：隨意選擇一些物體組成一組靜物。在彩紙上畫一幅陰形畫（或者先畫一幅草圖，再用複寫紙轉移到彩紙上去）。選擇相同色相的不同顏色的鉛筆，這個色相同時也是彩紙的色相。

圖 11-18 學生路德的作品「餵飽了的大老鷹」。白紙、粉蠟筆和黑墨汁鋼筆。
很少有相近色能夠創造出如此令人吃驚地和諧的色彩。黑墨汁和白紙營造出強烈的對比。
練習：如果有可能，畫生活中的一隻動物或小鳥，不然就按照照片上畫。在白紙上用相近色相的彩色粉筆打底，然後用鋼筆和墨汁畫。

圖11-19蒙德里安，「藍色背景下的紅石蒜」。水彩畫。
練習：稜鏡水彩色鉛筆畫的畫用濕筆刷刷過以後，會變成水彩。使用這種鉛筆，試著畫一種花或植物。拿上面這幅了不起的畫作爲示範，用對比色，注意畫面中的陰形。

圖11-20 霍克尼，「穿黑禮服的西麗雅與白色花朵」。彩色鉛筆畫。

練習：在白紙上用彩色鉛筆試著畫一幅半身或全身的人像或自畫像。在身體前方放一件或幾件物品，使用陰形勾勒出它們之間的形狀。你會描繪出前後兩段距離：從藝術家的眼睛到前方物體，再從前方物體到人的身體。

圖11-21 高更,「塔西提女人」。
練習:在粉蠟畫中組合暖色調和
冷色調的色相。

圖11-22 學生的作品,「戴花帽子
的女孩」。黃紙上的彩色鉛筆畫。
練習:試著用兩組互補色,再加上
黑色和白色,在彩紙上畫一幅色彩
豐富的人像畫。

圖11-23 格瑞恩,「自畫像」。
練習:這幅畫結合了四分之三側面
像和正面像一起,結果非常迷人。
你可以故意試一試這種變形,作為
你進入抽象人形畫的第一步。

圖11-24 學生作品,「箭頭酒
店」。因和對比色變幻出一幅都市
風景。
練習:請參照第238頁的建議,畫
一幅都市風景畫。

第十二章　畫出心中的藝術家

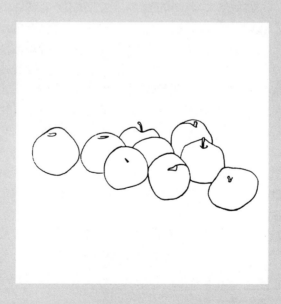

禪宗的生活從開悟開始。我們可以把開悟定義為憑直覺觀察，也不是按照理性或邏輯性來解釋。無論它的定義是什麼，開悟意味著揭示至今未被察覺的新世界。

——鈴木，《禪宗的福音》（*The Gospel According to Zen*）

在本書的開始我已經說過，繪畫是一個神奇的過程。當你的大腦厭倦了口頭上的喋喋不休時，繪畫不僅是一種很好的平息喋喋不休的方式，也是能夠抓住一閃即逝的超然現實的方式。你的視覺感知透過最直接的方式穿梭在大腦系統中——穿過視網膜、視覺神經、兩個腦半球、運動神經，然後神奇地在一張普通的紙上，把你獨特的反應和感知畫面轉化成直接的圖像。無論這幅畫的主題是什麼，畫的欣賞者都能夠透過你提供的景象找到你，了解你。

此外，繪畫能夠讓你更了解自己，特別是那些你自己也感覺模糊、無法用語言表達的東西。你的畫能夠向你展示自己如何觀察和感受事物。首先你用 R 模式來繪畫，在不受語言干擾的情況下，你和你的畫融為一體。然後再轉換回語言模式，透過使用左腦強大的語言和邏輯思維功能，把你的感覺和感知翻譯成詞語。如果看到的圖案不完整，並且不屬於語言和理性邏輯的範疇，你可以再轉到 R 模式，透過直覺和推理的洞察力繼續整個過程。也有可能兩邊大腦透過各式各樣的方式互助合作。

當然，本書中的練習只包括如何了解你的兩個大腦，並且更善於運用它們能力的初級步驟。從現在開始，在對畫中的自己進行審視以後，你將在繪畫這條路上繼續探尋。

一旦你開始了你的繪畫這條路，就總覺得自己的下一幅作品會更加真實地觀察事物，更能夠真正抓住自然界的本體，表現自己所不能表達的東西，尋找奧妙之中的奧妙。

當你轉換到觀看的新模式後，會發現自己更能夠體會事物的本質，這種意會的方式非常接近鈴木在旁注中所描述的關於禪宗的頓悟。一旦你釋放自己的感知，就能從新的角度解決問題，改正以前的誤解，剝開將事實層層包裹的舊思想，進而更清晰地看事物。

在你能夠同時獲得大腦兩邊的力量，而且它們有無限種組合的方式時，意識的大門已經向你敞開，你也就更能控制語言

系統對思想的扭曲，有時甚至導致生理病症的程度。在我們所處的文化中，邏輯性、系統性的思維當然對生存非常重要，但是如果希望我們的文化能夠生存下來，那麼便迫切需要了解人類大腦模式如何運作。

透過自省，你可以將以上的研究付諸實施，成為一個觀察者，並起碼學會一點關於大腦如何運作的知識。透過觀察自己的大腦運作，你的感知能力將變得更強大，而且更能受益於大腦兩邊所產生的能量。當你遇到問題時，就能夠選擇兩種不同的看事物的方式：一種是抽象的、語言的、邏輯性的，而另一種是整體的、非語言的、直覺的。

運用你一分為二的能力，畫出每一種事物，不論它是什麼。對你來說，任何主題的表現都不會太困難或太容易，任何事物都是美好的。任何事物都可以成為你畫中的主題——一小塊地面上的野草、一片破碎的玻璃、一整幅風景，或一個人。

繼續你的學習。現在你隨時可以以合理的價格買一些繪畫書籍，學習書中過去或現在的大師作品。向這些大師學習，「閱讀」他們的思想，而不是只是模仿他們的風格。讓他們來教你如何用新方法看事物，看到真實事物之美；讓他們教你如何衝破陳規舊俗，開創新的境界。

觀察自己的風格如何產生。保護它，培育它。給自己充足的時間，讓自己的風格能夠發展並日趨成熟。如果哪幅畫畫得不好，讓自己平靜下來，使大腦安靜。讓自己那無休無止的自言自語停下來。讓自己清楚地知道你需要看到的東西就在眼前。

每天堅持拿起你的筆和紙練習。不要等到某個特殊的時刻，或有靈感的時候。例如你在本書中學到的那樣，為了讓你進入那種不尋常的狀態，讓你能更清楚地看事物，你必須把所有東西準備好，把自己放在合適的位置。透過練習，你的大腦就能夠越來越輕鬆地轉換。如果你疏忽了練習，大腦轉換的路徑又會重新堵塞。

讓你自己準備好練習繪畫，每天練習一點，這樣你就不會喪失對繪畫的品味和興趣……不要放棄，保持每天都畫一些東西，不論這些東西多麼細小，這麼做是值得的，也對你大有好處。

——義大利畫家仙尼尼（Cennino Cennini）

記憶　整體　光和影
想像　　　　相互關係
　　　　　　　空間
　　　　　　　邊線

試著教別人畫畫。回顧這些課程將使你受益匪淺。向別人教授的過程中，你對繪畫過程的理解也會加深，同時也會為別人打開新的機會大門。

第六和第七項繪畫技巧

在前言中，我曾經提到要在五項基本技巧，在對邊線、空間、相互關係、光和影，以及整體感知的基礎上，再加上兩項技巧。我和我的同事在過去十年，還沒有發現除此之外的第八項技巧，也許根本就不會再有第八項。對繪畫方法、風格和主題的學習永無止境，只有透過長期的練習和提煉，才能穩固以上這七項技巧。但是現在，這七項技巧已經足夠讓我們對繪畫的感知過程有基本的了解。我將簡單地回顧一下第六和第七項技巧。

第六項感知技巧：按照記憶來畫畫

第六項技巧主要是按照記憶來畫畫。學生都非常渴望擁有這項技巧，但是要獲得非常困難。繪畫是一項視覺上的任務，大多數藝術家在按照記憶中的事物來畫畫時，都會遇到很多問題，除非那些事物以前他們曾經畫過。例如，如果有人要我畫一幅古董火車引擎的畫，我根本就畫不出來，因為我不知道古董火車引擎看起來是什麼樣子。如果我能找到一張古董火車引擎的照片，或者直接去看實物，那麼我就可以把它畫出來。奇怪的是，這種情況在那些不懂繪畫的人看來簡直不可思議。他們似乎覺得藝術家應該能畫出任何東西來。

透過訓練可以掌握如何按照記憶來畫畫。傳說十九世紀法國藝術家迪卡斯強迫他的學生在大樓地下室裡研究模特兒的姿勢，然後爬到七樓把記憶中模特兒的姿勢畫出來。毫無疑問的，這種視覺記憶訓練非常有效！

訓練你自己的視覺記憶，關鍵在於你是否決意把它記下來。從某種意義上來說，就是把你想要保留在記憶中的畫面，

透過視覺「快照」印在腦海裡。這意味著你需要加強視覺成像的能力──能夠把畫面清晰地印在腦海中，以便以後可以隨時「看到」這幅圖像。然後使用前面五項技巧，你就可以把「在腦海中看到的」圖像畫面畫下來。

第七項感知技巧：「對話」

我相信，第七項技巧能把我們一路帶到博物館的藝術。我在第十章簡單地列出了這項技巧的一些要點。例如，某位藝術家有個模糊的概念，想畫一個從來都不存在的動物，也許是一個有翅膀的龍。這位藝術家以模糊的想像畫面開始畫，透過幾筆勾勒出龍的頭部輪廓。這幾筆引起對龍的頭部和脖子上詳盡細節的聯想。藝術家似乎在紙上能夠「看到」或想像到這些細節。然後他把這些聯想以幾筆勾勒出來。這又引發了他進一步的聯想，也許是龍的身體和翅膀，在紙上「呼之欲出」。藝術家現在就能畫出這些部分。大腦的想像與藝術家手上的鉛筆不斷進行「對話」，使得畫面一步一步地呈現。這種對話一直要到作品完成時才會結束。

在光和影的練習裡，你已經從某種程度上體驗過這種技巧，你可以把以上的體驗作為開始，不斷地培養這項技巧。我保證你能從中得到樂趣。練習對話的其中一種方法是，找到或做出一些弄髒的紙，紙上的痕跡可以是潑灑出來的咖啡，可以是塗上去的顏料，甚至可以是污泥。等紙乾了以後，試著從汙漬中「看出」各種圖像。使用鉛筆、鋼筆或彩色鉛筆把這些想像出來的圖像畫出來。這種方法叫做「達文西圖案」（daVinci device）。文藝復興時期的藝術家達文西向他的學生建議，為了改善他們的想像能力，應該練習從城市那些骯髒的牆上看出想像的圖像。

很明顯的，這些技巧還有其他的作用。你可以使用你的想像力解決問題。從不同的觀點和角度來看問題。看到問題各個部分真實的相互關係。當你在沈睡、散步或畫畫時，指導你的

大腦解決問題、審視問題，以求看到問題的各個面向。想出多種解決方案，不要急著進行檢查或修訂。半眞半假地考慮問題，相信自己的直覺。在你最不經意的時候，解決方案也許就會呈現在你面前。

使用右腦的能力來繪畫，爲了能夠更加深入地挖掘事物的本質，並且不斷鞏固你的能力。當你看到周圍世界的人和物時，想像自己在畫他們，這樣你會發現自己看到的事物變得不一樣了。你的視覺被喚醒，你心中的藝術家也被喚醒了。

尾聲
優雅的書寫藝術失傳了？

今天，書寫（handwriting）不再是人們關注的主題。就像逝去的時代、古老的諺語和茶會上優雅的舉止，如果還有人想起來，書寫也被歸類於幾個世紀前那些離奇古怪的習俗。然而，當我問一群人：「你們有多少人希望改善自己的筆跡？」幾乎所有的人都舉起手。如果我問：「為什麼？」有各式各樣的回答：「我希望我寫的字能夠更好看……寫的字能夠看得懂……寫的字讓我驕傲。」

這種反應讓我很驚訝。在學校的科目中，書寫基本上已經被放棄了，至少三、四年級以上是這種情況。出於好奇，我在家裡把所有藏書中關於教育、學校美術教育、素描、油畫、藝術史、大腦和腦半球功能的書籍翻了幾遍，企圖尋找關於書寫的隻字片語，結果一無所獲。

接著，我又到大學的圖書館尋找：關於美術教育、素描、大腦功能的書籍是否提到書寫。結果再次一無所獲。當然，早期的教育書籍有一些關於教人寫字母和單字的文章，另外我還找到少數基本專門關於書寫的書，它們大多數是英國出版的，在英國，書寫技巧還受到相當大的關注。然而，當我打開這些書籍仔細閱讀時，書中沈悶的練習馬上給我迎面一擊，我的心迅速下沈，而且吃驚極了。公共教育中所有最大的弱點像潮水般湧向我，讓我回憶起那些我們做的枯燥作業，完全沒有逃避的可能。

偽造者通常把簽名顛倒過來複製。這個小把戲之所以管用，可能與倒反畫的原理相同。現在練習一下，把上面的簽名顛倒過來複製一遍。

帕氏書寫法的反覆練習。

A B C D E F G H
I J K L M N O P 2
R S T U V W X Y Z
a b c d e f g h i j k l m
n o p q r s t u v w x y z
good handwriting

The Palmer method is joined, looped, and linked.

帕氏書寫法主要強調連寫和環形。

　　但是我知道，書寫非常重要，我前面描述的多數人的反應也說明他們的想法跟我一樣。實際上，在所有非語言的自我表達方式中，沒有任何一種比我們的筆跡更個人化——由於其個人化和重要程度，我們的簽名被視爲證明個人身分的符號，並由法律加以保護。與其他用來表達自我個性的方式不同，我們擁有自己筆跡的唯一所有權。它就像一件私人財產，不允許其他任何人使用或仿造。

　　在過去的幾個世紀裡，書寫被看成一種藝術。每所學校都有教授書寫的老師，而且在十九世紀，大量的時間和精力都花在如何寫出優美的弧形，和在銅版手稿上畫出完美的漩渦。在二十世紀早期的美國，小學生勤奮地學習古老的帕氏書寫法（Palmer method），這是一種起源於史賓塞哲學手稿（Spencerian script）的優美書寫。然而到了一九三〇年代晚期，每個小孩學習的帕氏書寫法被一種不可愛名稱的「圓楷」字母手稿印刷體取代，到了大約四年級，圓楷體字母又逐漸變成草體。這種轉變只不過是把圓楷體字母之間用線連接起來。

　　爲了回應一九四〇年代和五〇年代關於鼓勵個性化和避免生搬硬套教育的號召，教師鼓勵學生使用適合自己的書寫風格，只要別人能夠看得懂，而且字母的基本形狀是正確的就可以了。孩子可以選擇字母的大小和傾斜度，有時甚至選擇只書寫印刷體，不寫草體。老師希望每一位學生寫的字能夠保持一種易讀的形狀就可以了。字的美醜不是問題，看得懂就夠了。

　　但是書寫是一種藝術形式。它使用線條這種最基本的藝術元素，並可以用來進行藝術的自我表現。和繪畫一樣，書寫也是一種被認可的交流方式。在過去的幾個世紀裡，二十六個字母逐漸演變成各式各樣優

雅的形態，不僅能用於語言溝通，還能傳達出作家／藝術家腦海中非語言的意識和反應。這正是我們逐漸喪失的東西。我認為，光看得懂還不夠，教育理論家太小看書寫的作用了。

那麼我們是否能夠重新獲得這種被遺忘的藝術呢？我想答案是肯定的，只要我們能把寫作和繪畫的美術目的，重新聯繫起來。用線條繪畫與「塗畫」一個簽名、一句話或一段話沒有太大的區別。它們的目的相同，反映出相關的主題資訊和作家／藝術家的個性，而這種語言的表達被讀者／欣賞者的潛意識所感知和了解。讓我們看看日文書寫專家李德怎麼說：

草書就像大腦潛意識的圖像。它們不是最後的結論，而是作者在書寫時的即時心境描寫。高尚的人格可以透過不斷地書寫練習得以發展和鞏固。然而，潦草的書寫也是一種練習的形式，它使得你縱容自己的壞習慣，並阻礙高尚人格的發展。

也許我們永遠無法獲得東方的審美觀，但我們一定能讓書寫重新散發魅力。這種魅力不是幾個世紀以前所崇尚的奢華，而是現代審美觀所崇尚的簡單明瞭和協調。我要向你推薦一些基本的法則和練習，而且抱著一線希望你不會再覺得這些東西很令人厭煩。我迫切地希望你至少能試一試這些練習。

書寫／繪畫的基本感知技巧

1. 首先，請回顧一下第二章裡關於書寫的那一小段文字。然後按照平時你簽名的樣子把你的名字寫在一張普通的紙上。

abcdefghijklm
nopqrstuvwxyz
ABCDEFGHI
JKLMNOPQR
STUVWXYZ

原楷體字母又圓又正，而且沒有連寫。

abcdefghijklmn
Ball and stick joined.

這一定是書寫的最低水準——既不順手，也不流暢，而且與書法的發展歷史毫無關係。

「慈眼溫容」
李德的行書。

David Harris

David Harris

David Harris

把你的簽名寫三遍。首先按照你平常的簽名方式寫；接著盡最大的努力把它寫一遍，把它寫好；最後用你平常不使用的那隻手寫你的簽名。

ABCDEFG HIJKLMN
OPQRSTUV WXYZ
a b c d e f g h i j k l m n
o p q r s t u v w x y z

加曼設計這些字母形狀的目的是，任何類型的寫作工具都能寫出如此簡單、節約的字母。

ABCDEFGH
IJKLMNOPQ
RSTUVWXYZ
a b c d e f g h i j k
l m n o p q r s t u
v w x y z 1234567890.

「環形」風格，基於帕氏書寫法的風格。

2. 在這個簽名的下面重新寫你的名字，不過這一次竭盡全力把你的看家本領使出來，能寫多漂亮就寫多漂亮。慢慢寫，把每一個字都認真寫好。

3. 最後，在你第二個名字的版本下面再寫一遍。不過這一次用你平常不使用的那隻手寫：如果你習慣用右手寫字，這次就用你的左手，如果你是左撇子，就用你的右手。

現在，把這三幅「作品」進行比對。這些線條能告訴你所有的一切，而且資訊傳達得非常清晰。你只需要問自己：「如果三個所有條件都相等的人希望申請同一個工作，而這些是他們三個人的簽名，哪一個人會得到這份工作？」

因此，如果你希望改善自己的書寫能力，首先你必須重視它；你的筆跡能夠傳達出清楚的資訊。接下來你需要想一想你到底想要傳達出什麼訊息。你很可靠？聰明？有男人味？溫柔？幽默？世故？透明？（當然，這些都是正面的訊息。筆跡有時也能傳達出負面訊息，例如粗心、無所謂、拐彎抹角、懶惰、不穩定和自負。但我想你不會選擇這些負面訊息。）

把你在上面挑選的風格作為你的最終目標，讓我們來看一看繪畫的感知技巧到底如何使你的筆跡變得更有魅力。

畫出字母的輪廓

1. 對邊線的感知：試著畫出筆跡的純輪廓畫。把一張紙平攤在桌上，用一支鉛筆或鋼筆，只要筆桿的粗細適合你就行。把頭轉過去不要看紙面。一隻手拿著鉛筆或鋼筆放在紙面上，另一隻手拿著這本書，翻到這一頁。

2. 選擇旁邊示範的任何一組字母，並把每一個字

母複製下來，先複製小寫字母，再複製大寫字母。每一個字母都慢慢地、一點一點地畫，與你的眼睛在輪廓上移動的速度一樣慢，注意每一個細節，挖掘每一個形狀的魅力。

　　3. 當你畫完這組字母以後（無論是大寫還是小寫），把你的名字寫三遍。慢慢寫，並在腦海裡想像這些字母的理想形態。然後回頭看看你的大作。我想你一定很吃驚。儘管你剛才看不到自己在畫什麼，儘管在那樣的坐姿下畫純輪廓畫非常難受，但你還是發現自己的筆跡馬上變好看了，這是因為你非常注意字母形狀的每個細節。儘管你看不到自己在畫什麼，但你畫的字母分佈得非常均勻，而且與原形相當接近。

　　4. 接下來，使用改良輪廓畫的技巧，把上面的練習重做一遍。把你的塑膠方格板或一張佈滿參考線的紙放在你的畫紙下，作為作品的參考線。把這本書放在你的視覺允許範圍，讓你能看清楚書中所有字母的圖例。選擇一組字母並逐一複製，不要心急，慢慢來。然後，再把你的簽名寫三次，或者複製書上的某些文字。

　　在你完成以後：把你的第一幅作品與最後一幅比對。你已經進步了，而且是透過集中注意力和放慢速度而得以實現。

使用書寫文字的陰形

　　無論是在中文書寫中，還是在歐洲／美國書寫中，字母的陰形與那些組成字母的線條一樣重要。仔細觀察這些字母，首先觀察那些閉合的、呈圓形的陰形：a、b、d、g、o、p、q。

　　1. 練習這些閉合的陰形。在畫這些字母時不要想著自己在畫什麼，例如在畫字母o時，不要想著自己

學生寫的「純輪廓」書寫。

英國國王喬治三世的簽名。

一個真實的「純輪廓」簽名：喬治三世失明以後的簽名。

字母的陰形。

再寫一次你的簽名，使用方格紙能幫你更能把握陰形。

字母的陰形。

每一個字母都有自己的陰形。

選擇一個傾斜度，以目測的方式保持整張紙上字母的傾斜度一致。

在畫o。你必須想像自己在畫字母裡面的空間，而且這是個非常漂亮、被一條線精確地圈起來的形狀。再寫一次你的簽名，特別注意那些閉合的、呈圓形的形狀。

2. 接下來，在小寫的字母中尋找那些合攏的、拉長的陰形，有的朝上、有的朝下：b、f、g、j、k、l、q、y、z。把這些字母畫出來，同時把注意力集中在陰形上。試著讓所有合攏的、拉長的陰形都有相同的形狀和大小。再寫一次你的簽名，特別注意那些合攏的、拉長的形狀。

3. 按照這個操作順序繼續畫出不同空間的形狀，例如，n、m、h、v、w、y的陰形。這些字母都有隆起的形狀。畫出一系列的m和n，並把注意力集中在隆起的形狀上。盡力讓每一個隆起的形狀看起來差不多——形狀差不多，大小也差不多。

4. 試一試所有具有敞開陰形的字母，例如c、k、v、w、z。檢查自己畫的跟旁注裡的圖例是否完全一樣。

5、試一試所有帶點或出頭的字母，例如i、j、t。一定要確保i頭上的點與字母的其他線條在一條直線上。

6. 試一試所有具有「奇怪」陰形的字母，例如s、r、x。注意，每一個字母的陰形都可以從兩方面來看待：

a. 內部陰形：即字母裡面的陰形。
b. 外部陰形：即字母外面的陰形。

對於外部陰形，想像每一個字母的外部都有一個框架。對於那些「矮小」的小寫字母，基本框架是正方形的。對於那些比較「高」的字母，基本框架是長

寬比為三比一的長方形，字母位於長方形上方三分之二的部分。對於那些比較「向下延伸」的字母，例如 g、y 等，基本框架是長寬比為三比一的長方形，字母位於長方形下方三分之二的部分。

　　畫出外部陰形的關鍵在於每個字母都需要延伸的空間（即它的框架）。請注意，所有斜體字母的框架也是斜的。為了練習畫出外部陰形，請拿出已有現成框架的練習紙。

眼睛和手的合作

　　在藝術裡，相互關係這個詞是永遠的主題。就像你在前面學到的那樣，藝術就是相互關係——事物的各個部分相互之間或與事物的整體形成的優美相互關係，從而產生藝術的最高標準，即整合性。這對書寫藝術也是成立的。相同的技巧能幫助你把自己寫的字分解成緊密相關，並且相互之間有節奏地組成協調統一整體的一部分，從而創造優美的筆跡。

　　在學習繪畫的時候，你已經學會感知角度（相對於恆量，垂直或水平的角度）和比例（各個部分互相進行比較）關係的技巧。讓我們把這項技巧用於書寫。

　　你的首要任務是決定字體的傾斜度是多少，即線條相對於垂直線的角度，其次是分毫不差地讓所有字母都有相同的傾斜度。這將使你的筆跡帶有某種節奏。一致的傾斜度能夠使你的筆跡看起來更協調和統一，而且這比其他的辦法都要管用。

　　選擇讓字體傾斜多少度並不重要，但你必須意識到每一種傾斜度都代表不同的含意，而且讀者的潛意識會明白這種含意。輕微地向前傾斜代表活力和有規則的前進運動。向後傾斜代表謹慎、保守的步調。大幅度地向前傾斜代表渴望或有點魯莽。完全垂直的筆

為了練習保持一致的傾斜度，把一張畫滿直線的紙放在另一張上面。
選擇一個你喜歡的比例關係，並堅持一直使用它。

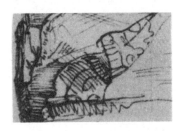

跡代表清醒和拘謹的傾向。

　　（請放心，這些見解並不是來自筆跡學。筆跡學家完全沈迷於奇怪的理論；例如，「如果把字母 y 底部的鉤畫成一個大圓圈，就表明這個人貪婪，因為這個圓圈使字母 y 看起來像一個錢袋。」這都是胡說八道。）

　　線條的傾斜度毫無疑問是藝術語言的一部分，書寫中使用的線條語言與藝術的形式美法則有一定的關聯，包括構圖、畫面平衡、動感、節奏和定位的基本法則。書寫與藝術一樣，都能表達藝術家的意圖。

持之以恆是關鍵

　　為了保持畫面中傾斜度和比例關係的一致，請嘗試以下練習：

　　1. 拿出兩張畫著平行線條的紙疊放在一起，下面那張紙的線條是垂直的，並與上面那張紙上的水平線條成直角。調整下面那張紙的位置，直到你對角度滿意為止（你可以嘗試幾種不同的傾斜度）。在紙上練習你的簽名，或者複製一段文字，讓所有字母傾斜成完全一致的角度。同時，把注意力集中在字母的陰形上。

在繪畫中，不同風格的線條有不同的名字：粗線條、虛線條、純線條、失物線條、顫抖的線條、硬線條、軟線條等。

　　2. 觀察相互關係的第二部分是觀察比例關係。在書寫中，這方面的重要性僅次於傾斜度的一致性。這部分的主要任務是決定你寫的字的大小，並持續用相同的大小來寫。

　　有幾個比例關係都需要你來決定。首先，多做幾次不同的嘗試，然後決定字和字之間距離的比例關係（可以把字母 c 的寬度作為其中一個選擇）。然後，持之以恆地使用這個距離的比例關係。其次是決定矮的字母和高的字母之間的比例關係，並持之以恆地使用

這個比例。最後決定向下延伸的字母與高和矮的字母之間的比例關係，持之以恆地使用這個比例。當然，其中的關鍵在於持之以恆。同時請謹記這些比例關係都帶著微妙的訊息。

3. 練習觀察角度和比例關係。書寫你的簽名並複製書上的幾個句子。在書寫的同時，讓你的眼睛不斷掃描你正在創造的「作品」的大畫面，檢查這些相互關係是否保持一致。

觀察書寫中的光和影

書寫的光和影其實就是你的筆跡的「明度」，即線條的明度和暗度，也就是落筆的輕和重，或每個字母與其他字母之間距離的近和遠。

當然，你的寫作工具也會使線條受到影響。這裡最重要的一點是，你應該有選擇地，而不是偶然無意地使用某支鉛筆或鋼筆。

我覺得奇怪的是，美術學生對畫畫時使用的鉛筆非常挑剔，必須是合適的鉛筆，而且要削得剛剛好。但是當他們要寫字時，總是不假思索地使用最普通、最湊合的鉛筆或鋼筆。我們對每一件事情的關注程度應該是相同的。繪畫、寫生、書寫都同等重要，它們中的每一項都幫助你自我表達。

因此，我建議你嘗試不同種類的鉛筆或鋼筆的明度或暗度，然後再決定哪一種最適合你的書寫風格，哪一種能夠傳達你希望傳達的訊息。例如，又粗又黑的線條代表力量和強健（或智慧）。纖細精確的線條代表極度敏感和優雅。中等粗細且寬度不同的線條（例如，由於柔軟的筆尖造成的）代表具有良好的審美觀，甚至帶點詩意的性格，一個能夠意識到視覺資訊細微差別的人。粗而堅定的線條代表粗糙、自然、

You may prefer a bold line

Perhaps a fine, flowing line fits your style.

You may prefer a modified form of Lettering.

Wide spacing gives an open feeling.

Close spacing conveys a "dark" intensity.

Small letters are quiet, like someone whispering.

"Round" writing seems guileless and frank.

有意識地選擇書寫風格使你能控制自己的筆跡對別人產生的影響。

yesterday

書寫可以變得龍飛鳳舞，讓人根本就辨認不出來，但是為什麼要讓人看不懂呢？

Good handwriting

⋯⋯讓你的讀者感到輕鬆和愉悅。

有親和力的性格。

　　深顏色的筆跡既不會比淺顏色的筆跡好，也不會比它差，但它們是不同的。讓我重申一遍，關鍵在於：你希望透過你的筆跡向觀者傳達什麼訊息？深顏色的筆跡代表強烈和熱情，就像有人在你的耳邊熱情地低聲細語。淺顏色的筆跡代表坦率和積極，就像某人在屋子的另一邊對你喊「喂」。你可以選擇，但記住這應該是有意識的選擇。

總結

　　一旦你吸收並完成了創造優雅書寫的基礎練習，就能夠自由地發展你個人的風格。隨著你的筆跡變得更加藝術化，你會發現，觀察這些變化帶來的結果會很有趣。我想你會感到很驚喜。

　　我希望這個關於書寫表達特性的簡短回顧能夠幫助並鼓舞你。我相信日本人對非語言訊息重要性的堅持是對的，而且他們認為，我們的書寫方式影響我們的個性，這也是對的。

　　我迫切希望那些為人父母的讀者，能夠讓教師們知道你們對美好事物的興趣，而且不論在任何方面，這種美都應該受到鼓勵。幫助教師理解，你希望自己的孩子把書寫看成是一種藝術形式，並讓孩子體驗在日常生活的簡單行為中創造美的喜悅。

　　我相信教師們一定會歡迎你對美的興趣。畢竟，教師就是那些眼睛和感受不斷被難看的筆跡侵犯的人，他們就是那些必須與模糊的字跡鬥爭，與不統一、粗心大意和無所謂的非語言訊息搏鬥的人。

　　讓某人的筆跡看起來更漂亮也許並不能使世界上所有的美好事物增加太多。但是無論如何，積少能夠成多，聚沙得以成塔。

後記
獻給老師和家長

　　身為一位教師和家長，我個人對尋找新的教學方法非常感興趣。就像其他大多數老師和家長一樣，我非常清楚地意識到，而且有時候是非常痛苦地意識到，我們現在擁有的整個教育過程極不精確，在大多數情況下是一個不管成功與否的過程。學生也許根本沒有學到我們認為自己在教的東西，而他們真正學到的，也許根本不是我們想要教他們的。

　　我記得一個非常清楚的、關於學習目的交流問題的例子。你也許聽過這個例子，或與你的學生或小孩有過相同的經歷。很多年前，我去拜訪一個朋友，她的小孩剛從學校回到家，對自己在當天學到的東西感到很興奮。他當時上小學一年級，他的老師從閱讀課文開始教起。那位小男孩蓋瑞向大家宣布他學會了一個新單字。「好極了，蓋瑞，」他的媽媽說，「你學會了哪個單字？」他想了想，然後說：「我把它寫下來給你看。」這個小孩在一塊小黑板上認真仔細地寫道：HOUSE。「很好，家，」他媽媽說，「這是什麼意思？」他看了看那個單字，然後看著他媽媽，非常肯定地說：「我不知道。」

　　很明顯的，這個小孩已經學會這個單字長得什麼樣子，也就是說，他已經完全學會了這個單字的視覺形狀。然而，他的老師希望教他閱讀的其他方面，例如這個單字是什麼意思，這個單字代表什麼或象徵什麼。與平常發生的情況一樣，老師想教的東西與蓋瑞學到的東西根本不同。

　　結果我發現，我朋友的小孩總是能最先且又快又好地學會視覺資料，某些學生也一直在堅持自己對這種學習模式的喜好。不幸的是，我們的學校是個充斥著語言和符號的世界，而

像蓋瑞這樣的學習者，必須調整自己以適應這個世界，也就是說，他們必須放棄自己最擅長的學習方式，來適應學校頒佈的鐵律。幸運的是，我朋友的小孩能夠順利完成這種轉變，但又有多少學生在轉變的過程中迷失了呢？

這種強制性學習方式的轉換絕對可以與強制性地改變左撇子的行為媲美。在過去，把天生的左撇子改變成習慣用右手是普遍的做法。未來，我們有可能把強制小孩改變他們天生的學習模式，與強制改變用左手或右手的習慣相提並論。在不久的將來，我們說不定能夠檢測出每一位小孩天生的學習方式，並從一系列教學方法中選擇合適的方法，教育每一位小孩從視覺和語言兩方面進行學習。

教師們長久以來一直意識到每一個孩子的學習方法都與眾不同，那些肩負教育下一代重任的人們也一直希望大腦研究的進步，能夠幫助他們把每個小孩都教得一樣好。一直到十五年以前，對大腦新發現的用途還僅限於科學領域。但是現在這些發現已經開始應用於其他領域，而且我在本書中提到的最新研究，為教育技巧的改革提供了堅實的基礎。

加林（David Galin）是研究者的一員，他指出教師有三個主要任務：第一，訓練兩邊大腦——不只是語言、符號的、邏輯的左腦，還包括空間的、關聯的、整體的，而且被現今的教育系統所忽視的右腦；第二，訓練學生使用適用於手邊工作的認知方式；第三，訓練學生結合兩種方式的能力，也就是兩邊大腦——來綜合解決問題。

一旦教師能夠把兩種互補的模式相提並論，或根據任務來決定合適的模式，教育和學習將變成一個更加精確的過程。而我們的最終目的將變成開發兩邊大腦。這兩種模式對於人體機能的完整性來說是必要的，而且它們在人類進行各式各樣的工作時，無論是寫作或繪畫，還是建立物理的新定律，或者處理環境問題，都是缺一不可的。

這對教師來說是個非常困難的目標，特別是如今教育受到

各方的批評。但是我們的社會不斷改變，而預見未來，我們的後代所需技能的困難程度正不斷增加。儘管一直以來，我們依賴理性的左腦來規劃孩子的未來，並解決任何通往未來之路上他們可能遇見的問題，然而巨大變化所帶來的衝擊動搖了我們對技術思維和舊教學方法的自信。在不放棄傳統的語言和計算技能訓練的基礎上，焦慮的老師們正在尋找能夠提高孩子的直覺和創造力的教學技巧，以使學生們準備好足夠的技能來迎接新的挑戰，這些技能包括靈活性、開創性和想像力，以及能夠領會事物表面互相纏繞的複雜觀點和事實、感知事件背後的規律，並用新方法來看老問題的能力。

　　身為老師和家長，你現在能夠依賴什麼來教育你孩子的兩邊大腦？首先，了解我們兩邊大腦各司何職以及它們的處事風格，非常重要。本書能夠幫助你對這個理論有一些基本的了解，並幫助你體驗從一個認知模式轉換到另一個認知模式。

　　其次，你需要幫助學生了解對於相同的東西，他們可以採取不同的方式來反應。例如，你可以讓你的學生實事求是地閱讀一段文字，然後要求他們作出口頭或文字反應。再閱讀相同的文字，但這一次透過想像和比喻性思維，尋找這段文字的含意或隱藏的內容。在這種學習模式下，你的反應應該與對詩歌、繪畫、舞蹈、謎語、寓言、雙關語，或歌曲的反應相同。另外一個例子是，當你遇到某種數學和算術問題時，需要線性、邏輯思維。幾何則需要想像各種形狀在立體空間中的模樣或對數字的處理，而處理數字的最好辦法就是在腦海裡產生有規律的圖案畫面。試著去發覺——無論透過注意你自己的思考過程，還是觀察學生的思考過程——哪一種工作可以利用右腦來解決，哪一種可以用左腦來解決，哪一種需要兩邊大腦輪流或同時解決。

　　第三，你可以嘗試改變課堂中的環境，至少那些你能夠進行控制的環境。例如，學生之間閒聊或者老師經常性的演講，都可能使學生非常堅定地鎖定在 L 模式上。如果你希望你的學

生很快進入Ｒ模式，那麼你的課堂必須具備現代課堂上所缺少的環境：安靜。不僅學生們會很快沈默下來，他們還會忙於手頭的工作，專心致志且充滿自信，非常盡心又很滿足。學習變成了一件快樂的事情。Ｒ模式所帶來的這點好處還是很值得努力的。不過你要確定自己在鼓勵和保持這種沈默。

我還有一些建議，那就是你應該嘗試重新擺放教室的桌椅，或重新安排教室的燈光。身體動作，特別是韻律的動作，例如舞蹈等，有可能幫助這種認知模式的轉變。音樂對進入Ｒ模式也很有幫助。就像你在本書中看到的那樣，素描和繪畫都能使人很快進入Ｒ模式。你也可以用祕密語言實驗一下，也許可以發明一種圖像語言用在學生們在你課堂上的交流。我建議盡量使用黑板，不僅僅在上面寫字，還要在上面畫圖、表格、圖解和圖案。在理想化的世界裡，所有資訊都應該有兩種呈現的模式：一種是語言的、一種是圖畫的。你可以試一試減少你所教授的課程中的語言內容，並在合適的時候用非語言的內容進行替換。

最後，我希望你能夠有意識地使用你的直覺來開發新的教學方法，並透過研討會或工作日記把這些方法傳授給其他老師。你也許已經在使用很多技巧——不論是透過直覺還是有意識的設計——而達到了認知的轉換。身為老師，我們需要分享成果，因為我們有共同的目標：讓孩子的未來有一個平衡、綜合和完整的大腦。

身為家長，我們能夠採取很多措施促進這個目標的實現，例如幫助孩子開發其他認識這個世界的方法——透過語言／分析和視覺／立體空間。在關鍵的兒童發育早期，家長可以塑造孩子的生活，使得語言不能完全掩蓋事物真實的各方各面。我對家長們最大的建議主要是關於對語言的使用，或者換句話說，不使用語言。

我相信大多數人在面對年齡較小的兒童時，總是太快為事物名字。當孩子問我們：「那是什麼」時，我們簡單而不負責

任地說出它的名字，而且僅只於此，因此讓孩子覺得事物的名字或標籤是最重要的事，能夠說出事物名字就夠了。我們給物質世界中的事物貼上標籤並對它們進行分類，這剝奪了孩子好奇和發現的權利。我們可以做很多事情來取代僅僅是對一棵樹命名，例如，試著引導你的孩子從物質和精神兩方面來探究這棵樹的奧祕。這種探究包括用手觸摸、用鼻子聞、從不同的角度看、把這棵樹與其他的樹進行比較、想像樹幹裡面和地底下樹根的樣子、聽樹葉的聲音、在一天中的不同時刻或一年中的不同季節觀察這棵樹、種植它的種子、觀察其他生物——小鳥、飛蛾和小蟲——如何利用這棵樹的價值，等等。在發現每一件事物都很迷人和複雜以後，孩子開始了解到，標籤只是事物整體的一小部分。透過這樣的傳授，就算是在如今這種語言泛濫充斥的時代，孩子好奇的感覺也能得以生存下來。

在鼓勵你的孩子開發自己的藝術天分時，我建議向每個年齡較小的孩子提供足夠的美術工具和以上描述的那種感知體驗。你的孩子將會按照比較容易預見的規律，一路經歷所有兒童藝術的發展階段，就像兒童經歷過的其他一系列階段一樣。如果你的孩子向你尋求繪畫上的幫助，你的回答應該是：「我們一起來看一看你在畫什麼東西。」孩子的新感知就會成為象徵性表現的一部分。

一位四年級的小學生畫的畫：三堂課的不同練習。

老師和家長都可以幫助解決我在書中提到的那些青少年藝術家的問題。我說過，寫實畫是大約十歲左右孩子必須經歷的一個階段。孩子們渴望學習如何看事物，而他們必須獲得所有他們需要的幫助。本書中一系列的練習，包括那些關於大腦機能知識的簡單介紹，都能應用在只有八到九歲的兒童。那些符合青少年興趣的物體（例如，畫得很精美的男英雄和女英雄的寫實卡通，也許他們正擺出打鬥的姿勢），可以用於作為倒反畫的主體。陰形和輪廓畫也可以吸引這個年紀的孩子，而且他們已經把這些技巧應用在他們的畫中了（請看本頁的圖例，這是一位十歲、四年級的學生在參加一個為期四天的課程前後畫

的）。人像畫特別能夠吸引這個年紀的群體，而且少年兒童有時可以畫出他的朋友或家庭成員十分完整的人像畫。一旦他們克服繪畫失敗的恐懼，孩子會很努力地使自己的技巧更趨完美，而成功又使他們的自我意識和自信更加穩固。

但是對未來更重要的是，就如你在書中的練習所學到的，繪畫是一種有效地進入和控制右腦機能的方式。透過繪畫學習看事物的方法，能夠幫助孩子今後成爲能使用整個大腦的成人。

獻給學美術的學生

許多成功的當代藝術家認爲寫實畫技巧不重要。沒錯，一般來說，當代藝術根本不需要繪畫技巧，而且好的藝術作品有時甚至是偉大的藝術作品，是由不會繪畫的藝術家創造出來的。我猜他們能夠創造好的藝術作品，是因爲他們的藝術感覺並不是透過美術學校傳統的基本教學技巧培養出來的，例如模特兒、景物和風景的素描和繪畫。

由於當代藝術家經常把繪畫技巧當成不必要的東西，初學繪畫的學生變得進退兩難。很少有學生對自己的創造力和在藝術世界裡獲得成功的機會，有足夠的信心，因此完全放棄了學校的藝術教育。然而當他們遇見那些在畫廊和博物館展示的現代藝術時，也就是那些看起來完全不需要傳統技巧的藝術時，他們又覺得傳統的教學方法無法幫助他們達到自己的目的。爲了解除這種進退兩難的境況，學生經常避開學習寫實畫，而是盡快停留在狹窄的概念派藝術，效仿那些極力想要獲得獨特的、可重複的、爲人所識的「個人風格」的當代藝術家。

英國藝術家霍克尼（David Hockney）把這種狹隘的選擇稱爲藝術家的陷阱。這一定也是美術學生的陷阱，因爲他們總是強迫自己停留在重複的主題上。他們有可能在還不知道自己有什麼可以說的東西前，就急於用藝術進行表達。

根據我在教學過程中，遇到擁有不同技巧程度的美術學生

的經歷，我想向所有美術學生提供幾個建議，特別是對初學畫畫的學生。首先，不要害怕學習畫寫實畫。要去擁有繪畫的技巧，所有藝術的基本技巧並不會阻礙創造力的湧現。一個能夠像天使一樣畫畫的人，畢卡索，就是這個事實的最好例證，而且藝術史中這樣的例子不勝枚舉。那些學習如何畫得更好的藝術家，並不總是創造沈悶而又書生氣息的寫實畫。而那些創造此等沈悶寫實畫的藝術家毫無疑問也能創造出沈悶而又書生氣息的抽象或無主題畫。繪畫技巧絕對不會阻礙你的工作，相反地還會對工作有所幫助。

其次，清楚地知道為什麼學習畫得更好很重要。畫畫能夠使你按照藝術家看事物的那種立體和頓悟方式來觀看，無論你選擇用何種風格來表達你獨特的觀察。你的繪畫目的應該是體驗事物的真相，即看得更清楚、更深刻。沒錯，你還可以使自己的藝術感受更加敏銳，不僅僅在繪畫方面，還可以在冥想時、閱讀時，或旅行時。但我認為對於一個藝術家來說，其他方面的應用可能會少很多，而且也不是那麼有效。作為一個藝術家，你很可能使用形象來表達，繪畫能夠使你的視覺更敏銳。

最後，每天堅持畫畫。隨身攜帶一本寫生簿，它將提醒你經常去畫畫。把任何事物畫下來——一個煙灰缸、被咬了一半的蘋果、一個人、一條嫩枝。我在上一章曾經提出這個建議，在這裡重提是因為對美術學生來說，這非常重要。在某種程度上，藝術就像運動：如果你不練習，視覺形象感很快就會放鬆和變形。你每天進行寫生畫的目的不是創造完整的畫作，就像慢跑的目的不是為了跑到哪兒去一樣。你必須在不過於關心練習成果的情況下，鍛鍊你的視覺。你可以定期挑選你的所有畫中最好的幾幅，並把其餘的畫都扔掉，或是全部都扔掉。在你進行每日的畫畫練習時，期望的目標應該是更深入地觀察事物。

UP ⑫

像藝術家一樣思考

作　　者——貝蒂‧愛德華
譯　　者——張索娃
主　　編——陳旭華
編　　輯——李育琴
董 事 長——
發 行 人——孫思照
總 經 理——莫昭平
總 編 輯——林馨琴
出 版 者——時報文化出版企業股份有限公司
　　　　　台北市108和平西路三段240號3樓
　　　　　發行專線：(02) 2306-6842
　　　　　讀者服務專線：0800-231-705 (02)2304-7103
　　　　　讀者服務傳眞：(02) 2304-6858
　　　　　郵撥：01038540 時報出版公司
　　　　　信箱：台北郵政79～99信箱
　　　　　時報悅讀網：http://www.readingtimes.com.tw
　　　　　電子郵件信箱：big@readingtimes.com.tw
印　　刷——偉聖印刷有限公司
初版一刷——二〇〇四年三月二十二日
定　　價－新台幣260元

國家圖書館出版品預行編目資料

像藝術家一樣思考／貝蒂‧愛德華著；張索娃
譯.--初版.--臺北市：時報文化，2004〔民93〕
　　面；公分. --（Up叢書；121）
　　譯自：The new drawing on the right side of
　　　　　the brain
　　ISBN 957-13-4081-2（平裝）

947　　　　　　　　　　　　　　93003160

ISBN 957-13-4081-2
Printed in Taiwan